闽南文化丛书

MINNAN

XIJU

总主编 陈支平 徐 泓

闽南戏剧

主 编

陈世雄 曾永义

海峡出版发行集团
THE STRAITS PUBLISHING & DISTRIBUTING GROUP
福建人民出版社

图书在版编目（CIP）数据

闽南戏剧 / 陈世雄，曾永义主编. -- 2 版. -- 福州 ：
福建人民出版社，2023.9
（闽南文化丛书）
ISBN 978-7-211-08272-8

Ⅰ.①闽⋯ Ⅱ.①陈⋯ ②曾⋯ Ⅲ.①地方戏－研究
－福建 Ⅳ.①J825.57

中国版本图书馆 CIP 数据核字（2019）第 287774 号

（闽南文化丛书）

闽南戏剧
MINNAN XIJU

作　　者：陈世雄　曾永义　主编
责任编辑：史霄鸿
责任校对：李雪莹
出版发行：福建人民出版社　　　　　　　电　　话：0591-87533169（发行部）
网　　址：http://www.fjpph.com　　　　电子邮箱：211@fjpph.com
地　　址：福州市东水路 76 号　　　　　邮政编码：350001
印　　刷：上海盛通时代印刷有限公司
地　　址：上海市金山区广业路 568 号　电　　话：021-37910000
开　　本：700 毫米×1000 毫米　　1/16
印　　张：25
字　　数：322 千字
版　　次：2023 年 9 月第 2 版　　　　　2023 年 9 月第 1 次印刷
书　　号：ISBN 978-7-211-08272-8
定　　价：73.00 元

增订版说明

《闽南文化丛书》自出版以来，受到社会各界的普遍肯定；初版之书，也早就销售一空。许多读者通过不同的渠道，向我和其他作者，向出版社，征询购书途径，以及何时可以购得的问题，我们都愧无以应。

我认为，《闽南文化丛书》得到广大读者的接受和肯定，根本的原因，在于闽南历史文化自身无可替代的精神魅力。我们在丛书中多次指出：闽南文化是中华文化的一个重要组成部分，同时又是中华文化中的一个极具鲜明特色的地域文化。中华文化的核心价值促进了闽南文化的茁壮成长，而深具地域特色的闽南文化又使得中华文化显得更加丰富多彩。闽南文化是一种辐射型的区域文化，闽南文化既是地域性的，又带有一定的世界性。深具东南海洋地域特色的闽南文化，以其前瞻开放的世界性格局，在中华文化的对外传播乃至世界文明的发展史上，留下了不可磨灭的足迹。

当今世界，国际化的潮流滚滚向前。我们国家正顺应着这一世界潮流，大力推进"一带一路"建设的宏图。而作为中国海上丝绸之路核心区的福建特别是闽南区域，理应在国家推进"一带一路"建设的宏图中奋勇当先，追寻先祖们的足迹，不断开拓，不断创新。正因为如此，继承和弘扬闽南历史文化，同样也是我们今天工作事业中所不可忽视的一个重要组

成部分。

从我们自身来说，虽然《闽南文化丛书》的问世受到社会各界的普遍肯定，深感欣慰，但是总是感到丛书还是存在不少有待修改提高的地方。出版社方面，也希望我们能够对丛书进行修订，以便重新印行出版。不过碍于种种的原因，或是各自的工作太忙，无法分身；或是年事已高，心有余而力不足，竟然一拖再拖，数年的时间，一晃而过。自 2016 年下半年时，我们终于下定决心，组织人员，原先各分册作者可以自己修订者，自行修订；原先作者无法修订者，另请其他人员修订增补。到了 2017 年 3 月，全部修订最终完成。

在这次修订中，由原先作者自行修订的分册有：《闽南宗族社会》、《闽南乡土民俗》、《闽南书院与教育》、《闽南民间信仰》、《闽南文学》。

其余分册，另请人员以增补章节的方式进行修订，各分册参加增补章节的人员及其增补章节分别是：

杨伟忠撰写《闽南方言》第四章《闽南方言的读书音与读书传统》；

庄琳璘撰写《闽南音乐与工艺美术》第七章《泉港北管》；

方圣华撰写《闽南戏剧》第二章《闽南戏曲主要剧种》；

林东杰撰写《闽南理学的源流与发展》第十二章《闽南理学家群体的多重面相》；

张清忠撰写《闽南建筑》第八章《金门的闽南传统建筑》。

此次修订，虽然增补了一些新的内容，但是我们内心还是感到离全面系统而又精致地表述闽南文化的方方面面，依然还有不少差距。这种缺憾，既是难以避免的，同时也为我们今后

的研究工作留下了空间。我们希望与热爱闽南历史文化的社会各界同好们，共同努力，把继承和弘扬闽南历史文化的时代使命，担当起来，不断前进。

陈支平　徐　泓
2022 年 3 月 20 日
于厦门大学国学研究院

第一版总序

在社会各界的关心支持下，《闽南文化丛书》终于与读者见面了。我们之所以组织撰写这套丛书，主要基于以下的三点学术思考。

一，闽南文化是中华文化的一个重要组成部分，同时又是中华文化中的一个极具鲜明特色的地域文化。闽南文化的形成及发展，是漫长的历史演变与文化磨合以及东南沿海地带独特的地理环境等多种因素逐渐造就的。中华文化的核心价值培育了闽南文化，而深具地域特色的闽南文化又使得中华文化更加丰富多彩。当今，区域文化研究已经成为一个世界性的学术热点，从中华文化整体性的角度来考察区域文化，闽南文化的研究理应引起学术界的高度重视。

二，闽南文化是一种二元结构的文化结合体。这种二元文化结合体既向往、追寻中华核心主流文化，又在某种程度上顽固地保持边陲文化的变异形态；既依归中华民族大一统政治文化体制并积极为之做出贡献，又不时地超越传统与现实的规范与约束；既有步人之后的自卑心理，又有强烈的自我表现和自我欣赏的意识；既力图在边陲区域传承和固守中华文化早期的核心价值观念，却又在潜移默化之中造就了诸如乡族组织、帮派仁义式的社会结构。这种二元结构的文化结合体，可以把许多看似相互矛盾、相互排斥的人文因素，有机地磨合和交错在一起。也许正是这种二元文化结合体，在一定程度上滋生了闽南区域文化及其社会经济的持续生命力，从而使得闽南社会及

其文化影响区域能够在坚守中华文化核心价值的同时，有所发扬，有所开拓。对闽南二元结构文化结合体的研究，应该有助于我们从宏观上审视中华文化演化史。

三，闽南文化是一种辐射型的区域文化。从地理概念上说，所谓闽南区域，指的是现在福建南部包括泉州、厦门、漳州所属的各个县市。然而从文化的角度说，闽南文化的概念远远超出了以上的区域。由于面临大海的自然特征与文化特征，闽南文化在长期的传承演变历程中，不断地向东南的海洋地带传播。不用说台湾以及浙江温州沿海、广东南部沿海、海南沿海，深深受到闽南文化的影响，形成了带有变异型的闽南方言社会与乡族社会，即使是在东南亚地区以及海外的许多地区，闽南文化的影响都是不可忽视的社会现实。因此，闽南文化既是地域性的，同时又是带有一定的世界性的。在当今世界一体化的趋势之下，研究闽南文化尤其深具意义。

闽南文化的内涵是极为丰富深刻的，其表现形式是多姿多彩的。为了把闽南文化的整体概貌比较完整地呈现给读者，我们把这套丛书分成十四个专题，独立成书。这十四本书，既是对闽南文化不同组成部分的深入剖析，同时又相互联系、有机地组成宏观的整体。我们希望通过这套丛书的出版，一方面有助于系统深入地推进闽南文化研究，另一方面则促进人们全面地了解和眷念闽南文化乃至中华文化，让我们的家园文化之情，心心相印。

最后，我们要再次对众多关心和支持本套丛书的写作和出版的社会各界人士，深致衷心的谢意！

<div align="right">

陈支平　徐　泓

2007 年 10 月

</div>

目　录

绪论：关于闽南戏剧文化圈的思考

一、闽南戏剧文化圈及其变异

闽南戏剧文化圈是一个在时间与空间两个维度上展开的概念，在展开的过程中，有传承，也有变异。

文化圈理论是西方文化人类学的重要学派——传播主义首先提出来的。德国的弗·格累布奈尔和他的同学安克曼于 1904 年分别就文化圈、文化层发表了论文和演讲。从此，文化圈的研究作为一种学术思想而被正式确认。

文化圈是对文化现象的一种概括。格累布奈尔认为，世界有 6 ～8 个单个和独立的文化圈，其中每一个文化圈是由一定数量（5 ～20 个）的文化因素构成的。而文化因素则包括物质文化形式、社会生活和精神文化的某些现象。这些文化单子的不同组合形成了不同文化的特质。格累布奈尔认为，人类形形色色的文化归根结底属于单个的、一次的现象；凡是相同的文化现象，不论在什么地方，都属于同一个文化圈，而且也起源于某一个中心。这种理论否认了文化的历史变化，也否认了人在创造文化中的主动性，因而是反历史主义的。

传播主义的另一个代表人物施密特对文化圈理论作出了新的解释。他认为，人类最早只有一个以亚非矮小黑人为代表的、实行一夫一妻外婚制的原始文化圈，后来派生出三个基本文化圈。以后的

人类文化都是这三个基本文化圈传播开来而又互相结合的产物。

按照传播主义的基本理论，文化圈还可以按时代划分、按地区划分、按人种划分、按物质文化划分、按经济类型划分、按社会特征划分，等等。

在传播主义者看来，世界各族人民不是自己创造了自己的文化，而是从世界上到处传播着的各种文化现象中"借用"了某些现成的东西，这种文化"传播"、"借用"和"被借"的过程，便构成了一部文化的历史。这种理论否认了人类创造文化的独立性和创造性，因而是错误的。

西方文化人类学的另一个学派——历史批评学派对传播主义学派一方面有所批评，另一方面受到传播主义的影响。这一学派的代表人物之一、美国学者博厄斯提出的文化区理论就与传播主义的文化圈理论有相似之处。

文化区（culture area）的含义是依文化的异同而划分的区域。历史批评学派的文化区观念认为，人类学的研究单位是一个部落的文化。部落的文化特质结合成一个文化丛，并自成一种文化的型式（culture type）。同样的型式常集中于同一地域，构成文化区。在同一文化区内可以有众多的部落，有的在中央，有的在边境，其文化虽大致相同，但也有差异。在边境的常和别的区域的文化混杂，渐渐脱离本区文化的性质。在中央的是最标准的本区文化，称为文化中心（cultural center）。介于中心与边境之间的地带，则根据它们具有多少标准的文化特质而划分为不同的文化带（culture zone）。标准的文化特质最多的便是中央带，即文化中心，周围特质较少的为一个带，更少的又为一个带，最后以边境为最外面的带。其间文化特质逐层减弱。按照这种理论，边境的文化带，便多受传播影响，而处于中心的文化带便多属独立发明的文化。文化区理论有助于追溯某种文化是从何处发生、经何种途径传播往何处，对文化人类学的发展产生了很大的影响。

在我国学术界，也有人借鉴文化人类学理论对我国戏剧的区域分布进行研究。谢柏梁教授在《中国戏剧发展的地域性特征》一文中首先依海拔的落差、地势的倾斜，自西北向东南将我国戏剧格局划分为三大戏剧区，即高原戏剧区、中介戏剧区和平原戏剧区；又依照水系脉络划分出三个戏剧的文化圈，即黄河水系戏剧圈、长江水系戏剧圈和珠江水系戏剧圈；然后，再将我国 34 个省、直辖市、自治区、特别行政区划分为属于北方的 15 个省区（辽、吉、黑、内蒙古、陕、甘、青、宁、新、京、冀、豫、晋、鲁、津）和属于南方的 19 个省区（川、渝、湘、贵、滇、沪、苏、浙、皖、赣、闽、台、鄂、粤、桂、琼、藏、港、澳），指出"北剧"与"南戏"在剧目、音乐各方面形成的对比和差异，以及"北剧"、"南剧"之间既互相争妍斗奇又互相融合的关系；最后，以农村与城市为两极，研究了中国戏剧发源于农村、发展于都市、再影响和辐射到农村的发展路线。像这样将中国戏剧划分为三大戏剧区、三大戏剧圈、南北两大片和城乡两极的做法，应该说是个首创。

按照谢柏梁的划分，闽南戏剧属于平原戏剧区、长江水系戏剧圈。

本书在思考闽南戏剧文化圈的过程中，参考了谢柏梁的划分方法。不同的是，我们没有将地理因素作为划分的主要依据，而是以方言的运用作为划分戏剧文化圈的主要依据。谢柏梁虽然在他的《中国戏剧发展的地域性特征》一文中也提到我国有七大方言区和无数方言小区，但是并没有以方言作为划分戏剧文化圈的一个依据。

在我们看来，语言是文化的决定因素，方言则是划分戏剧（特别是戏曲）文化圈的决定因素；语言对人类思维起制约作用，方言对地方戏曲的艺术思维，特别是由声腔所决定的音乐思维也起着制约作用。在划定闽南戏剧文化圈时，我们首先依据的是方言，将运用闽南方言演唱的戏曲、歌剧和用闽南方言对话的话剧，都划进这

一戏剧文化圈。所包含的剧种主要有梨园戏、高甲戏、歌仔戏、潮剧、四平戏、闽南方言话剧与歌剧，以及偶戏（包括布袋戏、提线木偶戏、影戏）等。

这样划分的结果，使用闽南方言的闽南地区，包括泉州、厦门、漳州三市，以及和闽南接壤的广东省潮汕地区，便是闽南戏剧文化圈的核心地带，或者称中心地带；以使用闽南方言为主的台湾省是闽南戏剧文化圈的第二核心地带，或称次中心地带。这两个中心地带在地理上都是完整的区块，没有被隔离开的"飞地"。这里要特别说明的是，广东潮汕不但在地理上和闽南地区相衔接，而且潮州方言属于闽南方言，潮剧完全可以划归闽南方言戏剧。在上述两个中心地带，闽南方言都是居压倒优势的主要方言，闽南地方戏曲是占压倒优势的主要剧种。

广大的东南亚地区，包括菲律宾、泰国、新加坡、马来西亚等国，由于各民族杂居，文化背景复杂，语言种类繁多，既有当地的官方语言和各种方言，又有华人使用的普通话和从中国带去的各地方言。由于闽南籍的华人数量居多，所以，闽南方言在各种语言中占了相当大的比重，用闽南话演唱的各种闽南戏曲，如歌仔戏、梨园戏、高甲戏、潮剧影响甚大。但是，由于说闽南话的华人是侨居海外，离乡背井，在人口数量上也不占大多数，因此，闽南方言戏剧在当地不能说是占主导地位的戏剧，只能说是拥有相当大的观众群、影响相当大的戏剧；再说，这些戏剧为了在当地求得生存，随着时间的流逝，在不同程度上已经当地化了。针对这一特殊情况，我们把东南亚各国称为闽南戏剧文化圈的外围地带。

除了上述的中心地带和外围地带，我们还要强调的是，存在着一个戏剧文化圈与另一个戏剧文化圈的交界地带，在这里，发生着两种戏剧文化的交融现象，我们称之为闽南戏剧文化圈的"边区"或称边缘地带。一个最典型的例子是泉州市的泉港区，即原来的惠安县北部。在这里，我们观察到闽南戏剧文化与莆仙戏剧文化互相

交融、互相渗透的生动事例。泉港区是莆仙方言与闽南方言的混合地带，存在着一片交错、模糊的"方言疆界"，许多居民既能听懂莆仙话，又能听懂闽南话；既看莆仙戏，又看歌仔戏、高甲戏。两种差异很大、很难互通的方言，却为当地居民所普遍掌握。而泉港区的莆仙戏和歌仔戏的互相影响也相当深刻，在表演程式、念白、唱腔各方面都能找到典型的例子。

本书的任务，就是锁定闽南戏剧文化圈，研究它的历史变化，研究其中的各个剧种是怎样继承了传统，又怎样进行创新，在不同的历史阶段、不同的文化背景之下，这些剧种发生了怎样的变异。

剧种的变异是一种非常复杂微妙的现象，必须加以具体的分析。它可以是本剧种的艺术家积极主动进行探索、创新的产物，也可以是外部的行政命令或者舆论导向造成的；它可以是剧种艺术在时间上代代相传过程中逐渐发生的历史变异，也可以是一个剧种传播到另一个地域后为了适应截然不同的文化环境而被动地作出的调整和变化；它可以是由于传播到毗邻另一个方言区的边缘地域而在声腔、音乐上的变异，也可以是在传播到另一个国度后用另一民族的语言演唱而产生的根本性变异；它可以是音乐唱腔上的变异，也可以是表演艺术、剧目结构乃至剧种风格、特性的变异；它可以是艺术上的变异，也可以是因为文化生态的变化而造成的功能上的根本性变异。

剧种的变异不仅包括本方言区原有剧种的变异，而且包括外来剧种传播到本方言区后由于采用方言演唱、对白而产生的重大变异；而一旦方言歌剧和方言话剧产生以后，它们同样面临着各种挑战，不得不为了更好地生存而改变自己，走上不断革新以适应环境的道路。

本来，世间万物都处于不断的变化之中，戏剧艺术也不例外。然而，现在有那么一些人，试图因为某些剧种在空间上的间隔和在形态上的变异，就否定它们与传统的联系，这是很不科学的。

另一方面，我们也要强调，创新是艺术的生命，变异是正常的、不可避免的，我们不能因为尊重传统、保护传统就不敢创新，不敢越雷池一步。

继承与创新、传承与变异永远是艺术发展的两个互相依存的侧面，我们必须正确地认识和辩证地处理二者之间的关系。本书的使命，就是要对此进行历史的回顾和科学的分析。

二、闽南戏剧文化圈的独特性

本书的目的并不局限于研究闽南戏剧文化圈自身，我们还要通过闽南戏剧文化圈这个典型例子，研究戏剧变异的规律。

如果把我国划分为若干戏剧文化圈的话，那么，可以肯定地说，闽南戏剧文化圈是一个最特殊的戏剧文化圈。这种特殊性是由政治、经济和地理诸因素共同造成的。

首先，我国各戏剧文化圈当中没有一个像闽南戏剧文化圈这样，由于政治上的原因，在 1949 年之后便将闽南和台湾两个核心地带隔绝开来，空间上隔着 100 多公里宽的海峡，隔绝时间长达 40 多年（两岸的戏剧交流到 20 世纪 90 年代初才逐步恢复）。在这长期的隔绝中，闽南和台湾两个核心地带戏剧的生态发生了不同的变异。仅以歌仔戏为例，这是以从闽南传到台湾的说唱艺术"锦歌"为基础，在台湾宜兰形成，传回祖国大陆后，由两岸人民共同哺育的一个剧种，但在多年的隔绝状态下，原来在剧目构成、音乐唱腔诸方面都颇为相似的同一剧种，却在两岸发生了不同的变异，剧目的构成、演唱的发声方法、程式的运用、导演制的确立、演员的培养乃至剧团体制等各个方面都有了很大的差异。因而，两岸歌仔戏艺术家们久别重逢之际，彼此既觉得熟悉、又觉得陌生。两岸人民共同哺育的剧种尚且如此，别的剧种就可想而知了。有的剧种在1949 年以前分布于两岸，1949 年之后在祖国大陆得到很好的发展，但是在台湾却逐渐衰亡，例如梨园戏、高甲戏、北管戏在台湾濒临

灭亡；但也有的剧种过去在台湾并不受重视，后来由于各种原因成为台湾最受重视并加以大力发展的剧种，例如歌仔戏。像这样一分为二、长期隔绝而产生两个差异明显的"变体"的戏剧文化圈，在我国可以说是绝无仅有的。这是其特殊性的第一个表现。

第二个表现，是某些闽南戏曲剧种的跨文化传播与变异。在闽南诸剧种中，梨园戏、高甲戏、歌仔戏、潮剧都是远播东南亚各国的剧种。这种远程传播的现象，大概只有在粤方言戏剧文化圈中才可以看到。其奇特之处不仅在于这些剧种的跨国远程传播，更在于它们的跨文化变异。东南亚华语戏剧主要出现在泰国、马来西亚、新加坡、印度尼西亚、菲律宾5个国家（文莱、越南、缅甸、柬埔寨、老挝5国虽也有华语戏曲演出甚至华语话剧创作，但相对规模小，难以进行讨论）。在上述国家，种族、语言、宗教、民俗的情况异常复杂，闽南诸剧种不得不以变化求生存，而在从形式到内容的种种本土化变异中，最关键也最困难的当然是语言的变异。一个典型的例子是泰国的潮剧。为了让泰国民众接受潮剧，泰语潮剧出现了。虽然唱腔锣鼓、招式行头依旧，但是在演唱时改用泰语，这不能不说是中华戏曲发展史上一个奇观。由于语言的变异，潮剧的根基当然也发生了动摇。然而泰语潮剧并非华语戏剧在海外发生变异的唯一和极端的例子。类似的情况在印度尼西亚和新加坡也出现了。印度尼西亚华人用"通俗马来西亚语"改编演出中国传统曲目，成为华语戏曲在东南亚的延伸发展、变异涵化的产物；而新加坡现代实验戏剧则探索"多语话剧"，从元戏剧的角度反思戏剧的语言界限。这都是华语戏剧在东南亚发生重大变异的例证。

变异现象当然威胁到剧种的根基——连使用的语言都变了，剧种本质属性的稳定性当然也成了问题。

就闽南戏剧文化圈而言，最稳定的地带还是上面所说的第一核心地带，即福建的南部和广东潮汕地区，其次是第二核心地带，即海峡对岸的台湾地区，而在闽南戏剧文化圈的外围地带，即以其他

民族的异质文化为主的东南亚地区，闽南方言剧种发生的变异较大。这就是说，变异的程度可以分为三个层次，即第一核心地带——>第二核心地带——>外围地带。

引起剧种变异的原因是多方面的、相当复杂的，其中，最关键的因素还是语言。如上所述，语言是文化的决定因素。在福建的闽南地区和广东的潮汕地区，以闽南方言为主要语言的情况从来没有动摇过。而在第二核心地带的台湾情况就大不相同。在日本殖民统治时期，日本殖民者积极推广日本语。1937 年抗战全面爆发后，日本殖民者推行"皇民化运动"，不仅要求台湾民众改姓日本姓，而且要求他们讲日语。闽南话在台湾的地位受到威胁，同时也影响到闽南方言戏剧的生存。为了应付这种局面，歌仔戏只能背着日本警察偷偷演出，演的是"古路戏"剧目，人物却身穿和服，手中拿的是武士刀，人称"皇民剧"。战后，这种戏剧又加上流行歌曲的因素，成为所谓"胡撇子戏"。这种戏剧最大的特点不在于服装道具的怪异，而在于语言与唱腔的杂多——语言上混合了闽南话、日语甚至英语，唱腔则为所欲为、无所不包。这种"杂多性"必然威胁到剧种的纯正性。"胡撇子现象"，在闽南戏剧文化圈的第一核心地带——闽南和广东潮汕地区没有见过，在我国其他戏剧文化圈也没有见过。可见，作为闽南戏剧文化圈的第二核心地带的台湾，在其文化特性的稳定性方面是不如第一核心地带的。

我们也注意到这样的情况，即台湾学者和某些歌仔戏艺人曾经对闽南地区歌仔戏的纯正性提出质疑。他们认为，歌仔戏的基本特性是它的草根性，表现为以小人物为主人公，用真嗓演唱，动作程式化程度不高、比较生活化；而祖国大陆的歌仔戏在某些方面背离了歌仔戏的原来属性，例如假嗓的运用、表演在京剧的影响下走向程式化，等等。这些批评有一定的道理。可是，上述变异都是艺术上的变异，并没有触动语言这一制约文化属性的根本要素。因此，从历史的发展来看，闽南地区和广东潮州地区在戏剧文化的稳定性

方面高于台湾地区，而第一核心地带（福建南部和广东潮汕）、第二核心地带（台湾）戏剧文化的稳定性明显高于东南亚地区。在泰国，潮剧甚至可以用泰语演唱，这已经是质的根本性变化。

闽南戏剧文化圈的又一特点，就是戏曲活动与民间信仰的关系特别密切。和其他戏剧文化圈相比，这一特点异常突出。福建是一个文化生态异常复杂的省份。所谓"信巫鬼、重淫祀"，民间信仰至今非常兴盛。各大区域的主神临水夫人、妈祖、保生大帝（吴真人）等组成庞大的神明系统，而县级以下的乡村或社境，也几乎都有各自信奉的一个或两个以上的保护神。各地民众都要在本境的主神庙宇中进行祭祀活动。这种民间信仰在闽南地区尤其典型。其形形色色的宗教活动、民俗活动确为全国所罕见。在这样的环境中，民间戏班最重要的功能，就是深入农村、为各村落神诞日的祭祀仪式演出。由于民间信仰的神系十分复杂，各村敬奉的神祇也各不相同，但都有一个主要的保护神和许多较次要的神。每个神几乎都有两个甚至两个以上的生日，每个生日都要演出几天戏，少则两三天，多则三五天；场次多少，和经济等方面的原因有关。这就是说，仅神灵生日一项，每个村庄每年都要演许多场戏。

闽南民间戏曲最主要的功能就是为神灵生日的祭祀仪式服务，除此之外，还要为各种"人生过渡仪式"服务。所谓"人生过渡仪式"是西方人类学中的一个概念，在闽南民间指的是小孩子做满月、周岁生日、16岁生日（相当西方的成人仪式）、结婚等仪式，丧礼也属于"人生过渡仪式"中的一种——从生存过渡到死亡。上述各种仪式，在闽南普遍受到重视，必须演戏，而且要做得热闹才行。在这一点上，台湾的情况和闽南地区大致相同。邱坤良先生谈到台湾民众一年到头有无数演戏的理由：

　　演戏的主要场合在：

　　1. 节令，如元宵、中元、中秋的演戏。

　　2. 神佛圣诞，如农历三月初三日玄天上帝、三月十五日

保生大帝、三月二十三日妈祖的祭典演戏。

3. 庙宇庆典、作醮的演戏。

4. 谢平安，如年尾的平安戏。

5. 民间社团祭祀公业的祭祀演戏。

6. 家庭婚丧喜庆的演戏。

7. 民众许愿、还愿的演戏。

8. 民间社团、私人间的罚戏演出。①

民间戏班的又一功能是为季节性仪式服务。最典型的是永春县传统的播田戏。每年春天开始插秧的季节，白天插秧，晚上请戏班来演戏，一个村庄一般请三天戏。演出大多在露天，有无戏台，主要取决于村里的经济状况。

除了为上述各种仪式服务，闽南的民间戏曲还有一个重要功能，就是被用于处罚违反乡规民约的行为和调解私人纠纷。

20世纪80年代以来，过去被视为封建迷信的民间信仰得以恢复，为各种民间信仰和民俗活动服务的民间职业剧团在闽南地区如雨后春笋般发展起来。仅晋江市一个县级市就有20多个民间高甲戏职业剧团和为数不详的其他民办歌舞团、木偶剧团。在人口不到40万的泉港区，2007年统计数字显示，仅民间职业芗剧团（即歌仔戏剧团）就有16个。这16个芗剧团除了在泉港区演出外，还到泉州市其他县市演出，每个剧团年平均演出220场以上。

闽南民间职业剧团所上演的，绝大多数是传统或新编的古装戏。而承担着创作新剧目任务的公办剧团，一年中也有大部分时间是在乡下演出。

迄今为止，在国内很难找到一个像闽南、台湾这样民间信仰繁多、民间戏班兴盛、演出活动繁忙的地区。闽南戏剧文化圈真是我

① 邱坤良：《旧剧与新剧："日治"时期台湾戏剧之研究（1895—1945）》，第44～45页，自立晚报社文化出版部，1992。

国各个戏剧文化圈中最具个性的一个。

三、从闽南戏剧文化圈看影响剧种变异的诸因素

研究闽南戏剧文化圈的文化生态，探索闽南地方戏曲各个剧种发生变异的原因，并且发现具有规律性的东西，是本书的一项重要任务。

影响戏曲剧种变异的因素无非是两大类：内在的原因和外在的原因。这两种原因往往同时存在，有时是以内在原因为主，有时是以外在原因为主。但是外在原因与内在原因往往紧密地联系在一起，外因通过内因起作用，我们必须注意这一联系。

导致剧种发生变异的外部力量往往是非常强大的。它既来自本民族国家机器的行政力量，又来自异族殖民者强权的行政力量；既来自中央的行政力量，也来自本地区的行政力量。除此之外，剧种发生变异的力量还来自军队的力量，来自其他剧种的竞争，来自学者的理论和批评家的批评，来自社会的舆论和媒体的压力等。

就拿闽南人最熟悉的歌仔戏来说吧。它是我国众多的戏曲剧种中唯一源于福建、形成于台湾的剧种；一旦形成，便迅速传播到祖国大陆，并以其草根性和独特的艺术魅力在竞争中战胜其他剧种，成为风行闽南的主要剧种之一。连许多梨园戏"七子班"也纷纷改唱歌仔戏。然而，歌仔戏在它传播的过程中，遇到过很大的阻力。不论在台湾还是祖国大陆，新文化人都因为某些歌仔戏剧目中存在低俗、色情的内容而将它视若洪水猛兽，竭力主张加以取缔。各种媒体也纷纷发表主张禁演歌仔戏的言论。这是一种强大的外部力量。20 世纪 30 年代，歌仔戏不论在祖国大陆还是在台湾都经历了最艰难的年代。在祖国大陆，进入福建的十九路军认为歌仔戏歌词淫秽、有伤风化，而且唱的是"亡国余音"，因此应从严禁止。当时发布禁令的是福建省龙溪县政府，实际上奉的是十九路军的命令。

来自外部的压力促成了剧种内部的改革，歌仔戏艺人邵江海创造新型的"杂碎调"，它不同于原有的"七字仔调"，因而被称为"改良调"。声腔的根本性改革使歌仔戏获得了生存的理由。"改良调"传播到台湾，对歌仔戏在台湾的发展产生了深远影响。

中华人民共和国成立后，福建省人民政府将歌仔戏改名为芗剧，将它的活动范围确定在龙溪地区（今漳州市）和厦门市。在计划经济体制下，闽南地区其他县市如泉州、晋江等地的歌仔戏便"名不正言不顺"，很快走向没落。这是行政力量对戏曲剧种的布局加以干预的一个例子。进入改革开放的新时期后，闽南地区的歌仔戏才突破这种人为的限制，在泉州、晋江获得新生。

导致剧种变异的外部力量不仅有行政的力量，还可以是舆论的力量。一个典型的例子是高甲戏。我们知道高甲戏是闽南方言地区最大的戏曲剧种，流行于福建南部和台湾省，以及南洋的华侨旅居地。高甲戏传统剧目当中有"大气戏"（即武戏）和半文半武的剧目，还有以丑角表演见长的丑角戏。有人认为丑角戏是后起的，数目少，不足以代表高甲戏的风貌。可是，20 世纪 50 年代，有两件事造成了"丑角艺术是高甲戏的最大特点"的印象。其一是泉州高甲戏剧团的丑角戏《连升三级》在全国打响，引起轰动。其二是后来举行的闽南高甲戏丑角演员同台献艺的大会演，影响甚广。到了20 世纪八九十年代，泉州各县的高甲戏又有《凤冠梦》、《玉珠串》、《大河谣》、《金魁星》等丑角戏被评为全国的优秀剧目，这就更加强了人们的这种印象。反过来，舆论界关于丑角艺术是高甲戏剧种特点的认定，又推动着高甲戏创作朝着丑角艺术的方向发展，几乎成为一种思维定式，一种难以改变的趋势。可见舆论的影响之大，实在不可小看。

还有一种导致剧种变异的重要原因，这就是剧种在传播过程中与另一个戏剧文化圈发生了交汇。这不仅是空间上的交汇，而且是文化上的、语言上的交汇。下面以泉港区（即原惠安县北部）咸水

腔歌仔戏为例。

泉港区是莆仙文化和闽南文化的过渡区。少数民族有畲族、蒙古族和回族。方言情况比较复杂，有闽南话、莆仙话，也有的讲交汇的语言（既像闽南话，又像莆仙话），存在着一片"模糊的方言疆界"或"方言过渡地带"。这里距离湄洲很近，宗教活动兴盛，有众多妈祖信众，是黑面妈祖的故乡（湄洲岛是白面妈祖的故乡），黑面妈祖还远播到台湾。泉港区是莆仙音乐与闽南音乐的过渡区，戏曲剧种有高甲戏、莆仙戏、北管戏、布袋戏。20 世纪 30 年代到 70 年代，泉港还有过京剧。原本没有歌仔戏，1948 年邵江海到此养病，带来他的戏班，收了一批本地人做徒弟，成立本地戏班，从此惠安有了歌仔戏。因此，咸水腔歌仔戏总共只有几十年历史。

咸水腔歌仔戏在艺术上的特征主要有：一、念白是惠安腔，听起来像高甲戏。二、唱腔基本上是模仿漳州、厦门歌仔戏的唱腔，但难免受到惠安方言影响而有所改变。三、表演上受到莆仙戏影响，身段比较细腻，特别是旦角的表演，接受了莆仙戏的科步，如摇肩、蹀步；而丑角则接受了一些高甲戏科步。泉港的歌仔戏就连"洗台"的习俗也受到莆仙戏影响。①

因此，咸水腔歌仔戏是原先流行于漳、厦一带的歌仔戏在莆仙方言文化、闽南方言文化交汇区产生出来的一个变体，是原生态歌仔戏吸收莆仙戏、高甲戏、京剧等数种戏曲艺术的营养之后演变而成的产物。

综上可见，导致剧种变异的原因是多样的，错综复杂。

四、戏曲的正音与政治的正统

还有一个因素，是必须特别重视的，这就是政治的因素。闽南

① 所谓"洗台"的仪式，只在新建戏台开始使用时进行，高甲戏用跳加官来"洗台"，而泉港歌仔戏用相公爷（田都元帅），这也是从莆仙戏学来的。

地区不是国家的政治中心，闽南方言和政治中心地带的官话有着很大的差别，因此，代表着权力的官话、代表着地方文化的方言与戏剧三者之间便产生了微妙的关系。戏曲是否正音，和政治上是否正统是分不开的。

明清时期是我国各大戏曲声腔兴盛发展和播迁的重要时期。弋阳腔、昆山腔、四平腔等相继传入闽南。这些外来声腔剧种，往往使用中州音韵，唱念用官话。官话戏曲传入闽南主要通过以下三种途径：（1）士绅官路：在明清两代，由于"南人官北，北人官南"或称"避籍"的规定，许多外地官员入闽为官；（2）商道：外来戏班随商人往来闽南；（3）移民：浙、赣、粤和闽西北有大量移民迁入闽南地区，外来戏曲声腔随之传入。闽南人曾经称呼来自外省的戏曲为：北调、正字、正音、北管，现在人们往往把明清两代从浙江、江西、安徽等地传播入闽南的北方语系戏曲，统称为北管。弋阳腔在永乐年间已经在福建广泛传播。昆山腔流传到福建时称为正音。

在闽南地区，正音的内涵随着时代的变迁不断变化，弋阳、四平、昆腔、乱弹等外来唱官话的戏曲和声腔，均可以此称之，及至后来徽汉合流，京剧崛起，辗转流播入闽，正音的名号自然又非京剧莫属。与正音相对应的是所谓白字戏，它的唱、念都用当地方言，通俗易懂。曾经被称为白字戏的有竹马戏、海陆丰白字戏、潮剧（潮州白字）和高甲戏等，甚至新兴的歌仔戏也曾被称作白字戏。

正音戏与白字戏的差异，不仅仅是语言上官话与方言的区别、音乐风格的殊异，还体现为剧目内容的不同；更重要的是，与白字戏的本土、俚俗相反，正音戏还带有外来、正统的意味，因而更多地出现在官方或正式的场合。官音、正字的戏曲在当时受到官方和士绅阶层的鼓励与提倡。

提倡正音不仅仅是为了方便语言的沟通，而且，在国家加强对

地方统治的背景下，也是一种权力规训的手段。正音与白话之间体现了一种中央与地方的等级关系。正音的目的在于保证官方政令通畅、加强管理、稳固社会。当时，福建普遍建立正音书院，据《福建通志》所录，十府二州总计有106所以上，其中，泉州府8所，漳州府17所，永春州5所，台湾府3所。正音书院的建立无疑是推广官话的最佳办法。其中又隐含了经济、政治的因素，尤其是在科举制度下，成为引导方言区域民众学习官话的重要动力。在这样的社会背景下，使用官话的北管戏曲也被纳入这种国家权力的规训体系之中。乾隆年间，在闽南地区上演的各个剧种中，除了泉腔和潮腔外，昆腔、四平、乱弹和罗罗腔，都是使用官话的。晚清期间，因慈禧太后喜欢京剧，各省官员无不以听京戏为荣，台湾官员也纷纷从祖国大陆请京班赴台演出。尽管正音二字在不同时期有不同所指，但在闽南，用以统称外来戏曲的正音，本身就显示了正统的意味，暗示了官方的提倡和国家权力在地方的下延。

　　然而，尽管官话戏曲得到官方和士绅的支持，普通民众由于语音的隔阂，仍旧偏好本地的方言戏曲。因此，在明清两代数百年的时间里，被称为正音戏的官话戏曲与被称为白字戏的闽南本地声腔剧种并不呈现出互相排斥的局面，而是互相渗透、融合交缠，发展出一些互相包容的特殊形态。例如：出现了正音与白字交杂的现象。在白字戏中有所谓"南北交加"的语言现象，说官话的人物多为国家权力的代表者，如包公之类的朝廷官员。在戏班的一些仪式活动中，为突出神仙人物的超凡脱俗，也使用官话。在这类场合，正音官话烘托的是仪式的庄重感，表现官方话语与民间话语的共存和融洽。而在一些喜剧性的场合中，官话的使用则可能是一种戏拟，通过戏曲游戏的姿态挑衅官方力量的权威，讽刺其装腔作势、耍官腔。例如在高甲戏《换包记》中，就巧妙地利用官话与方言的谐音，演绎了一出小民大闹公堂、暴打贪官的喜剧。

　　正音戏传入闽南后，对地方戏曲产生了深刻的影响，催生了一

些本地新剧种。福建的高甲戏大约诞生在道光年间，在其形成过程中，吸收了梨园戏和竹马戏的表演身段和剧目，同时汲取昆、弋、徽班的养分，接受京剧表演程式、武打科套、锣鼓经及剧目的洗礼，才最后形成。其他新生的年轻剧种如歌仔戏，同样受到京剧等外来剧种的影响和哺育，这是不争的事实。因此，总的说来，外来剧种和声腔在闽南的传播和发展，丰富了本地戏班的剧目内容、音乐形式、表演内涵，培养了一批武戏人才，促进了舞台美术的提升，深刻地影响了闽南戏曲生态的变化和戏曲剧种的发展。反过来，官话戏曲扎根于闽台之后，在声腔、剧目、音乐和演出习俗等方面也受到本地剧种的影响。

正音戏与白字戏的关系表明，官话与民间话语之间固然存在着矛盾与张力，但二者若能够保持巧妙的平衡，则有利于社会的稳定和发展。

在台湾光复后，也曾经有过类似于正音的问题，特别是随着国民党撤退至台湾，数百万新移民的加入使台湾语言的杂多现象更为突出，对台湾文化的生态产生深远影响。

不同于以往赴台民众多为闽粤两地人口，1945～1950年的大规模迁移包括了祖国大陆各个省籍的人士，以北方人为主，因此，中原文化大规模进入台湾，极大地丰富了台湾的文化资源，拓展了台湾文化的多元化格局。另外，不同省份、地方文化的交汇，也使得台湾多元文化的内部构成更加复杂。戏剧生态也发生突变，祖国大陆各省的地方戏如豫剧、秦腔、评剧、川剧、越剧、沪剧、潮剧、粤剧等纷纷聚集于狭小的台湾岛，"彼时艺术版图的构成，完全反映族群结构和权力的分配"[1]。

国民党为了巩固政权，同样非常重视正音的问题。首先是禁用日语和强力推行汉语普通话。日本对台湾的殖民统治长达50年，

① 林鹤宜：《台湾戏剧史》，第173页，台湾空中大学，2003。

尤其是日本殖民统治后期"皇民化运动"的推进，使得台湾社会的母语文化被严重挫伤，形成了以日语为主要语言的文化环境。国民党政府禁止使用日语（1946 年 10 月 25 日开始），并积极推行汉语普通话学习，不仅各个学校教授相关课程，还由政府出资开设许多传习所。这些措施对于台湾重新回归中华文化轨道具有进步意义。然而，急于正音的国民党政权对台湾本土文化进行了不恰当的压制，包括对闽南话的压制，在一段时间内，连电台广播闽南话节目的时间也被加以限制。事实上，在禁用日语和台湾民众对汉语普通话感到陌生的情形下，闽南话自然而然地成为衔接台湾与祖国大陆文化脉搏的桥梁。看不到这一点是错误的。历史已经证明，强行正音所产生的副作用是很大的。

在压制闽南话（有的地方甚至禁用闽南话）的情形下，歌仔戏等闽南方言剧种的发展当然得不到鼓励，而说正音的戏剧品种则有优厚的生存条件和较大的发展空间。在台湾，京剧享有独一无二的崇高地位，京剧演员不但通过正规的学校培养，同时也由剧团附设戏校培养。国光京剧团是唯一一个公立剧团，每年经费逾亿元新台币。京剧和其他本地剧种待遇之悬殊，使戏曲正音与政治正统的关系问题再次凸显。

然而，随着政治环境和观众结构的变化，京剧在台湾不再鹤立鸡群。歌仔戏作为唯一诞生于台湾的戏曲剧种，其地位空前提高。而同样使用闽南方言的剧种，例如高甲戏、南管、四平戏由于得不到台湾当局主管部门的扶持，几乎是无可挽回地走向衰落，用北方话演唱的北管戏处境更加悲惨。

相比之下，祖国大陆的闽南地区对待方言采取了较为正确的方针，在推广普通话的同时，闽南方言也得到较好的保护与研究。两岸交流刚刚恢复，台湾的学者和民众就想方设法购买厦门大学编撰、福建人民出版社出版的《普通话闽南方言辞典》，便是一个有力的例证。

五、话剧与歌剧在闽南的本土化

不同的戏剧文化圈之间的关系是一种动态的关系。闽南的戏剧文化不但向外扩展，而且接受其他文化圈的戏剧文化，在本文化圈内将它们本土化。吸收其他戏剧文化的营养之后，闽南戏剧文化圈自身也得到发展和壮大，从而影响到其他的戏剧文化，这是一个不断互动的过程。一个典型的例子，便是闽南地区对话剧和歌剧这两种外来戏剧文化的吸纳和同化。

闽南地区是我国较早接受西方近代文明的区域之一，也是最早接受话剧和歌剧的地区之一。早在 1906 年，就有部分福建籍的留日学生在东京加入我国第一个话剧团体——春柳剧社，这些留日学生回国后，便成了福建话剧运动最早的组织者和骨干。社友林天民是福建人，于 1910 年在福州发起组织文艺剧社。辛亥革命前后，文明戏在闽南一带逐渐兴盛起来，并且用本地方言演出。

台湾的早期话剧同样用方言演出，1927 年，台南人黄金火独资组织的文化演艺会，训练话剧人才，所提出的五点信念，第一条就是言语须用方言。日本殖民统治时期，在殖民政府推行"皇民化"教育的背景下，演剧中方言的使用就具有一定程度的反抗意味，顽强的民族意识通过方言隐晦曲折地表达出来。

抗战胜利后，如何解决台湾话剧的语言问题，让话剧获得更多的观众，成为外省与台湾本省剧人共同面临的重大课题。台湾的方言众多，而闽南话"有音无字"，写作困难颇多，方言问题成为台湾戏剧发展的瓶颈所在。这一时期台湾出现了普通话话剧和闽南话话剧并存的局面，此外还有普通话、闽南话混杂使用的话剧，这种跨语言的戏剧呈现，有助于克服由于观众对普通话陌生所造成的接受上的困难。

祖国大陆话剧界人士在光复初期的台湾扮演着重要的角色，不仅赴台演出以推广中华文化、促进两岸文化的融合、提升台湾话剧

水平，而且，赴台的戏剧家与台湾戏剧界合作，投身于台湾戏剧事业。

　　陈大禹就是一个典型。他原为漳州戏剧运动的重要人物，于1946年赴台从事戏剧工作，和台湾戏剧人士合组了实验小剧团，演出了《守财奴》、《原野》等中外戏剧经典作品。陈大禹注意到台湾独特的语言文化环境，往往将演员分组，采用日场闽南话、夜场普通话的轮流演出方式。在《香蕉香》一剧中，陈大禹将普通话、闽南话、日语混合使用，反映了当时台湾的现实生活。在白色恐怖下，该剧只演一天就遭禁演。陈大禹曾在剧本《台北酒家》（以普通话、闽南话、日语夹杂的方式创作）发表时说明了他对台湾文化多元特点和戏剧困境的理解：

　　　　台湾近前的现实，除了本质上仍为中华民族的血液以外，实在不能说是台湾乡土本质，因为，无论从任何方面看来，现实的台湾，不管是社会架构、经济生产、风俗生活，都有其不可忽视的、历史演成的、一种混成体的特殊性……现在要想写实于当前生活，最成问题，还是如何写作方能适应普遍阅读者的了解，这点，到现在为止，我自己还是找不出路来。①

　　战后初期，台湾师范学院学生组成的戏剧社，演出了田汉的《南归》和曹禺的《日出》。该社成员尝试将《日出》改为闽南话版，剧名也改为《天未光》。该社也注意到了文化转型背景下话剧演出的语言问题。

　　普通话话剧和闽南话话剧的共生与互补具有重要意义，普通话话剧的发展引导着话剧艺术的成熟，同时，闽南话话剧的演出，突破了日语的禁用和普通话的陌生这一语言障碍，也促使闽南话话剧成为台湾话剧走向成熟的独特的过渡形式。

　　①　陈大禹：《台北酒家——一个剧本的序幕》，台湾《新生报》1948年7月14日。

　　经过多年的发展，现在的台湾，已经创造出各种用拼音文字写作闽南方言话剧的办法。台南人剧团上演的方言话剧，就连莎士比亚的戏剧、荒诞派的戏剧，都可以完全用闽南话演出，遑论本土题材的戏剧。此外还有在普通话演出中穿插闽南话片断的处理方法。例如在用普通话演出的《哈姆雷特》中，"戏中戏"片断改用闽南话演出，创造了独特的间离效果。

　　台南人剧团在方言话剧基础上展开了一系列跨文化戏剧的实践，力图走出一条跨界且具有本土特色的道路。一直以来"实验开发跨界且具本土特色的戏剧展演"及"培育地方戏剧人才"是该团的首要目标，作品风格的最主要特色是闽南话作为舞台语言，演出作品强调学院理论的实践性。至今已经推出 50 多部不同形式风格的制作演出，并且累积了 30 多出原创剧本，包括《青春球梦》、《带我去看鱼》、《凤凰花开了》、《风岛之旅》等。剧团自 2001 年起规划西方经典剧作闽南话翻译演出计划，已先后推出《安蒂冈妮》、《女巫奏鸣曲——马克白诗篇》、《终局》等作品，开启了跨文化戏剧的实验。2004 年起，剧团规划《莎士比亚不插电》作品系列，试图融合莎翁华丽的辞藻，开拓一种说中文莎剧的表演方式，吸引更多年轻观众走进剧场，感受真正的舞台戏剧演出魅力。2006 年又推出了希腊喜剧《利西翠坦》。

　　台南人剧团一方面立足本土，坚持方言演剧；另一方面拥有开阔的国际眼界，致力跨界实验，积极与活跃于国外剧场的各种流派、团体展开艺术交流，邀请国外剧人来台授课。演员夏日学校是台南人剧团提供给演员进修充电，并学习各种不同表演训练体系的短期学校，先后邀请过波兰、英国、意大利以及美国等专家到台举办工作坊，努力拓展台湾演员表演的视野，提高他们表演的专业能力和水平。所上演的一段改编自希腊悲剧《安蒂冈妮》的歌队吟诵尤其引人注目。波兰导演葛杰果许将原本排律整齐的韵文，处理成用闽南话发音的抑扬顿挫、字字难辨的单音，而把闽南歌谣《思想

起》处理成阿尔巴尼亚式男声合唱。合唱的和声乘着月琴扶摇直上，透露出某种壮阔的质感，造成一种无法辨认的混沌地带，因而留下了强烈的冲击和对文化主导的反思。

在台湾戏剧中，混用闽南话、客家话、普通话乃至日语、英语的现象颇为常见，而主要运用闽南话的方言话剧、歌剧已经成为台湾戏剧中一个重要的戏剧品种，它带来了闽南戏剧文化圈色彩上的丰富性和文化上的多元性。

对方言的使用和语言混杂现象的探索，从另一个侧面反映出台湾现代剧场在现代主义冲击下对剧本文学主导的反叛。过去重视一剧之本，讲求普通话表达的精准流畅，重视台词的戏剧性，如今逐步转变为以多种方式表达台词，可以使用方言或多种语言，台词及其文学性可以不是戏剧的中心，表演、道具、灯光、演出样式等戏剧语汇的作用得以凸显。这些做法都有鲜明的后现代主义色彩。

在闽南地区，同样早就成功地创造了闽南方言话剧、歌剧，但背景和原因有所不同。

1919 年五四运动之后，闽南进步青年和知识界人士组织剧社，公演文明戏，提倡新文化、新道德、新思想。然而，当时普通话并未普及，绝大多数民众讲闽南方言。因此，话剧下乡演出如果不用方言，社会效果势必大为削弱。后来上演抗战戏剧时，这个问题更加突出。漳州的芗潮剧社上演方言话剧特别成功，剧目有《放下你的鞭子》等，通常是在城市用普通话，到农村使用方言。根据果戈理的《钦差大臣》改编的《巡按》一剧也是用闽南方言演出的。1984 年，厦门大学黄典诚教授指出，芗潮剧社在 50 年前就能提出在用普通话演出的同时提倡方言上演，这是"伟大的壮举"。

抗战期间，其他闽南戏剧团体也广泛使用方言演出。1944 年春节，泉州剧人以泉州方言演出《巡按》时，剧中的事件、人物、背景、风土人情、生活习俗都改为闽南地方的。演出引起群众极大的兴趣，为新中国成立后歌剧、话剧的民族化、大众化积累了宝贵

的经验。

泉州人不但演方言话剧，而且坚持探索歌剧的民族化、地方化。泉州歌剧团独树一帜，其前身泉州青年文工团在新中国成立初期就曾经改编移植《赤叶河》，大胆地把原剧的背景、事件、人物、风土人情、生活习俗等改为闽南地方的，在艺术上吸收运用地方语言、地方戏曲、民间音乐、舞蹈、民间文学和美术等群众喜闻乐见的元素，产生了巨大社会影响，带动了整个晋江地区数百个专业和业余剧团编演方言歌剧的热潮。

从 1961 年至 2001 年的 40 年间，泉州歌剧团上演的近百个剧目中，明确标明方言歌剧或方言话剧的剧目占到三分之一以上，此外还有些剧目在城市演出使用普通话，下乡演出时使用方言。地方化一直是泉州歌剧团的探索方向。该团在 20 世纪 80 年代创作了《莲花落》、《台湾舞女》、《番客婶》等一系列优秀作品，不仅赢得了闽南观众的喜爱，也获得了国内歌剧界同行的一致好评。

歌剧不同于话剧，它是综合性最高的一门舞台艺术，如果说方言话剧需要解决的主要是语言问题，那么，方言歌剧需要解决的远非语言问题，它还连带着与语言有关的相当复杂的音乐问题，以及舞蹈等表演方面的问题，因此，方言歌剧的成功意味着歌剧这一西方艺术皇冠上的明珠不但移植到了东方的中国，而且移植到了使用独特方言的闽南地区，它成功地在闽南本土化了。

至此，闽南戏剧文化圈已经包含了完整的戏剧艺术体系，不仅拥有历史悠久、土生土长的各种地方戏曲和傀儡戏，而且创造了新型的、便于体现现代意识的方言话剧和方言歌剧；不仅演出土生土长的方言戏曲，而且成功地以方言上演莎士比亚戏剧和西方的现代派戏剧，进行了跨文化戏剧的实验。闽南戏剧文化不但是本土的，而且是跨界的。这就是说，闽南戏剧文化圈已经体系化和现代化了。在这个意义上，我们说方言话剧和歌剧的成功对于闽南戏剧文化圈的发展具有标志性的意义。

　　从以上几个方面，我们可以看出闽南戏剧文化圈有着多么独特的个性，多么顽强的生命力，多么难得的适应能力，多么广阔的胸怀和吸纳能力，多么罕见的丰富性和多元性！闽南戏剧是中华戏剧文化百花园中盛开的奇葩，需要我们满怀深情地珍惜她、保护她。撰写本书的目的，就是要和读者共享闽南戏剧文化的历史荣耀，共享她无穷的艺术魅力。

第一章

闽南戏曲与信仰习俗

　　在闽南戏剧文化圈，戏曲活动与民间信仰习俗的关系特别密切，追根溯源，这与闽南民系的历史和生存状态有着紧密的关联。

　　闽南民系的形成历经了多次中原汉人的南迁，以及与当地闽越族的融合。历史上，福建的重峦叠嶂屡屡阻断中原战乱的侵扰，古老的风俗得到比较完整的保留。一代代闽南人小心翼翼地延续着传统，保留古礼。至今，平平仄仄的闽南话俨然犹存唐宋古韵；燕尾红砖的闽南大厝上赫然写着"颍川衍派"、"延陵传芳"这类堂号，竞先标榜中原故地的姓氏郡望；俗好巫鬼的闽越遗风也让中原本来就敬重鬼神的信仰习俗益发繁杂多元。宋元海上丝绸之路的开辟，将闽南与整个世界相连，"市井十洲人"，异域文化扑面而来。自明清以来，大批闽南人过台湾、下南洋，播迁海外。鸦片战争、五口通商，这里是近代中国社会与西方资本主义文明最早碰撞和交汇的区域之一。于是，留存传统与吸纳包容，便矛盾复杂地并存于闽南社会。

　　闽南在地理上位于大陆的边缘地带，又处在与异域文化交流的前沿，这样一个区域，族群文化心理更加渴求一种精神内核的稳定性，以确立自身在民族历史和文化空间中的坐标，从而开拓茫然的未来，走向陌生的异邦。文化根性的确立离不开乡土、血缘、宗族

等传统观念，而这些抽象观念要化为广大俗民的集体无意识，显然有必要依附于各种各样繁复的民俗仪式与风俗化的庆典活动。而这些庞杂的风俗庆典，又使得民系文化呈现斑斓多姿的丰富侧面，保持旺盛的活力。

对移民来说，演剧的热闹场合是故土的风俗重现，有利于克服异地的陌生感，以一种仪式的文化认同舒缓客居的漂泊感，同时在新环境中，献上这些酬神的大礼而希望得到神明的庇佑。不论是请唐山戏班，或者自己组建子弟班，都是为了听听这乡音乡韵、记忆中的谣曲，重温童年时穿戏棚，看大戏，锣鼓响彻村头的热闹氛围。对于广大乡民，尤其是回乡的侨胞来说，不论是捐资请戏，或是亲自粉墨登场，博众乡亲一乐，或是仅仅坐在台下观看，在一种狂欢的氛围中，人们感受到的是融入的亲切与主体的确证。通过闽南戏曲活动，民众仪式化地参与到乡族的社会公共事务中。戏曲强化了民众的共聚性，同时也使得传统乡土观念、民间信仰等地方性知识，以一种热闹喜庆的方式深植人心。

第一节　信仰习俗与闽南民间戏曲的演出场合

如上所述，闽南民众一年到头有无数演戏的理由：如节令、神佛圣诞、庙宇庆典、做醮、谢平安、民间社团祭祀公业、家庭婚丧喜庆以及民间社团、私人间的罚戏演出等。在这些演剧场合中，闽南信仰习俗与闽南民间戏曲水乳交融，演剧活动成为迎神赛会的重要组成和祭祀活动的娱乐环节，构成闽台社会独特的风俗景观。尤其在商业剧场兴起之前，民间信仰、岁时节庆和人生礼俗是闽南戏曲演出最主要的三大类场合。

一、民间信仰

民间信仰为闽南民间戏曲提供了众多的演剧时机。闽南民间戏曲最主要的功能就是为各种神明生日的祭祀仪式服务。

福建是一个文化生态异常复杂的省份。这里多元信仰并存，和谐共处。据有关部门调查，2003 年福建省面积在 10 平方米以上的民间信仰宫庙近 25000 座，其中，泉州市 4000 多座，厦门市 1500 多座，漳州市 2400 座。10 平方米以下的民间信仰宫庙的数量更多，有关部门估计福建省民间信仰宫庙超过 10 万座。[①] 在农村，逢年过节或是神诞庆典，民间信仰的宫庙香火非常旺盛，人满为患，男女老少都参与其中。据初步调查，在农村，40% 左右的民众经常参加各种民间信仰活动。[②] 闽南的民间信仰主要包括了自然崇拜、灵魂崇拜和器物崇拜几类。其中为数最多的是灵魂崇拜，又包括了先贤崇拜、祖先崇拜和孤魂崇拜等。形形色色的宗教活动、民俗活动，其复杂和频繁的程度，确为全国所罕见。

凡是四时神诞，各地都要演戏以祭神、酬神，娱神娱人。"凡寺庙佛诞，择数人以主其事，名曰头家；敛金于境内，演戏以庆。乡间亦然"[③]。"遇神诞请香迎神，锣鼓喧天，旌旗蔽日，燃灯结彩，演剧连朝"[④]。清郁永河《台海竹枝词》也谈到台湾妈祖庙前演戏的场景："妈祖宫前锣鼓闹，侏㑋唱出下南腔。"[⑤] 连

① 转引自林国平：《福建民间信仰的现状、特点和发展趋势》，《东南学术》2004 年增刊。

② 转引自林国平：《福建民间信仰的现状、特点和发展趋势》，《东南学术》2004 年增刊。

③ 《重修凤山县志》卷三《风土志·风俗》。

④ 乾隆《长泰县志》卷一〇《风俗》。

⑤ 《续修台湾府志》卷二十四《艺文五》引郁永河《台海竹枝词》八首之七。

横在《台湾通史》中说："夫台湾演剧，多以赛神，坊里之间，醵资合奏，村桥野店，日夜喧阗，男女聚观，履舄交错，颇有欢虞之象。"[①] 清代施鸿保记述福建普度演目连戏习俗，"吾乡于七月祀孤，谓之'兰盆会'，承盂兰盆之称也。闽俗谓之'普度'，各郡皆然。泉州等处，则分社轮日，沿街演戏，昼夜相继。人家皆具肴馔，延亲友，彼此往来，互相馈遗，弥月方止……"[②] 2007 年 9 月初，笔者在龙海等地仍见到乡村延请布袋戏班演普度戏的热闹场景。而且在演出结束之后，当地民众还要礼拜普度公，焚香烧金，燃放鞭炮送神，演戏活动成为整个普度习俗的一环。

由于民间信仰的神系十分复杂，各村敬奉的神系也各不相同，但都有一个主要的保护神和许多较次要的神。每个神几乎都有两个或者两个以上的生日，每个生日都要演出几天戏，少则两三天，多则三五天，甚至连演几个月。场次多少，和经济等方面的原因有关。这就是说，仅神灵生日一项，每个村庄每年都要演许多场戏。

在传统的乡土社会，繁复的民间信仰为闽南民间戏曲提供了生存空间。从乡村戏台的空间方位，我们也可以看出这种以戏礼酬谢神明的意图，不论是固定或是临时搭建的戏台，无不位于宫庙的对面，以便面对着神明演出。在这样的习俗之下，有的宫庙还召集众人捐金建戏棚，寺庙派专人管理演戏事宜。例如泉州元妙观清咸丰年间建置戏棚碑文载："适观中缺用正音戏台，爰集议仿诸米铺，建设傀儡棚成规，就我同人捐金共建正音戏台一座，又梨园小棚一座，器具齐全。所有台租向取收存在于正东处，以充为每年正月初九庆祝玉皇上帝圣诞，暨六月初七日金阙宏开、仍三月二十三日恭祝南门祖庙天上圣母圣诞及九月初

① 连横：《台湾通史》卷二十三《风俗志》"演剧"条。

② 施鸿保：《闽杂记》。

九日观中庆祝北斗星君圣诞四数费用。其棚付与三清殿住持蔡布哥收管。"① 就是一个例证。

二、岁时节庆

岁时节庆是闽南民间社会的季节性仪式，也是闽南戏曲演出的重要场合之一。

在历代方志、笔记中，戏曲活动一般被列为风俗类，出现在岁时的记载中。这些季节性仪式年复一年在固定时间点、以习俗的力量不断重复着，它们往往与乡土社会的生产方式和生产周期有着密切的关联。例如春耕秋收是关系年成的大事，祈求土地神的保佑，社日秋报演戏是闽台社会延续至今的民间习俗。早在宋代，这里就有秋收后演戏"乞冬"的习俗。陈淳在《上傅寺丞论淫戏》中说："某窃以此邦陋俗，常秋收之后，优人互凑诸乡保作淫戏，号乞冬。"② 即通过演戏祈求来年丰收，合境平安。康熙《诏安县志》载，到了"九月十月之交，农事告成，乡间迎神演戏"③。秋收演戏，播种亦演戏。"二月二日，各街社里逐户鸠金演戏，为当境土地庆寿。张灯结彩，无处不然。名曰：'春祈福'"；"中秋，祭当境土地，张灯演戏，与二月二日同。春祈而秋报也"④。道光《厦门志》云：二月"初二日，街市乡村敛钱演戏，为各土地神祝寿"；八月十五，"街市乡村演戏，祀土地神，与二月同，春祈而秋报也"⑤。至今这种习俗仍保留，如闽南永春县有传统的播田戏。

① 福建省戏曲研究所编：《福建戏史录》，第131～132页，福建人民出版社，1983。

② 陈淳：《上傅寺丞论淫戏》，见《北溪大全集》卷四十七。

③ 何瘦仙：《东越岁时记》。

④ 《重修台湾府志》卷一三《风俗·岁时》。

⑤ 道光《厦门志》卷一五《风俗记·岁时》。

三、人生礼俗

人生礼俗，正如劳埃德·沃纳所说的生命危机仪式，是仪式的主体（可以是一人或多人）从"他母亲的子宫胎盘将其固定之处，到他死亡之后墓碑的最终树立之处，以及作为死亡的有机体在坟墓中的安放之处——在这一期间，不断会有一些重要的转换时刻的出现。对于这样的时刻，所有的社会都会将其仪式化，并且用适宜的关注将其打上公众性的标志，以此来对眼下居住在社区之内的成员强调个人或群体的重要意义。这些转换时刻，就是出生、青春期、结婚和死亡"。除此之外，维克多·特纳还加上"与获得更高的地位有关的仪式"，他认为，无论这一地位是政治职务，还是有排他性的组织或秘密社团的成员身份。这些仪式既可以是个人性的，也可以是集体性的，但是为个人而举行的可能性或更大些。还要加上所有的通过仪式。从一种状态进入另一种状态之时，一个群体会出现某些变化；而伴随着这些变化的，就是通过仪式。①

闽南的人生礼俗十分繁复，特别保留了许多中原古风。对于个人来说，人生礼俗中最重要的就是生育礼俗、成年礼俗、婚姻礼俗和丧葬礼俗。民间戏班要为这些人生过渡仪式服务。上述各种礼俗，在闽南普遍受到重视，必须演戏，而且要做得热闹才行。在这一点上，台湾的情况和闽南地区大致相同。喜庆演戏顺理成章，丧事也演戏则令外人感觉匪夷所思。例如清末民初，林纾在《畏庐琐记》中颇为感慨泉郡人丧礼居然也演戏，"礼忏之末日，僧为《目连救母》之剧，合梨园演唱，至天明而止，名之曰'和尚戏'。此皆余闻所未闻者也"②。可是他没有想到的是，

① （英）维克多·特纳著，黄剑波、柳博赟译：《仪式过程：结构与反结构》，第168、170～171页，中国人民大学出版社，2006。

② 林纾：《畏庐琐记》之《泉郡人丧礼》。

这种因应闽南人丧事做功德需求，和尚念经祈祷，设醮做法事，演唱《目连救母》的表演形态，后来居然还发展成为独特的打城戏！

至于诸如庆祝中举、当官、上大学、发财还愿演戏等等，则接近于维克多·特纳所说的"与获得更高的地位有关的仪式"。在这些场合演戏不仅是酬谢过去神明对自己的庇护，还通过演戏娱神媚神，祈求今后的顺利，同时还有几分矜示身份、夸耀乡里的意味吧。

第二节　闽南民间戏曲的社会功能

闽南民间戏曲历史悠久，种类繁多，在俗民社会生活中具有深刻而广泛的影响。

一、闽台社会重要的娱乐方式

闽南民间戏曲一直为广大人民所喜爱。从古老的傀儡戏、梨园戏，到年轻的剧种——歌仔戏，无一不是孕育发展于民间，并且以一种交融的态势，始终与民众的生活紧密联系。

村坊小曲、里巷歌谣，市井乡野醇厚的风俗人情、驳杂的人生百态和丰厚的文化土壤，共同滋养了闽南戏曲，促其孕育和发展。闽南民间戏曲与最普通的市民大众呼吸与共，歌其悲欢，抒其爱憎，寄寓美好的愿望与理想。几百年来，陈三五娘的故事在泉潮间敷演传奇，歌颂爱情的美丽和追求的执着；为求正义，戏台上的詹典嫂毅然以孱弱之躯抗争司法的不公，直斥官僚的丑恶；弦音凄切中，林投姐演绎"唐山过台湾"的辗转悲欢；"不杀奸臣不肯散戏"的高甲戏传统演出习俗，寄寓了多少民众热切的愿望；更遑论歌仔戏诞生之初，"哭调"中所流露的民族悲情与哀怨。

随着明清大批闽南人开垦台湾，台湾的汉族社会逐渐形成，戏曲活动也逐渐兴盛。例如康熙《诸罗县志》卷八《风俗志·汉俗》，谓每逢岁时节庆及王醮大典，必延请剧团演出，以娱神祇。乾隆年间，台湾演戏风气更盛。海防同知朱景英在《海东札记》中便记载道："里巷靡日不演戏，鼓乐喧阗，相续于道……"其他各县志书如《凤山县志》、《诸罗县志》、《淡水厅志》、《葛玛兰厅志》等，亦不难在民俗一栏找到类似记载。台湾的移民社会如此，福建的原乡故土更是如此。这种演戏娱神娱人的习俗延续数百年，直至今日民间神诞依旧热闹非常。例如晋江的石鼓庙，每年从八月初开始演戏酬神，一直演到顺正王诞辰的九月，2004 年甚至从农历八月初二日演至十二月二十三日，连演 140 天。① 在东南亚闽南华侨华人聚居地，演戏酬神的风俗犹存。如菲律宾巴西（Pasay City）包公庙，演戏场次在菲律宾首屈一指，每年从农历十一月二十一日包公神诞日演到十二月二十八日结束，共演出 39 天。

在传播手段高度发达的今天，民间戏曲的演出，仍然是向村民发布村规民约和各种消息的重要时机。不论演什么剧目，在开演前村领导都有可能上台向村民们讲话，内容五花八门，甚至包括宣读各家各户为修路、掘井、建校捐款的数额在内。

戏曲与闽台民众保持的精神联系，其密切程度是独一无二的，无论城市乡村、山陬海隅，都可以听见戏曲的锣鼓声响。闽南民间戏曲构筑了闽台社会的公共文化空间。

二、延续民间文化传统

闽台民间戏曲是中华传统文化，尤其是民间文化传承的重要途径。

① 庄长江：《泉州戏班》，第 312 页，福建人民出版社，2006。

　　戏曲是一种综合的舞台艺术,汇集了文学、音乐、美术、舞蹈等诸多艺术门类。在剧本唱词中,典雅若诗词典故,通俗如谚语俚句,均是随处可见;美轮美奂的戏服、脸谱、舞台布景和道具张扬着中国民众最热烈、绚烂的色彩图案;虚拟象征的科步程式,应和错落有致的锣鼓箫弦,铺排一卷气象万千、乡风古韵的戏梦人生。

　　三国故事、水浒人物、杨家将、孟姜女千里寻夫、包龙图断案开封府……还有无数的恩怨情仇,戏曲剧目演绎的多是历史故事、人生传奇。在过去乡民受教育有限的情况下,戏曲舞台不啻为一所传授普通民众历史知识、道德观念和伦理常识的大学堂。它是如此的直观、通俗、形象,因此也深入人心。例如:歌仔戏《三家福》就以一个曲折风趣的故事,通过演员们精彩的表演,将守望互助、邻里和睦的观念巧妙生动地遍植人心。又如泉州承天寺高僧宏船法师,少时看傀儡戏《目连救母》深受感动,矢志为善。

　　演戏本身就是传统民间习俗的重要一环,在演戏过程中往往渗透了各种地方性知识的演练与传播,比如信仰、禁忌等。通过戏曲的演绎,传统文化观念、地方性知识化于无形之中,成为普通民众的集体无意识和比较稳定的思维方式。

三、闽台民众参与社会公共事务的重要途径

　　闽台民间戏曲演出是村落、社区仪式活动的重要组成部分,起到聚合人群、营造欢庆氛围、增进群体凝聚力的作用。民众的广泛参与,强化了乡民的内部认同。平日分散而居、各自劳作的乡民在这种欢乐祥和的氛围中油然而生对社区集体的归属感。

　　特别是以宫庙为中心,充满仪式与狂欢的迎神赛会,是族群文化认同的重要表征。迎神赛会把民众定期聚集在一起,共同交流、娱乐和奉献,表达着集体的共同愿望。在福建和台湾的乡

村，宫庙或宗祠的前面，往往会有一座戏台或一片开阔地，以供节庆活动之用，因而，这些地方也就成了乡村的社会公共空间。在这些空间举行的迎神赛会当中，最让乡民如痴如狂的莫过于戏曲演出了。在这些仪式性场合，戏曲实质上成为沟通人神的祭礼，成为标识共同身份、凝聚文化认同的仪式象征。戏曲成为构筑闽台社会形态不可或缺的部分。

相较其他地域社会，闽南人的乡土宗族观念特别强烈，这与闽南民系的形成和播迁历史有关。人员流动频仍、与异文化交流密切，这样一个多变的社会形态，具有较强的包容性，同时族群心理更加寻求传统的根性和文化的慰藉。

许多闽南乡村至今仍延续聚族而居的传统，几乎每个大家族都建有祖庙或宗祠，在每年的固定时日，族人集体共同祭祖，闽南民间有的称之为"吃头"或"吃冬"。除了一系列的祭典仪式与合族聚餐，祭祖往往还以演戏来酬谢祖先的庇护，祈求来年的祝福。有的家族甚至在族谱中记述祭祖演戏的热闹，规约后世子孙延续传统。此外，在每年的七月十五日，"各家皆祀祖先……台沿漳泉遗俗，作'普度盂兰会'，甚形热闹……演唱大小各戏，锣鼓喧阗"[1]。在家族内部管理中，对于违犯家族规条的族人进行处分，也有罚以出资演戏的。[2] 如华安县都乡的唐氏家族，制定了祠堂保护规则。其中载云："祠堂及祖先妥灵之处，务宜清净，内外不得放养畜类以及不准夏秋收谷至于晾晒衣物等事，如有不顾礼法侮慢族长咆哮祠堂者，族房齐集公罚戏一台，若再顽抗，呈官究治。"[3]

而且，除了请外来戏班演出，在闽台乡村，还有为数不少的子弟班，也就是村落自行举办的自娱自乐的戏曲班社。子弟班往

① 《安平县杂记·节令》。

② 方宝璋：《闽台民间习俗》，第 387 页，福建人民出版社，2003。

③ 华安《汤山唐氏族谱·祠堂》。

往是同一村社的乡邻，或同一庙宇的信徒，数十人乃至数百人结成，不以营利为目的。平时在老一辈组织指导下学习戏曲技艺，有时也聘请教戏师傅来教，等到庙宇、族群或村社的祭祀节庆，就大显身手。子弟班除演戏之外，还有鼓吹、舞龙、舞狮、高跷、神将等"阵头"的游行表演。乡民们热衷于粉墨登场，这是他们增进内部协作、参与社区建设，并且在集体活动中表现自我的一种方式。子弟班实际上让参加者通过参与群体性的表演活动，进行思想情感的交流和地方知识的学习。它是以关怀为基础，从个人情感和乡土认知出发，有助于增进乡土的认同，提升个体对文化传承与创造的参与感。同时，演戏是乡民邀集亲朋好友，共享其乐的时刻，也可以看作是村落或社区扩大对外交流，谋求与外部社区的积极互动，实现和谐共处的有效手段。因此，戏曲活动作为一种民俗的景观，融入民众日常生活，既是闽台社会重要的公共文化空间，也是社会动员、精神整合的有效途径。

四、缓解社会日常矛盾的特殊功用

民间戏曲活动在人神共娱中营造了狂欢的氛围，有助于观众暂时建立起一种自由、平等、无隔膜的新型人际关系，这就为乡民之间、群体之间调和矛盾、促进情感交流提供了良好的基础。

在迎神赛会中，人们可以改变身份，尝试各种社会角色，戴面具、穿戏服，模仿神灵鬼怪、历史人物或官府行为，这些不同于往日的行为变化使得乡民有可能逾越平时的等级规范，表现出对现有规范的戏拟和一定程度的嘲讽。通过扮演，以想象的替代性满足，散溢了在现实生活中可能爆发的不满。这一打破常规的生活也因暂时摆脱以往的平淡、乏味，而成为一种极富创造力、充溢主观理想的崭新生活。同时，现实生活中的矛盾问题，在这种宽松戏谑的环境中常常会有所显露，"观夫民风"者可以从中及时发现问题，调和、化解矛盾。

　　演戏活动总是充满欢乐祥和的气氛，有助于和谐的人际关系和社会关系的建立。因此，民间也自发将其用于调和地方社会内部矛盾，比如罚戏习俗。村社民间以罚戏作为违规之惩罚十分普遍。如邵江海在《旧戏话》一文中说："如有同宗乡亲贪心偷窃果树或农作物，抓之有碍情面，怕伤和气，只得大家事先出钱，雇演一台戏，如禁菜蔬即挂一株菜于舞台上，号为'禁菁戏'。今后如有发现乡人偷菜者，任何人都可以揭发，罚其出钱请一台戏来演。一来大家有戏可看，二来又免伤和气，是旧社会处理人事的一种办法。"①《树杞林志》也载：

　　　　窃思官有公法，民有私约。缘我九芎林、树杞林透入内山一带，溪陂圳水，通流灌溉，最关切、最紧要，断断不可暂停息也。奈何屡有不良之徒，不顾他人工本，只顾自己口腹，往往毁陂截圳，塞源绝流，以取鱼虾……爰是邀各庄长、众业佃，公同立约严禁：无论男、妇、老、幼，如敢故违，仍行毁陂截圳，塞源绝流以取鱼虾者，定即严拿，将取鱼之人扭交街、庄长，或将取鱼之器具缴交街、庄长，公议重罚演戏全台，酒席二筵，红羽大烛，香楮，福炮等物。②

　　民间还有俗谚："一枝放汝去，二枝打竹刺，三枝罚棚戏"，意思是偷吃一根甘蔗尚可原谅，偷吃两根甘蔗以竹刺稍加薄惩，偷吃三根甘蔗则罚戏一台。甚至商社之间有违规的，也议罚演戏一台。③ 作为官方正式法律制度的补充，公罚演戏，这种民间约

　　①　福建省戏曲研究所编：《福建戏曲历史资料》第 9 辑，第 51 页，1963。

　　②　林百川、林学源：《树杞林志》，第 33～34 页，"台湾文献丛刊"第 63 种，台湾银行经济研究室，1960。

　　③　《台湾私法商事编》，第 43 页，"台湾文献丛刊"第 91 种，台湾银行经济研究室，1961。

定俗成的社会秩序调节机制，在提供公众娱乐的同时，使得违规者处于公示地位，广而告之，既是一种惩罚，也是对大众的普遍告诫。在看似嬉闹喧哗的民间智慧当中，一些社会内部的矛盾分歧随之消弭了。所以，民间戏曲与民间习俗的交融，使之在某种程度上成为闽台社会的减压阀和缓冲带。

第三节　祈福与祭煞：闽南的仪式戏剧

与制度化宗教总是维持神圣庄严不同，闽南民间信仰更显亲切生动，充满感染力，这是因为它扎根乡土、较少受到官方意识形态的影响，并且和民间娱乐紧密结合，具有风俗化特征，与民众生活关联更密切。这种紧密结合，集中体现在以宫庙为中心的场合，特别是充满仪式与狂欢的迎神赛会和演剧活动，是族群文化认同的重要表征。如果观察闽南民间信仰的日常运作机制，就会发现许多繁文缛节的仪式性活动，如分灵、分炉、进香、巡境、做醮等。这些仪式性活动具有一些共同特征：如民众的广泛参与，宗教氛围的营造，对于秩序的强调，与现实生活的互渗等。民间信仰中的仪式活动本身都具有驱凶纳吉的宗教目的，人们在仪式中寄托美好的愿望，或祈求人寿年丰，六畜兴旺；或子孙繁衍，远离灾祸；或家道清吉，财源广进。民间祭祀仪式的过程框定了内容及形式，必然要求宗教氛围的营造。作为进献神明的大礼，民间戏曲的演剧活动必然也参与到这一主题的表达中。

不同的节庆有不同的风俗与氛围，影响着演出剧目的内容和风格，因此形成剧目禁忌。一般家庭喜庆之日，主人追求欢乐气氛，祝愿合家平安、吉祥如意，忌讳演出有凶杀恐怖、血溅刑场、暴病身亡、妻离子散、沦为乞丐、含冤负屈、鬼魂讨命等场面的不吉利的悲苦凄惨剧目，演出剧目一定要有喜气洋洋的大团圆结局，才能与节庆氛围融合一致。

在闽台社会，演戏与信仰习俗一向关系密切，其中最显著的表现就是祈福与除煞的仪式戏剧，闽南民间俗称扮仙戏。在这些仪式戏剧的演出过程中，现实生活与舞台的界限在庆典的仪式和狂欢中变得暧昧而模糊，戏曲与民众生活亲密互动。

一、禳灾祈福的傀儡戏

在禳灾祈福方面，傀儡戏在这方面的特点尤其明显。

闽南的傀儡戏历史久远。闽南俗称提线傀儡戏为嘉礼。早在南宋，朱熹任职漳州时，曾晓谕州民："约束城市乡村，不得以禳灾祈福为名，敛掠财物，装弄傀儡。"① 可见当时演傀儡剧以禳灾祈福在闽南民间已蔚然成风。这种习俗一直延续至今，悬丝傀儡戏仍在建庙谢土、制煞、镇压（水、火）灾星、丧家礼仪、庆典、酬神还愿等场合中演出。

傀儡戏祭煞表演，仪式烦琐，戏巫并施，气氛阴森恐怖，一般人都敬而远之，回避不看。新庙落成后的谢土仪式，庙宇建醮科仪活动中的安座谢土或送五方神煞的仪式，由庙方或信徒请傀儡戏演出，其目的主要借着傀儡戏将新落成建筑物内的邪煞送走。庙宇落成后，通常都会举行送土神的除煞仪式，漳州和台湾北部是以演师操弄钟馗傀儡除煞，泉州和台湾南部是以演师操弄田都元帅傀儡进行除煞。丧礼中请演傀儡戏，先前是在做完法事后，演出傀儡戏为家中的神位除秽。在一些除煞演出中，傀儡戏演师还要准备驱邪的符箓，用于演出现场和分发给当地民众"保平安"。②

提线木偶的《相公爷踏棚》有宾白、唱词、舞蹈，渗透着请神、敬天、奉祀、驱邪、祭煞、纳吉等宗教仪式，充满着神秘虔

① 《漳州府志》卷三十八《民风·宋郡守朱子谕俗文》。

② 2007年9月2日笔者与石光生教授访谈九和堂提线木偶戏团团长黄木和材料。

诚的氛围，浓烈的宗教色彩与傀儡戏的表演形式融为一体。

木偶是一种古老的世界性艺术，是人类在原始时期从事巫术实践时创造和应用的必不可少的媒介，是同类相生、果必同因这种遵循相似律、互渗律的原始思维方式的必然产物。古人认为它们能通神，进而能够代替神接受祭祀、转达神的意志指令。从世界范围来看，傀儡戏与宗教祭典关系密切。许多民族往往在祭祀仪式中通过傀儡的象征性表演，满足人们的心愿，同时也表现神鬼对于人类生活的参与。

弗雷泽指出，巫术赖以建立的思想原则可归结为两个方面：第一是同类相生或果必同因；第二是物体一经互相接触，在中断实体接触后还会继续远距离互相作用。前者可称之为相似律，后者可称为接触律或触染律。人们根据相似律可以引申出他仅仅通过模仿就能实现他想做的任何事；从接触律出发，他可以通过一物体来对另一个人施加影响，只要该物体被那个人接触过。[①] 运用相似律的巫术称为顺势巫术或模仿巫术；运用接触律的巫术统称为交感巫术。木偶是对人的模仿，它的产生和后世的应用都体现了同类相生、果必同因的相似律和接触律的原始思维，驱邪祈福仪式活动中的傀儡表演，本身是非常典型的巫术行为。傀儡成为人与神鬼、有形与无形之间交流的中介。从明清以后，闽台民间傀儡戏就主要用于祭祀时的表演，吕诉上在《台湾傀儡戏史》中提到："依台湾的风俗来说，凡是上演傀儡戏定是在如神庙落成，火灾或吊死、溺死等迷信人所谓有妖气的情形下排演……民间又相信取到仔线（约七寸）来做手环，戴的孩子会好养育。总之，很少有人把傀儡戏当作娱乐性的欣赏，往往仅做祭祀之用。"[②] 在我国历来"郭郎为俳儿之首"，若傀儡戏与他种戏班同

① 弗雷泽：《金枝》，第 19 页，中国民间文艺出版社，1987。
② 吕诉上：《台湾电影戏剧史》，第 464 页，银华出版部，1961。

演，傀儡班必先开锣，其起因也以其接近神之故。至今民间木偶戏仍大多是作为祭祀活动的有机组成部分出现的，如提线傀儡经常上演的《目莲救母》，宗教色彩十分浓郁。模仿傀儡的戏剧表演也具有同等的功效。梨园戏"提苏"程式的产生就是如此。闽中、南风俗，新居落成乔迁之期或寿庆大典之日，必须先请提线木偶来开场演出，以镇凶煞而延吉庆。否则新屋之中便不能有任何鼓乐之声。但是如果一时请不到傀儡戏来开场，则必须延请小梨园生角演员饰演相公爷、老艺师仿提线者，表演"提苏"，生角表演动作均仿傀儡，这样就可以代替傀儡戏开场了。① 又比如厦门市金莲升高甲剧团的跳加官仿照提线木偶的表演形式，在民间被认为是谢天、答神的大礼。可见，模仿傀儡的表演在特定情境下，傀儡的宗教色彩被附魅其上，从而产生了仪式的庄严感。

二、闽南的扮仙戏

闽南民间演戏习俗，在正戏开演之前，往往会表演一段吉庆戏，时间一般在十几分钟，民间俗称扮仙。扮仙顾名思义就是演员扮演天上神仙，向神明祈求赐福。这种吉庆戏普遍流传在中国各地，比如广东的例戏、江浙地区的讨彩戏或口彩戏、莆田的弄仙、闽南和台湾地区的扮仙戏等。扮仙戏最直接表达祈福与除煞主题的演剧行为。在这类演出中，现实生活与舞台的界限在庄典的仪式与狂欢中变得暧昧而模糊，戏曲与民众生活紧密互动。

扮仙戏是民间演剧活动中的开场戏，也是最重要的一部分。扮仙戏的传统演出时机大约有：庆成、祝寿、还愿、祭煞等。例如梨园戏有八仙贺寿、跳加官、送子等；潮剧有跳龙门、六国封相、李世民净棚等；歌仔戏有三出头、洗台等，还有傀儡戏的除

① 刘浩然：《泉腔南戏概论》，第 44 页，泉州市刺桐文史研究社，1994。

煞仪式等。民间演戏无论任何剧种在正戏上演之前，一定先扮仙为观众祈福，然后再表演正式戏文。甚至过去有戏班没有扮仙就拿不到戏金的说法。闽南民间戏曲中的祈福仪式，以贺寿、跳加官和送子这三种最为普遍。这三类仪式戏剧也最切合闽南人生礼俗中的生子、周岁、结婚、做寿等喜庆场合的主题。民间演剧活动前，往往因应请戏者需求，先扮仙，演三出头，再进行剧目演出。闽南的很多剧种都有这类表演。

比如梨园戏大多为敬天公、神佛圣诞、做寿、生子、弥月、成丁等节庆而演戏，动两遍鼓后必须要演《八仙贺寿》。大梨园的《八仙贺寿》有大贺寿与小贺寿之分。大贺寿穿插《铁拐李弄仙姑》的表演，小贺寿不演这个节目。净扮李铁拐、丑扮蟾蜍、末扮蓝采和、外扮曹国舅、生扮吕洞宾、旦扮何仙姑、贴扮李仙姑依次上场。因梨园戏只有七个角色行当，为凑足八仙，就由李仙姑手抱"孩儿爷"上场顶一仙。没出韩湘子、汉钟离和张果老。每个人物上场各唱一段，最后众仙合唱《韩湘子你们说逍遥》这首曲时，由李铁拐与何仙姑作嬉戏科，载歌载舞。在戏棚上演完贺寿，众仙还要一起上佛殿或主人家厅堂，由何仙姑点烛、上香，然后众仙一齐唱喏作揖。贺寿至此结束。贺寿结束后，东道主要送一封礼银答谢，叫贺寿礼，由扮何仙姑者接礼。[①]

在洞房花烛的喜庆日子，七子班要演《董永》的《出仙宫》接《皇都市》。这两折说的是：仙童、仙婢奉玉帝赦旨，安排彩云銮驾，送仙姬娘娘出仙宫、绕蓬莱、离天台，直到皇都市送麟儿。一路载歌载舞，煞是热闹。小军引头戴插金花纱帽、身着大红官袍的董永来到皇都市，仰望天空，寻找仙姬；彩云开，仙姬怀抱麟儿（用戏班供奉的"孩儿爷"作道具）飘然下凡。夫妻久别重逢，诉说相思之情。最后，仙姬将麟儿送与董永抚养。花烛

① 庄长江：《泉州戏班》，第 107 页，福建人民出版社，2006。

喜庆，搬演这出戏，寄托美好愿望，充满喜剧色彩。主人要上戏棚送上一封礼银，由扮仙姬者接礼。接着，由戏班丑行角色将麟儿送进洞房中，寓意早生贵子，主人又要送一封礼银。但是在布袋戏中送子的人物有些不同，首先出场的是注生娘娘，她奉旨送文曲星下凡投胎到人间积善之家。然后是一身道士模样的张仙手持拂尘出场，口称"下凡送麒麟（儿子）"。紧接着是怀抱红孩儿的新科状元钟景期与夫人葛明霞。[①] 当然，不管是仙姬送子与董永，还是注生娘娘、张仙送子与状元夫妇，表达的都是民众祈求麟子、望子成龙的期盼。

歌仔戏的三出头指的是：排三仙、跳加官和送子。排三仙即福禄寿星，演出蟠桃大会为王母祝寿的。除了丧事戏以外，日戏开锣都必须先演这三个吉祥的节目，以为请戏者祝福，接下来才演出其他节目。

小梨园的跳加官有男加官与女加官两种。一般只跳男加官。如节庆主人为女性，则先跳男加官，后跳女加官。

男加官：生行扮天官（宰相）[②]，身穿红蟒袍，头戴长翅乌纱帽或金貂，面戴有五绺黑须的假面具，手持玉笏，由出棚口上场，提玉带、盘衣，走至棚中央，做唱喏科、洗板科（左右各三合）、照板科（左右各一）、双手托板科、三采角带科、唱喏科、拱手三步启。接踏棚，顺序是由棚中央—大角—出棚口—小角—三弦角。每踏一角，必须作唱喏科、拱手三步启、相公摩科。各角踏棚完毕，由三弦角走向棚中央，作盘衣科、左右照板科、三采角带科，转身走向长条椅，捧起压在椅上的加官晋爵条幅（俗称加官条），三看条幅身段、唱喏科。礼毕。女加官：大梨园由大旦作诰命夫人打扮，穿大红女蟒、戴七凤；小梨园则由

① 关于布袋戏送子的描述，根据 2007 年 9 月 3 日笔者采访厦门灌口布袋戏演师黄河水、黄月娇在石码的演出整理。

② 在其他剧种中，或认为该人物是狄仁杰。

大旦作公主打扮，穿大红帔加帔肩，戴五凤，但不戴假面具，手执玉笏由出棚口上。女加官的表演科步与舞台调度与男加官一样。①

跳加官在于为主人家祈福，祝愿主人家升官发财、荣华富贵。整个仪式，没有宾白、唱词，也没有故事情节和弦乐伴奏，只敲击锣鼓帮配合舞蹈表演节奏。跳加官结束后，主人要上棚接受加官晋爵条幅，回送一封礼银（俗称加官礼）。随后主人将条幅放置其宅院厅堂案上以求吉祥如意。

三出头除了跳加官外，其他两出有白有唱，乐器是用打击乐和大吹（唢呐）。小梨园的道白是用官话，亦云孔子白。以前小梨园师傅传授这三个节目给徒弟是很神秘的，必须在农历每月的初一和十五日，同时还要在相公爷像前焚香点烛。每次演完第三出，扮仙姬的旦角就把麟儿（木俑道具，平时也当菩萨供奉）抱下戏台，走到请戏者布置的神坛上安放。请戏者赏红包给旦角。

据邵江海回忆，每场日戏演出之前，都要先演三出头。三出头价格另议，多者2元，少亦5角。这些钱归全班艺人平分，与老板无关。演三出头每天多至三百多次，如龙溪的石码、过溪、近浒茂州、灌口、红塘埔等于七月初四或廿三日，大演三出头以酬神答愿。漳浦的马坪、同安的蟳涂也常请木偶戏演三出头。经常十多个戏台环列庙前，木偶艺人竞相向善男信女招揽三出头生意。②

除了三出头，其他常见的扮仙戏还有《封王》、《封相》、《卸甲》、《金榜》、《跳龙门》、《天官赐福》、《太极图》、《富贵长春》、《五福天官》等等。这些扮仙戏故事情节都相对比较简单，主要的目的是通过扮演神仙祈福，或是演绎历史上著名人物的美事，

① 庄长江：《泉州戏班》，第109～111页，福建人民出版社，2006。

② 福建省戏曲研究所编：《福建戏曲历史资料》第9辑，第51页，1963。

而希求得到同样的祝福。扮仙的类型有公仙与私仙两种。公仙就是由庙方或团体出资扮仙，为所有信众酬神祈福。扮完公仙之后，经常有信众为个人还愿、祈福，要求剧团为其扮仙，此为私仙。福气祥瑞、长寿富贵、升官发财、早生贵子、合家团圆等民众的世俗愿望，通过这些仪式性很强的扮仙，在舞台上表演，表达心愿，想象地满足内心的渴求，同时在扮仙过程中，舞台与现实生活的界限常常是模糊的，特别是在这些仪式性的表演中，经常会出现演员与民众的互动，如前述的要求请戏者递红包给表演者，或是亲手接过红孩儿道具，在神明前礼拜，再将其送回戏台，这些举动让民众参与。同时，表演者在扮仙时，也会报出出资者的姓名、地址和扮仙的目的，并给予祝福。

第二章

闽南戏曲主要剧种[①]

闽南戏曲艺术历史悠久，表演技巧独特精湛，在海内外均有很高的声誉和影响，且有南戏遗响莆仙戏和梨园戏，深为大众喜闻乐见。在这一章里，将探讨闽南戏曲的发展历程、主要剧种的大体状况以及传播海外的情形。

第一节　闽南戏曲发展历程

闽南戏曲肇始于唐朝。唐总章三年（670 年）陈元光父子率军入漳，经过数十年的经营使"荒榛如是，几疑非人所居"的闽南变成"杂卉三冬绿，嘉禾两度新"的景象，当时随军而来的"中军乐吹，大鼓凉伞"依然在闽南民间留有遗存。五代时闽南的傀儡戏也相当盛行，"大唐击鼓新罗舞，觋面相呈不相见"、"日月并轮长不照，木人舞袖向红炉"、"鲍老当年笑郭郎，郭郎舞袖太郎当，及乎鲍老当场舞，鲍老郎当胜郭郎"，描述了木偶戏经常在民间演出的情景。

宋代以来中国经济重心南移最终完成，在此过程中福建的社会、经济等各方面得到了进一步发展，正是基于经济的繁荣发

① 　本章由莆田学院方圣华撰写。

展，福建的文化更趋昌隆，戏曲逐渐形成。南宋著名诗人刘克庄在家闲居时，记载了在莆田看戏时的情况，如其中一首诗云："儿女相携看市优，纵谈楚汉割鸿沟。山河不暇为渠惜，听到虞姬直是愁。"① 在刘克庄的记载中，还出现了"市优"、"优孟"、"戏场"、"优棚"等戏剧词汇，对当时戏班演出的场所、剧目、音乐、表演、化妆等方面作了详细描述。由刘克庄的记载可知，当时莆田民间"优戏"演出的地点，包括有庙宇戏台、广场戏棚及临时搭建的戏台，其演出故事内容有楚汉相争、霸王别姬、昆仑奴献宝、夸父追日等。其演出形式既有歌舞和傀儡戏，也有综合歌舞念白以表演故事人物的杂剧。这种市优所演的优戏，是兴化地方（如莆田、仙游）流行的一种戏曲形态，后人称之为兴化杂剧，也是南戏初期之雏形艺术。

南宋偏安杭州，作为专管皇族事务的宗正司在建炎三年（1129 年）十二月从杭州经温州移至泉州，随之而来的有 300 多人的宗室亲属，此后宗室亲属陆续前来泉州，到景炎元年（1276 年）来泉的宗室多达 3200 余人，他们终日欢娱游乐，"招集伎乐为暇目娱戏"。于是，流行于临安的南戏艺人，有的就追随宗室亲属南迁福建，将南戏传进兴化和泉州，并渐渐与兴化、泉州、漳州等地的民间优戏结合，促进了兴化戏、梨园戏和竹马戏的发展。

南宋时，泉州的民间戏曲吸收了温州南戏的剧目、角色体制、演出形式，整合发展形成了梨园戏。由于不同戏班的传承差异以及吸收温州南戏侧重面的不同，梨园戏在发展中分为三个流派，各自有"十八棚头"即十八个基本剧目。一为"小梨园"即童龄班，亦称"戏仔"，其演出剧目有《郭华》、《吕蒙正》、《蒋世隆》、《刘知远》、《荔枝记》等。一为"大梨园"即成人班，亦

① 刘克庄：《后村集》卷十。

称"老戏"，其中又分为"上路"和"下南"二派，上路主要剧目有《朱文》、《孙荣》、《王魁》、《朱寿昌》、《王祥》、《刘文龙》、《朱买臣》、《林招得》、《王十朋》、《蔡伯喈》等，多系吸收宋元南戏的剧目；下南的主要剧目有《苏秦》、《范雎》、《吕蒙正》、《龚克已》、《岳霖》、《周德武》、《周怀鲁》、《抡诰命》、《章道成》、《文武山》等，多属罕见剧目，具有浓厚的地方色彩。

宋末元初，兴化杂剧广泛吸收了南戏剧目、表演和音乐。兴化剧中有 50 多个剧目与《南词叙录·宋元旧编》和《南戏戏文辑佚》所记载的剧目同名，在故事情节、主要人物、场次结构，甚至部分曲牌名目、曲词内容方面也同其基本相似。在曲牌连缀上，兴化剧也承继了南戏由引子、过曲、尾声组成的连缀方法，在演出形式上，兴化剧的"头出生"、"二出旦"和"大团圆"的结局，也继承了宋元南戏的结构形式。

明代，闽南戏曲在继承宋元南戏传统的基础上，剧目、表演进一步丰富发展，日臻完善，加之闽南方言的纷繁复杂和明中叶海盐、余姚、弋阳、昆山等戏曲声腔的流传和影响，闽南戏曲唱腔渐趋定型，如莆田方言区的兴化腔、闽南方言区的泉腔（下南腔）和潮腔都是有鲜明个性的地方戏曲声腔，同时省外的弋阳腔、昆山腔、四平腔等相继传入，为本地剧种融合吸收，异彩纷呈，形成了闽南戏曲发展史上的高峰。明朝时兴化剧除了演出宋元南戏剧目外，还大量演绎外来声腔的传奇剧目，并吸收外来唱腔，如改《浣纱记》为《范蠡献西施》，《玉簪记》为《潘必正》，改《一棒雪》为《莫怀古》，改《紫钗记》为《霍小玉》等，并保持了宋元南戏以主要人物为剧目名的特点。音乐上出现了"南北驻云飞"、"南北新水令"等南北曲混合连缀、集曲手法。表演艺术上在继承宋杂剧、傀儡戏基础上，形成固定的程式，角色行当、服饰、脸谱等均有了较大发展和丰富。

明中叶泉州地区戏剧活动仍十分频繁，据清人焦循《剧说》

卷六载："明弘治末，泉州府学教授，南海人，颇立崖岸。一日，设宴明伦堂，搬演《西厢》杂剧。"作为独立声腔剧种的梨园戏，得到进一步发展，除了保留部分温州南戏和传奇剧目之外，还以泉州民间传说编写新的戏文。小梨园《陈三五娘》是流传潮泉一带的剧目，原名《荔枝记》，据明嘉靖丙寅年（1566年）刊刻的《班曲荔镜戏文》末页记载，《荔镜记》是建阳余氏新安书坊参照"潮泉二部"的《荔枝记》编写并增加了"颜臣勾栏诗词北曲"重新校刊，可见当时梨园戏从剧本到唱腔已经发展成为成熟的剧种，受到了广泛传播。

受梨园戏的影响，源于广东潮州和闽南云霄、诏安、平和、东山一带的潮音戏（潮剧）在明朝中叶也大有发展。潮音戏在闽南传播时，就吸收采用了不少梨园戏的南音，故有"所演传奇皆习南音而操土风"，其"声歌轻婉、闽广参半"之语。[①]

从明嘉靖到万历年间，闽南地方戏曲诸如兴化戏、梨园戏、潮音戏不仅流行于闽南地区，而且还在琉球演出。据记载，明万历年间福建艺人曾到琉球国演出《拜月》、《西厢》、《买胭脂》、《王祥》、《姜诗》、《王十朋荆钗记》等剧目，深受其国王、王后、官吏的喜爱。

明万历前后，福建涌现出一批戏曲作家与作品，如马帷厚据《王魁负桂英》故事改编的《风月囊》，李玉田编纂王三合与妓女故事的《玉镯记》，陈介夫的《异梦记》，陈轼的《续牡丹亭》，林章的《青虬记》与《观灯》。除戏曲作家外，还涌现出一批戏曲评论家，如谢肇淛、姚旅、李贽、陈第等人。谢肇淛对于戏曲的特性和史与剧的关系提出了自己的看法，认为"杂剧戏文，须是虚实相半，方为游戏三昧之笔"。姚旅则阐明了当时海盐腔的特点，即"音如细发，响彻云际，每度一字，几尽一刻，不背于

① 乾隆《潮州府志》卷四十二。

永言之义"。而影响最大的评论人非李贽莫属了。李贽现存有关戏曲论述，多收录在《焚书》中，如卷三的《杂说》、《童心说》，卷四中的《玉合》、《昆仑奴》、《拜月》和《红拂》。此外，还有署名为李卓吾的点评剧本，计有《西厢记》、《明珠记》、《玉镯记》、《绣裙记》、《玉簪记》、《浣纱记》、《金印记》、《锦笺记》、《香囊记》、《鸣凤记》等 15 种。

万历以后，弋阳腔、昆山腔、高腔及四平戏等先后传进了福建，对福建戏曲产生了重要影响。徐渭于明嘉靖三十六年（1557年）从浙江到福建抗倭，由于"客闽多病"，故利用此时机将其所搜集的弋阳腔和南戏剧目编写了《南词叙录》一书，记载有"今唱家称弋阳腔，则出于江西，两京、湖南、闽、广用之"。昆山腔时称"正音"，万历二年（1574 年）扬四知任福建巡按监察御史，其在《兴礼教正风俗议》中写道："闻之闽歌，有以乡音歌者，有学正音歌者，夫讴歌，小技也，尚学正音，况学书乎?"① 明末，"稍变弋阳"的四平戏，由于"调稍平"，又善于"错用乡语"，令人便于理解，一般民众也会哼唱几句。四平腔曾分三路传入福建：一路从赣东经闽北传到政和、屏南和宁德；一路经浙东沿海流传到了闽中沿海的福清、长乐、平潭等县；一路从赣南流传到闽粤交界的平和、漳州、南靖等地。流入闽南的四平戏因在发展过程中受西秦戏和外江戏的影响，逐渐吸收吹腔、梆子和皮簧音乐曲调，因而与传入闽北的四平戏有所区别。

到了清代，闽南戏剧继续发展。康熙三十四年（1695 年）莆田县戏班参加迎春妆架的有 36 架，次年迎春妆架增加到 40 架，参加的戏班达 40 班。到了乾隆二十七年（1762 年）莆田一县的戏班就达 32 班。康熙二十四年至二十七年，福建戏班还曾到泰国演出，并被邀请到皇宫为法王路易十四派往泰国的大使表演。此

① 乾隆《将乐县志》卷十四。

时，闽南的梨园戏、提线木偶戏、布袋木偶戏也在台湾盛行。乾隆《重修凤山县志》中记载有当时梨园戏演出的情况："肩披鬈发耳垂珰，粉面朱唇似女郎。妈祖宫前锣鼓闹，侏离唱出下南腔。"明末清初随着郑成功收复台湾，大量闽南人迁入台湾，就将流行于闽南漳州地区的锦歌、车鼓弄等民间曲艺带到了台湾。随着时代的发展，锦歌融合了台湾的民歌小调逐渐发展成为歌仔戏，并大为流行。漳浦人蔡奭于乾隆十三年（1748 年）写就的《官音汇解释义》中列举了当时闽南地区流行的声腔，如唱官腔的正音戏，唱白字的泉腔，做大班的昆腔，唱潮调的潮腔等。清末时，泉州出现扮演宋江故事的"宋江戏"，后来吸收了梨园戏、傀儡戏和四平戏的艺术特点，发展成为新的剧种——高甲戏，深受闽南群众欢迎，且很快传播到东南亚各华侨聚居地。

近代以来，随着中国逐渐沦为半殖民地半封建社会，闽南戏曲的发展也受到重大影响。这一时期的兴化戏进一步吸收其他剧种特色使自己得到新的发展。清末，莆田、仙游二县的戏班达 90余个，有传统剧目数千种，其中较为著名的有《张协状元》、《王魁》、《王十朋》、《刘知远》、《杀狗记》、《姜诗》、《王祥》等。梨园戏由于剧目古老、音乐委婉而发展缓慢，其受众多为新兴的高甲戏、歌仔戏所分流。高甲戏形成后，由于它吸收了梨园戏、木偶戏和外来剧种的剧目、表演，使高甲戏艺术进一步丰富和提高，既能演宫廷蟒袍戏，又能演武打戏；既能演历史剧，又能演闺房戏；既能演抒情的生旦戏，又能演诙谐的丑角戏，从而成为闽南流传最广的地方剧种。随着西风东渐，源于西方的话剧、歌剧也传入闽南地区，并逐渐本地化、方言化，为闽南戏剧注入了一股新鲜血液。

民国初年，竹马戏曾一度繁荣，戏班经常活动于厦门、金门，当时流传有"三日无米煮，也要看茂己（竹马戏名旦）"的俗语。这一时期，台湾歌仔戏传到闽南，在闽南的漳州、厦门一

带演出，为群众所喜爱。只是后来国民党将歌仔戏视为亡国之音而遭到查禁。与之命运相同的还有闽南四平戏，遭到查禁后其不能维持演出，艺人大都改唱潮剧或汉剧，连业余戏班也不复存在。漳浦的竹马戏在抗战前夕还剩下"老马"和"新马"两班，到 1939 年就都完全解散了。

抗日战争全面爆发后，日本加紧侵犯福建，尤其当厦门、福州相继沦陷后，福建戏曲遭受空前破坏，戏馆、戏班纷纷倒闭解散，艺人流散四方，无以为生。兴化戏、梨园戏、高甲戏、芗剧、潮戏等剧种日渐濒临绝境。新中国建立后，整个政治、经济、社会、文化等各方面发生了翻天覆地的变化，闽南戏曲也从绝境中迎来了新生，得到了新的繁荣。

第二节　闽南戏剧主要剧种

由于历朝历代福建都有新的戏剧剧种产生，使其剧种丰富多彩，本节主要就闽南现存剧种的历史源流、舞台艺术、戏曲声腔形态等方面，予以分别介绍。

一、莆仙戏

莆仙戏是福建省古老剧种，也是我国完整流传下来的两个南戏剧种之一。原名兴化戏，流行于莆田、仙游及周边兴化方言区。宋时莆田、仙游隶属于兴化军，明清时隶兴化府，故名兴化戏，新中国建立后改称莆仙戏。

莆仙戏表演古朴优雅，不少动作受木偶戏影响，有独特的艺术风格。莆仙戏的行当沿用南戏旧规，原来只有生、旦、贴生、贴旦、靓妆、末、丑等七个角色，俗称七子班。新中国建立后，由于吸收了其他剧种的分行，增加了不少新的角色，但靓妆一角仍保留宋代杂剧的称谓。莆仙戏各种行当都有表演程式和专门性

动作，要求严谨，在手、眼、身、脚、步方面，各种行当都有不同的基本功，动作多种多样。其表演以生旦为主，因此生旦的表演较细腻优美，具有舞蹈性。靓妆、末、丑的表演较朴实粗犷具有艺术夸张。在表演实践当中，莆仙戏剧目中某些行当都积累有一批特殊的表演艺术，如《王魁》中的"活捉"，《清风亭》的"草鞋公逐子"，《蒋世隆》的"走雨"，《吕蒙正》的"拖鞋拉"，《虎牢关》的"张飞祭枪"、《打登州》的"秦琼打铜"等。此外，莆仙戏中许多成套的传统表演程式，如骑马、挑柳、官场排场、作战摆阵等也具有独特的表演风格。

莆仙戏音乐传统深厚，唱腔丰富，现今仍保留不少宋元南戏音乐遗响，有谱可考者不下千首，其中与唐宋大曲和宋元词曲同名的曲牌数量最多，如唐宋大曲《八声甘州》、《薄媚衮》、《六么歌》、《催迫》等，宋元词曲《沁园春》、《泣颜回》、《生查子》、《古轮台》等，同于诸宫词的有《胜葫芦》、《出队子》，同于唱赚的有《赚》、《尾声》等。此外，还有与佛道宗教音乐相融合的，如《叹佛》、《佛引》、《忏词》、《观音词》、《叩拜词》等。至于里巷歌谣的宋元歌曲更是数不胜数，如《一朵花》、《土郎歌》、《划船歌》等。莆仙戏在演唱时男女演员都用本嗓，并保留南戏"帮合唱"的特点，有独唱、对唱、接唱、齐唱、合唱和帮腔。生旦唱腔较文雅庄重；靓妆、末角戏曲牌丰富，有"大题三百六、小题七百二"之称。大题即细曲，曲词长，字少腔多，适合抒发情感；小题即粗曲，曲词短，字多腔少，适合人物叙述。莆仙戏乐器早期较为简单，像宋元南戏一样只有锣、鼓、笛。鼓为大鼓，锣称砂锣，锣鼓点的敲法有三百多种，规矩严格。笛称笛管，有芦笛、梅花二种。芦笛亦称头管，源自筚篥，是莆仙戏独特的吹奏乐器；梅花，又名唢呐，为主要乐器。近数十年来，吸收了民间十音八乐的伴奏，增加了不少乐器，管弦乐器有横笛、大胡、二胡、月琴、三弦等；打击乐器有文鼓、单皮鼓、钟锣、碗锣

等，使莆仙戏的音乐更加丰富多彩。

莆仙戏源远流长，据载其是在古代百戏的基础上发展而来的。魏晋南北朝时期衣冠南渡，中原士民大批南迁进入福建地区，当时盛行于中原的百戏亦随之传入莆仙一带。唐代，莆仙地区民间百戏非常流行。据传，唐开元年间莆田江东村江采蘋被唐玄宗选调入宫，倍加宠幸，并赐封其为梅妃。其弟随同入京进觐，回乡时唐玄宗赐其一部"梨园"带回以供宴乐，于是唐代宫廷教坊歌舞百戏传播至莆仙，故莆仙音乐歌舞有着"集盛唐古曲之精英，留霓裳羽衣之遗响，采宫廷教坊之荟萃，取山村田野之歌调"的评价。

宋代，北方杂剧流传全国，对各地戏剧产生了重大影响，莆仙地区百戏也吸收了宋杂剧的表演，形成了能综合歌舞、说白以表演故事的兴化杂剧，为盛行东南沿海的南戏形式之一。据南宋诗人刘克庄记述，当时莆仙民间逢年过节或迎神赛会不仅有歌舞、说唱、讲史、杂技等表演，而且还有丰富多彩的傀儡戏和杂剧演出，可见其时杂剧演出形式的多种多样。南宋时，温州杂剧进入福建地区，影响了兴化杂剧的戏文和表演形式，丰富了其演出剧目。

元末明初，兴化杂剧在南戏声腔的影响下，进一步融合村坊小曲、里巷歌谣、民间音乐、宋元词曲、佛曲法曲、十音八乐和大曲歌舞于一炉，形成了具有浓厚地方色彩的戏曲声腔，即兴化腔（也称兴化戏）。它是用兴化方言演唱，不同于福州和闽南方言，是闽语系中的一支独特语言，因此作为兴化戏的舞台语言，在唱腔、音韵、旋律、唱法和念白上，都形成了一套特有的规律和特点，与当时的海盐、弋阳、昆山、余姚、泉、潮等南戏诸声腔同台竞技，互相媲美。

明代，兴化戏非常盛行，每逢年节、婚寿喜庆、迎神赛会均会演出。戏班艺人走街串巷，或在广场搭棚，或在固定戏场演

出。明万历年间姚旅在其《露书》中，还专门记载了当时戏班所用的冠饰（如"弁"）和乐器。另据一些文人诗集所记，当时还出现了"女优"参加演出的情形。

清代兴化戏又有很大发展，戏班日益增加，演出的剧目也丰富多彩。除南戏传统剧目外，更有来自其他声腔的剧目，如《吕蒙正》、《高文举》、《韩朋》、《朱弁》、《叶里》等，经常演出的剧目多达百种，而且出现了反映社会现实、针砭时事的剧目，如《红顶扫马粪》。该剧主要演绎的是八国联军攻陷北京后，清廷一品大臣被侵略者驱赶上街扫马粪的故事，1909年首演之后民情为之一振。从此，开启了戏班演时事戏的序幕。此后相继又上演了《林则徐斩子》、《林则徐禁烟》、《犯禁烟》、《吗啡劫》等。清中叶以后，兴化戏班出现了女艺人组班授徒现象，如莆田的万宝班黄十五嫂等。

辛亥革命后在民主思想的影响下，兴化戏有不少戏班争相演出文明戏。如大共和戏班演出了萧友渔编剧的《敲齿换发》和《三十六送》。萧壮予根据社会风情编写了讽刺喜剧《猪哥阿旺》。其他新剧如批判社会不良风气的《缉私》、《爱莲走错路》、《赌博误》、《用钱买父》、《乌十五》、《白衣党》、《阿忽布田》等，及宣传婚姻自由和社会平等的《新生命》、《三女恋爱》、《恋爱经》、《自由结婚》、《人民城市》等，丰富了兴化戏的剧目和舞台表演。此后随着上演剧目题材扩大和更新，加上对京剧、闽剧表演方式的借鉴，兴化戏的表演形式发生了变化。戏班人员普遍增多，行当分工更加精细，生分正生、贴生、小生、老生；旦分正旦、贴旦、青衣、老旦；靓妆分大花、二花、武二花；丑分小丑、老丑、孩丑、武丑等。表演仿效闽剧，旦角改原来的包头网巾为梳水头，服装加水袖，动作融合了闽剧的碎步，时称"客班踏"。部分戏班还采用闽剧的机关布景，以新奇手法招揽观众。音乐唱腔方面吸收了莆仙民间的十音八乐，进一步丰富了伴奏音乐和乐

器，打击乐器增加了文鼓、武鼓、撒板、沙锣、小锣和铙钹，吹奏乐器增添了横笛、尺胡、四胡、三弦、八角琴等。曲调方面受十音八乐的影响由原来的五声音阶变为七声音阶，增加了"乙"和"凡"两个半音阶，从而使曲调旋律更具有流畅和生动性。20世纪 30 年代，莆田戏班开始有女艺人扮演旦角，并出现了摩登、蟾宫、腾芳等女班。同时，兴化戏开始传播至海外，在新加坡、马来西亚等华侨聚居地，多有兴化戏班前来演出，如 1920 年到 1927 年，紫星楼戏班就多次前往新、马等地，演出有《伐子都》、《三国》、《薛仁贵征东》、《封神榜》等。故而此时兴化戏逐渐名噪海外。

抗日战争全面爆发后，在抗日民族统一战线号召下，兴化戏剧界人士全身心投入到了抗日宣传当中，发起组织改戏会和乐剧队，大量演出符合抗日宣传的古装历史剧和文明戏，如《木兰从军》、《岳飞》、《梁红玉》、《生命之花》、《反间谍》、《鸭仔从军》等，有力地鼓舞了人民群众的抗日斗志。抗战胜利后，由于国民政府解散了改戏会和乐剧社，而且许多为抗日宣传做出了贡献的戏班遭到国民党迫害，加之当时经济凋零，许多戏班难以为继而相继解散，不少艺人沦落街头乞讨，兴化戏濒临绝境。

新中国建立后，兴化戏获得了新生，并改名为莆仙戏。莆田、仙游两地先后成立了莆田实验、大众、前进、劳动、人民、荔声、和平和仙游实验、鲤声、青年等十个剧团；同时建立了编剧小组和戏曲学校。相关文化主管部门组织编导和知名艺人成立戏曲改进会，从而推动各戏班移植、改编一批来自老解放区的新剧目，如《闯王进京》、《林冲》、《三打祝家庄》、《红娘子》、《赤叶河》、《血泪仇》等，给兴化戏开拓了新路。戏曲改进会还发动艺人和社会群众收集、记录传统剧目 5000 多个，艺人手抄本 8000 多册，音乐曲牌 900 多支，其中最具价值的是传自宋元南戏的《活捉王魁》、《蔡伯喈》、《张洽》、《乐昌公主》、《刘文龙》、

《陈光蕊》、《刘知远》、《杀狗》、《郭华》、《王十朋》等50多个传统剧目，其他如明清传奇、杂剧等传本达300多种，也是研究中国戏曲史的珍贵史料。老艺人黄文狄根据莆仙戏的传统表演艺术和数十年的表演经验，撰写了《莆仙戏传统科介》，也成为研究莆仙戏的重要资料。

在党和人民政府的关怀下，莆仙戏得到了巨大发展，取得了许多辉煌业绩。许多剧目参加省、华东和全国戏曲会演获得好评与奖励，《琴桃》于1954年参加华东区戏曲观摩会演，获得剧本和演出二等奖。《三家林》、《大牛与小牛》、《植荔枝》于1956年参加全省第一届现代剧会演，获得大会奖励。《团圆之后》、《三打王英》于1959年赴京参加国庆十周年献礼演出，获得好评，《团圆之后》更是被赞为"不可多得的悲剧"。《春草闯堂》于1979年赴京参加国庆献礼演出，获得剧本和演出一等奖。1980年《遗珠记》获福建省第四届现代剧会演的剧本创作一等奖。《状元与乞丐》在1981年奉调赴京汇报演出，被誉为传统剧目推陈出新的精品。1998年仙游鲤声剧团进京演出《叶李娘》和郑怀兴的新编历史剧《乾佑山天书》获得好评，同年10月应台湾中华民俗艺术基金会邀请首次赴台演出，为促进海峡两岸的文化交流做出了贡献。2006年莆仙戏被国务院确认为第一批国家级非物质文化遗产名录项目，受到各级政府的重视及人民群众的关注，这将对莆仙戏的发展产生积极而重要的影响。

二、梨园戏

梨园戏是古代南戏声腔——泉腔最主要的剧种，为我国宋元南戏之遗响，也是我国完整流传下来的两个南戏剧种之一，流行于晋江、泉州、厦门、漳州、台湾等地区。泉腔肇始于唐宋大曲，宋元间吸收南方戏曲的剧目与表演，形成了完整的南戏声腔，因主要流行于闽南方言地区，故名泉腔，解放后改称为梨园

戏。直到今天，梨园戏在剧目、音乐、表演、砌末等方面，还保留了不少宋元南戏的特色，成为研究我国戏曲史的活化石。

　　梨园戏在发展过程中，由于官宦所办家班和民间戏班的艺术取向不同，以及表演风格各有所长，逐渐出现了大梨园和小梨园之别，而大梨园又分为下南、上路两支。大梨园本地人俗称"老戏"，上路老戏指从北方流传下来的一种流派，与本地土生土长的下南老戏有所区别，小梨园本地人俗称"戏仔"。这些流派除表演、唱腔上有些差异之外，最显著的不同之处在于剧目上各有自己的内棚看家戏，互不混演，即便剧名相同，场口也不一样。

　　小梨园，最初是豪门大族的家班，班主都是以契约方式买入7至13岁儿童组班，年限5至10年，期满后因这些儿童进入变声期就"散棚"重新组班，以便长久保留童伶的演出阵容，适合了深闺内院的观赏。传世剧目有《吕蒙正》、《蒋世隆》、《刘知远》、《郭华》、《董永》等，结构严密，文辞典雅，人物性格鲜明，内心描写细致，具有独特场口，为全国所仅见。表演方面舞蹈性较强，"进三步、退三步"，科步动作优美。行当角色以生、大旦、小旦、丑为"四大柱"。音乐唱腔丰富而具有特色，不同剧目都具不同曲牌，每剧都有套曲、名曲。如《郭华》一剧，从《买胭脂》到《入山门》，就有大量名曲传唱民间，其中"趁赏花灯"这一套曲中包括了"霓裳羽衣曲"。小梨园的角色行当为生、旦、净、丑、贴、外、末七种，故名"七子班"。小梨园散棚后，童伶如还想进入大梨园戏班，就必须重新拜师学艺，出师后才能作为大梨园"凑脚老戏"的演员。

　　下南传存的古剧目有《范雎》、《梁灏》、《岳霖》、《周德武》、《苏秦》、《郑元和》等，结构松散，文辞粗劣，唱白重复，保留明显的方言本色和乡土气息，应是未经文人加工润色，来自民间的原始形态。唱腔除古曲【太子游四门】外，还有【浆水令】、【地锦】、【金钱花】、【剔银灯】等十来支曲牌。表演艺术方面之

行当角色以"粗脚"为主，即用净、末、外、丑之"四大柱"为主表演。

上路保存了大量的宋元南戏剧目，如《朱文》、《王魁》、《蔡伯喈》、《王十朋》、《孙荣》、《朱买臣》、《刘文龙》及全国仅见的《朱寿昌》和《尹弘义》，还有存目但失传的《林招得》、《赵盾》、《王祥》等。剧目题材多为夫妻的悲欢离合，以生、大旦、净、丑为"四大柱"。音乐唱腔为南音，但在曲牌处理和管门运用时以刚劲、淳朴、哀怨为主，常用二调、中倍、大倍三个滚门中近百支之曲牌，别具风格。流传民间的名曲众多，如全国罕见的古曲牌【摩诃兜勒】就保存在《蔡伯喈》中。

梨园戏三个流派过去都有"十八棚头"（又名棚内戏），但如今下南和小梨园只保留下来十四个，此外还有"外棚头"、"内外棚头"（下南独有）及小折戏。一般说来，上路多为表现官场人物故事及妇女的不幸遭遇，也夹杂了忠孝节义的宣传；下南剧目粗糙，晚近较偏重表现中下层人物故事，讽刺社会的世态炎凉，另有一些民间传说；小梨园内容多为男女爱情故事。三个流派各有其专用的曲牌和特有的风格，每个剧目也都有各自专门的曲调。如《陈三五娘》的【长潮】、【中潮】、【潮叠】，其他剧目中就都没有。

梨园戏的表演典雅细腻，有着极为严谨的程式，称为"十八步科母"，如举手要到眉毛，分手到肚脐，拱手到下颏等。专演文戏没有武行，所有武戏都用台词交代。其唱腔以南曲为主，有来源于唐宋大曲、法曲，也有吸收潮州音乐、弋阳、青阳、昆曲等外来声腔。早期的乐器主要是锣、鼓、吹，伴奏乐器有唢呐、品箫、二弦、三弦等，后受南曲影响增加了琵琶和洞箫。解放后又增加了板胡、大胡、交胡、梆笛、扬琴等。打击乐器以鼓、小锣、拍板为主，还有马锣、空锣、铜钲、双铃等。鼓的打法很特别，以左脚压在鼓面上，作不同位置的移动并配合鼓槌的轻重、

打法，可以打出不同的音调，故锣鼓点有"七邦锣仔鼓"、"八邦马锣鼓"的说法，俗称"七子八婿"。通过这种独特的压脚鼓技法，控制着全剧演出的节奏、气氛，被称为"万军统帅"。在唱念方面，要求明句读，讲究"喜怒哀乐，吞吐浮沉"。音韵上保留了许多古语，方言土腔以泉州音为准，但也注意到不同人物身份与地方色彩。如《陈三五娘》中的五娘是潮州人，就用潮州腔；《审陈三》中的知州和《审月英》里的包拯就说官话。舞台美术以黑白红三色为基调，化妆、脸谱简单。

明代时，泉腔梨园戏就极为盛行，是闽南重要的独立声腔。明人何乔远在《闽书》中说："（漳州）地近于泉，其心好交合，与泉人通，虽至俳优之戏必使操泉音，一韵不谐，若以为楚语。"随着郑成功收复台湾，梨园戏开始传遍台湾。清代，泉腔梨园戏仍独步闽南。民国《同安县志·礼俗》载："昔人演戏，只在神庙，然不过上路、下南、七子班而止。光绪后，始专雇江西班及石码戏。"后来，随着新的剧种高甲戏、打城戏的兴起，古老的梨园戏开始受到冲击而日渐式微。至解放前，由于社会经济破产，民生凋敝，梨园戏班大都解体，或改唱高甲戏和歌仔戏，使得梨园戏几近消亡。

新中国成立后，在政府的组织下梨园戏三个流派的老艺人聚集在一起，于1952年在晋江县成立了大梨园实验剧团，由小梨园名师蔡尤本口传《陈三五娘》，后又改名为福建省梨园戏实验剧团，大力抢救记录了梨园戏三流派传统剧目、音乐唱腔、表演艺术等，使古老剧种重获新生。1954年剧团赴上海参加华东戏曲观摩演出大会，首次跨出闽南方言区，将泉腔梨园戏展现在全国观众面前，《陈三五娘》获得大会剧本一等奖、导演奖、优秀演出奖以及音乐、舞美、乐师等奖。此后，梨园戏艺人多次参加福建省现代戏及传统剧目、创作剧目会演，并进京献礼和汇报演出，以及奔赴港台巡回演出，在海内外引起强烈反响。在戏剧文学创

作中，也涌现出了一批如王仁杰、陈君平、郑国权等剧作家；在表演、导演艺术方面，则出现了吴捷秋、许炳基、王胜利、林赋赋、许天相等著名艺人。曾静萍于1988年荣获中国戏剧第八届梅花奖，为福建梅花奖得主第一人，2006年又二度获得梅花奖。同时梨园戏著名导演吴捷秋还撰写有《梨园戏艺术史论》一书。泉州地方戏曲研究社经过十余年的辛苦整理，出版了一套15卷本的"泉州传统戏曲丛书"，包含了梨园戏和泉州傀儡戏剧目、音乐、表演艺术等内容，为福建戏曲文化遗产的研究工作作出了巨大贡献。2006年梨园戏成为首批国家级非物质文化遗产名录项目，为其进一步发展创造了条件。近年来，梨园戏《节妇吟》、《董氏与李生》亦入选国家精品工程剧目。

三、四平戏

四平戏是明代福建最流行的剧种，其声腔由明中叶的弋阳腔演变而来，在福建分布广泛。可细分为闽北四平戏，流行于屏南、政和、建瓯、宁德等地；闽南四平戏，盛行于漳州、平和、漳浦、诏安、云霄、南靖等地。闽南四平戏因戏台大、照明灯火大，锣鼓声大而被称为大戏或老戏。

闽南四平戏早期行当有九角，即三生、三旦、三花；伴奏乐器主要是锣、鼓、吹，常用曲牌有【出坠子】、【江儿水】、【收江南】、【驻马听】、【折枝香】、【步步娇】、【沽美酒】等；传统剧目有"四大棚头"。清中叶后，闽南四平戏得到进一步发展，行当角色从九角发展到十二角。当时闽南地区广泛流行唱官腔的正字戏、做大班的昆曲和唱皮簧的乱弹等剧种，四平戏从这些剧种吸收了许多唱腔和表演方法，如皮簧曲调。从清末流传下来的传统剧本看，唱腔绝大部分不标明曲牌名。伴奏乐器中增加了弦乐器、二弦、三弦、胡琴等。演出剧目上除"四大棚头"外，还增加有"四大弓马"和"五大元记"。此外，小折戏还有"四十折"

和"七十二孤单"之说。1983 年在南靖县龙山乡外学底村，发现有清光绪年间荣华班保留的两支象牙笏，上面刻有四平戏常演的剧目 23 个。

清末民初闽南四平戏兴盛依然，当时漳属七县都有四平戏专业剧社。一些剧社还前往闽西、广东、湖南、湖北等地演出，影响广泛。20 世纪 20 年代之后，因唱白皆用官话，不易为下层群众所接受理解，加之艺人老去后继无人，使得闽南四平戏逐渐走向衰落甚至消亡。现在，闽南四平戏已没有专业剧团，只在闽南农村保留着演奏"四平锣鼓"的"锣鼓阵"，但也只是作为一种器乐演奏而已。

四、高甲戏

高甲戏又名戈甲戏、九角戏、大班、土班，流行于泉州、晋江、南安、厦门及台湾等地。

起源于明末清初的宋江戏，是闽南农村流行的一种装扮成梁山英雄、表演武打技术的剧种。相传在迎神赛会时，许多儿童便会装扮成梁山好汉，配以南锣、南鼓和民间红甲吹、十音之类的曲调，在村镇间游行，又或者在广场上表演带有故事性的蝴蝶阵、长蛇阵、八蛮阵等。久而久之，便发展成由儿童组成的业余戏班，演出的仍是以宋江为首的梁山英雄的故事，俗称为"宋江仔"，继之出现了由成年人组成的专业戏班，时称宋江戏，人数大为增加，也能够表演简单的故事情节，如《大名府》。

宋江戏以武打见长，初期武打套路多采用民间的"杀狮"，配以大锣大鼓，由装扮成武士的艺人手执武器与"猛狮"搏斗。同时也吸收了提线木偶的表演动作，俗称傀儡打。清道光年间，南安岭兜村的宋江戏艺人、漳州的竹马戏艺人以及归侨合办了合兴班，时称三合兴。合兴班突破了只演梁山好汉故事的局限，开始演绎半文半武的剧目，如《困河东》、《斩黄袍》等。此后，合

兴班还吸收其他剧种的声腔、剧目、表演方式及器乐等，逐渐成长为完整的戏曲剧种。合兴班在发展过程中，规定艺人必须能演"桶内戏"（即宋江戏的剧目）才能入班演"桶外戏"（即合兴班的幕表戏）。清末时，合兴班逐渐与宋江戏合流，由于演员持戈披甲在高台上表演武打戏，所以人们始称其为高甲戏。

　　高甲戏的演出剧目分为大气戏（宫廷戏和武戏）、绣房戏和丑旦戏三类，以武戏、丑旦戏居多，传统剧目有九百多个，大半来自京剧、木偶戏和布袋戏，小部分来自梨园戏，还有是艺人根据历史小说、民间传说改编创作的。其表演在早期时没有固定脚本，可由演员按剧情现编现演，唱做自由，没有一定的台位，演出时间可长可短。它的行当分为生、旦、丑、北①、杂五类。近几十年来生角细分为文老生、武老生、文小生、武小生，旦角有青衣、花旦、武旦、老旦，丑角有文丑、武丑、女丑，北有大花、二花、红北、乌北，杂有监、套、旗、军和武行。文戏的青衣、文生和花旦的表演主要以梨园戏科步动作为基础，优美细腻，舞蹈性强。武生、武旦的表演则带有浓厚的京戏色彩。丑旦戏诙谐活泼，独具一格。丑角表演吸收了闽南傀儡戏和布袋戏的动作而加以发展，头、手、肩、足、臀部各有专门的动作。总体来看，高甲戏表演风格分为上南安、下南安和晋江三支。上南安地处山区，受外来影响小，较多保留了原有面貌，表演粗犷；下南安和晋江因临近沿海，吸收外来剧种较多，表演新颖细腻。使用的乐器分为文武乐两种，伴奏乐器以管乐、唢呐为主，解放后改用琵琶，此外还配有横笛、二弦、三弦等。打击乐器及打击手法与京剧相同。

　　音乐唱腔以南曲为主，兼用傀儡调和民间小调，后期因受京剧影响而一度兼唱过京调，还采用过芗剧的某些曲调。高甲戏的

①　即净角，闽南俗呼京剧为北调，故称为"北"。

传统曲调大约有二百多种，每一行当都有其主要的曲调。丑旦戏多用民歌小调，如【长工歌】、【灯笼歌】、【四季歌】等；宫廷戏大多用傀儡调和南曲，如【玉交】、【水车】等；绣房戏用南曲的曲调，如【相思引】、【双闺】、【望明月】等。吹奏曲牌分为大牌（大吹乐）和小牌（小吹乐），一般使用民间笼吹、红甲吹和十音的曲牌。唱工方面以生旦为主，用本嗓，唱字行腔比梨园戏重浊、自由。无论唱曲还是念白在早期都是以粗犷的音调高声大喊，解放后借鉴了梨园戏的优点，从而使演唱艺术有明显的改进和提高。

解放后，高甲戏得到了进一步的发展和繁荣。1950 年泉州市曾组织高甲戏班艺人学习，次年成立了泉州大众剧社，后改名为泉州高甲戏剧团。此后，惠安、永春、德化、安溪、大田等县也先后成立了高甲戏剧团，整理、编演了不少传统剧目。1954 年，高甲戏艺人参加华东区戏曲观摩会演，《桃花搭渡》获得剧本二等奖和演出奖。1963 年泉州市高甲戏剧团曾以新编古装喜剧《连升三级》和整理的传统剧目《许仙谢医》、《昭君出塞》、《�婆打》、《笋江波》等赴北京、天津、上海、南京、济南等地巡回演出，影响很大，其中王冬青编写的《连升三级》更是获得郭沫若、田汉、老舍、邓拓等人的赞赏。1981 年泉州市高甲戏剧团编演的古装喜剧《真假王岫》和晋江县高甲戏剧团创作的现代剧《唐山情》参加福建省创作剧目会演，获得剧本创作和演出二等奖。

高甲戏被视为福建五大剧种之一，也是省重点剧种，其剧种特色在全国戏剧之林中别有特色，具有丰厚的传统底蕴。2006 年高甲戏入选首批国家级非物质文化遗产名录，对其今后的发展具有积极意义。

五、歌仔戏

歌仔戏是唯一发源于台湾的地方传统戏曲，其与芗剧被称为

"同根共土并蒂花"。流行于台湾、厦门、漳州、晋江等地区。

歌仔戏的形成与福建人迁移台湾及锦歌等民间技艺的传入有着密切关系。明末清初之际，福建人大量东渡台湾，当时盛行于龙溪、漳州、同安、安溪一带的锦歌、车鼓、采茶等闽南民间曲艺歌舞，也相继传入台湾。由于离乡思念故土，迁台民众对锦歌等乡音乡曲倍感亲切，经常在上山砍柴、下海捕鱼或茶余饭后唱几句锦歌调子，久而久之便在台湾各地出现了一种以说唱锦歌为主的民间乐社，即歌仔馆。歌仔馆在吸收车鼓、采茶的形式及其打击乐器后，又由坐唱发展为行唱，成为民间迎神赛会节日的演唱形式，即歌仔阵。此后歌仔阵在大陆传来的各种戏剧影响下，逐步由清唱的曲艺形式演变为一种有简单角色、化装和故事表演的戏曲形式，俗称为"落地扫"。其最初只有小生、小旦、小丑等几个角色，表演动作只是走四方部位，演出节目也只是承继了锦歌早期四个基本剧目中的某些片断，化装则是模仿四平戏。清末，歌仔阵又开始大量吸收乱弹戏、四平戏、白字戏、梨园戏、京剧等剧种的唱腔、音乐和表演等，发展成为台湾人喜爱的完整的地方戏曲剧种，称为歌仔戏。

歌仔戏的内容以演唱民间故事为主，剧目有《陈三五娘》、《济公传》、《刘秀复国》、《八仙过海》、《梁山伯与祝英台》等，多强调忠孝节义，后大量搬用京剧等剧种的传统剧目，增加了许多历史题材的剧目。其曲多白少，格律自由，在一百多种传统曲调中，既有悠扬高亢的【七字调】、【大调】和【背思调】，又有民谣诉说式的【杂念调】，更有忧郁哀伤的各种哭调。此外还吸收了台湾当地的民歌小调和部分戏曲音乐作为补充。生旦净丑俱用真嗓演唱。乐器可分为文场戏和武场戏，武场戏的乐器同京剧相似，有通鼓、木鱼、竖权、板鼓、大钹、小钹、铜铃、小叫、柳盏等。文场戏乐器，早期以壳仔弦、大广弦、月琴、台湾笛为主，后来又采用二胡、洞箫、鸭母笛、唢呐；又有以琵琶、大唢

呐及西洋乐器参与伴奏的。

歌仔戏形成的历史虽然不长，但由于其大量运用当地人民熟悉的方言俚语和锦歌小调，通俗易懂，深受民众喜爱，发展迅速，甚至还出现了四平戏改唱歌仔调和京剧同歌仔戏班一起演出的局面。日本侵占台湾后，极力推行奴化教育，禁止岛内演唱歌仔戏，强迫演员穿和服演出，甚至把宣传武士道和黄色流行歌曲硬塞入歌仔戏中，使得歌仔戏的发展受到严重影响。一些台湾歌仔艺人不忍日本帝国主义的迫害，前往闽南演出，其中三乐轩戏班是最早返回大陆的戏班。1928 年他们回白礁慈济宫进香祭祖，并顺便在厦门公演，引起了巨大反响。受其影响，更多的歌仔戏班陆续回到厦门、漳州、石码等地演出，使得歌仔戏在闽南流传开来，龙溪、厦门等也相继出现了歌仔戏班，人称"子弟戏"。抗战全面爆发后，厦门被日寇占领，歌仔戏在大陆无法生存，后经邵江海、林文祥等人的改良，出现了改良戏，代替了原有的歌仔调，建国后改良戏就被正式定名为芗剧。

台湾光复后，歌仔戏得以重新发展，20 世纪 50 年代为歌仔戏最辉煌的时期，其剧团一度达到 230 多个，占了当时台湾各种剧团的近一半。此后，随着社会的进步，受现代文化艺术形式发展的影响，歌仔戏等传统戏在青年人中不再受欢迎，仅在中老年与社区中流行。1990 年 10 月，台湾歌仔戏学会成立，旨在推动歌仔戏这一艺术。

六、芗剧

又名子弟戏，是流行于漳州、龙溪、晋江、厦门等地的一个剧种。芗剧起源于台湾歌仔戏。1925 年厦门梨园戏班新凤珠班聘请台湾艺人矮仔宝传授歌仔戏，歌仔戏开始传入大陆。1928 年台湾歌仔戏班三乐轩班回闽南白礁慈济宫进香，并在白礁、厦门演出，大受群众欢迎，从此歌仔戏在闽南扎下了根。厦门被日本占

领后，为美化战争，日本强行推行殖民主义的"皇民新剧"，对中国传统戏剧文化大肆破坏，歌仔戏亦不例外。与此同时，在国统区内国民党也把形成于台湾的歌仔戏视为"亡国调"而加以禁演，艺人则被视为"汉奸"。因此，一些歌仔戏艺人（如邵江海、林文祥）为保护歌仔戏这种艺术形式，对原有的音乐唱腔作了些适当改革，创造了一种脍炙人口的新腔。他们从锦歌里寻找灵感，以【杂碎调】为主曲，大壳弦为主弦，吸收了高甲戏、梨园戏、竹马戏、汉剧等部分曲调，融合了南曲、南词、山歌小调等，创造出了改良调，时称"改良戏"，以代替歌仔调。

改良戏以巧妙的方式躲避了当局的禁令，使它在漳州、龙溪一带得到迅速发展。1939年邵江海吸收其他剧目着手改编了《六月飞霜》、《白扇记》、《白蛇传》、《战地啼冤》、《安安寻母》等30个剧本，为改良戏的深入发展奠定了基础。抗战胜利后，歌仔戏和改良戏都获得了新生，并出现了互相融合的现象。建国后，由于这一剧种流行于芗江一带，故改称为芗剧。1954年龙溪与厦门两地芗剧界组织联合代表队赴上海参加华东区首届戏曲会演，传统剧目《三家福》和现代戏《赵小兰》分别获奖，台湾籍演员李少楼、陈玛玲分获一、二等奖。如今，芗剧在闽南广泛流行，还以"福建歌仔戏"项入选了国家级非物质文化遗产名录。

七、竹马戏

竹马戏是从民间歌舞竹马发展起来的，并因表演者身扎竹马进行歌舞表演而得名。发源于闽南的漳浦、华安等县，流行于长泰、南靖、龙海、漳州、厦门以及台湾地区。

竹马戏是漳浦民间一种比较古老原始的地方小戏，是在当地民间歌谣、小调、南曲等说唱技艺基础上吸收融合闽南木偶戏、梨园戏的音乐唱腔和表演动作而逐渐形成的。早期主要演弄子戏，如《砍柴弄》、《搭渡弄》等，只有旦、丑两个角色，表演粗

犷，音乐唱腔主要用民间小调。

竹马戏的艺术特点是演员少、节目短；曲白为七字名式，保留有民间说唱风格；语言通俗易懂，曲调优美，化妆简单。其角色以丑、旦为主，净、生、老生戏份少。旦有正旦、贴旦；丑有正、副丑和女丑，但也会混演，行当的区分并不严密。各种角色最初都是本色本装，直到20世纪20年代才在其他剧种的影响下出现了化妆和戏服，旦角只在头上裹黑巾，两颊略施脂粉，丑角则于鼻唇上抹些白粉，鼻下点个黑墨而已。其表演古朴严谨，有所谓"一句曲一种科步"、"做丑张猫咪，做旦使目箭"的要求。旦角表演细腻，身段科步与梨园戏接近，还保留了"三步进、三步退"、踏四门等古老形式。丑角表演粗犷、生活气息浓厚。其音乐曲调以民间歌谣小调和南曲为主，也吸收了四平戏和京剧的一些曲调。主要乐器有：管弦乐用琵琶、三弦、二弦、大小吹、品箫、双铃等；打击乐用大锣、碗锣、大鼓、大小钹等。锣鼓介有【一封书】、【一条鞭】、【紧战】、【三通】等28种，起介绝介与其他剧种不同。

竹马戏演出剧目大体可分为三大类：一是排场戏，如《跑四喜》、《跳加官》、《答谢天》、《送子》、《大八仙》；二是弄子戏，占据了主体，如《番婆弄》、《砍柴弄》、《士久弄》、《搭渡弄》等；三是移植的外来剧目，如《王昭君》、《宋江劫法场》、《燕青打擂》、《李广挂帅》、《陈三五娘》、《崔子杀齐王》、《武松杀嫂》、《金钱记》等。这三类剧目合计50个左右，还是比较少的。

竹马戏曾广泛流行于漳州各地。康熙《平和县志》载有："元旦……诸少年或装束狮猊、八仙、竹马等戏，踵门呼舞，鸣金击鼓，喧闹异常。"20世纪30年代，竹马戏逐渐没落。1934年漳浦县只剩下老马、新马两个戏班，到1939年则全部解散了。建国后，在国家抢救民间戏曲艺术政策的领导下，竹马戏重获生机。1952年竹马戏老艺人林金泉等参加龙溪专区文艺会演，演出

了《砍柴弄》、《搭渡弄》，引起政府重视。1962 年漳浦县成立发掘、抢救竹马戏艺术的工作组，对竹马戏的历史、剧本、唱腔和舞美进行整理，并记录了十几个剧本。

八、打城戏

打城戏又名法事戏、和尚戏、道士戏。是清中叶形成的僧道宗教戏剧，流行于泉州、晋江、南安、龙海、漳州、厦门等地区。相传，泉州著名古寺开元寺自唐朝建立以来，朝例普度，寺僧筑戒坛超度众生，打城戏由此逐渐发展而来。打城的形式有两种：一为打天堂戏，主要是道士表演芭蕉大王巡视枉死城，释放冤屈鬼魂的故事；二为打地下城，是和尚表演地藏王打开鬼门关，放出无辜冤魂的故事。打城仪式通常是在和尚道士打醮拜忏圆满的最后一天举行，地点一般在广场上。

道光年间，原有的打城表演开始跳出特定宗教仪式的范围，在闽南广大城乡搭台演出，并迅速传遍晋江、龙溪、厦门等地，深受欢迎。1891 年，泉州开元寺和尚超尘与园明为召集法事，便集资自置服装道具，邀请会演戏的道士和"香花和尚"（吃荤菜的和尚）首次组织半职业性质的戏班大开元，并聘请提线木偶戏艺人演出。演出的剧目多来自木偶戏，唱腔由泉腔木偶调和佛曲、道情结合而来，节奏与旋律较为迂缓单纯，击乐有浓重的宗教色彩；而且科步、身段等表演艺术也都模仿提线木偶，表演动作多侧重于跳跃跌扑和武打，有时也会表演少林拳技。

为丰富表演艺术，从清光绪年间开始打城戏就吸收其他剧种的优点，如梨园戏、高甲戏和京剧等。从梨园戏、高甲戏借鉴的音乐曲牌，有【北驻云飞】、【火孩儿】、【拖船】、【千秋岁】、【太师引】、【一封书】、【红衲袄】、【一江风】、【皂罗袍】、【生地狱】等；采用的乐器有大小唢、横笛、洞箫、南拍鼓、南鼓、南锣等。从京剧中吸收的剧目有《倒铜旗》、《界牌关》、《四杰村》、

《五台进香》、《铁公鸡》、《青梅会》、《紫霞官》、《阴阳洒》、《杀子报》等。同时也从京剧中吸收了武打戏，使得其在闽南地区以武打火爆闻名。著名艺人曾火成曾向京剧学习武打，其扮演的孙悟空形象逼真，武技一流，被誉为"闽南猴王"。总体来看，打城戏的剧目内容大致可分为三类：一，神话及神怪剧。这类剧目多来自木偶戏，有完整的剧目，如《目连救母》；二，历史故事剧。多从说部改编而来，以幕表戏为多，如与三国、岳飞等故事相关的戏；三，武侠剧。为发挥该剧种的武打特长，艺人根据说部编演了大量侠义故事的连台本戏，如《大八义》、《小五义》、《少林寺》等。

抗日战争期间，打城戏走向衰落，新中国成立后得到扶持和恢复。1952 年泉州市文教科和文化馆将打城戏艺人组织起来建立起泉音技术剧团，整理演出了《潞安州》、《刺朱鲔》等八个剧目。1957 年改称为泉州市小开元剧团，此后编演了现代剧《一阵雨》和神话剧《龙宫借宝》。1960 年剧团经批准成为泉州市打城戏剧团，整理、改编、演出了《大闹天宫》、《真假猴王》、《郑成功》等戏剧。"文化大革命"期间剧团被迫解散，所有资料被付之一炬，损失巨大。2008 年，打城戏入选第二批国家级非物质文化遗产名录。

九、潮剧

潮剧又名潮音戏、白字仔戏，是明代中叶产生于福建漳州与广东潮州的地方剧种，现流行于闽南的诏安、云霄、东山、平和、漳浦、南靖及闽西的龙岩等地区。潮剧的源头可追溯至明中叶的正字戏。正字戏也称正音戏，早期用中原音韵官话演唱，系宋元南戏的一支，在流传潮州地区时大量吸收民间音乐、歌舞、小调，逐渐演变成以潮州方言进行演唱，时称潮音戏或潮调。由于漳泉地区和潮汕地区同属闽南语系，所以潮剧很快流传到了福

建的漳州、泉州、诏安等地，成为了闽南人民喜闻乐见的主要戏曲剧种之一。从清末至 20 世纪 30 年代，潮剧非常盛行，平和、诏安、云霄等地潮剧一枝独大，当地曾经流行的正字戏、四平戏、昆曲、外江戏都相继没落。据《云霄县志》载："按本邑今唯潮音剧盛行，查此剧喜演乡曲流传鄙俚不堪之小说，以迎合妇孺。每一唱演，则通宵达旦，举国若狂。"云霄县潮剧职业班社有锦秀春、永正兴、宝来兴、寿楼春、三春香、源春香等 30 多个，诏安也有永乐香等 10 来个戏班。

潮剧的演出剧目可分为大锣戏、小锣戏和苏锣戏三种，据统计主要流传剧目有 112 本。大锣戏多为传统剧目，如宋元南戏的一些早期剧目，有《琵琶记》、《拜月记》、《荆钗记》、《白兔记》等，并吸收了部分弋阳腔、昆山腔等正字戏剧目，如《高文举》、《李亚仙》等，此类剧文辞典雅，曲牌完整，唱腔缠绵，长于表现家庭悲剧和爱情。小锣戏大都取材于民间传说，如《桃花搭渡》、《益春藏书》等，曲词粗俚，乡土气息重，较活泼生动。苏锣戏多是公堂戏和武打戏，庄严又热闹，别具风格。

潮剧兼收并蓄，形成了自己特有的艺术风格。如语言本色又有文采，地方特色明显；唱腔轻婉，善于抒情；表演讲究四功五法，严而不僵。早期只有七个角色，后受其他剧种影响而角色增多。旦角擅唱，常用半高腔形式的假嗓，优美动听声情并茂；生角表演精巧细腻；丑角擅长插科打诨，动作丰富，其侧身跳跃动作模仿的是动物与皮影戏，唱腔用豆沙喉的"痰火声"和低八度的"双拗实"，唱小调，行反腔。净角表演的工架、唱腔均模仿自外江戏，舞蹈清雅大方，服装用潮绣。音乐唱腔是以曲牌连缀为主的联曲体和板腔体并用的一种综合性唱腔，既有曲牌连缀，又有板式变化。传统曲牌繁多，但多已失传。其音程结构分成若干音组，如"轻三、六调"、"重三、六调"、"活三、五调"、"反线调"等。乐器分为文场和武场两种，置于舞台两边，武左文

右。打击乐器有大鼓、中鼓、战鼓、柿饼鼓、大小锣、苏锣等；管弦乐器有二弦、三弦、二胡、唢呐、琵琶、笛、筝等。

20世纪30年代后期受战争影响，潮剧戏班大都解散了，至新中国成立前夕，云霄县仅存老振笙馨、老乐天馨、老玉霞兴等几个专业剧社。新中国成立后，云霄、诏安、东山、平和等地成立了专业潮剧团，仅漳州地区专业和业余潮剧团就多达200多个，在诏安还办有潮剧专业戏剧班，1982年以来每隔五年招一次学生，以培养戏剧人才。20世纪90年代前后创作了《冒官记》、《瀚海萍》等剧目参加省戏曲会演。1996年东山县潮剧团应邀前往香港演出，同年诏安潮剧团也前往泰国演出，获得好评。但在当代各种娱乐方式、外来文化的冲击下，潮剧的衰落趋是十分明显的。诏安等地政府部门为保护潮剧，采取了许多积极措施。2009年，潮剧被列为第三批省级非物质文化遗产名录。

十、闽南木偶戏

木偶戏旧称傀儡戏，在福建其历史悠久，早在唐会昌三年（843年）闽县人林滋就有《木人赋》一文描写了木偶结构、表演艺术及与宗教的关系。宋代是木偶歌舞向木偶戏演进的重要时期，从杨亿的《咏傀儡》及刘克庄的《观社行》、《闻祥应庙优戏甚盛二首》等文可见傀儡戏的兴盛，以致朱熹认为应该限制其发展以免民众太过耗费钱财，"约束城市乡村，不得以禳灾祈福为名，敛掠钱物，装弄傀儡"①。明代时，在地方戏曲声腔（如弋阳、昆山、海盐、余姚）大为盛行之时，福建木偶戏也以戏曲声腔为依凭，借鉴戏曲行当与剧目，发展为木偶戏，此时木偶戏在原有的提线木偶基础上又发展出了杖头、铁枝、布袋等木偶种类。清代是福建木偶戏发展的全盛时期，其后逐渐衰落。现在木

① 道光《龙岩州志》卷十。

偶戏在民间仍有遗存，近年来泉州提线木偶戏、晋江布袋木偶戏、漳州布袋木偶戏被列入国家级非物质文化遗产名录，诏安铁枝戏等入选福建省非物质文化遗产名录，受到不同程度的保护。下文就以闽南的提线木偶戏、布袋木偶戏、铁枝木偶戏予以简介。

（1）提线木偶戏

提线木偶戏，又称傀儡戏、悬丝、木师戏、线戏等，流行于泉州、晋江、厦门及台湾等地。旧时提线木偶戏多是为婚丧等礼俗服务的，故又称嘉礼戏。戏台高约三尺，台面七尺见方，台口挂横布眉，横布眉背后挂演出脚本。台中放布屏风。人物由屏风右侧上场左侧下场。屏风上书"内帘四美"。屏风后立有四名演员，表演生、旦、净、杂等四大行当，故提线班又名四美班。一个戏班的全部行头有三十六个偶人，故有"三十六尊傀儡装神弄鬼"的俗语，另有动物形象二十多种，后因演目连戏又增加了一个"付旦（贴）"的行当。

木偶身高约为二尺半，由头、躯干、四肢三个主要部件构成，造型完整，符合人体生理结构。偶人头像用樟木雕成，制作工序分为刀刻与彩绘两步，其采用的刀法、笔法均继承了唐代人物画的传统技法；发髻由毛发编织而成，发式多变；由于面部不能活动，为弥补此项缺点，有的头像采用了三段拼合的做法，能够活动变形。木偶躯干原是用竹篾编成，现改为金属丝，分为胸部、臀部两段。木偶手脚也是木雕而成，手掌分文武两种，武手是握拳式；文手又细分为笔手、指雀手、花童手、提物手等；脚分为赤脚、靴脚、女脚三种；四脚分上下两节，以前用麻绳，现改用塑料制作。

牵引木偶所用的线是丝线，一个木偶的提线最少有十六条，其分布为：头线两条、背线一条，脚线四条，腹肚线一条，手线八条。提线最多的有二十四条，如若骑马则连人带马有三十条

线。不同的角色有不同的布线，比如丑角增肚脐线、笑生增屁股线、武生增角带线、三花增肩头线。此外还会因为特技需要而增加提线，如因扇扇而增扇线，因持杖而增拐杖线，因握物而增掌心线。

提线木偶戏文字脚本，俗称"傀儡簿"，大体可分为两类：一为落笼簿（笼是放置木偶与道具的戏箱，文字脚本也随带放在戏箱中），共 42 本 400 多出；一为非落笼簿，共 112 出，其中《说岳》28 出，《水浒》56 出，《目连》16 出，《西游》12 出。这些传统脚本中保存了一些历史说部所未见的节目，如《张飞私奔》、《韩湘子》、《刘祯祥》《包拯审鲤鱼》等。其曲牌丰富，初步统计原有 500 多首，现已记谱的有 395 首，其音乐唱腔具有独特风格，被称为傀儡调，主旋律与南曲相近，节奏比南曲明快，唱腔高亢朴实，曲牌、唱腔的拍子称"撩"。主乐器是唢呐，打击乐器中保留了南鼓、钲锣两种古乐器，颇具特色。

1952 年闽南提线木偶戏艺人曾在上海与国际木偶专家一起交流经验，《潞安州》一剧曾搬上银幕。1960 年艺人到罗马尼亚参加第二届国际木偶与傀儡戏剧节比赛，《水漫金山》、《庆丰收》等剧目获得集体银质奖。1979 年泉州提线木偶剧团赴京参加国庆三十周年献礼演出，神话剧《火焰山》创造性地运用天桥高空提线，并将杖头木偶、布袋木偶及人演木偶角色有机结合起来，荣获演出一等奖。泉州木偶戏剧团创作演出的《钦差大臣》，2004年获得文化部文华奖。

（2）布袋木偶戏

布袋戏为福建木偶戏的另一大类，又名掌中戏、手指戏。盛行于漳、泉、厦及台湾等地。福建与台湾的布袋戏同出一源，发端于泉州，具体形成时间已不可考。最早为一人操作的独角班，其后发展为两人甚至多人。

掌中木偶身高不过尺二，其操作方法是以后台演员的手掌作

一、明清时期

福建戏曲海外传播的历史悠久，从现在资料看明万历年间已有福建戏班到琉球及东南亚等地演出。明万历年间姚旅的《露书》卷九记载云："琉球国居常所演戏文，则闽子弟为多。其宫眷喜闻华音，每作辄从帘中窥。宴天使，长史恒跽请典雅题目。如《拜月》、《西厢》、《买胭脂》之类，皆不演。即《岳武穆破金》、《班定远破虏》亦以为嫌。惟《姜诗》、《王祥》、《荆钗》之属，则所常演，每啧啧羡华人之节孝云。"明末清初，印度尼西亚地区也有闽南戏曲界人士的活动身影："在爪哇从1603年至1783年华商酬神作戏的活动从未间断过，而且当地的华人富豪或赌场大亨还延聘漳、泉两州乐工、优人，教导自己蓄养的婢女（爪哇人）歌舞，日日演戏以娱嘉宾。"① 英国人布赛乐在《东南亚的中国人》中记载了清康熙年间福建戏曲在泰国的演出情形：

> 一六八五年和一六八六年，法王路易十四的使节来到暹罗。大使楚蒙和两个随从，楚西长老和福屏伯爵都著有行记……路易十四派遣到暹罗的使节受到盛筵招待。宴后有中国人演出戏剧（据楚蒙说是喜剧，而楚西说是悲剧），剧员有的来自广东，有的来自福建。闽剧排场华丽而庄严。中国人开始表演，而后几个暹罗人也参加表演。但法国人对他们的语言，一句也不懂，喜剧后还有中国人的傀儡戏，但"它们不如欧洲的"。对于音乐，楚西的赏识，正如往昔初到东方的欧洲人一样。这种极可厌的交响曲，如按音节敲扣小锅所发出的声音一样。

① 周宁：《东南亚华语戏剧史》，第804页，厦门大学出版社，2007。

约三年后，一六八七年和一六八八年，正当纷乱的期间，罗培居于大城，他同样以令人娱乐的口吻记载戏剧的演出："所看的是一出中国喜剧，我很愿意看到完。但是演了几幕之后，为了要吃饭就停止了。中国喜剧，暹人虽不懂，但颇受欢迎。喜剧的演员们都是以喉底音讲话。他们的发言都是单缀音节，我未曾听见他们发过一音没有作出新的呼吸，人们或会认为他们的气管被窒闭了。一个扮演县官的演员，走路时步伐非常严肃，首先他以踵碰地，而后由踵至趾，慢慢地相继踏地……①

赖伯疆在《东南亚华文戏剧概观》一文中分析认为这则史料反映了以下几个问题，使我们能够对福建戏剧在泰国的传播状况有大致的了解。

首先，我国闽、粤两省的地方戏曲和木偶戏，至迟在公元 1685 年已经传入泰国。其次，这些戏曲很受泰国人民和王室贵族的欢迎和重视，西方人士也能理解和喜爱，否则就不会被作为招待外国贵宾的节目。其三，这些由中国人演出的地方戏曲，泰国人也能参加表演，说明泰国有些演员不仅懂得而且掌握了我国戏曲的表演艺术，故能同中国演员同台合作演出。其四，它具体形象地描绘了当时在泰国演出的中国戏曲的排场、表演、唱腔、音乐、语言及其发音的艺术特点。这有助于我们认识清初闽、粤两省地方戏曲古朴的艺术风貌。②

① 转引自福建省戏曲研究所编：《福建戏史录》，第 96～97 页，福建人民出版社，1983。

② 赖伯疆：《东南亚华文戏剧概观》，第 178 页，中国戏剧出版社，1993。

清代后期，闽南戏曲各班组频繁赴东南亚演出，以慰当地华侨华人的思乡之情。1842 年 1 月 19 日，美国远征探险队的威尔基斯舰长在《航海日记》中提到其在新加坡曾看到中国戏曲表演；沃尔根的《海峡殖民地华人的风俗与习惯》也记录有新加坡 1842 年至 1861 年间的戏园演出；1866 年英国博物学家古斯柏德·克林乌德在 1868 年出版的《回忆录》中提到他在新加坡看到过中国戏曲演出，[①] 但可惜的是都没有指出具体是什么剧种。1887 年李钟钰描写了新加坡的戏曲表演情况，"戏园有男班有女班，大坡其四五处，小坡一二处，皆演粤剧，间有演闽剧、潮剧者，惟彼乡人观之。戏价最贱，每人不过三四占，合银二三分，并无两等价目"[②]。可见，当时新加坡就有属于闽南戏剧的潮剧表演。

当然，清朝末年赴海外演出的闽南戏剧的主要剧种还是非高甲戏莫属。据载，道光十四年（1834 年）泉州高甲戏福金兴班于南安岑兜组班后，赴泰国、越南、新加坡、印度尼西亚、马来西亚等地演出《白蛇传》、《空城计》、《长坂坡》等剧目。[③] 道光二十年东南亚华侨洪天赐回乡与洪慈茁、洪皂组织三合兴班于南安岑兜，并前往东南亚演出。道光二十八年，高甲戏福全兴班于南安岑兜组班后赴新加坡、马来西亚、印度尼西亚等地演出，主要演员有洪维吞、洪猴果、洪仔喊、洪仔埔、洪银允。光绪十九年（1893 年）至光绪二十一年南安岑兜的福隆兴班前往南洋演出，主要演员有洪科逼、洪海、洪坪、洪神迎、洪大稽。光绪二十年，金全兴班于南安溪东组班后赴新加坡、马来西亚等地演出，师傅李允鲍、洪间，主要演员有李玉仁、李水天、林双声、李水

① 周宁：《东南亚华语戏剧史》，第 477 页，厦门大学出版社，2007。

② 李钟钰著，许云樵校注：《新嘉坡风土记》，第 13 页，南洋书局有限公司，1947。

③ 《福建省志·戏曲志·大事年表》，方志出版社，2000。

南、吕扑等。光绪二十八年至宣统元年（1909 年）南安岑兜福荣兴班赴新加坡、马来西亚、印度尼西亚等地演出，班主洪光武，师傅洪允，主要演员有洪万泳、洪金练、林大串、洪臭秦、洪玉仁、洪仔拐、洪振利、张秋明等。[①] 宣统元年至 1914 年高甲戏福和兴班赴菲律宾、新加坡、印度尼西亚、马来西亚等地演出。[②] 闽秀文《高甲戏在菲律宾》一文对早期高甲戏班出访菲律宾的形式进行了概括："在菲律宾演出的高甲戏班，开始由国内戏班应聘出国，班主中或有华侨。也有侨居地社团或个人邀请国内外名角就地组班的。此外，还有由高甲戏艺人自行合股组班的，这些高甲戏班，班名前都有一个'兴'字，而在菲律宾就地组班的则无，笼统称之为'吕宋班'。"[③]

二、民国时期

民国时期，社会动荡，战火连绵。为避灾祸，福建人民大批移居东南亚地区，为福建戏曲在海外演出提供了庞大的群众基础。这一时期，走出国门的闽南戏曲剧种主要有高甲戏、莆仙戏、歌仔戏、梨园戏等，下文分别予以简介。

高甲戏方面。1912 年金和兴班组班于南安石井，班主李阿南、洪臭秦、江水排、郑文语，主演有胡玉兰、郑文语、洪允等，在东南亚演出 20 余年，还在新加坡设有固定戏馆。福美兴班于 1915 年组班，班主江文雅，师傅洪维吾，主要演员有李清土、洪廷根、李皮淡等，赴东南亚诸国演出。福庆兴班 1915 年组班于南安岑兜，班主洪喜庆、李清源，师傅陈坪，主演有洪乞仔、洪大钦、洪加走等，在马六甲、槟榔屿、吉隆坡、日里、双叉港、

① 庄长江：《泉州戏班》，第 20～21 页，福建人民出版社，2006。
② 柯子铭主编：《中国戏曲志·福建卷》，第 48 页，文化艺术出版社，1993。
③ 闽秀文：《高甲戏在菲律宾》，菲律宾《世界日报》1986 年 1 月 21 日。

石叻门、泗水等地演出，演出了《玉骨鸳鸯宝扇》、《司马师逼宫》、《罗增征番》、《凤仪亭》等剧。[①] 1921 年菲律宾华侨桑林社李仔昌回国邀请了董义芳等 30 多位高甲戏演员赴菲演出一年有余。1922 年春，菲律宾华侨丝竹尚义社吴仔居邀请洪乞仔等高甲戏演员组成吕宋班赴菲表演。1924 年泉州南安溪东高甲戏班福连兴组班赴新加坡、马来西亚等地演出。同年，南安营前高甲戏大福兴班组班，班主洪仔坝、洪辉冷，师傅杨武锻、李大元，演员陈子良、洪印培等，赴新加坡演出，1930 年方才回国。1925 年建成兴班在南安岑兜组班，班主为华侨洪鸿乙、洪经纶，师傅洪道成等，演员为洪丙丁、洪银对等，赴新加坡、马来西亚、印度尼西亚等地演出三年。同年，金福兴在南安溪东组班，班主李水阁、李情、李田薯，师傅李水阁等，演员有许天赐、许福兰、吴小梅等，赴新加坡、马来西亚、印度尼西亚等地演出五年。1929 年至 1934 年间，安溪高甲戏三妹班赴新加坡、印度尼西亚、马来西亚、菲律宾等地演出。1930 年高甲戏新福顺班于南安奎霞组班，赴新加坡、马来西亚、印度尼西亚等地演出。同年，高甲戏福连芳班于南安大眉组班赴新加坡、马来西亚、印度尼西亚等地演出。[②] 1935 年洪金乞应菲律宾桑林社邀请带领高甲戏福庆成班名角吴远宋、柯贤溪等人赴菲与当地华侨子弟同台演出两年，轰动南洋。[③] 1936 年，菲律宾丝竹尚义社派庄仔踢回乡，聘请董义芳、洪廷根、许仰川等组班赴菲演出于亚笼计福升大舞台，与桑林社戏班形成对垒之势。[④]

莆仙戏方面。1920 年紫星楼班赴新加坡、马来西亚演出了

①　庄长江：《泉州戏班》，第 22 页，福建人民出版社，2006。

②　庄长江：《泉州戏班》，第 23、24、25、35 页，福建人民出版社，2006。

③　庄长江：《泉州戏班》，第 54 页，福建人民出版社，2006。

④　庄长江：《泉州戏班》，第 280 页，福建人民出版社，2006。

《伐子都》、《三国》、《封神榜》、《征东》、《征西》等剧目。① 1924
年至1925年，吕宋班赴菲律宾演出了剧目《水漫金山》、《金顶
山》等剧。1927年至1930年间，双赛乐班赴新加坡、马来西亚、
吉隆坡等地演出了莆仙戏《封神榜》、《天豹图》、《方世玉打擂》、
《三国》、《征东》、《征西》、《王魁与桂英》等。② 1930年至1934
年间，得月楼班赴新加坡、马来西亚等地演出《封神榜》、《征
东》、《玉朗清》等剧，旦角福生在南洋还录制了唱片，剧目有
《玉通和尚》、《有心无意》、《访友》、《铁口》等。1947年至1948
年赛凤凰班赴新加坡、马来西亚等地演出《大红袍》、《小红袍》、
《狸猫换主》、《晏海》、《孟丽君》等剧目。③

　　梨园戏方面。1924年小梨园双珠凤一行30余人到菲律宾亚
浪郭戏院演出，剧目有《西游记·盘丝洞》等，场场满座。④
1925年小梨园新女班在班主陈朝的率领下前往新加坡演出《大补
瓮》、《雪梅教子》、《昭君和番》等剧。⑤

　　歌仔戏方面。20世纪20年代后期，台湾歌仔戏影响逐渐增
加，至三四十年代，歌仔戏在东南亚很受欢迎，逐渐取代了高甲
戏的演出地位。1931年歌仔戏新女班在班主陈朝带领下赴小吕宋
演出，当地影剧业老板为保护自身利益串通政府，以入境手续不
全为由，不准戏班上岸，从而被迫返回厦门，次年戏班改道岘
岗、巫来酉、新加坡等地演出，历时两年多。1941年至1945
年，歌仔戏同意社赴新加坡、菲律宾、印度尼西亚等地演出，

　　① 《福建省志·戏曲志》，第178页，方志出版社，2000。

　　② 《福建省志·文化艺术志》，第613页，福建人民出版社，2008。

　　③ 柯子铭主编：《中国戏曲志·福建卷》，第53、55页，文化艺术出
版社，1993。

　　④ 陈耕主编：《歌仔戏资料汇编》，第127页，光明日报出版社，
1997。

　　⑤ 《福建省志·文化艺术志》，第613页，福建人民出版社，2008。

剧目有《山伯英台》、《孟丽君》、《三闹地狱阴阳塔》、《火烧楼》等剧目。① 关于歌仔戏和高甲戏在东南亚的易位，受欢迎程度的改变，下面这段话是很好的诠释。

> 新加坡之闽南戏，同籍人都称之为"福建戏"者，在一九三〇年以前，所有的福建戏班均为"高甲班"，当时有名的高甲班有"同福兴"、"新联兴"、"金宝兴"、"福永兴"等，都是以演唱"南管"为主的、间或杂以"梨园戏"的老底子的一种戏。到了一九三〇年，有台湾的歌仔戏班南来星、马献艺，以其纯熟的演技，活泼生动的唱腔搬演各种动人的故事，一时轰动了星、马各地的福建籍人士。既经风靡之后，于是群趋歌仔而不复顾南管。自首班"凤凰班"来星之后，其后陆续自台湾来星之歌仔班，竟络绎不绝，一时无论戏园的演出或酬神的社戏，均为歌仔班所夺，高甲班几至无立足之地，于是所有的高甲班皆转变戏路，改习歌仔。因此自一九三〇年之后，所有的高甲班都变成了歌仔戏班。②

据杨路冰先生统计，当时在东南亚一带活跃的职业、业余歌仔戏剧团多达 30 多个：新赛凤闽剧团、新麒麟闽剧团、南艺闽剧团、筱凤闽剧团、梅兰闽剧团、双飞燕闽剧团、新美凤闽剧团、庆华闽剧团、宝凤闽剧团、团麒麟闽剧团、美美闽剧团、新庆和闽剧团、华代闽剧团、快乐闽剧团、新燕闽剧团、新玉莲闽剧团、黑猫闽剧团、莺燕闽剧团、鹭声闽剧团、时代歌舞剧团、麒麟闽剧团、福禄寿闽剧团、日华闽剧团、新月凤闽剧团、新敦凰闽剧团、华南闽剧团、鹭江闽剧团、牡丹闽剧团、青年闽剧团、

① 柯子铭主编：《中国戏曲志·福建卷》，第 54 页，文化艺术出版社，1993。

② 王忠林：《四大传奇及东南亚华人地方戏》，第 103 页，新加坡南洋大学亚洲文化研究所，1972。

红牡丹闽剧团、光明闽剧团、龙凤闽剧团、昆仑闽剧团、双明凤闽剧团以及福建公会的芗剧研究班、林子靖的爱心歌仔戏团、文莱的群声儿童闽剧团等。[①] 由此可见，闽南戏曲海外传播的巨大影响，极大丰富了当地华侨华人的精神文化生活。

三、新中国成立至改革开放前

二战结束后，东南亚各国纷纷独立，为培养国民的民族意识，开始大力推行民族同化政策，故对华人原有的传统文化加以限制。而且，在冷战格局下直至 70 年代中国才与世界上多数国家恢复外交关系。在如此时代背景下，闽南戏曲的海外传播受到了不小影响。

从掌握的资料来看，从新中国成立到 80 年代初改革开放，闽南戏剧各大剧种只有很少的海外传播的记载。1953 年 10 月，李荣宗带领晋江潘径布袋戏剧团 6 人赴朝鲜演出，慰问中国人民志愿军和朝鲜人民军。[②] 1956 年漳州布袋戏参加由中央文化部组团的出国访问演出，在捷克、苏联、波兰演出两个多月，演出剧目有《蒋干盗书》、《雷万春打虎》等。次年，应法国巴黎文学社邀请，杨胜、陈南田等人参加中国木偶皮影艺术团，到法国友好访问演出，还到苏联、瑞士、罗马尼亚、匈牙利、南斯拉夫、蒙古等国访问演出，历时四个月，演出有《蒋干盗书》、《雷万春打虎》、《战潼关》、《大名府》等剧目 88 场。[③] 1960 年 9 月，泉州木偶剧团、漳州木偶剧团等参加罗马尼亚第二届国际木偶与傀儡联欢节，荣获集体银质奖，漳州木偶表演艺术大师杨胜、陈南田表演的《大名府》、《雷万春打虎》荣获一等表演金质奖章。1963 年 9

①　陈耕主编：《歌仔戏资料汇编》，第 96 页，光明日报出版社，1997。

②　沈继生：《晋江南派掌中木偶谭概》，第 124 页，海峡文艺出版社，1998。

③　陈志亮等：《漳州地方戏曲》，第 62 页，海风出版社，2005。

月至 12 月，应印度尼西亚妇女运动协会的邀请，漳州布袋戏剧团到印度尼西亚的雅加达等八个城市作友好访问演出，演出剧目增加了新编儿童剧《自作聪明的小猫》、《拔萝卜》、《我要洗澡》等。[①]

四、改革开放以来

伴随着改革开放的步伐，人们的思想得到进一步解放，闽南戏曲也得风气之先，再次掀起对外传播的高潮，为中华文化的传播、海外华人华侨的情感联络起到了积极作用。下文以歌仔戏、梨园戏、高甲戏、潮剧、木偶戏等剧种为例分别予以简介。

歌仔戏。1983 年应新加坡牛车水人民剧场邀请，漳州市芗剧团在赵苏太的带领下一行 50 人赴新加坡商业演出。这是芗剧第一次走出国门。剧团在牛车水人民剧场演出 25 场，剧目有《山伯英台》、《李妙惠》、《三家福》等。1988 年该剧团又在杨锦和的带领下赴新加坡演出，剧目有《肃杀木棉庵》、《状元与乞丐》等剧。厦门歌仔戏戏剧团 1985 年同样应新加坡牛车水人民剧场邀请，赴新加坡进行为期一个月的商业演出，剧目有《五女拜寿》、《哑女告状》、《真假太子》、《火烧楼》、《杂货记》、《断桥》、《挡马》、《安安寻母》、《婆媳和》等。1990 年 3 月，应新加坡新源成公司邀请，厦门市歌仔戏剧团在谢华、陈维成的带领下一行 53 人赴新加坡牛车水人民剧场演出，剧目有《百岁挂帅》、《五子哭墓》、《杀猪状元》、《三请樊梨花》等 13 个剧目。1993 年 6 月厦门同安华兴芗剧团应新加坡韭菜芭城隍庙联谊会的邀请，在省文化厅带领下赴新加坡演出，这是新中国成立以来全国第一个村级剧团出国演出，前后演出了 20 场，剧目有《糟糠情》、《三请樊梨花》、《女英传》、《紫凌宫》、《千古长恨》等，观众达一万多人次。[②]

① 陈志亮等：《漳州地方戏曲》，第 63 页，海风出版社，2005。

② 《59 场酬神戏今晚开始，厦门芗剧团首演 20 场》，新加坡《联合早报》1993 年 6 月 19 日。

1995年新加坡广大世界发展有限公司邀请厦门市歌仔戏剧团赴新进行一个月的访问演出，剧目有《乘龙错》、《皇帝告状》、《孟丽君》、《花轿奇缘》、《桃花梦》、《风流才子点秋香》、《五子挂帅》等19个传统剧目。1997年漳州芗城区民间职业剧团艺萱芗剧团应新加坡宗乡会馆邀请，在张启琛的带领下赴新加坡参加"春到河畔"迎春联欢活动。同年漳州市芳苑芗剧团应马来西亚刘天成控股有限公司、旋歌伴唱器材总汇有限公司邀请，在马来西亚做商业性演出，共演出36场，剧目有《日月双凤钗》、《杨戬救母》、《金童玉女》、《美人泪》等10个。1999年厦门市歌仔戏剧团应新加坡韭菜芭城隍庙联谊会邀请，前往演出22天，演出《三请樊梨花》、《孟丽君》、《穆桂英休夫》、《薛平贵与王宝钏》、《柳林恩怨》等近20个剧目。2001年、2004年、2008年厦门歌仔戏剧团前后三次应新加坡韭菜芭城隍庙联谊会邀请，参加演出。2006年漳州市芗剧团应新加坡韭菜芭城隍庙联谊会的邀请赴新加坡韭菜芭城隍庙演出，剧团全体演职员到新加坡唯一的马来民族文化村，与马来族人共度春节。2008年杨月霞、郑娅玲等赴新加坡参加芗剧交流演出。厦门同安华兴芗剧团于2001年至2005年，以及2009年前后六次应文莱腾云殿董事会邀请，赴文莱腾云殿演出。漳州平和县丽华歌仔戏剧团于2003年至2007年间每年都赴马来西亚演出半年。漳州漳浦县金凤芗剧团于2005年、2006年、2007年应邀赴马来西亚演出。漳州市慧群歌仔戏剧团于2006年、2007年、2008年应邀赴马来西亚演出。漳州新顺钦歌仔戏剧团于2003年、2004年应邀赴马来西亚演出。

梨园戏。1985年应日本国文化厅、日本广播协会等六个单位的邀请，福建省梨园戏实验剧团与泉州市南音乐团联合组成中国南音艺术团，参加亚洲民族艺术节，在东京国立剧场演出三场。1986年应菲律宾文化中心、皇都影剧中心等31个菲华社团邀请，福建省梨园戏实验剧团赴菲进行商业演出，表演30余场，剧目有

《李亚仙》、《陈三五娘》、《高文举》等，场场爆满。在首场演出前剧团还收到菲律宾总统科·阿基诺的贺电，对其为促进两国人民相互了解和友谊的行动表示赞赏。1990年应意大利蒙德罗国际文学奖基金会主席任蒂尼邀请，福建省梨园戏实验剧团与中央歌剧院共同组成中国艺术家代表团前往西西里岛巴勒莫市参加表演，梨园戏剧团的演出被安排为压轴戏，后又到罗马演出，受到观众赞赏，并得文化部通报表彰。1991年福建省梨园戏实验剧团又在团长李联明的带领下赴新加坡访问演出，共演七场，剧目有《陈三五娘》、《吕蒙正》、《苏秦》、《李亚仙》、《郭华买胭脂》、《节妇吟》、《朱文太平钱》、《高文举》等。1994年该剧团应邀前往日本早稻田大学参加东南亚民俗与表演艺术讨论会。2000年福建省梨园戏实验剧团应邀赴印度尼西亚参加泉属会馆成立55周年庆典活动。2003年该剧团应邀赴日本参加艺术节活动、赴法国参加中法文化年活动、赴德国参加"环球之魂"演出。2006年福建省梨园戏实验剧团应邀赴新加坡与日本访问演出，2007年应邀赴法国蒙彼利埃参加艺术节活动，2009年应邀赴德国参加友好城市文化交流演出。

高甲戏。1984年应菲律宾大马尼拉市华人区美化委员会、菲律宾文化中心邀请，由泉州市高甲戏剧团组成的中国福建高甲戏剧团在省文化厅的带领下赴菲演出，演出13场，剧目有《连升三级》、《大闹花府》、《珍珠塔》、《鸳鸯扇》和小戏《笋江波》、《许仙谢医》、《管甫送》、《妗婆打》、《扫秦》等，受到热烈欢迎，甚至吸引一些台湾同胞专门赶到菲律宾观看演出。厦门市金莲升高甲戏剧团于1986年应菲律宾钱江联合会邀请，赴马尼拉进行为期一个月的商业性演出，剧团共表演34场，演出了《陈三五娘》、《春草闯堂》、《乘龙错》、《徐九经升官记》、《半把剪刀》等剧目。同年，安溪县高甲戏剧团应新加坡安溪会馆、牛车水人民剧场邀请亦赴新加坡演出，首场演出时新加坡财政部长、国防部高级政

务次长、中国驻新加坡商务代表等观看了演出，对表演极为称赞，该剧团前后演出了 21 场，有《凤冠梦》、《喜脉案》、《逼婚记》、《屠夫状元》、《彩楼配》、《争判》、《送水饭》、《香罗帕》等。1992 年泉州南音乐团和惠安县高甲戏剧团组成泉州民族艺术友好代表团赴日本冲绳进行访问演出。同年，厦门市金莲升高甲戏剧团演员高树盘等人应菲律宾长和郎君社宿务分社的邀请赴菲律宾宿务市任南音教员，利用教学方式传播高甲戏。2006 年泉州市高甲戏剧团部分演员参加福建戏剧综合表演团，赴新加坡访问演出。2007 年永春县民间艺术团应邀赴马来西亚参加马来西亚永春联合会成立 50 周年庆典文艺演出。2008 年晋江市高甲戏剧团参加福建省文化厅、省侨联组织的中国侨联亲情中华艺术团福建分团赴菲律宾举行"庆元宵、迎奥运、系情缘"的慰侨演出活动，同年厦门市金莲升高甲戏剧团应新加坡厦门公会邀请，赴新加坡参加厦门公会 70 周年庆典演出。厦门翔安民间戏曲学校分别在 2006 年、2007 年、2009 年应文莱腾云殿的邀请赴文莱演出。

潮剧。1989 年应泰国黄金半岛慈善发展机构的邀请，漳州东山潮剧团在团长李联明带领下赴曼谷作慈善友好访问演出，这是新中国成立以来福建省首次出访泰国的文艺团体。当剧团在曼谷月宫大戏院作首场演出时，泰国副总理亲自剪彩并观看演出。东山潮剧团在月宫大戏院演出 45 场，有《妲己乱纣》、《秦香莲》、《李元霸》、《凤冠梦》、《秦始皇》等 14 个剧目，深受泰国民众欢迎。1993 年云霄县潮剧团著名演员陈裕参加泰国国家社会福利院、泰中戏剧艺术学会在泰国曼谷举办的"泰中金牌潮剧明星大会串"，获得特等最佳演员奖。1995 年云霄县潮剧团应新加坡浮光陈氏公会邀请赴新访问演出，剧团在新加坡黄金剧场共演出 10 天，有《围城记》、《画龙点金》、《花蕊夫人》、《曲判记》等，在当地引起强烈反响。1996 年诏安县潮剧团应泰国商联总会和泰国弱智者慈善基金会邀请，在郭勋安等率领下赴曼谷做商业性演

出，中国驻泰国大使金桂华亲自接见演出队伍，首演《宋弘拒婚》，座无虚席，反响热烈。剧团共演出 36 场，有《储君风云》、《偷龙换凤》等 11 个剧目。云霄县潮剧团 2008 年应新加坡韮菜芭城隍庙联谊会邀请，赴新演出；2009 年应新加坡戏曲学院、国家博物馆邀请，剧团团长赴新加坡参加"潮剧保护、发展与传播国际学术研讨会"，并作了《规范潮剧演出市场，体现潮剧艺术价值》的报告，剧团在当地演出 30 场；2009 年应新加坡凤山宫理事会邀请，赴凤山宫演出。云霄县青年潮剧团 2000 年应新加坡融艺娱乐邀请赴新加坡演出；2001 年应马来西亚演出公司邀请首赴马来西亚的槟城、劈雳、吉打等地演出，引起巨大反响。东山县民声潮剧团 2003 年应泰中戏剧艺术协会、乐天国乐曲艺社邀请赴曼谷演出；2004 年到 2009 年 6 次应邀赴马来西亚槟城一带参加乡村庙会演出。东山县禄源潮剧团分别于 2008 年、2009 年应邀赴吉隆坡一带演出。诏安县潮剧团 2000 年应新加坡牛车水人民剧场邀请出国演出；2007 年应邀赴马来西亚参加柔佛颍川陈氏公会儒乐团 18 周年庆典。诏安县海鹰潮剧团 2007 年应邀赴马来西亚的美利市、吉隆坡等地演出。平和县的新金辉潮剧团于 2009 年出访马来西亚。[①]

木偶戏是福建特色剧种，表演以技巧取胜，可以跨越语言的隔阂而令世界各国人民都能理解欣赏，故海外出访演出频繁。1979 年龙溪地区木偶剧团参加澳大利亚国际木偶傀儡联欢节，顺访墨尔本、悉尼、堪培拉等地，演出 32 场。1980 年漳州市木偶戏剧团应美国亚洲协会、美中友好协会邀请，在中国对外友好协会的带领下第一次前往美国、加拿大、法国演出，在美国华盛顿、纽约、洛杉矶、旧金山、亚特兰大、波士顿等 11 个城市，加

① 王汉民：《福建戏曲海外传播研究》，第 65～68 页，中国社会科学出版社，2011。

拿大的多伦多、蒙特利尔和法国巴黎表演，共演出《画皮》等剧目 36 场，这次出访被媒体誉为"中国福建木偶戏如台风袭击美国"。1983 年泉州市木偶剧团应菲律宾观光部、光汉国术馆、菲华慈航友谊社、菲华联合文化协会邀请，在朱展华的带领下赴菲马尼拉、宿务等地出访两个月。1986 年泉州市木偶剧团应日本大阪 21 世纪协会邀请参加首届大阪国际木偶剧节；同年漳州市木偶剧团著名艺术家杨烽参加日本长野县饭田市举行的国际木偶联盟亚洲联盟会议，同时参加了饭田市艺术节活动。1987 年泉州市木偶剧团应荷兰阿姆斯特丹国际木偶节邀请，在王琴如带领下赴荷参加木偶节。同年 3 月，漳州市木偶剧团应英国环球艺术公司邀请，在杨烽带领下赴伦敦参加华夏文化节，并在伦敦、伯明翰、曼彻斯特等 8 个城市和葡萄牙的里斯本进行商业演出；4 月该剧团在朱振民带领下应邀赴加拿大温哥华参加国际儿童艺术节，并顺访美国西雅图；7 月剧团又应日本现代人形剧中心邀请，前往日本春日部、川崎、饭田等地访问演出。1987 年 8 月晋江市木偶剧团应菲律宾文体中心、菲中友谊体育会等机构的邀请赴菲演出。1988 年 7 月泉州市木偶剧团应日本浦添市市长邀请，赴日本为"浦添市·泉州市缔结友好城市庆典"演出；12 月应菲律宾记者总会、菲华慈航友谊社庄垂朗邀请赴菲演出。

　　据王汉民在《福建戏曲海外传播研究》中统计，在 1990 年至 1999 年，出访的剧团有泉州市木偶剧团、漳州市木偶剧团、晋江市木偶剧团等。泉州市木偶剧团出访最为频繁。1990 年 10 月应日本长崎旅游博览协会邀请赴日本参加公演活动。1992 年 1 月木偶大师黄奕缺应邀参加福建对外文化交流协会艺术团，到菲律宾作访问演出；1 月 26 日剧团夏荣峰、李小惠、韦宏、沈苏革 4 人组成演出组参加文化部组织的中国民间艺术团，赴日本参加高岛屋第 11 届大中国展巡回演出；6 月上旬应新加坡国家艺术理事会邀请参加新加坡国家艺术节；10 月剧团演员沈苏革应邀随泉州民

间艺术团赴日本为"浦添市·泉州市结好五周年庆典"表演。1993年1月剧团黄奕缺、韦宏奉调参加中国艺术家代表团赴也门、阿联酋、阿曼、伊拉克访演；8月参加中国艺术团赴朝鲜演出。1994年10月应日本现代人形剧中心邀请赴广岛参加亚洲木偶剧大会在广岛的演出活动。1995年6月应韩国人形剧协会邀请赴首尔地区巡回公演；7月应日本现代人形剧中心邀请赴东京等地参加"我爱你国际木偶剧大会"演出活动；9月黄奕缺、王毅雄奉调随福建省代表团赴法国参加"95法国冈城国际博览会"演出活动；11月应邀赴法国、瑞士、比利时、塞浦路斯及摩纳哥等地演出，并为夏纳国际木偶节作闭幕演出。1996年黄奕缺、吴伟宏、李小惠参加福建省海外交流协会庆贺团赴马来西亚参加第2届世界福建同乡恳亲大会。1997年2月应英国中华文化中心邀请，赴伦敦等地为华人春节联欢活动献演；11月应日本大阪府泉南市ABC委员会邀请，赴日参加纪念活动。1998年10月应日本东京国立文化财研究所邀请，赴东京参加日中目连嘉礼联合调查论文集发表会及展示演出，并赴淡路岛为日本第8届全国人形剧会演作示范表演；11月应日本浦添市政府邀请为"浦添市·泉州市结好十周年庆典"献演。1999年3月应德国莱法州政府邀请赴德为"莱法州与福建省结好十周年庆典"献演；4月应西班牙塞吉维尔国际木偶节组委会邀请赴西班牙参加国际木偶节演出；7月应美国庆千年国际木偶节组委会邀请赴西雅图参加木偶节的演出及学术研讨活动；8月应克罗地亚第32届国际木偶节及斯洛文尼亚马里博尔国际艺术节组委会邀请，赴两国参加比赛，荣获克罗地亚第32届国际木偶节比赛最高奖和斯洛文尼亚马里博尔艺术节奖；9月应马来西亚槟榔屿晋江会馆邀请为槟城晋江会馆成立80周年庆典献演。漳州市木偶剧团于1992年应日本长崎县谏早市国际协会邀请赴日作访问演出。1994年剧团与省艺校漳州木偶班联合组成的木偶演出队应邀参加德国埃尔富特市"94辛涅古拉

木偶戏剧节"和奥格斯堡木偶戏剧节。1996 年剧团成员李颖白应
西班牙加里西亚省舞台音乐艺术馆和加里西亚国际木偶戏联盟邀
请赴西班牙参加木偶大会,并协助培训木偶艺术人员。晋江市木
偶剧团 1992 年应荷兰阿纳姆国际偶像艺术节邀请赴荷兰参加艺术
节。1996 年应新加坡国家艺术剧院的邀请作为期 3 个月的木偶表
演艺术课讲授。

　　在 2000 年至 2009 年,据王汉民统计,闽南各木偶剧团也频
繁赴海外演出。泉州市木偶剧团 2000 年 5 月应西班牙塞古维尔国
际木偶节组委会邀请赴西班牙参加国际木偶节演出,并在十几个
城市巡回演出;9 月应邀赴丹麦参加第三届塔斯特拉普国际木偶
节演出,并赴瑞典参加"美猴王 2000"系列展示活动。2001 年 7
月应法国皇优木偶剧团邀请参加中法文化交流项目"非洲人观中
国传奇"的创作;8 月剧团部分成员随福建省旅游文化展示团赴
日本、韩国演出;9 月应日本香川县大内町邀请参加第七届东亚
国际木偶节等活动;8 月至 9 月间应埃及文化部对外关系司及第
12 届伊斯梅利亚国际民间艺术节组委会邀请,赴伊斯梅利亚、亚
历山大、开罗访演;11 月黄奕缺在德国斯图加特市国家歌剧院与
德国木偶大师亚伯特·罗瑟教授同台演出,被誉为"东西方提线
木偶大师的世纪对话"。2002 年剧团应法国皇优木偶剧团邀请参
加中法文化交流项目"非洲人观中国传奇"2002 年世界巡回演出
活动,先后赴越南、韩国、比利时、法国访演;5 月剧团许少伟
参加福建省旅游推介团赴日本、韩国巡回公演;8 月应日本冈山
县邑久郡邀请参加邑久 2002 年春之助庆祝活动交流演出。2003
年剧团应邀参加文化部组织的福建综合艺术团赴科威特、土耳其
举办中国文化周暨海上丝绸之路泉州文化节演出活动。2004 年 3
月应法国方位演出公司邀请,参加中国人民对外友好协会组团赴
法参加中国文化年演出活动,并在戛纳、巴黎、里尔等地巡演;
5 月至 6 月应法国蒙彼利埃艺术家之春艺术节邀请,赴法国参加

中法文化年艺术家之春交流演出活动；8 月应日本阪田木偶节实施委员会邀请，赴日本参加木偶节演出活动；10 月应日本日中友好会馆邀请赴东京参加"第 14 届中国文化日——中国泉州提线木偶展演"等演出活动。2005 年 2 月应联合国国际交流合作与协调委员会邀请赴美国访问演出；9 月应荷兰阿姆斯特丹音乐厅邀请参加阿姆斯特丹中国节演出；10 月应邀参加韩国第十届韩国公洲独角戏一人节演出活动；11 月应邀参加西班牙托洛萨国际木偶节，获木偶节金奖。2006 年 11 月参加福建戏剧综合表演团赴新加坡访问演出。2007 年 4 月剧团奉调日本东京参加"日中文化·体育交流年"开幕式演出；5 月应德国科隆音乐盛典组委会邀请，与晋江市木偶剧团一起组团赴德国访演；6 月至 7 月赴法国蒙彼利埃举办中国艺术家之春演出活动；9 月赴土耳其参加"2007 梅尔辛国际艺术节"演出活动；11 月受政府委派赴俄罗斯参加俄罗斯中国年的中国艺术节系列演出活动，后又应邀赴法国参加"上海周世博主题推介活动——中国非物质文化遗产专场演出"。2008 年 2 月剧团参加中国侨联亲情中华艺术团福建分团，赴菲律宾举行"庆元宵、迎奥运、系情缘"慰侨演出活动；4 月剧团部分人员应国际木偶联会执行监制 Tony Riggio 先生的邀请赴澳大利亚出席在珀斯举行的国际木偶联盟会议并参加国际木偶艺术节演出；5 月应邀赴葡萄牙参加第 8 届里斯本国际木偶及动漫艺术节；6 月应邀赴澳大利亚墨尔本演出；10 月应荷兰乌特列支 RASA 世界文化中心邀请赴荷兰、卢森堡举行巡回公演；12 月赴韩国参加第一届南海表演艺术祭演出活动。2009 年 5 月应非洲南部福建同乡总会邀请，赴南非、纳米比亚、博茨瓦纳三国访演，后又赴巴西、巴拉圭进行文化交流和访演；5 月至 6 月应邀赴德国参加"莱法州—福建省缔结友好省州关系 20 周年庆祝演出"活动；7 月赴法国参加国际木偶节活动，并在布列塔尼大区坎佩尔等城市进行表演；10 月赴纽约曼哈顿卡内基音乐厅参加中国文化

节演出。

漳州市木偶剧团 2002 年 7 月应邀赴泰国曼谷参加国际木偶节。2004 年 5 月应邀参加捷克布拉格国际木偶艺术节，以《大名府》、《脸谱与木偶》、《两个猎人》、《人偶同台》四个节目的表演夺得最佳表演奖；8 月赴印度尼西亚进行慰问演出。2005 年 6 月赴印度尼西亚泗水参加庆典活动；11 月应西班牙托洛萨国际木偶节组委会邀请进行为期 20 天的演出活动。2006 年 2 月赴比利时交流演出；5 月前往塞尔维亚参加苏博蒂国际儿童戏剧节，获得"出色掌上艺术最佳优秀表演奖"；6 月应邀参加捷克布拉格第 10 届国际木偶节，获得最佳荣誉表演奖。2007 年赴亚美尼亚参加中国文化节活动，后赴罗马尼亚参加国际木偶节。2008 年 7 月赴非洲四国访问演出；10 月应日本新财团日中友好会馆的邀请赴日本东京等地巡回演出。2009 年 1 月赴法属波利尼西亚帕皮提市慰问演出；2 月赴新西兰慰问华侨演出；5 月应中波文化艺术推广基金会邀请，赴华沙等 10 个城市及荷兰瓦宁根市演出；7 月赴法国诺曼底等地交流演出；11 月应邀赴比利时布鲁塞尔演出。

晋江市木偶剧团 2003 年 2 月应邀赴菲律宾参加文化艺术节演出。2004 年 7 月赴新加坡进行文化交流演出。2005 年 9 月应印度尼西亚晋江同乡会邀请赴雅加达进行为期 8 天的艺术表演，并参加印尼晋江同乡会的成立庆典活动。2007 年应韩国春川木偶剧院邀请赴韩国春川参加儿童节演出活动；5 月应德国科隆音乐盛典组委会邀请赴德国演出。2008 年 5 月应韩国釜山国际表演艺术节组委会邀请，参加第五届釜山国际表演艺术节。2009 年 7 月赴法国参加国际木偶节活动演出；11 月应马来西亚槟榔屿晋江会馆邀请赴马来西亚参加会馆成立 90 周年庆典演出；12 月应邀赴泰国曼谷参加国际文化节。

综上可见，闽南戏曲海外传播范围广泛，出访日趋频繁，为传播中华文化，联络华侨华人的乡情起了重要作用。

第三章

剧种传播中发生的地域性变异

在这一章里，首先探讨闽南戏剧文化圈内部由于方言的差异而造成的剧种变异。让我们来解剖两个典型的个案，一是泉腔戏曲在漳州地区的传播和变异，二是泉港区的咸水腔歌仔戏。

第一节　泉腔戏曲在漳州

提起泉腔戏曲，人们首先想到的是古老的梨园戏，典雅细腻的科步，委婉氤氲的曲调，耳畔回响的是刺桐城里的琵琶弦动、洞箫声沉。但是，其实不只是泉州府，在紧邻的漳州地区，历史上也曾流传泉腔白字戏，七子班风靡一时。

一、老白字戏的出土

20 世纪 50 年代，人们以极大的热情投入新社会的建设，在百花齐放政策指引下，发掘、抢救古老的民间艺术的工作开展起来了。1953 年，晋江地区的梨园戏老艺人和新文艺工作者组建福建省闽南戏实验剧团，濒临灭绝的梨园戏重获新生，并在 1954 年以《陈三五娘》一剧参加华东会演，取得辉煌战绩。其后不久，1955 年 2 月，龙溪专署文化科向福建省文化局报送了（55）文化

字第〇二二号文件，报告在华安县山区发现了闽南古老的地方戏曲舞蹈——老白字戏、竹马舞等。为说明情况，报告的附件包括了调查汇报一份、剧照两张和撵轿照一张（工艺品）。这个消息很快引起了有关方面的重视，福建省文化局艺术处批复：

（55）文化字第〇二二号报告及老白字戏、竹马舞等介绍资料悉。你区通过今年春节群众文艺活动在华安县等地发现民间小戏曲及歌舞，并能及时调查整理成书面介绍材料，这是有一定成绩的。关于如何进一步深入调查研究，兹提出如下意见：

一、目前应将已发现的民间小戏曲及舞蹈进一步调查收集，先将老白字戏、竹马舞及山歌的来源、历史沿革、剧目、曲牌、艺人及活动分布情况继续深入了解；尽可能将老白字戏剧目进行记录，在记录剧本时应找最老、最熟悉该剧的艺人口授；"原封不动"加以记录；曲调也可以记谱。竹马舞可将其舞蹈场面（如穿花等）及曲调用符号及简谱记录；山歌可先进行文字记录。各种形式的收集记录材料，应送局一份。

二、有可能时将老白字戏主要剧目选择一个场面拍照，（竹马灯可拍照一张）。照片篇幅用大二寸即可，拍照后送局一份。

三、收集工作中如抄录剧本及拍照所需要费用，可制预算送局报销。

此项工作最好交代县文化馆派出干部负责，领导上应予以支持协助。

根据当时的调查报告，这种老白字戏有数百年历史，当地群众多称之为南管戏。那么，这与泉州唱南管的梨园戏有何关联，难道几百年前漳州地区也流传梨园戏？它与泉州古香古色的梨园戏有何异同呢？

老白字戏保留于华安县玉山乡白药村，该村位于华安中部，东临长泰、安溪，由于地处高山顶上，一般少与外界往来。据说很久以前就开始有这种戏，演出时间经常是在社里迎神赛会时，

据他们估计可能已相传几十代，约有几百年的历史。根据1955年的调查报告和1983年戏曲志编辑人员的再次调查①，可见老白字戏的剧目、音乐、表演、唱腔咬字等既与梨园戏有类似之处，同时也存在某些差异，显示出独特的风格（详见下表）。

表 3-1　老白字戏调查比较

	1955 年调查	1983 年调查
乐器	采用乐器多属南乐，但部分也有不同，如南琵琶、大管弦八角三弦、倍长洞箫、笛子、唢呐、哒仔（即暖仔）、八角二胡（可能是以后才采用）。打击乐方面有：板，打的方面与南曲同；堂鼓的构造很特殊，有木柄，左手可执或坐于屁股底下；大班锣（演戏经常采用，但他们现在没取用）、小铜锣、倍小铜锣及最小铜锣；范钢钹（分大小两种）	使用乐器有曲项琵琶（艺人们称琵琶腿，四条线，横抱弹）、三弦、笛子、二弦（洞箫因村里没人会吹，所以空缺）。打击乐器有板鼓，后来改用堂鼓，以及拍板（五块木板，上端用绳联成一串，下端可以自由开合，演奏时，用两手分持最外两块板的下端，一开一合向中间的木板撞击作声。当地称"碧"）、钹、小锣，演《桃花搭渡》时特加用马锣
曲调	整个打击器音响较为单调、淳朴，节奏主要有如下四种： 1. X｜｜：xx X：｜｜ 2. ｜｜xxxx X：｜｜ 3. ｜｜xxx X：｜｜ 4. ｜｜：x. x xx X0：｜｜ 　　调子多属地方小调，锦歌所占成分也不少。另外也有些古曲 　　整个演出音乐气氛非常浓厚，除几句道白，或者几句快板外，后台的音乐是不会间断的，同时也因为曲调的采用都属于本地的民间小调锦歌之类，因此唱起来也就特别具有乡土情调。另外在《番婆弄》中我们若以另一个角度来看也感到有很大部分跟当地的和尚歌相近似。后台人员自始至终给前台帮腔。	《番婆弄》和《陈三留伞》属大曲，三撩一板，唱词的拖腔很长，其余四出戏是民间小调。演唱的曲调有【十月怀胎歌】、【长工歌】、【病囝歌】、【相骂歌】、【守寡歌】、【担水歌】、【补瓮歌】、【灯笼歌】等民间小曲和大曲 　　台后的人从头到尾给前台的人帮腔，一帮到底

① 参见龙溪地区戏曲志编辑部、华安县戏曲志编写组联合调查组：《华安县新圩公社（乡）玉山大队（村）白字戏仔和北管的调查报告》。

	1955 年调查	1983 年调查
剧目	本来上演剧目很多，有几十套，多系民间小戏（以民间故事为题材），现在还保存，并且能够上演的仅有六套：《搭渡弄》、《番婆弄》、《唐二别妻》、《小补瓮》、《大闪小闪》。其他剧目有《瞎子看灯》、《骑驴仔探亲》等	学过的剧目有《唐二别妻》、《桃花搭渡》、《补瓮》、《管甫送》、《番婆弄》、《陈三留伞》
唱腔咬字	演员在唱腔咬字方面与南曲各有异同，但根据他们所说并不像南曲那样刻板，吐字也并不那么严格，语言绝大部分是华安话，但其中夹杂着个别的潮音戏或泉州音 　　（备注：另据参与调查的谢家群回忆，当时还有漳浦口音）	玉山白字戏仔的《番婆弄》、《陈三留伞》的道白和唱腔均属于泉腔。如"这地"念"只地"，"梳妆"念"衰妆"，"采花"念"采灰"。唱腔是大曲，与泉州南曲一样，除了保留泉腔之外，道白已夹杂漳腔唱腔，也使用漳州一带的民间小调，特别是《桃花搭渡》、《唐二别妻》、《管甫送》等民歌小戏最为突出。而《补瓮》这出戏是向乱弹学的，道白已改用漳腔，唱腔却沿用乱弹的【补瓮调】 　　玉山的 70 岁艺人林居东和 73 岁艺人林动说："白字戏仔就是因为说的、唱的是山区百姓听得懂的白话（本地话）而得名。"
表演	演员边演边唱。男角的动作一般较粗犷、明朗，富有劳动气息，看来是比较原始的。女角做工细致、柔和、优雅，行走间多用踏四角头为主，其转弯抹角的动作很轻松，但不同的角色又可以用不同的感情表演。从《搭渡弄》及《唐二别妻》二剧中观察，结果感到女角色的表演动作很多地方与潮戏相近，不过在表演方法上并没有潮戏女角色的表演动作那么完整，这也说明可能这个剧种较原始，历史较长，另外女角色的出台走路又很像梨园戏《陈三五娘》中的李姐动作，同时也类似傀儡戏的动作	演出形式是落地扫。演员和乐队人员均为男性，旦角也由男性扮演。演员在台上有类同泉州梨园戏的观音指、朝天指的特殊表演动作。表演动作大都是连续性的，像二人转一样，既要表演动作又要演唱，显得特别累。台后的人从头到尾给前台的人帮腔，一帮到底

续表

	1955 年调查	1983 年调查
服装化妆道具	至于服装方面，也许由于剧目多属民间故事，因之服装也多是以前百姓的便服，女旦角头上仅戴上一个半截凤冠，其他并没什么特色。这也说明该剧种的来源很可能是华安道地的东西	演出用胭脂水粉化妆，服装为本村自己制作，旦角穿无水袖的大襟褂，头戴珠花；生穿衩衣，头戴黑绒帽，老生挂黑满须。使用的砌末桌椅都是向群众借用，并无桌围、椅披，桌椅在台上摆成一字型
来源传承	据说很久以前就开始有这种戏，演出时间经常是在社里迎神赛会时，且为继承起见每距三五年就教会一批小孩，据他们估计可能已相传几十代，约有几百年的历史 　　该剧种在很早以前据说华安也有好几个地方曾组织演出过，绵治乡邹菊、邹曾都是这种戏的名师，可惜现在已经失传很难稽查 　　谢家群回忆：从华安回到漳州的一路上，我们沿着北溪走，访问了绵治、上樟、汰内、沙建、上坪等乡，找到一些老年人，问起老白字戏的演出情况，他们说："年轻的时候还能看到这种老白字戏，在这一带演出也很盛行，三十多年前流行'子弟戏'以后，就很少看到老白字戏的演出。" 　　（备注：另据谢家群的回忆，当时老艺人曾提到所请的戏师傅有漳浦人）	这个大队白玉社村，几乎都姓林，是仙都上宅林氏七世的后裔。据《林氏家志目录》记载："林之先，乃闽大田县尤溪万积洋人。宋季十郎宗鲁公者。避乱。徙居于漳之北鱼樵。"林氏至今在玉山衍传二十七世，大约在南宋末期就开始在玉山生活了。在封建社会里，白玉社每三年逢仙都"仙妈"祭祀时，都要回去"酬香"，为了荣宗耀祖，他们不愿空手回去酬"赤脚香"，在酬香的前几个月就请艺人师傅来社里教一批十一二岁的男童学戏和唱曲。白玉社分成三个角落，楼仔学白字戏仔（属南管），大埔和后垅山学北管。这就是玉山白字戏仔（属南管）的由来 　　调查人员在玉山访问的七十来岁、六十来岁、五十来岁学过白字戏仔的三代艺人，除本社传承之外，还有来自绵治的戏师傅欧阳菊

　　资料来源：笔者根据 1955 年龙溪专署文化科的《发现闽南古老的地方戏曲舞蹈——"老白字""竹马舞"有关资料汇报》和 1983 年龙溪地区戏曲志编辑部、华安县戏曲志编写组联合调查组的《华安县新圩公社（乡）玉山大队（村）白字戏仔和北管的调查报告》（陈松民执笔），以及参加 20 世纪 50 年代调查的谢家群先生的回忆文章整理制表。

　　从这些调查的情况看，艺人们自我认定的南管戏、老白字戏在乐器用南管、唱腔咬字夹杂泉州音、表演和剧目与梨园戏有不少类同等方面，足以证明该剧种与梨园戏渊源之密切。但是该剧种同时也显示出本地方言、音乐和戏曲对它的影响，呈现差异性

特征，如吐字不是纯粹的泉州音，而掺杂着当地方言，地方小调和帮腔的运用可能受到其他剧种如四平戏的影响。可见老白字戏应是泉腔与当地戏曲如竹马戏融合的结果，难怪人们又称之为泉腔白字戏。

不过鉴于其历史久远，风格古朴，而且演戏习俗合乎南宋时漳州士人陈淳在讨论禁止优人作戏时提到的乞冬，① 所以似乎不仅是明清梨园戏成熟后向漳州地区传播，影响当地剧种，并发生融合和变异，而且有更古老的渊源。谢家群认为，闽南的地方戏曲活动开始于唐宋，在漳州和龙溪一带通称为老白字戏，漳浦俗称竹马戏，都是闽南民间的乡土小戏。王爱群在《论泉腔》中提出：漳属的竹马戏、白字戏唱腔都是属于南音系统，"但是采用的是纯粹的南音，即采用上、下管乐器，调高为 C 而非 E，节拍也甚多采用慢三，这与梨园戏大不相同。由此可见在未吸收梨园戏的表演形式与内容之前，唱腔已先采用南音了"。② 沈继生认为南宋庆元年间的优人作戏可能就是泉腔白字戏。演唱"里巷歌谣、村坊小曲"的竹马戏与梨园戏有某种血缘关系。并引证曾金铮的观点认为梨园戏是土戏，进入城市之后，与南曲结合，才衍化为南曲戏文。③ 关于这个问题，曾永义先生在讨论梨园戏"下

① 谢家群在《芗剧艺术通论》一文中回忆当时调查华安老白字戏的情况：我们走访了许多老人，据说这种老白字，是祖上流传下来的，至少有二十代人（以每一代人 30 岁计算，就是有 600 多年的历史），每年的春祈和秋报都要演戏，名为乞冬（预祝年成丰收的意思）；每三五年做醮就更热闹。因为山区经常请不到戏，祖上立下一条规矩：每年都要自己的子弟演老白字戏，代代相传，永不走样，从来不向外面交流演出，自己演戏自家看。

② 王爱群：《论泉腔——梨园戏独立声腔探微》，《泉州地方戏曲》1986 年第 1 期。

③ 沈继生：《漳州戏剧文化的历史考察》，福建省历史学会厦门分会、漳州市历史研究会合编：《漳州历史与文化论集》（内刊），1989。

南"流派的成因时认为：

> "下南"为土语土腔是毋庸置疑的，因为它保留了"下南腔"的地方名号。这样的"下南腔"在永嘉杂剧的时代，应当也产生过漳泉杂剧。这种漳泉杂剧还保存在梨园戏的小折戏，也还活跃在漳浦、平和等地，那就是《士久弄》、《番婆弄》、《唐二别》、《管甫送》等，它们都是乡土小戏的性质。曾金铮《梨园戏探源》（见《福建南戏暨目连戏论文集》）提到，据谢家群之调查，认为那是宋代传下来的竹马戏，也是梨园戏中弄仔戏的根源。陈松民《漳州的南戏》一文（见《南戏论集》）说他1983年夏天到漳州华安县新圩乡去调查，访问了自宋代末叶在玉山村衍传了二十七世的林姓家族，看到祖传抄本白字戏《番婆弄》、《陈三留伞》、《管甫送》、《桃花过渡》、《丈二别》，除前两种唱南曲，其余是民歌小调。另外在漳州南靖、华安、平和、龙海、东山等县都有竹马戏，其剧目《割须弄》、《美祺弄》、《过渡弄》、《士久弄》等都是古朴的丑旦戏弄的弄子戏。陈氏所谓的白字戏和竹马戏，其实都是乡土"踏谣"的小戏，称呼虽异，本身并无剧种的分别。诚如上文所云，"白字"不过言其用土语土腔，"竹马"不过言其来自竹马灯歌舞，试想：哪有乡土小戏不用土语土腔的？而这种土语土腔正是漳泉的下南腔。①

因此，综合看来，泉腔（包括南音和梨园戏）对漳州的地方戏曲有多次的传播与影响。而且这种传播与交流，对于不同剧种彼此的发展都有相当的促进作用，如梨园戏吸收了竹马戏活泼轻快的弄仔戏和民歌小调，竹马戏则从剧目到音乐大量吸收梨园

① 曾永义：《梨园戏之渊源形成及其所蕴含之古乐古剧成分》，《海峡两岸梨园戏学术研讨会论文集》，台湾中正文化中心，1998。

戏，"大戏都是唱南音的"①，完成了从小戏到大戏的转变。并且，梨园戏在漳州的传播，为潮泉戏曲的交融，提供了可能，最典型的例子即为《陈三五娘》。尽管由于地理环境的特殊，华安的老白字戏也许保留了很多闽南古老戏曲的样式，但是也不可避免地受到明清以后的梨园戏在漳州盛行一时的影响。

二、明清以来梨园戏在漳州的传播

宋代漳州地区可能就有南音的传播。唐总章二年（669 年），泉潮间"蛮僚啸乱"，陈政、陈元光父子率大军入闽平叛。"开漳圣王"陈元光《龙湖集》有"莫篆天然石，唯吹洛下箫"的诗句，可见当时南下移民也带来了中原礼乐。至于南音传入漳州，据许永忠《南音渊源与漳州南音十六"最"》一文考察有三说：一为南宋时期漳州赵宋皇族后裔赵公绸、赵伯遏、赵汝谠、赵以夫所传，一为宝庆元年（1225 年）匿卜华安银塘的太祖赵匡胤派下赵希庠所传，一为祥兴二年（1279 年）隐居漳浦赵家堡一带的魏王赵匡美派下赵若和所传。宋景炎年间，漳州都统张达之妻陈璧娘（唐漳州首任刺史陈元光第二十世孙）曾赋《平元曲》一首，该诗入载清光绪《漳州府志》，诗中有"我能管弦又长舞"句，因南音也称弦管，管与弦均为其主要乐器，故而有可能陈璧娘所擅长的是南音。

明清以后，梨园戏和南音在漳州地区广泛传播，并且成为"时尚雅曲"，受到当地百姓的欢迎，在漳地还出现了刊刻的曲本、剧本，在方志和文人诗文笔记中也屡有记述，多以弦管、泉腔、七子班称呼之。

明代万历年间何乔远在《闽书》卷三十八《风俗》中说："（龙溪）地近于泉州，其心好交合，与泉人通，虽至俳优之戏，

① 2007 年 3 月 10 日笔者采访陈松民先生的记录。

必使操泉音，一韵不谐，若以为楚语。"不仅演戏使用泉音，而且恪守声腔音韵，泉腔戏文在漳州地区的受欢迎可见一斑了。

日本学者服部宇之吉校勘明嘉靖本《荔镜记》时说："《荔镜记》戏文，嘉靖本，为重刊五色，潮泉插科语。其书以泉州方言杂有潮语。"泉州方言中夹杂潮语，说明当时潮泉戏曲之间已经有了接触和交融。

由英国牛津大学著名汉学家龙彼得发现的早期闽南戏曲刻本"明刊弦管三种"，包括《新刻增补戏队锦曲大全满天春》、《精选时尚锦曲摘队》和《新刊弦管时尚摘要集》，共收录了 18 出戏的说白、曲词，并有插图，其中部分曲词和南音曲词大致相同，部分已经失传。《新刻增补戏队锦曲大全满天春》于明万历三十二年（1604 年）甲辰刊印，卷末莲牌木记曰："岁甲辰瀚海书林李碧峰陈我含梓。"龙彼得先生经过详细考证，认为该选集是由漳州海澄两名刻印者李碧峰和陈我含于 1604 年发行的。[①] "瀚海"一词在明代书籍中意为海洋，也许竟用作海澄的雅名。海澄为月港所在地，当时是一座繁华的城市，是中国海外贸易的主要港口。《新刊弦管时尚摘要集》，也系明版书。书中标注为玩月趣（闽南话"趣"与"厝"同音）主人编辑，霞漳洪秩衡梓行。别题《新刊时尚雅调百花赛锦》，版心署赛锦。这里的霞漳是漳州的别称。

1964 年龙彼得教授发现清顺治辛卯（1651 年）刊本《新刊时兴泉潮雅调陈伯卿荔枝记》一册，为日本京都神田喜一郎博士所收藏。同样是"泉潮"并称。

清康熙《漳州府志》卷二十六载云："漳俗重泉戏子。"

流传到台湾的下南腔也以"漳泉"并称，反映出方言相同的情形。清乾隆《台湾府志》卷二十四《艺文》引郁永河《台湾竹

① （荷）龙彼得：《古代闽南戏曲与弦管》，《明刊戏曲弦管选集》，第 9～12 页，中国戏剧出版社，2003。

枝词》载："肩披鬈发耳垂珰，粉面朱唇似女郎。妈祖宫前锣鼓闹，侏俪唱出下南腔。"原注云："闽以漳泉为下南，下南腔即闽中声律之一种。"

清乾隆年间蔡奭（字伯龙，漳浦人）著《官音汇解释义》，他在"戏耍音乐"条上写道："做白字，（正）唱泉腔。"泉腔白字戏的记载赫然在目。

清道光七年（1827年）林枫（侯官人）客游漳州时写诗描述当时漳州妇女观看梨园戏的情况：

> 梨园称七子，嘲谑杂淫哇；
> 咿哑不可辨，宫商亦自谐。
> 摊戏半游侠，扶杖有裙钗；
> 礼俗犹蒙面，公巾制未乖。①

施鸿保②的《闽杂记》卷七"假男假女"条记述清道光年间漳泉七子班曰：

> 福州以下，兴、泉、漳诸处，有七子班。然有不止七人者，亦有不及七人者，皆操土音，唱各种淫秽之曲。其旦穿耳傅粉，并有裹足者，即不演唱，亦作女子装，往来市中，此假男为女者也。习俗好尚之不同如此。

在《闽杂记》卷七"扑翠雀"条中还有关于七子班的记述：

> 下府七子班，其旦在场上，故以眼斜睨所识，谓之"扑翠雀"，亦曰"放目箭"，曰"飞来眼"。其所识甫一见，急

① 林枫：《听秋山馆诗抄》卷二《客中杂述上下平韵寄榕城诸友》，转引自福建省戏曲研究所编：《福建戏史录》，第109页，福建人民出版社，1983。

② 施鸿保，字可斋，钱塘人。清道光年间游幕于福建，历时14年，所著《闽杂记》成书于咸丰八年（1858年），书中记录福建见闻十分丰富，多方志所未载。上录说明清道光年间兴、漳、泉各地七子班很盛行。

提衣裳作兜物状，跃而承之，迟到为旁人接去，彼此互争。……近来（按指道光年间）漳泉各属此风复炽矣。

清道光《厦门志》卷十五《风俗·俗尚》，论及禁止七子班的理由，也引述《漳州府志》的说法，梨园戏在漳州地区的风靡就不言而喻了。

《石码镇志·风俗》载："俗尚鬼神，故多演戏。或教小童登台演唱，谓之七子班。"

"至1925年时，在漳州、龙溪、海澄一带，有小梨园戏班连桂春、金玉春、宝玉春、正桂春、新玉顺、金玉顺、同一春等"[1]，漳州地区梨园戏班之多，可见其概。

20世纪30年代厦门市区及郊区的梨园戏演出，分别有来自泉州的老戏和来自漳州的七子班：

> 大戏　因班中角色年纪甚高，又称老戏，全班前后台不过十余人，所唱之曲为南词，佳者颇可听，戏资每台十余元，现有三四班，皆泉州籍。

> 戏仔　又名七子班，演员只七人，皆童子，旦多系坤角，以善送秋波为唯一艺术，台下观众，恒因此酿成斗争。著名之剧为《杏元和番》、《桃花搭渡》，唱白皆与大戏同，戏资每台二十元左右，属龙溪籍。[2]

另据20世纪80年代初参与《中国戏曲志·福建卷》编撰工作的沈继生先生的实地调查：漳浦艺人相传，清代初年泉州有个梨园戏班，东渡台湾演戏，海上遇到特大台风，船被狂浪折回，漂流到漳浦的六鳌半岛，被当地人救起。戏班人感恩戴德，无以为报，愿教当地人演戏。离开漳浦返泉时，戏班将全部行头，无

① 邵江海：《芗剧史话》，《漳州文史资料》第1辑，1979。
② 苏警予等编：《厦门指南》第四篇《戏剧》，第8页，厦门新民书社，1931。

偿赠予当地人。从此，六鳌半岛上就办起了梨园戏班了。据说梨园戏在漳浦传下的剧目有：《王昭君》、《金钱记》、《刘全进瓜果》、《陈光蕊》等。清道光年间，惠安的泉发梨园戏班，由崇武出发，搭木帆船到了东山，演出《昭君和番》、《陈三五娘》、《吕蒙正》、《金花赶羊》等剧。当地人称这种戏为南管戏、七角班。而这七种行当的称谓，稍微不同于泉州，行当名为：生、旦、净、公、婆、丑、末，似乎属于潮剧化的泉腔。当年的云霄组建有泉腔白字戏的安然班。①

　　泉州梨园戏著名老艺人何淑敏13岁时，曾拜海澄新安七角班师傅邱爱生为师，学得小戏《桃花搭渡》，据说这个小戏是由潮调《苏六娘》中的一折移植过来的。当时何淑敏称邱爱生为"七县老戏"的师傅。从这个独特的称谓中，人们获知，在漳州地区历史上曾流行着用漳州方言演唱的梨园戏。

　　明清以来梨园戏在漳州地区流行，其委婉细腻的艺术风格得到漳州民众的喜爱，对漳地其他地方戏曲也颇具影响。"这时期流行于漳浦、华安的竹马戏曾大量吸收泉腔音乐及其剧目《王昭君》、《陈三五娘》等，并以南曲作为主要声腔"②。在表演上也受到梨园戏的影响，比较明显的是吸收了"螃蟹手"和"按心行"等科步，还把"螃蟹手"俗称为"一元三角"。③ 在唱腔上也大量吸收梨园戏唱腔，如【水车】、【滚仔】等。但是竹马戏大量吸收梨园戏声腔和剧目，由于艺术风格迥异，又缺乏消化吸收，因此也走向衰微。漳州与广东潮汕地区交界的东山、诏安、云霄、平和以及临近的漳浦、南靖等县也流行潮剧。潮剧与梨园戏的相互

① 沈继生：《漳泉戏剧文化的历史联系》，施子清等编：《南戏遗响》，第243～250页，中国戏剧出版社，1991。

② 柯子铭主编：《中国戏曲志·福建卷》，第67页，文化艺术出版社，1993。

③ 2007年3月10日笔者采访陈松民先生的记录。

交流、渗透和影响也是必然。清乾隆《潮州府志》记载，潮剧"所演传奇皆习南音而操土风"，其"声歌轻婉，闽广参半"。漳州地区是潮泉二调的杂居地，最有代表性的剧目《陈三五娘》，就是潮泉二调互补的结晶。另外，新兴的歌仔戏在发展过程中，也吸收了梨园戏的一些唱腔、表演和剧目以充实自身，在人员、班社的组成上也可见梨园戏对歌仔戏的影响。

三、泉腔戏曲在漳州的留存现状

20 世纪 30 年代以后，新兴的歌仔戏在闽南地区广泛传播，尤其是回传锦歌故乡，通俗、清新和乡土的气息很快吸引了漳州地区的戏迷们，与此同时，梨园戏则日渐消颓，在原产地泉州尚且不敌高甲戏和歌仔戏的两面夹击，一蹶不振，在漳州地区自然更无生机了。

除了前述华安县的泉腔白字戏，新中国成立后，闽南的文艺工作者不辞辛劳，多方调查，找到了一些泉腔戏曲在漳州的留存。以下的材料来自陈松民先生 20 世纪 80 年代田野调查。①

陈松民先生曾数次采访过漳浦县赵家堡②梨园戏的遗响。据赵氏第三十世从事乐工的赵中壬、赵甚水和赵家堡的其他人说，以前每逢佳节或神诞，都要在赵家堡门前大石埕搭起八景图的屏风，屏风上画有如宫廷中的鸟兽、人物舞蹈图案，在这古香古色的宫廷式屏风前，摆上香案桌椅，演唱南管和北管。被采访的乐工能演奏六音八音，属南管。八音使用的乐器是：嗳仔（小唢呐）、笛、二弦、三弦，及鼓、钟（芒锣）、大钹、叮咚当仔（云

① 参见陈松民：《梨园戏在漳州流传的历史及其对漳州地方戏曲的影响》，《海峡两岸梨园戏学术研讨会论文集》，台湾中正文化中心，1998。

② 漳浦县湖西乡赵家堡，亦名宋城，据说是宋太祖赵匡胤之弟赵匡美的第十世孙，闽冲郡王赵若和于宋朝最后在广东崖山灭亡之后，返回福建所建筑的城堡。

锣）。据他们回忆，唱南管用闽南话，拖腔很长，咿咿啊啊，缠绵委婉，使用文棚乐器有南琶、洞箫、二弦、三弦、笛，打击乐器有堂鼓、板鼓、平面锣、大小钹、五片拍板和五只仔。乐工赵中壬提供一本根据祖上传下来的工尺谱翻抄本，其中有【牡丹花】、【满天星】等几十首曲谱。据赵中壬、赵甚水忆述，以前常演唱《陈三五娘》、《昭君出塞》等戏文，有化妆，穿上戏服在门前大石埕表演。

漳浦县六鳌半岛现存梨园戏戏神和古唱本。据《六鳌志·庙祀》记载："风火院在后港地方西南，向奉祀王封九天田都元帅庙，大相公正月十五日寿诞，九月十三日乃端交正寿诞，乃元帅表弟，乡社遇各寿诞备牲礼庆贺。"这一条记载虽然没有表明时间，但前后两条目均为明万历年间的史迹。1984 年春，在风火院遗址找到相公神像大小各一尊，吹笛金鸡神像和打拍玉犬神像各一尊，还有一个木制雕有人像鸟兽的香炉。风火院原来是村中十户善唱南曲者集资兴建的南曲清唱馆，馆中供奉田都元帅。他们轮流坐庄，每年正月十六日办酒宴请会友，并在曲馆中欢歌一番，平时若逢会友婚丧喜庆，也前往排堂唱曲，有时也穿上戏服演上一段《昭君出塞》或《陈三五娘·益春留伞》。最后一次活动是 1944 年。现在这十户中的后裔仅剩蔡后来、蔡梓能唱南曲。蔡后来处尚有一本从漳浦旧镇乡石柄村当年 97 岁的林再伍手中传来的南曲唱本手抄本，该曲本是林再伍家祖传，内抄有《昭君出塞》、《陈三五娘》等唱段。

在南靖县密林深处的奎洋乡店美村和海拔 700 多米的金山乡狮头山新春村的马艺①中，还残存着梨园戏的遗迹。其共同特点

① 马艺是在演员腰部扎上纸糊的马头和马尾进行歌舞的一种文艺形式。这种文艺形式在南靖县历史上曾经很盛行。南靖县奎洋乡的康熙朝进士庄复斋，其《秋水堂诗文集》有诗曰："一曲琵琶出塞，数行箫管喧城。不管明妃苦恨，人人马首欢迎。"就是当地马艺活动的写照。

是以《昭君出塞》或《昭君和番》的人物扮相做各种舞蹈队形变化，之后，每个角色单独唱一段南曲。

南音在长泰有其悠久的历史，在靠近安溪、同安的岩溪、陈巷登镇，年逾花甲的业余音乐爱好者都懂南曲，常在一起弹唱自娱。迎神赛会时，除有几阵南曲清唱外，村民还化妆上棚献艺或沿街行走演唱。20 世纪 60 年代初期，村民还创作过新的南曲清唱《良冈山上红旗飘》参加地区文艺会演。陈松民先生曾于 1984 年采访过岩溪乡硅后村 60 岁以上的南曲爱好者叶武、叶青山、叶青龙等人，他们珍藏着两本用账本抄的南曲曲谱，共几十首，并附有弹奏指谱。当时已年近七旬的叶青龙老人，因酷爱南曲成癖，竟将自己的寿板截下一段，自制一把白胚南琶。村民们如此酷爱南音，历史上梨园戏在此流行自不待言，据说直至民国初年，在岩溪硅后还活跃着金瑞春七子班（梨园戏），演员来自本地和龙海市。

东山岛有一个名为御乐轩的南音班社，位于东山城关东坑口，旧貌尚存，门额上有匾，上书"御乐轩"三字，两旁对联是"御苑箫笙吹白雪，乐轩歌舞奏黄钟"，轩内供奉郎君爷、金鸡和玉犬神像。神龛上悬"郎君府"横匾，对联是"洞箫檀板御前客，华盖霓裳月里歌"。在神龛后面珍藏一副五片拍板，木板的边缘已呈现出朽迹，制造工艺比较粗糙，看来年代已经久远，但尺寸与现在使用的拍板相当。1984 年，陈松民采访过御乐轩 76 岁的老艺人张卖，老人回忆了每年农历二月十二日郎君爷生日时，撑起一把题有"天子同乐，御前清曲"的三层黄凉伞唱南曲的热闹情景，侃侃而谈南音在东山岛流传的历史。据称他是唱南音的第三代，如此推算，南音在东山流传也有近 200 年的历史。至今东山岛还有晋江会馆存在，晋江同乡常聚集在一起演唱南音和梨园戏片段。

除此之外，根据许永忠的记述，漳州有东山铜陵御乐轩、漳

州市职工南音协会、龙海市角美南音、南靖成功南音社、长泰南
音研究会、华安延平南音社、漳浦国姓南音社等社团，这些社团
举办南音训练班，培养南音新人，不断扩大南音在漳州地区的传
播和影响。

从漳州地区现存梨园戏和南音的状况，可以发现如下规律：

第一，从地理上看，泉腔主要在临近泉州的区域流行。例
如：长泰历史上曾隶属泉州府，宋太平兴国五年（980 年）才改
属漳州府；地理上与安溪和同安交界，和泉州的关系可以说是地
理上山水交错、艺术上互相渗透。又如：华安的玉山是华安、安
溪、长泰三县交界地，比较容易接受泉腔戏曲，因此存在着白
字戏。

第二，交通发达，人员往来较为密切，对于戏曲的传播也有
助益。如漳浦、东山和云霄虽然不与泉州接壤，但海上交通很便
捷，甚至设有晋江会馆，因此人员往来频繁。1998 年，因为有千
余名群众从南安搬到漳浦定居，倡议成立了大南坂新民村的国姓
南音社。

第三，泉腔戏曲与南音的传播相辅相成。梨园戏是以南音为
音乐基础的，由清唱到装扮戏弄，南管子弟是最忠诚的戏迷和演
出的提倡者；梨园戏衰颓之后，南音由于无须装扮，因而比较容
易生存。赵家堡、六鳌半岛、长泰岩溪和东山御乐轩等处的南音
都有这个特点。

第二节　歌仔戏的地区变异——以咸水腔
　　　　　　歌仔戏为例

一、咸水腔歌仔戏的定义和特征

所谓咸水腔，是泉港区联艺芗剧团团长蔡春英（晋江人）在

接受笔者采访时对泉港区歌仔戏的称呼。笔者曾经向蔡春英询问，这一称呼是谁发明的，她说不清楚。有趣的是，泉港区的歌仔戏艺人和有关部门领导都说他们不知道有这个称呼。山腰镇文化站庄玉聪站长和新艺芗剧团的庄清凤团长承认这个称呼有一定道理：一来泉港区的歌仔戏确实有自己特别的腔调，二来泉港区有一个全国著名的大盐场——山腰盐场，确实是够"咸"的。把这里的歌仔戏叫做咸水腔歌仔戏，既标明了地域特征，又强调了腔调的独特性，可以说是一个很合适的称呼。

泉港区是原来的惠安北部地区，陆地面积约 321 平方公里，人口约 40 万。值得注意的是，这里是莆仙方言与泉州方言互相交汇的地区，当地方言中既包含了莆仙方言的因素，又包含了泉州方言的因素。惠安原本没有歌仔戏[①]，1948 年邵江海随金瑞兴戏班来山腰演出，后来留在前黄村养病，其间收了一批本地的年轻人作徒弟，教他们学戏。这些弟子后来成立戏班，惠安才有了歌仔戏。因此，咸水腔歌仔戏总共只有几十年的历史。虽说泉港区的芗剧团一度发展到 20 多个，可是，当地的戏曲市场 80％被莆仙戏所占领，芗剧和其他戏剧只占 20％。泉港区的芗剧团除了在本地演出外，更多是到闽南方言区演出。据他们介绍，生意最好的县份依次是：惠安、南安、永春、泉州市郊（如丰泽、北斗、城东、东海等地）、安溪、德化。

咸水腔歌仔戏在艺术上的主要特征是：念白是惠安腔，听起来像高甲戏；唱腔基本上是模仿漳州、厦门歌仔戏，但难免受到当地方言影响而有所改变；表演上受到莆仙戏影响，身段比较细腻，特别是旦角的表演，接受了莆仙戏的科步，如摇肩、蹀步，而丑角则接受了一些高甲戏的科步。

在泉州的各个市、县、区中，南安曾经有过一个专业的歌仔

① 歌仔戏在泉港区通常被称为芗剧，这一情况和漳州类似。

戏剧团，后来解散了。据泉州市文化局干部介绍，目前除了泉港和惠安，即使存在有歌仔戏的民间职业剧团，也是极个别的（专门为丧礼服务的"戏仔"不算在内）。在泉港、惠安和漳州、厦门之间，存在着一个由好几个县、区构成的歌仔戏的"空白区"，所以，咸水腔歌仔戏在泉港区的存在，便成了歌仔戏在地域分布上的一个"孤岛现象"或称"飞地"，同时又是一个艺术上的特殊变体。这当然是非常值得研究的。

二、咸水腔歌仔戏的来源

1. 歌仔戏在泉州的传播

歌仔戏虽然不是泉州土生土长的剧种，但是因其语言通俗生动，随口可唱，令人倍感亲切，而且音乐曲调丰富，节奏明快，表演自由，接近生活，故而自台湾传播到厦门之后，很快传入泉州。

泉州的第一个歌仔戏班据查是由厦门口岸转来的双珠凤班，它原是小梨园戏班，组建于 1920 年，因艺员中有大珠、小珠和金凤、春凤，故班名取为双珠凤。班主曾琛，是台湾人。1925 年聘请台湾艺人戴水宝（外号矮仔宝）指导，改唱歌仔戏。双珠凤班曾到泉州演出，时间大约是 1927～1930 年间。[①] 另外，厦门的新女班[②]也改制唱歌仔戏，接踵进入泉州演出，但具体的时间不详。这两个戏班当是最早将歌仔戏带入泉州的戏班。这个时间与歌仔戏从台湾传播到闽南其他地区大致是同步的。

20 世纪 30 年代，泉州出现唱歌仔戏的本地戏班。1998 年，庄长江先生采访时年 76 岁的戏曲艺人王火杯，王先生介绍说：

① 沈继生：《泉州人文风景线》，第 118～125 页，福建人民出版社，1999。

② 新女班组建于 1922 年，班主陈朝，同安人。该班原为梨园戏名艺人蔡尤本嫡传的小梨园戏班，1926 年聘请台湾艺人戴龙发教戏，改制唱歌仔戏。

我 7 岁（被）卖到（晋江）东石张厝肥品为班主的"金宝发"戏仔班（即小梨园），11～12 岁改演歌仔戏，师傅是一个台湾人，身材矮矮的，名字我记不起来了，教《安安寻母》、《英台山伯》等几个"出头"（剧目）。①

庄长江先生推断，这是泉州第一个由七子班改演歌仔戏的戏班。那个教戏的师傅，可能就是矮仔宝。

由于小梨园和歌仔戏都是童伶班，体制较相近，而且某些剧目风格也比较类似，② 因此，不少小梨园戏班面对高甲戏、歌仔戏的冲击，为了生存，改弦易辙，演出歌仔戏。据庄长江先生的考订，演出歌仔戏的班社有：金宝发、细祥春、梨园春、联兴、富金春、富元春、梨兴、小秀春、小梨金、金发成。还有几个入泉落户和本地创办的歌仔戏班，如都马抗建剧社、福金春班、金联春班、金福兴班、金瑞兴班、小元春班等。据不完全统计，从20 世纪 30 年代中期至 40 年代晚期约 15 年间，由外地进入泉州城乡的歌仔戏班、本地人组建的歌仔戏班和由七子班改制的歌仔戏班，共有 20 个左右。高峰期为 1945～1949 年，歌仔戏在泉州风靡一时。③ 台湾歌仔戏的前辈艺人矮仔宝、温红涂、林文祥，

① 庄长江：《歌仔戏传播泉州考略》，海峡两岸歌仔戏艺术节组委会编：《歌仔戏的生存与发展——海峡两岸歌仔戏艺术节学术研讨会论文汇编》，第 541 页，厦门大学出版社，2006。

② 沈继生认为，小梨园戏班原来持有的"逗情小出"（居多是丑旦戏）如《大补瓮》、《雪梅教子》等，与歌仔戏的流行"戏码"相对照，在艺术风格上，颇为类似。在泉州改制之后的小梨园戏班，初时并非全面改唱歌仔戏，仍然穿插演出一些"血型相近"的小出，如《大补瓮》、《雪梅教子》、《士久弄》、《唐二别妻》、《试雷》等。

③ 庄长江：《歌仔戏传播泉州考略》，海峡两岸歌仔戏艺术节组委会编：《歌仔戏的生存与发展——海峡两岸歌仔戏艺术节学术研讨会论文汇编》，第 549 页，厦门大学出版社，2006。

以及改良调的创始人邵江海都亲自到泉州传艺。[①] 泉港歌仔戏的兴起即肇始于邵江海在惠北的教戏生涯。

2. 播火者邵江海

1948 年 6～7 月间，邵江海随漳州金瑞兴戏班一行十多人来到惠安县前黄村。当时邵江海是教戏的师傅，40 多岁，贫病交加，到惠安是一边演戏一边养病。前黄村原本流行高甲戏，可是大家听了歌仔戏，都觉得好听、好懂，非常喜欢。邵江海为人随和，与当地群众相处得十分融洽。大家很爱听他唱歌仔，有时请他抽烟，他一高兴就拿起月琴教大家唱歌仔、拉弦仔。当时前黄村有十几个孩子跟他学戏，大部分是男的，女孩只有两三个。邵江海教的剧目有《安安寻母》、《雪梅教子》、《乌白蛇》等。他还将歌词抄送给徒弟们。后来，在邵江海的帮助下，前黄村办起了自己的歌仔戏剧团。最初只有十几人，后来增加到二三十人。剧团由黄春坡、黄明理带头，经费由村民或者学戏的人出，主要是用来买些茶叶之类的东西。邵江海是戏班里的教戏师傅，主要是教唱歌仔，教拉弦仔，教基本动作。他教的曲牌有【七字仔】、【杂碎调】、【哭调】（【大哭】、【中哭】、【小哭】）、【卖药仔哭】等。邵江海唱的歌仔很好听，比如《十盆花》大家就很爱听："一盆好花向日葵，太阳已经西山坠，辜负日葵但头垂……"还有"蝴蝶采花爱花水（美），蜜蜂采花拥花蕊，莫怪蝴蝶采花不对，总为伊是美人出世为（记音）"。歌词通俗易唱。按邵江海的义子邵庆辉的说法，歌仔戏虽然"土"，但是讲究"罩句"。邵江海的唱词就特别讲究"落韵"，上下句搭配得很好，如"看见急匆匆，大气喘不停，煞甲站不定，弄（撞）一下膝盖骨非常疼"等，既通俗，又有音韵之美，和当地群众过去听的高甲戏比

① 沈继生：《歌仔戏在泉州的传承》，陈耕主编：《歌仔戏论文选》，第 37 页，光明日报出版社，1996。

起来，有一种独特的魅力。据前黄村曾经跟邵江海学戏的黄火泉回忆，邵江海离开之前留了一些歌仔戏剧本给这些徒弟，其中有一本是《安安寻母》。

邵江海完全是免费教村民学戏。有时大家也送些烟、茶等东西给他。邵江海住在前黄村旧街一家理发店隔壁的石房子里，在黄火泉家的隔壁。年仅十几岁的黄火泉跟着邵江海学戏，后来成了前黄村最主要的演员。前黄村歌仔戏剧团演出的第一出戏是《木兰将军》。木兰由一位名叫娉亭的女子扮演，黄火泉在戏中扮演先锋的角色。

1950 年邵江海回漳州。不久，福建省的歌仔戏统称为芗剧，惠安也一样，现在泉港和惠安都习惯于称歌仔戏为芗剧。

前黄芗剧团是惠北最早的芗剧团，演出的剧目有《木兰将军》、《雪梅教子》、《安安寻母》、《三世仇》、《二度梅》等，剧团的水平较高。后来惠安县前厝、山腰等地都请前黄的师傅去教戏，因为他们得到邵江海的真传，唱得最好。20 世纪五六十年代，山腰的芗剧团也演过现代剧，剧目有《焦裕禄》等。剧本是黄明理、庄俊明写的。

20 世纪 50 年代初，惠安举办物资交流会，县里请前黄芗剧团去演出，得到很高评价。当年的镇文化站站长叫庄玉宗，他非常支持芗剧的发展。1951 年，惠安相继建立了鸢峰、锦塔、古县 3 个乡的芗剧团，连同前黄芗剧团，共有 4 个芗剧团。其中，锦塔芗剧团办得最出色，团长由庄志宗、庄祥春担任。排演的剧目有《陈三五娘》、《二度梅》、《英台山伯》、《李三娘》等，除在本地演出外，还到后龙、峰尾、南埔、涂岭一带演出，直到"文化大革命"爆发，古装戏被禁演为止。

1978 年，文艺开禁，戏剧在惠安重新兴起，犹如雨后春笋。首先是荷池村组建了荷池芗剧团，演出《十五贯》等剧目（该团在一年后解散）。据黄火泉回忆，前黄芗剧团恢复后演出的第一

出戏也是《十五贯》，地点就在学校的操场，观者如堵，连屋顶上也站了人，把瓦片踩碎了不少。演娄阿鼠的是黄火泉的弟弟黄银泉。火泉、银泉兄弟俩当年都曾跟邵江海学过戏。

同年，钟厝村老艺人钟戊水发起组织钟厝芗剧团（后改名为玉麒麟芗剧团），自编自演《狸猫换太子》，大受欢迎。1979 年，埭港区组建埭港芗剧团，1981 年，山腰文化站组建山腰芗剧团。上述 3 个芗剧团办得最出色，闻名全县。到 20 世纪 90 年代，惠北地区的芗剧团发展到十几个，如侨乡芗剧团、鸢峰芗剧团、叶厝芗剧团、海滨芗剧团、凤声芗剧团、盐场芗剧团、满家乐芗剧团、泉港芗剧团、盐场实验芗剧团、联艺芗剧团等，共排演 200 多个剧目，长年巡回于惠安、南安、永春、石狮、鲤城等县、区，深受好评，山腰从此有戏窝子之称。

埭港芗剧团、山腰实验芗剧团是上述剧团中的佼佼者。埭港芗剧团的发起者是庄亚能、庄辉英，团长是庄绍富，司鼓为庄马昭。剧团隶属于埭港工区，是集体所有制性质。主要演员有：庄怡华（饰生角）、庄惠娥（饰小旦）、庄明妹（饰武旦）、庄聪明（饰丑角）、庄绍庆（饰老生）等。共排演剧目 20 多出，其中《风筝缘》、《玉鲤鱼》、《姐妹皇后》、《碧玉簪》等最受欢迎。为了提高演出水平，该团特地聘请了厦门歌仔戏的师傅来教戏。该团曾多次赴县展演得奖，成为惠安县最优秀的民间职业剧团之一。20世纪 90 年代，剧团数次更换团长，从 2000 年起，剧团改由庄志辉个人经营管理。

山腰实验芗剧团是由庄能宗、林国春、庄进森、庄韶建、庄万德等人发起，由山腰镇文化站牵头创办的，属集体所有制单位。开始时只向惠北地区招生，通过面试，在报名的 200 多青少年中，选拔了 40 多名学员，举办山腰首届戏剧培训班。聘请专业老师对他们进行基本功训练，最后从中选拔了 20 多名优秀学员，组成剧团的演员队伍。又在社会上招聘了将近 10 名乐手，组成剧

团的乐队。团长由黄秀国、庄秀安担任。聘请庄玉兰（原惠安县高甲戏剧团著名演员）和邵庆辉（原漳州市芗剧团团长）担任导演。该团排演了 20 多个剧目。其中，《鸳鸯剑》、《血染龙凤环》、《三闯堂》等剧目在各地久演不衰。剧团水平不断提高，成为全县最受欢迎的剧团之一。1987 年获得泉州市民间职业剧团优秀演出奖，1988 年获全省武夷之春音乐舞蹈节演出二等奖。90 年代以后，剧团改为承包制，不少演员离去，自办剧团，或者到其他团当导演、主角。

3. 邵庆辉的贡献与泉港歌仔戏的发展

泉港地区芗剧艺术的发展，是和邵江海的义子邵庆辉分不开的。邵庆辉曾任漳州市芗剧团的团长，以扮演丑角和老生见长。邵庆辉在接受我们采访时，仍然称呼自己的养父邵江海为"阿叔"。

邵庆辉说，他从小被卖做"戏仔"，吃尽了苦头。邵江海带着他儿子邵汉辉（邵庆辉称他为"哥哥"）在金瑞兴班演戏，来到肖厝，听说庆辉的情况，便将他赎出，带到前黄。从此邵庆辉成了金瑞兴戏班的演员，当时年纪小，还不是主要演员。

邵庆辉和前黄的乡亲都很熟悉。当年他随邵江海到前黄时，还是个小孩，和黄火泉兄弟成了要好的朋友、学戏的伙伴。

1981 年，黄火泉出面请邵庆辉回到前黄教戏，排的第一出戏是《三请樊梨花》。后来山腰实验芗剧团也来请他去教戏、排戏。教了七八年，教出 30 多个演员。剧团演出效果很好，在前黄演了《血染龙凤环》等剧目。后来邵庆辉又去埭港教戏、当导演，贡献很大。除了排戏，他还提供了许多剧本，帮助购置服装、乐器和道具等物。我们采访时，看到泉港兴艺芗剧团的一面大鼓，就是邵庆辉专程从漳州运来的。

80 年代初邵庆辉教的孩子，如今都出去做了"戏头家"。剧团也越来越多。邵庆辉回到漳州已经多年，但每逢泉港的朋友打

电话给他，说剧团要参加展演、会演、调演，需要请老师傅指导、排戏，他都会过来帮忙。用他的话来说，"毕竟我阿叔在这里受到欢迎和照顾，本人也与这边的朋友交情深厚。大家印象不错"。邵庆辉不但教古装戏，也教现代戏。比如中华人民共和国建国35周年献演时，邵庆辉应惠北（当时还不叫泉港）友人的邀请来排了一出现代戏。这出戏讲的是一个寡妇大胆地突破封建观念的束缚，嫁给一个养鱼的，经过夫妇俩辛勤劳动，最终过上富裕生活的故事。此外还排过一个关于计划生育的戏，编剧是文化站长庄玉聪。邵庆辉还给泉港的一个芗剧团排过龙海人邵魁式写的剧本《杨九妹取金刀》。这个戏得了一等奖。邵魁式继承邵江海的文学天分，能写作，在龙海也办了个剧团。他本人十二三岁就演戏，在剧团里是演丑角的。演丑角似乎是邵家的一个传统了，邵江海、邵庆辉都做过丑角，现在孙子也扮丑角。

三、文化混血与歌仔戏的地区变异

现在泉港区的芗剧团有十多个，平均每团每年演出都在200场以上，其行程遍及泉州各市县，这种繁荣景象是当年贫病交加的邵江海做梦也想不到的。邵江海一人播下的种子，在惠北这片土地上扎根、成长，确实令人感叹艺术的力量。

然而，惠北毕竟是惠北，其文化生态和漳州、厦门一带有许多差异。歌仔戏在这片土地上发生的变异，必然成为我们关注的课题。

泉港区东临湄洲湾，南与惠安县毗邻，西南与洛江区相连，西北及北面同仙游县接壤，与福州、厦门相距各只有100多公里。这里方言情况也比较复杂，主要有闽南方言和莆仙方言，其中南埔、后龙、峰尾、山腰、前黄、涂岭6个镇以闽南方言为主，而莆仙方言主要分布在界山镇。也有的讲交汇的语言（既像闽南话，又像莆仙话）。

惠安方言虽属闽南方言，但与泉州音相比较，又有自己的特点，除了韵母、声母的差异，同时还有声调上的差别，因此语音差异很大，形成惠安独有的腔调。① 由于惠安濒临大海，又有全国出名的大盐场，所以惠安腔也被称作咸水腔。特别是像惠北这样的方言混杂区域，语音与泉州市区的差别就比较大。而且通行于山腰、后龙、南埔一带的闽南话，又受到邻近莆仙话的影响。2004 年我们采访泉州芗剧团的团长蔡春英时，她认为：惠安有咸水腔，也近似漳州音，但是比较难听，口白差别大，唱也有惠安腔。如"母亲"，漳州音"mu qin"，惠安音"mu xin"。②

泉港区群众主要信仰佛教、基督教和道教，其中佛教信徒最多。此外，民间信仰的神祇甚多，主要有土地公、观音、妈祖和颇具地方特色的三一教主等。这里距离湄洲很近，是黑面妈祖的故乡（湄洲岛的妈祖是白面妈祖），有众多妈祖信众。

泉港民间曲艺丰富多彩，源远流长。戏曲方面有北管、芗剧、高甲戏、莆仙戏、木偶戏和舞狮等，而以北管音乐最具代表，其曲调幽雅、古朴、明快；既有江淮民间音乐特色，兼有江南竹乐的幽雅神韵。20 世纪 30 年代到 70 年代，泉港还有过京剧。近年来，每逢 8 月，泉港区文教局组织集中展演，称为"泉港之夜"，以广场演出的形式，连演 20 多天，主要是芗剧，还有莆仙戏、高甲戏。以下是这几个剧种的简况。

莆仙戏。惠北地区与仙游相邻，不少群众喜爱莆仙戏。1953年，锦联乡庄辉英等人组织锦联乡莆仙戏剧团，聘请莆仙戏师傅当导演，上演过《珍珠塔》、《刘夜兰》、《玉蜻蜓》等剧，深受欢迎。1955 年到 1956 年，锦山乡、锦塔乡先后建立莆仙戏剧团，上演过《四五斩王杰》等剧目。锦联乡莆仙戏剧团上演过《大战

① 李丽敏编著：《泉州方音教程》，第 59～61 页，厦门大学出版社，2006。

② 2004 年 5 月 10 日，晋江科任村调查记录。

镇南关》、《青松岭》等戏。1966 年因"文化大革命"停演。

高甲戏。普安村艺人张成去上海向梅兰芳学艺,1903 年回村后组织普安村高甲戏剧团。该团坚持多年,直到"文化大革命"才停演。1979 年,普安高甲戏剧团重建,请惠安高甲戏名演员当导演,培养了一批青年演员,排演《边关审子》等 30 多个剧目,成为全县最优秀民间职业剧团之一,在惠安、晋江、石狮、南安、鲤城等地受到欢迎。泉港后来又成立凤台、艺星两个高甲戏剧团。

北管戏。北管音乐在山腰为群众所喜闻乐见。1965 年,锦联乡莆仙戏剧团首次试演北管戏《田螺姑娘》。1982 年,埭港芗剧团排演北管戏《借女冲喜》。1998 年,肖厝北管戏剧团成立,排演《穆桂英休夫》、《边关审子》等剧目,把北管大戏搬上舞台。该团到惠安、南安、永春一带演出 120 多场,扩大了北管戏的影响。1999 年,山腰北管乐团排演北管小戏《梁祝》片段"十八相送"赴泉州献演。

京剧。泉港区的北管乐社在 20 世纪 30～40 年代曾经学唱京剧,上演过《空城计》、《四郎探母》等古装戏。在山腰一带演出,颇受欢迎。"文化大革命"时期,在全国学样板戏的热潮中,山腰盐场宣传队排演京剧《沙家浜》等样板戏,十分成功。惠安乡村、学校都掀起演京剧的热潮。

布袋戏。早在 19 世纪末,前黄村木偶师傅就办起掌中班剧团,后传技艺于其子黄聪明、其孙黄宝凤、其曾孙黄汉中。祖孙四代,成为全县闻名的掌中木偶世家,百年来共排演传统剧目 300 多个。2000 年,山腰镇文化站牵头组建泉港区掌中木偶艺术团,除传统戏外,还上演儿童剧,在全区学校巡回演出,深受师生欢迎。该团还参加了泉州国际木偶节。

除了上述剧种外,由芗剧演化出来的曲艺形式戏仔也引起了我们的注意。据山腰镇文化站庄玉宗站长《山腰社会文化史略》

一文的说法，戏仔①形成于 20 世纪 70 年代。最早是荷池村的几位芗剧演员填新词唱芗剧，在村头或台上演唱，曾经赴县演唱得奖。90 年代，山腰、锦山、埭港等地不少芗剧演员办起戏仔队，其构成是：以一生一旦为主，再配上 4 至 6 人的歌舞表演和 3 至 5 人的乐队伴奏。主要乐器是大广弦和月琴，戏仔队边走边唱边演，服务对象不同，表演节目也不同。例如：为殡葬仪式演唱，则唱《梁祝》的"二十四拜"、《安安寻母》、《五子哭墓》、《过十劫》等。演出地点就在治丧人家的门口，出殡时随行，边走边哭边唱。为喜庆仪式服务时，则唱欢乐的曲子。据 2000 年的统计，戏仔队已经发展到 6 队。从业者多为芗剧演员，因为收入更多。

泉港地区的曲艺形式还有在北管音乐伴奏下的行进式化妆歌舞表演（即北管舞队）和由传统的车鼓队发展而来、由五音吹引道的所谓大开道。大开道队伍中除乐队外，还有各种化妆的舞队，共有 10 种队形变化的套路，服装华丽，队伍浩浩荡荡，颇为壮观。

综上所述，泉港区是个多方言混合、多种戏曲互渗的文化交融区、混血区。歌仔戏在这样的环境中成长，不可避免地要带上咸水腔，产生某些漳、厦地区"原生"歌仔戏所不具有的特质。其主要表现如下：

首先，是混合运用不同剧种的音乐。

泉港区芗剧有少数剧目是从莆仙戏移植过来的，莆仙方言与闽南方言差异较大，特别是口白与闽南话不一样，按新艺芗剧团

① 据邵庆辉介绍，戏仔在漳州也有，以龙海为多。不少漳州的歌仔戏演员到晋江做戏仔，唱"二十四拜"等曲，每场收入 120 到 240 元不等。龙海有一队戏仔，用中号、小号伴奏，每场收入高达七八百元。有些芗剧团的演员也赚这种钱，大多是唱哭灵的【哭调】。在龙海，有的戏仔在开唱之前还以孝男孝女的身份哭灵。

团长庄清凤的说法，莆仙戏是"北派"，芗剧是"南派"，剧本改起来非常麻烦，牵涉到音乐问题。移植莆仙戏的剧目有《秦香莲》、《边关审子》（又名《三夫人审子》）等。曲牌较多采用【杂碎调】，其次是【七字调】、【卖药调】等，与漳州芗剧用的曲牌大致是相同的，但也采用一些北管的音乐，主要是"串仔"。

　　乐队构成也起了变化。锣、鼓、钹在漳州芗剧中通常是三人打的，一人打鼓，一人打锣，一人打钹；在泉港只用两人，打鼓一人，打锣、钹的一人（钹固定在架子上，乐师一手打锣，一手打钹）。原因是为了省钱，乐队少一个人就少一份开支。再说莆仙戏也是两人打锣、鼓、钹的。乐队当然是漳州的较好，这边不少乐队的师傅是从漳州、漳浦一带请来的。也有的是请漳州师傅传授技艺。

　　其次，是在表演上深受莆仙戏的影响。

　　在泉港的艺人看来，莆仙戏的表演比起芗剧的表演"只好不差"。泉港的群众大多是看莆仙戏的（莆仙戏的市场占80％，芗剧只占20％，本地的芗剧团主要是去别处讨生意）。本地出生的演员从小受莆仙戏熏陶，所以在表演中运用了莆仙戏生、旦的动作，如摇肩、蹀步等等。但是，丑角多学高甲戏，因为高甲的男丑特别好。据新艺芗剧团团长说，他们团现在是请莆仙戏师傅教戏，师傅说的是半莆仙半闽南话，他们只负责教表演，但不会唱，唱是学下面（指漳州）的芗剧。

　　泉港各芗剧团的小生几乎全是女演员扮演的（14个团中只有一名男小生）。按照当地剧团人员说法，这也和莆仙戏的影响有关，因为莆仙戏的女小生多。另一个原因是，小生女扮比较容易和小旦配戏。第三个原因是男演员越来越难招。十几年前男女演员都有，如今情况不一样了。

　　再次，演出习俗受莆仙戏的影响。

　　泉港芗剧就连"洗台"习俗也是受莆仙影响。洗台的仪式，

只在新建戏台开始使用时进行，高甲戏用跳加官来洗台，而泉港
芗剧用相公爷（田都元帅），据邵庆辉说，这也是从莆仙戏学
来的。

最后，最显著的差异则是语音腔调上的差异。

泉港芗剧的青年演员学唱腔，有的是用听录音的办法，跟着
漳州、台湾的歌仔戏学，有些是跟师傅学的。但是，漳州和惠安
方言上的差异也会影响到歌仔戏唱腔，这也是咸水腔歌仔戏名字
的由来。

关于泉港芗剧和漳州芗剧、莆仙戏、高甲戏的关系，邵庆辉
是这样概括的："笼统地说，唱腔是芗剧，口白是高甲，表演上
有学莆仙的，也有学高甲的。漳州与这里的口音有些不同，如师
傅，这里叫'先'、漳州叫'司'。锣鼓仿京剧，但曲调音乐就表
明是歌仔戏的。武生、老生学京剧。这里的芗剧学了莆仙戏的表
演，如莆仙戏的旦角的碎步比芗剧好，蹀步是芗剧没有的，丑也
比芗剧好，老生、生就一般了。莆仙戏的锣鼓倒板较多，这也是
与芗剧不同的。还有这里丑的表演吸收一些高甲丑的动作，如胡
须的动作。……唱腔的状况也要看演员，一般老演员变化较少
（相对于芗剧的传统唱腔），咬字准，因为当初师傅教的时候要求
严格，但新演员比较容易变，特别是男演员变得较多。现在演员
肯下苦功的少了。口音的差异，如《薛丁山》中有句说白：'死
猫哭老鼠'。'老鼠'在漳州读 [niao³tɔhi³]，这里读 [lɔ³tshi³]
难免影响唱腔。音乐方面，漳州的改革比较多，很多新剧目用的
是新创作的音乐，拿到这里后就很难排。这里没有改革的旋律，
在这里排戏时，经常需要将一些过门改掉。停板的差别，主要是
在唱到拍前拍后，就特别不同。还有锣鼓，这里的锣鼓钹只用两
个人，因此，钹需要固定在架子上，结果发出捂声（声音不够洪
亮、清脆）。老生胡须，在漳州是用马尾或毛发，这里是用塑料
须，所以表演颤须时就飘不起来。在这里，须与大花的戏很难

排。这里的公案戏较多，生旦戏要加一些公案戏，热闹一些，观众才爱看。漳州的老生、花脸坐场，是欣赏其唱功的，这里较弱。现在这里演出的剧本 60％是漳州拿来的。有的取自莆仙，但莆仙戏唱腔的韵脚不同。莆仙戏是唱少白多，但比较有文采，改编过来要有些变化。"

由此可见，所谓咸水腔歌仔戏的确是原先流行于漳、厦一带的歌仔戏在莆仙方言文化、闽南方言文化交汇区产生出来的一个变体，是原生态歌仔戏吸收莆仙戏、高甲戏、京剧等数种戏曲艺术的营养之后蜕变而成的产物。它独立于泉州各县市而鲜为人知。历来的歌仔戏研究著作从来不曾提到它。正如邵庆辉在接受我们采访时所说："即使是在漳厦一带，也很少有人知道惠北地区还有芗剧，你们来得好，是让人们知道这里的芗剧的时候了。"

四、歌仔戏的飞地和生存之道

那么，咸水腔歌仔戏在泉港区是怎样蓬勃发展起来的？它的生存状态如何呢？

1. 为民间信仰与民俗活动服务

"文化大革命"以前，惠北只有 4 个芗剧团，"文化大革命"后发展到 20 来个，现在还有 14 个。之所以蓬勃发展，开始时是由于群众在经过多年禁戏后对戏曲艺术的强烈需要，所以才会有上面说的看《十五贯》"踏破瓦"的盛况。而现在，80％是为神诞日而演出，其他 20％，是为红白喜事演出。所以，戏曲在今天繁荣的一个大前提，就是政府允许民间信仰的存在、宗教活动的存在。当然，过去盛行的做"普度"，现在还是禁止的。所以农历七月不演戏。

不同的村落有不同的民间信仰，每个村落都有庇护本境的保护神，闽南话叫"挡境"。笔者在山腰的竹下村看芗剧时，得知当天是因为"李大人"的生日而演戏。可是就连在场的几个七八

十岁的村民也说不清"李大人"究竟是个什么样的神，只知道村里大概一百多年前就开始供奉"李大人"了。由于民间信仰的神灵五花八门、名目繁多，而且一个神灵可以有两个以上的"生日"，每个生日可以演好几天的戏，所以，在闽南地区实际上有演不完的戏。这个市场十分广大。据我们了解，一个民间职业剧团，花三四万元就可以办起来，包括购买服装、道具、乐器和灯光设备在内。而经营得较好的剧团，每年可以有几万甚至十几万的利润。在经济并不十分发达的惠北地区，这当然不失为一种生财之道。

戏曲的繁荣和经济的繁荣分不开。请一台戏，戏金通常在1000～6000 元之间。泉州梨园剧团的戏金最高，大约 6000 元，高甲戏的戏金也比较高，[①] 要三四千元才演。芗剧比较通俗，戏金也较低，一两千元即可，竞争激烈时，800 元也演。钱虽不多，也要拿得出才行。所以，如果没有改革开放以来经济的腾飞，即使是再灵的菩萨，也将在寂寞中过生日，这是毫无疑义的。

2. 剧团体制与经营情况

泉港区现有的 14 个芗剧团，均为民营的职业剧团。每团 30人左右，大多采取演员每月领固定工资的分配办法。学徒不发工资，只包吃住。现在有一些团开始采取计场次给工资的制度。采取按月发固定工资是因为演员短缺，市场需求量比较大，人才供不应求。一般学戏需要一两年时间。

下面就以泉港凤声芗剧团、新艺芗剧团为例，看看剧团的经营情况。据兼任两团团长的庄清凤介绍，他领导的这两个芗剧团，每团有 18 个演员，文武台 7 人，加上灯光、字幕、炊事等勤

①　根据 2004 年我们在晋江地区的田野调查：高甲戏戏金依次分为三等：厦门金莲升高甲戏剧团、泉州大众剧团（即泉州市高甲戏剧团）每台戏 6000 多元；各个县级专业剧团 4000 多元；民间职业剧团称作"土班"，是相对于称之为"正班"的专业剧团而言的，"土班"大约 3000 多元。

杂人员一共 30 人。戏金的标准是：淡季每场 1000 元左右，旺季 3000 多元。平均每团每年演出 270 场，多的一团演 320 场，少的演 240 场。（其他的剧团大多是每年演 230 到 240 场。）剧团年初二就开演，每年每团毛收入有 30 万元，扣除工资、交通费等，若演出 250 场，一年头家可赚两三万元。若演 230 到 240 场就可能亏本。基本上是为神诞演出，占百分之八九十。上演剧目保持在十四五个，必须不断更换新剧目，新的排出来，旧的就去掉。每年要生产 6～8 个新剧目。排一个剧目用一星期左右的时间。演员主要是本地人。各个剧团都有自己最受欢迎的剧目。就庄凤清经营的这两个团而言，邵江海的剧目《三凤伴金龙》、《三打万花洞》、《血染龙凤环》最受欢迎。[①] 高甲戏也有这些剧目，是从芗剧移植过去的。还有从莆仙戏移植过来的剧目，但较少，因为语言差异较大，群众不太接受。移植自莆仙戏的剧目有《秦香莲》、《边关审子》等。

　　凤声、新艺芗剧团先后成立于 1993、1994 年。开始时，剧团自己录制一些演出的片段，拿给"请戏"的人看，[②] 以证明自己的演出质量不错，类似于做广告，现在出了名，就用不着这样做了。现在不存在没人"请戏"的情况，业务量不断上升，而非下降，主要是经济上去了。以前有的乡里经济较差时，可能是一个庙里有三尊佛，佛生日时只演一天戏；现在经济好了，就演三天。戏班到南安、永春、安溪演出，生意也不错。永春有演播田戏（插秧戏）的习俗，就是每年春天开始插秧的季节，白天插秧，晚上请戏班来演戏。一个村庄请三天戏，每个村庄都请戏，

　　① 在《一代宗师邵江海》书中附录《邵江海作品一览表》（由邵江海的弟子路冰汇编）中并无这几出戏，也可能是传统戏，这里根据庄清凤的介绍记录整理。

　　② 泉港区和晋江一样，有专门做"戏生意"、从中抽成的"戏蟑螂"（中介）。

可以接连演出两三个月，时间从农历三月到六月。有时候演播田戏演到六月，田里的庄稼都快收割了。播田戏成了收割戏。这些演出都是露天的。有无戏台，主要看村里的经济状况。晋江经济发达，所以有 2000 多个戏台，其他地区的戏台多数是用木料现搭的。戏金在各地区高低不同，晋江都是请每晚三四千元的好戏，永春的戏金是每晚一千多，虽然较低，但是场次多，总计起来也不少。

跳加官、贺寿也有收入，红包由主人送，从一两百到几十元不等，不讲价钱。芗剧还有高甲戏所没有的"送孩儿"，内容是观音送子，用于如孩子满月请满月酒、娶媳妇等场合。"送孩儿"在安溪比较多。

演戏一般在晚上七八点开演，每场戏三个半小时左右。过去泉州郊区娶媳妇演戏要演到天亮，因为山区穷，客人来了没地方睡，就通宵演戏，让他们看到天亮。现在许多地方房子都盖得很漂亮，不存在这个问题。若通宵演戏，得演两出才够，这就必须多给演员补贴。

3. 上演剧目

在泉港，很少请人专门写芗剧剧本，因为剧本来源不成问题。请人写一个新剧本，至少需要 500 元；如果请人改编，只需拿三五十元"意思一下"。可供改编的莆仙戏的剧本也不少。剧团的领导都认识到，请人写剧本要根据剧团的情况、演员的特长来写，如小生好一点，小生的戏就多写一些；小旦好一点，小旦的戏就多写一些。现成的剧本拿来，也要根据剧团的状况进行删改。而且剧团与剧团时常交流剧本，一方面互相竞争，另一方面互通有无，但各团的演员素质不同，有的是小生好，有的是小旦好，所以拿到手的剧本不一定就适宜。

过去本地的芗剧曾经上演幕表戏，据庄凤清说，他的两个团都演定型戏，不演幕表戏，因为幕表戏"太不能看了"，但南安

还有很多幕表戏。在剧目的选择上，现在主要演热闹的戏。《英台山伯》曾演过，是拿漳州的录音带来学的，现在不演了，因为不够热闹；观众要看热闹，台上人越多越好。

然而，邵庆辉和泉港的芗剧艺人都承认，幕表戏有其不可替代的价值。它要求艺人有"腹内"，也就是说，要有较高的戏曲艺术素养，既有一肚子的戏故事，又有现编现演的本事。即兴创作的戏曲有定型剧所没有的特殊魅力。幕表戏的消失，在他们看来是一个损失。

4. 演员的招收与培养

我们采访的文化站、剧团的领导人都承认，现在民间职业剧团只要经营得好，招收学徒还是比较容易的。学徒在第二年就可以登台，和打工相比，演戏不太辛苦，工作也比较稳定，而且合同每年一签，比较自由，所以农家子女常选择学戏，而且有的学得很好。现在全区唱功最好的旦角是琴珠和三妹子，唱哭调唱得催人泪下。

现在新演员练三个月基本功就可上台，先跑龙套。到能够开口、扮演一个普通角色，要一年左右的时间。能够扮演比较重要的角色，至少需要两三年的时间。

据邵庆辉说，民间职业剧团数量剧增，导致互相争夺演员。由于三四万元就可以办一个团，学戏的人很多，为了抢占市场，排戏的质量越来越差，致使演员水平下降。有时一个戏排两天就上演。由于农村戏金低，对剧团的要求也低，造成恶性循环。但泉港的芗剧还是有基础的。

5. 剧团管理

泉港区对剧团的管理办法和晋江等邻县相似。由区文体局和各个镇的文化站负责管理民间职业剧团。剧团申请办证，每年年检一次。剧团跨县市演出，要向当地文化馆上交管理费，作为教育基金费。

　　文化站负责演员的招收和培训。以前文化站办培训班是很严格的，学员招收进来两个月后，考核淘汰一批，以后再考核，再淘汰，最初的200多人最后只剩下一二十人。培养出来的演员的质量很好，后来这些演员大多成为各个剧团的团长。现在剧团培训新演员大多采取以老带新的办法。招收的学徒一般是十六七岁，因为义务教育要求初中毕业。再说演员如果太小，在台上也不好看。演员合同每年一签，新学徒则订三年的合同，很少有中途离团的。

　　当地文化部门十分重视民间剧团的管理，每年通过"泉港之夜"的集中展演，对剧团进行评比和分级。从十几个团中评出优秀、较好和较差三个等级。这是一种行之有效的激励办法。没有这一套措施，民间剧团的健康发展就没有保障。

　　综上所述，歌仔戏艺术之所以能在泉港区遍地开花，在客观上主要有以下几方面的原因：一是对民间信仰的解禁。20世纪50到70年代，尤其是在"文化大革命"中，民间信仰遭到严禁，到"文化大革命"后才逐步解禁。各种新建的庙宇和配套的戏台如同雨后春笋般出现。只有在这样的环境中，为民间信仰服务的民间戏曲才有可能得到蓬勃发展。二是经济的蓬勃发展。演一台戏，要支付上千乃至数千元的戏金；办一个剧团，仅购买戏服、灯光设备等，就要三四万元；养一个三十多人的剧团，同样要有一定的经济基础。如果不是改革开放以来闽南经济的大发展，这一切都是不可能的。三是有效的管理。有关部门对剧团进行登记、评比和分级的做法，对剧团的演出质量起了监督作用。

　　泉港地区的歌仔戏虽然呈现一派欣欣向荣的景象，可是，并非没有任何问题。如上所述，由于商业化和激烈的竞争，有的剧团以次充优，演出质量明显下降。有的剧团则在竞争中被淘汰出局，邵江海生前所在的前黄村的前黄芗剧团就是一个例子。

　　前黄芗剧团曾经是全惠北出名的，但由于经营不善，团结也

没搞好，早在十几年前就解散了。四五个"头手弦"和一批生、旦、丑演员均被外地的剧团请走。当地的群众形容这种情形是"（芗剧团）无人有时前黄有，无人倒时前黄倒"。当笔者站在邵江海当年居住的石屋前，听到这番话时，真是百感交集。一方面，我们为邵江海培育的艺术之苗在泉港地区苗壮成长而感到高兴；另一方面，又为艺术的商业化带来的种种问题而感到忧虑。在商业和艺术之间，究竟如何求得一种平衡？能不能找到一个两全其美的"黄金地带"？这个沉重的话题只有留待实践去回答了。

第四章

外来戏曲剧种在闽南的变异

上一章，我们论述了土生土长的本地剧种在传播过程中因方言等文化差异而发生的变异，这一章，我们将讨论从外地传入的戏曲剧种在闽南的变异、闽南戏曲的正音问题。

第一节　外来戏曲与闽南正音

一、正音的缘起

明清是各大戏曲声腔兴盛发展和播迁的重要时期。弋阳腔、昆山腔、四平腔等声腔相继传入闽南。这些外来声腔剧种，往往使用中州音韵，唱念用官话，它们的传播是闽南正音戏曲的缘起。

官话戏曲传入闽南主要通过以下三种途径：

1. 士绅官路

中国历代王朝在任命地方政府官员时，都尽量采取异地为官的措施。这是因为中央政府担心本地人一旦担任当地最高行政长官，会利用各种亲族与乡里关系结党自固，势力逐渐作大，威胁中央政府的稳定。因此，在明清两代，由于"南人官北，北人官南"或"避籍"的规定，许多外地官员入闽为官。

不仅外地官员入闽，明清还有一批邻省的名贤逸士在闽南寓居。如康熙《平和县志》卷九《人物》所载的寓居名贤主要来自浙江、江西和广东三省。

客居异地，语言不通，外地官员士绅入闽日久，难免滋生思乡之情，于是往往重金从家乡聘来戏班演出，或是请来时尚雅调，歌舞升平一番。而逢迎之辈也乐此不疲，由外地请戏之风自然日炙。甚至一些喜爱词曲、精于音律的官员士绅还设置家乐，以此娱宾和自娱。如清同治年间来泉州任职的杨希闵诗云："亟张家乐呼青衣，听者击节忘寝轨。家藏筝笛对一出，广庭乐奏开轩扉。"

2. 商道

明清闽南地区得到进一步的开发，商贸活动日益频仍。明代漳州月港兴起，成为取代泉州港的对外贸易集散地。继之清末又有厦门港之崛起。闽南商人延续了自宋元以来航运与商贸的传统，行贾四方。而浙江、江西、广东、江苏、安徽等地的商贾亦往来频繁，甚至设立会馆。商贸活动的兴盛为戏曲活动提供了充裕的经济基础，外来戏曲声腔戏班随着各地商人往来闽南。

如清中叶，江西的戏班就来到福建，时称江西班、江西路或江西戏。"原先也是以唱高腔为主，清末以后，才以唱乱弹、南北词为主"①。漳州建有江西赣南会馆，位于新华路达聪巷内，馆内保存有一块石碑，记载了清道光二十年（1840 年）至咸丰四年（1854 年）间，江西商贾来漳行商，建造会馆与戏台。戏台名万寿宫，落成时曾由江西班祭台。每年农历八月初一神诞，也常请江西戏班来演出。据当地群众说，演的是二黄戏。江西戏在泉州被称作"搬江西"，唱白均系土官话。②

① 陈耕：《闽台民间戏曲的传承与变迁》，第 21 页，福建人民出版社，2003。

② 柯子铭主编：《中国戏曲志·福建卷》，第 12 页，文化艺术出版社，1993。

3. 移民

明清时期，原本濒海而居、以海为生的闽南地区，一方面由于明代的倭患和清初的迁海令，人民苦于战乱又衣食无着，沿海人口大量减少；另一方面明清以来，漳泉百姓迫于生计"过台湾"、"下南洋"，大批向外播迁，也为外来人口的进入提供了契机。明清迁入闽南地区，既有本省其他地方迁来，也有外省迁入。省内迁徙的主要是来自闽西、闽北。外省移民，尤其是浙赣粤移民迁入闽南地区，对外来戏曲声腔的传播入闽和落地生根提供了必要的条件。

二、正音的记载和内涵

北调、正字、正音和北管，这些名称都曾经是闽南人对外来的官话戏曲和声腔的称呼，这些宽泛的概念用来指那些使用中州音韵、唱白用官话，区别于土腔、白字的闽南方言剧种的外来声腔剧种。现在人们往往把明清两代由浙江、江西、安徽等地传入闽南的北方语系戏曲，统称为北管。但北管有广义和狭义两种：广义上说，闽南人把从福建以北传入的声腔和剧种统称为北管，也叫北管戏；狭义上讲，北管戏专指清中叶以后流行于台湾的乱弹戏。这里主要用的是宽泛的概念。明清两代，外地进入福建的北管，传播和流传的时间漫长，声腔剧种众多，有不少相关的记载。

明宣德年间正字戏在闽粤交界的潮汕地区流行，1975 年潮安出土的文物剧本《刘希必金钗记》可资佐证。[①] 前文提到的"明刊弦管三种"从内容到形式都相当于正音写的戏曲。在潮州另外发现的一部嘉靖年间的《蔡伯喈》写本，同样是正音戏。魏良辅

① 该本首卷题"刘希必金钗记"，卷末题"新编全相南北插科忠孝正字刘希必金钗记卷下。宣德七年六月 日在胜寺梨园置立"。

在嘉靖二十六年（1547 年）所撰写的一部谈唱曲的书《南词引证》中论及弋阳腔："自徽州、江西、福建俱作弋阳腔，永乐间云、贵二省皆作之。"按其说法，弋阳腔在永乐年间已经在福建广泛传播。

徐渭于明嘉靖三十六年（1557 年），从浙江随军到福建抗倭。利用"客闽多病"的机会，根据他所搜集的弋阳腔和南戏剧目，撰写《南词叙录》一书，书中记载了当时弋阳腔已经流传到福建。

嘉靖四十五年（1566 年）闽北建阳余氏新安堂刊刻的《重刊五色潮泉插科增入诗词北曲勾栏荔镜记戏文全集》中有一出正音短剧《勾栏》和主要出自《西厢记》的其他正音曲。

万历年间，昆山腔也流传到福建，当时被称为正音。清道光《重纂福建通志》卷五十七载《明杨四知兴礼教正风俗议》："闻之闽歌，有以乡音歌者，有学正音歌者。夫讴歌，小技也，尚习正音，况学书乎？"这条记录说明的是明万历年间的情况。

四平腔是明中叶兴起的南戏戏曲声腔，这是从弋阳腔生发出来的一支新声腔。明代四平腔的一路从赣南流传到闽粤交界的平和、漳州、南靖、诏安、云霄等地，称作四平戏。

明清徽池一带的戏班也随徽商经江西相继入闽，并将徽池雅调、昆弋雅调、时调青昆、昆池新调、青阳时调、时兴滚调等弋阳高腔、昆腔、徽州腔、青阳腔等传入福建。建阳麻沙书坊曾大量刊刻了这些声腔的流行剧本选集，其剧目多达 320 余种。[①]

嘉靖《碣石卫志》曾写道："正音戏，说官话，文武兼演，俗名大戏，行柱脚师多是成年人或老壮人，多演历史戏。"

明代北杂剧还在泉州演出过。明人褚人获《坚瓠集》二集卷

① 柯子铭主编：《中国戏曲志·福建卷》，第 9 页，文化艺术出版社，1993。

四载：

> 泉州府学某教授，南海人，颇立崖岸。一日设宴于明伦堂，搬演《西厢》杂剧。翌日，有无名子书一联于学门云："斯文不幸，明伦堂上除来南海先生；学校无关，教授馆中搬出西厢杂剧。"某出见之，赧然自愧，故态顿去。

这则佚话，清代焦循在《剧说》中引录时，指明是"明弘治末"的事情。据此可知，弘治年间在闽南泉州，北杂剧名著《西厢记》仍在盛演。

蔡奭《官音汇解释义》记载了昆腔、四平、乱弹和罗罗腔等外来戏曲声腔。

乾隆四十五年（1780 年）十一月二十八日，清高宗曾下旨要求查禁那些有"违碍之处"的戏曲剧本。两淮监政伊阿令在奏折中写道："再查昆腔之外，尚有石牌腔、秦腔、弋阳腔、楚腔等项，江、广、闽、浙、四川、云贵等省皆所盛行。"除了原先的昆腔、弋阳腔以外，此时福建还流行石牌腔（即枞阳腔）、楚腔（即襄阳腔）、秦腔等。

1893 年居住在厦门的荷兰作家 Henri Borel 描述过正音戏，当时的临时戏台是木搭的，可容 30 多人上场，8 个乐工坐在戏台的后面。演出的剧目有《薛丁山征西》，并列举了 15 种不同乐器。演员全为男性，通常由班主雇用一年。正旦一月挣洋钱 50 元，乐工只挣 5 元。除了七月最繁忙的演季外，每天演出两场，午后及晚上。每场戏金 12 元。①

民国《同安县志·礼俗》称："昔人演戏，只在神庙，然不过上路、下南、七子班而止。光绪后，始专雇江西班及石码戏。"

正音戏在泉漳曾经很普遍，并且随着闽南移民向外播迁。

① 转引自（荷）龙彼得：《古代闽南戏曲与弦管》，《明刊戏曲弦管选集》，第 28 页，中国戏剧出版社，2003。

1575 年从马尼拉去福建的西班牙专使人员叙述过旅途中他们应邀出席宴会的情况。在泉州时,宴桌摆成一圈,中间空出场地在整个饮宴过程中演戏助兴。在这些场合上,大概总是用官话(正音)演出。1589 年,一位在马尼拉的中国人中传道的多米尼加修道士 Juan Cobo 在信中写道:他看到的书籍中有许多剧本,内容多为"战争、求学、求功名,以及判官和官吏们的活动。还有许多爱情故事和道德剧"。接着他写到一出戏的梗概,从中可知是《杀狗记》。至于该戏用的是正音还是闽南话已没法确定。他注意到演剧时的戏服色彩斑斓,中国人看一出戏得花一个整天,演戏"大部分大嗓门唱,有很多表现感情的身段"。① 从剧目和演出形式看,很有可能是闽南四平戏在东南亚的流播。明代末年,天灾人祸频仍,福建、广东沿海居民大量涌入台湾,从事开垦拓殖,闽南各种戏剧也随之传入。如劝说郑成功收复台湾的何斌,家中造戏台两座,并买二班官音戏童及戏箱戏服,招待友朋观赏;② 郑成功幕僚沈光文,为方便民众娱乐,从大陆招聘戏班到台演出,于是江苏、浙江、福建泉州、广东潮州陆续有剧团赴台。③ 随着闽粤移民入台,明清闽南正音也开始流播入台。连横在《台湾通史》中说:"台湾之剧,一曰乱弹,传自江南。故曰正音。其所唱者,大都二黄西皮,间有昆腔。……二曰四平,来自潮州,语多粤调……"④

① 转引自(荷)龙彼得:《古代闽南戏曲与弦管》,《明刊戏曲弦管选集》,第 19、21 页,中国戏剧出版社,2003。

② 《台湾外志后传绣像扫平海氛记》中写道:"这何斌每年亦有数万两银入手……家中又造下二座戏台,又使人入内地,买二班官音戏童,及戏箱戏服。若遇朋友到家,即备酒席看戏,或是小唱观玩。"

③ 参见李文政:《台湾北管暨福路唱腔的研究》第一章,台湾师范大学硕士论文,1988。

④ 连横:《台湾通史》下册,第 467 页,商务印书馆,2010。

从这些历史记载中我们可以发现，在闽南地区，正音的内涵随着时代的变迁不断发生着变化，弋阳、四平、昆腔、乱弹等外来唱官话的戏曲和声腔，均可以此称之，及至后来徽汉合流，京剧崛起，辗转流播入闽，正音的名号自然又非京剧莫属。可见，在人们眼中，不只是语言上官话与方言的差异，或是音乐风格的殊异，或是剧目内容的不同，更重要的是，与白字戏①的本土、俚俗相反，正音戏仿佛还有着外来、正统的意味，更多地出现在官方或正式的场合。官音、正字的戏曲在当时也受到官方和士绅阶层的鼓励与提倡。

外来剧种和声腔在闽南的传播和发展，不仅丰富了本地戏班的剧目内容、音乐形式、表演内涵，培养了一批武戏人才，促进了舞台美术风格发展，还深刻地影响了闽南戏曲生态的变化和戏曲剧种的发展。

三、闽南正音的存在方式

闽南地区历来戏曲活动兴盛，外来声腔剧种在明清以来陆续传播入闽，更丰富了闽南民众的文化娱乐生活。北管戏曲在对闽南本土戏曲剧种产生冲击的同时，也为闽南本土戏曲剧种的发展提供了新鲜的血液。在反复的冲突、交融和互渗之后，外来戏曲在闽南的存在方式是多种多样的，主要有以下几类：

1. 北管戏曲

北管戏曲的存在经历了从外地戏班为主到产生本地戏班的过程。闽台两地很多子弟班曾一度盛行演唱北管戏曲，被称为北管子弟。但是就现状而言，以戏曲形式存在的北管戏曲并不太多。虽然在闽南人概念中的北管戏也可以宽泛地认为是各种来自闽南

① 所谓白字戏，是同唱、念都用中州韵的正字戏相对而言。它的唱、念都用当地方言，通俗易懂。曾经被称为白字戏的有竹马戏、海陆丰白字戏、潮剧（潮州白字）和高甲戏等，甚至新兴的歌仔戏也曾被称作白字戏。

以北的戏曲剧种和声腔，但是，现存常为人们提及的北管戏曲主
要是四平戏和乱弹戏。这两个剧种无论在福建闽南地区还是台湾
省，目前生存状况并不理想。在《中国戏曲志·福建卷》中，
"闽南四平戏"条目所列举的清末民初漳属七县四平戏专业班社
有：漳州、龙溪的凤仪班、万盛班、玉凤班、永春班等；南靖、
平和的永丰班、荣华班、彩霞班、金麟凤班等；云霄、诏安的万
利班、三胜班、宝华班、顺太平班等；东山的御乐居班、御乐轩
班、庆乐堂班、金发班等。此外，在"班社与剧团"中提到的闽
南四平戏班还有民国时期平和的永丰堂。但是到 20 世纪三四十年
代，四平戏已逐渐走向衰亡。1960 年闽南四平戏曾一度引起人们
的重视，平和县成立四平戏训练班，由曾宪乙、叶瑞气等老艺人
传授《红娘请宴》、《双拜月》等传统剧目，但终归昙花一现，如
今漳泉已无处可觅四平戏班。至于北管戏，在泉港地区还有少数
活动。① 而台湾学者莫光华先生在《台湾各类型地方戏曲》一书
中，甚至直接以"消逝的四平戏"和"残喘中的北管乱弹戏"为
题，情形可以想见了。②

2. 器乐曲

外来戏曲声腔在传播的过程中，出现了器乐曲的独立存在形
式，主要是北管锣鼓。由于这些北管戏曲的锣鼓音乐节奏感强、
气氛热烈，适合渲染节庆活动的氛围而受到广大村民的喜爱。北

① 1965 年，锦联乡莆仙戏剧团首次试演北管戏《田螺姑娘》。1982
年，埭港芗剧团排演北管戏《借女冲喜》。1998 年，肖厝北管戏剧团成立，
排演《穆桂英休夫》、《边关审子》等剧目，把北管大戏搬上舞台。音乐以
北管为主，用闽南话说白，该团到惠安、南安、永春一带演出 120 多场，
扩大了北管戏的影响。1999 年，山腰北管乐团排演北管小戏《梁祝》片段
"十八相送"赴泉州献演。

② 书中提到当时台湾仅存的北管戏班有王金凤领导的新美园北管剧
团和潘玉娇领导的乱弹娇北管歌剧团。

管锣鼓被广泛用于迎神赛会和节庆活动，并且与道教音乐和十音、八音等当地音乐相互交融。

四平锣鼓源于四平戏的锣鼓，是把四平戏用在点将、交战、下船、结婚拜堂等场面的锣鼓和唢呐等，抽出来成为单独演奏的形式，是配合四平戏剧情和表演的吹打乐。演奏时遵循戏剧节目按套进行，按曲目分成一套一套，一套相当于一回戏文。自明代以来，南靖县各村落社区就以拥有四平锣鼓队为荣，相互攀比，村民也以学锣鼓、会锣鼓为傲。俗话说："学拳头顾本身，学锣鼓顾社面"，到了清代，四平锣鼓风靡整个南靖县。20世纪40年代，仅南靖金山乡就有40队四平锣鼓。① 及至如今，在南靖县金山镇安后村仍保存四平锣鼓，活跃于各种迎神赛会、神诞节日和祭祀活动之中。

而在泉港地区，北管音乐也为山腰群众所喜闻乐见。1999年，山腰北管乐团还排演北管小戏《梁祝》片段"十八相送"赴泉州献演。泉港地区的曲艺形式还有在北管音乐伴奏下的行进式化妆歌舞表演，即北管舞队。

至于台湾的北管音乐，王振义、吕锤宽等学者有详细的论述。② 总体而言，馆阁和艺人的数量在现代社会日趋减少，北管音乐的没落与台湾社会的发展有密不可分的关系。

3. 融合渗透其他本地剧种

在漫长的岁月里，官话戏曲与闽南本地声腔剧种互相渗透、融合交缠，也就是说，所谓的正音与白字，它们之间并非泾渭分明，在历史发展中出现了一些彼此互相包容的特殊形态。

现今有史籍可考的最早的正字戏剧本——明宣德年间《刘希

① 吴定芳：《古朴悠扬的四平锣鼓乐》，《南靖文史资料》第10辑，第35页，1988。

② 王振义：《台湾的北管》，百科文化事业，1980；吕锤宽：《当代北管歌唱类音乐的艺术性评析》，《艺术评论》1999年第10期。

必金钗记》中，虽然标榜正字，但是剧本中"已经开始夹杂本地
方言"①。1958 年，在广东揭阳出土的嘉靖年间的民间艺人写本
《蔡伯喈》，同样掺入了大量的潮州土话。刊刻于嘉靖四十五年
（1566 年）的《重刊五色潮泉插科增入诗词北曲勾栏荔镜记戏文
全集》，就明确标示该戏文为"潮泉插科"。虽然为泉潮腔的剧
本，但是里头还有一个正音短剧《勾栏》和主要出自《西厢记》
的其他正音曲。在一些南管曲子中可以找到官话与闽南话类似的
混合体，叫"南北交"。② 明代刊行的《新刻增补戏队锦曲大全满
天春》中有一些标明"北"或"北调"的曲子，如【北青阳】
等，很可能是泛指从邻省引进的调子。而且有"北"的字眼也出
现在几个傀儡戏使用的剧目中。③ 在竹马戏中也有外来的唱腔，

① 廖奔、刘彦君：《中国戏曲发展史》第三卷，第 72 页，山西教育
出版社，2000。

② 关于"南北交"的问题，李国俊在《七子戏中的"南北交"乐曲》
一文（收入《海峡两岸梨园戏学术研讨会论文集》）中有详尽的论述。文
中提到现存南管中的南北交乐曲，有两个以上角色演唱者，有如下数曲：

玉交枝南北交	心头闷懊懊——花鼓公唱北音	小娘子唱南音
玉交枝南北交	别离汉君王——番军唱北音	王昭君唱南音
玉交枝南北交	听见雁声悲——马夫唱北音	王昭君唱南音
玉交枝南北交	掩泪出关——马夫唱北音	王昭君唱南音
寡北南北交	恳明台——包公唱北音	郭华唱南音
寡北南北交	告大人——包公唱北音	王月英唱南音
寡北南北交	小将军 ——咬脐郎唱北音	李三娘唱南音
寡北南北交	离汉宫——番军唱北音	王昭君唱南音
福马南北交	拜告将军——将军唱北音	孟姜女唱南音
福马南北交	云山万叠——将军唱北音	孟姜女唱南音
中滚南北交	把鼓乐——小番唱北音	王昭君唱南音
潮叠南北交	刑罚——州官唱北音	益春唱南音

③ 沈继生：《"目连傀儡"中的目连戏》，见《目连戏学术座谈会论文
选》，第 149～150 页，1985。

"主要是吹腔和皮簧腔，借用兰青官话（土官话）演唱"①。北管对台湾其他的戏曲产生很大的影响，像歌仔戏的扮仙就是从北管学来的，北派布袋戏的后场更是全部被北管取代了。

随着时间的推移，北管戏曲也吸收了闽南本地的方言和音乐。如在1919年，广东宜人园戏班为赢得更大的观众群，于艋舺戏园演出时已将口白从正音改为闽南话，"故听者咸易了解矣"②。当然，官话戏曲剧种与本地声腔剧种的关系比较复杂，其演变历程受多种因素的影响。

四、闽南正音的社会功能与权力隐喻

1. 正音教习：国家力量支撑下的权力规训

正音顾名思义，指的是规范的读音，而制定规范的往往又是掌握国家权力的中央政府。正字与俗字、白字相对，正音是与方言、乡谈相对而言的概念。

元人周德清《中原音韵》说："方语，各处乡谈也。"明人屠隆《昙花记》第三十六出《众生业报》里有句说白："你们不省得福建人乡谈，难道不是言语。"可见当时外地人难解福建方言。闽南作为著名的"南蛮鴃舌"之地，官话远不及方言普及。万历三十年（1602年）进士谢肇淛为福建长乐人，他在《五杂俎》卷十二《物部四》中说："至于漳、泉，遂有乡音词曲。侏俪之甚，即吾郡人不能了了也。"明代万历年间，浙江人陈懋仁在泉州任官，他在《泉南杂志》卷下记载了他在泉州看到的演戏情形："优童媚趣者，不吝高价，豪奢家攘而有之。蝉鬓傅粉，日以为常。然皆土腔，不晓所谓，余尝戏译之而不存也。"清中叶史学

① 柯子铭主编：《中国戏曲志·福建卷》，第218页，文化艺术出版社，1993。

② 《广东宜人园开演》，《台湾日日新报》1919年8月1日。

家赵翼在驻留漳州期间也曾为不通方言而苦恼，在《闽言》诗中写到："满耳啾喁不辨何，近来渐解说楼罗。始知公冶非神技，只为听他鸟语多。"

这种"不晓所谓"、"满耳啾喁不辨何"的状况，自然会让这些外来的官员忧心难通民情，感到治理的障碍。这也容易造成一种国家权力的恐慌：中央政府担心政令未能达于地方，不利于地方社会的管理，更担心地方豪强的势力坐大，继而危及中央权力的稳固。因此，提倡官音不仅仅是出于文化上的需要，作为一种语言沟通的工具；在国家加强对地方统治的背景下，推行正音，也是一种权力规训的手段。在特定的语境中，官音与白话的对立及其背后的权力话语，呈现出一种自上而下的等级观念。

《明神宗实录》卷三百七十九，在记录万历三十年（1602 年）的政策时提到"如作字必依正韵，不得间写古字，用语必出经史，不得引用子书，及杂以小说俚语"。清代朝廷对于闽粤社会的正音问题颇为关注，并且采取了一系列的举措，推广官话。道光《肇庆府志》卷二十二称："上以广东及福建人，土音难晓，恐备官他省，民情不能通达，词讼丛生弊端，特命两省督抚，转饬所属有司及教官，遍为传示，多方教导，务期言语明白，使人易晓，以八年为限，仿古训方氏之义焉。"可见当时正音的目的，在于保证官方政令通畅、稳固社会管理。其后福建普遍建立正音书院，据《福建通志》所录，十府二州总计有 106 所以上，其中，泉州府 8 所，漳州府 17 所，永春州 5 所，台湾府 3 所。这些正音书院的建立无疑成为推广官话的最佳办法。其中又隐含了内在的经济、政治等因素，尤其是科举成为引导方言区域民众学习官话的重要动力。雍正《广东通志》卷五十一在总结地方语言变化的特点时，称"迩者粤暨闽，学习正音，户诵家弦，悉依字典，同文之治，聿昭海宇矣"。在当时的闽南地区还出现了辅助学习官话的书籍，如由漳浦张锡捷增补、泉州辅仁堂刊行的《较正官音

仕途必需雅俗便览》等。在这样的社会背景下，使用官话的北管戏曲也被纳入国家权力的规训体系之中。例如乾隆年间，蔡奭汇编的一本教闽南人学正音的指南《官音汇解释义》中，就列举了当地上演的各个剧种，除了泉腔和潮腔外，所列出的昆腔、四平、乱弹和罗罗腔，都是使用官话的。晚清因慈禧太后喜欢京剧，各省官员无不以听京剧为荣，台湾官员也纷纷从祖国大陆请京剧班赴台演出。尽管在不同时期有不同的具体所指，但在闽南，外来戏曲所对应的"正音"这个名称，本身就显示了正统的意味，暗示了官方的提倡和国家权力在地方的下延。

2. 北管子弟：士绅参与下的时尚风潮

北管戏曲的兴盛固然有其本身的艺术魅力，如唱腔动听、表演精湛、服装华丽，又多是历史大戏，文武场大锣大鼓，热闹激昂，极易引发闽南观众的喜爱。但是北管戏曲成为时尚风潮，是离不开士绅阶层的积极参与的。

在古代，南方地区的方言被视为低俗。这种观念通过权力体系的规训，在士绅阶层颇有市场，这也是他们推崇正音北曲的原因之一。

北管戏曲被称为正音雅调，文人和书坊为之编印剧本，不遗余力地加以推广传播。如明万历年间福建书林金拱塘刻的《鼎锲徽池雅调南北官腔乐府点板曲响大明春》，在目录中赫然标出"天下时尚"、"南北官腔"的字样。而书名中的"雅调"也足以证明当时徽州腔的声势和影响。而在嘉靖万历年间最为风行、传播最快的青阳腔（池州调）至少在隆庆年间已经传入福建，万历元年（1573 年）福建书林叶志元已经刻成《新刊京板青阳时调词林一枝》，此书首页又特别标注"海内时尚滚调"。

这种以北管戏曲为时尚、高雅的价值评判也进入演剧活动之中，从请戏的场合、演出场所和艺人的自我价值评断等方面均有表现。

如咸丰六年（1856年）六月泉州元妙观建戏棚："郡城诸纸料铺公号金庆顺，于道光二十三年癸卯秋，元妙观重新告成。……每逢重九，各号鸠资在观中庆祝圣诞，已历时有年矣。因思建业存公，以垂永远。适观中缺用正音戏台，爰集议仿诸米铺，建设傀儡棚成规，就我同人捐金共建正音戏台一座，又梨园小棚一座，器具齐全。所有台租向取收存在于正东处，以充为每年正月初九日庆祝玉皇上帝圣诞暨六月初七日金阙宏开，及三月二十三日恭祝南门祖庙天上圣母圣诞，及九月初九日观中庆祝北斗星君圣诞四数费用。……凡演唱正音戏一班，订台租一千文。"

咸丰八年（1858年）台南天公坛规约指定在某几位神的神诞时演官音戏，而敬其他神则演小梨园戏。[①] 直到日本殖民统治时期，台湾各地演出的职业外台戏班以乱弹戏、四平戏、九甲戏、七子班、布袋戏等剧种为主，"其中尤以唱腔、口白俱用'官话'、'正字'的乱弹戏和四平戏最受神格较高的庙宇欢迎，以示对神明的虔敬"[②]。例如1910年报道的新竹城隍庙和竹莲寺的神诞剧演都以乱弹戏和四平戏为主。[③]

20世纪初，歌仔戏新兴之际，在本地歌仔老艺人黄阿和的印

① 《台湾私法人事编》，第320～327页，"台湾文献丛刊"第117种，台湾银行经济研究室，1961。

② 徐亚湘：《"日治"时期台湾戏曲史论》，第56页，南天书局，2006。

③ 《台湾日日新报》1910年1月19日报道："新竹城隍神。近日因逢圣诞。竹邑绅商。循例演剧庆贺。以迓神禧。故自本月初旬。每日庙口双台乱弹合演。至昨日则增一肆评班。合而为三。观剧之人。几无立锥地。闻须演至月终。方毕乃事。香火之盛。可想而知也。"

《台湾日日新报》1910年7月21日报道："新竹南门外竹莲寺。自去冬修缮后。焕然一新。殊足壮其观瞻。目下适当阴历六月间。将近佛祖降诞之辰。或一二台。或三四台。乱弹、肆评、掌中班。各奏奇妙。观剧者因之络绎不绝。"

象中，当时庙前戏台搬演的常常是职业戏班的大戏，诸如乱弹戏、四平戏等，而他们只能厕身于离庙不远处空地上所搭建之无后台的野台上。① 林鹤宜教授指出："在传统社会中，搬演'官话'的北管被赋予高于其他剧种的位阶，尤其是偏爱看历史戏码的男性观众，都认为看大戏代表自己看戏水平很高；不仅观众有这种优越感，像演了一辈子北管戏、经历北管兴衰的老艺人王金凤，也同样从中寻找到自尊与自信。"②

地方士绅参与组织的北管子弟班曾风靡一时。在清代中晚期，闽台社会曾出现大量的子弟班。③ 这种民间的文娱组织，不仅业余学戏演戏，还学习和表演南音、鼓吹、舞龙、高跷、神将等。所学习的剧种和音乐一般是当时社会上最流行的样式，四平、乱弹、九甲、京戏、歌仔戏等都曾经有子弟班。子弟班的组织需要一定的财力支撑。会馆的房子、乐器、道具、服装及日常活动经费，合计起来也是一笔不小的资金。因此只有有钱或有闲或两者兼有之人，才组织得起子弟班。地方士绅阶层由于拥有一定的社会地位和经济基础，往往成为子弟班的重要支撑。在传统社会，参加子弟班也是当时社会民众参与地方事务，表现个人才能的重要方式。日本殖民统治时期全台的北管子弟团曾经多达上千个。

对于地方士绅而言，组织和参与学习正音戏曲是当时一种高尚雅好的身份表征，不仅有利于加强与地域族群、宗族社会的情

① 陈健铭：《野台锣鼓》，第 176 页，稻乡出版社，1995。

② 台湾空中艺术学苑课程，http://www.ttv.com.tw/air_art/PRO-GRAM90/200107/A20010715052.htm。

③ 所谓子弟班，是指良家子弟参与戏曲活动，有别于职业演员，类似于票友。子弟往往是同一村舍的乡邻，或是同一庙宇的信徒，数十人乃至数百人结为子弟班。演出不以营利为目的。平时在老一辈组织指导下学习戏曲技艺，有时也聘请教戏师傅来教。到了庙宇、族群或村社的祭祀节庆，就大显身手，营造喜庆气氛，娱人娱神。参见陈耕：《闽台民间戏曲的传承与变迁》，第 39～44 页，福建人民出版社，2003。

感联系和利益勾连，对于他们参与官方的社会活动也有助益。

3. 南北交加：俗民戏曲的权力游戏

闽台戏曲活动历来与俗民生活息息相关，娱神娱人的狂欢背后，戏曲也参与到地域社会的意识形态构筑。尽管官话戏曲比较容易得到官方和士绅的支持，但是普通民众由于语音的隔阂，在最初的新鲜好奇消失之后，往往仍旧偏好本地方言戏曲。何况闽南地区原本就拥有丰富多彩的方言剧种，如竹马戏、梨园戏、潮剧以及后来兴起的高甲戏、歌仔戏等。官话戏曲在闽南传播的过程中也必然受到当地方言、风俗和戏曲的影响，在声腔、剧目、音乐和演出习俗等方面与本地剧种互相影响，为戏曲声腔和闽南戏曲的发展提供了新鲜血液。

另一方面，官话与方言的运用在增强戏剧性的同时，也交杂了意识形态的权力运作。如在一些场景中，用官话的人物多为国家权力的代表者，在一些仪式中，用官话是为了烘托仪式的庄重感。但是，在一些喜剧性的场合中，官话的使用则可能是一种戏拟，通过戏曲游戏的姿态挑衅官方力量的权威，讽刺其装腔作势要官腔。

闽南民间社会的意识形态运作在包含对立面的权力关系中，固然存在官话与民间话语的矛盾张力，但是倘若能够保持微妙的平衡，往往能够获得更大的社会支配力量和发展空间。

第二节　融合与变迁——闽南四平戏的发展路径

本地戏曲声腔受外来戏曲声腔的冲击产生一系列的回应，而外来戏曲声腔在本地剧种繁盛的区域也面临本地化、白字化的趋势，戏曲传播和发展中的这些问题，在闽南四平戏中都有着显著的表现。

四平腔是明中叶兴起的南戏戏曲声腔，这是从弋阳腔生发出来的一支新声腔。明代顾起元《客座赘语》较早提到四平腔：

> 南都万历以前……大会则用南戏，其始止二腔，一为弋阳，一为海盐。弋阳错用乡语，四方士客喜阅之；海盐多官语，两京人用之。后则又有四平，乃稍变弋阳而令人可通者。今又有昆山。

明代四平腔分三路传入福建：一路从赣东经闽北传到政和、屏南和宁德。一路经过浙江东部沿海流传到了闽中沿海的福清、长乐、平潭等县。还有一路从赣南流传到闽粤交界的平和、漳州、南靖、诏安、云霄等地，亦称作四平戏。

外来剧种尽管容易取得官方的支持，但是在闽南地区，梨园戏、竹马戏具有悠久的传统，且与民间习俗紧密联系，可谓深植人心，根深叶茂；明代潮音戏自形成以来，不断发展成熟，羽翼渐丰，显示出勃勃生机。而到了清乾隆年间，漳浦人蔡奭在《官音汇解释义》卷上"戏耍音乐"条中记载："做正音，（正）唱官腔；做白字，（正）唱泉腔；做大班，（正）唱昆腔；做九角，（正）唱四平；做潮调，（正）唱潮腔……"说明此时流传闽南的外来声腔，除了四平腔之外，尚有昆腔、正音等。从行文来看，四平作为正音的地位似乎也是可疑的了。

乾隆末年，官音成为乱弹的指称。1783 年漳州人王大海到爪哇住了几年，他对巴达维亚的赌棚有如下描述："甲必丹主之，年纳和兰税饷，征其什一之利，日日演戏。（甲必丹及富人蓄买番婢，聘漳泉乐工教之，以作钱树子。有官音乱弹、泉腔下南二部，其服色、乐器悉内地运到耳。）岁腊无停，所以云集诸赌博之徒。"[①] 龙彼得认为这里的乱弹应作狭义解，相当于梆子和

① 转引自（荷）龙彼得：《古代闽南戏曲与弦管》，《明刊戏曲弦管选集》，第 26～27 页，中国戏剧出版社，2003。

二黄。

因此，自明入清四平戏在闽南面临着越来越多的挑战，既有本地强大的声腔剧种，又有同为北管的昆腔、乱弹等竞争。于是，改变成为闽南四平戏继续生存和发展的必需。这种变化既有剧种间竞争的残酷，也有艺人们的自觉努力，过程漫长而复杂。概而言之，主要沿着两条路径展开：一是闽南四平戏逐步吸收其他剧种的营养，以改变发展自身；一是四平戏的剧种声腔、剧目、人员等融入其他强势剧种，成为其他剧种的新鲜血液和有机组成。

一、闽南四平戏的自我改造

剧种自身的改造首先体现在体制方面，包括行当角色、曲牌音乐、演出剧目等方面。乾隆年间，闽南四平戏的角色已经从七角发展到九角，其音乐曲牌、传统剧目、伴奏乐器等均与闽东、闽北的四平戏大体相同，并把《蔡伯喈不认前妻》、《苏秦六国封相》、《刘文龙菱花镜》、《吕蒙正衣锦还乡》称为"四大棚头"戏。清中叶后，闽南四平戏发展很快，行当角色从九角发展到十二角，即花旦、正旦（蓝衫）、乌衫、文小生、武小生、老妈、红面、老生、女丑、男丑、乌面、杂。同时，从昆腔、皮黄等声腔剧种中吸收不少音乐唱腔与表演艺术。甚至受时尚需求所致，出现了"半是昆腔半四平"的现象。这在福建许多地方乃至台湾都盛行。清台湾诗人黄茂生《迎神竹枝词》述："神舆绕境闹纷纷，锣鼓咚咚彻夜喧。第一恼人清梦处，大吹大擂四平昆。"词中那喧闹的"四平昆"，也正是四平腔夹昆腔的现象。四平是其主声腔，所以称"四平昆"。这也就是台湾民间所谓的"老四平"。在南靖四平戏荣华班所留存的牙笏剧目中也有《五代荣登》、《卸甲封王》、《拜寿团圆》、《太白醉酒》、《贵妃醉酒》、《月

台掷钗》、《点将斩巴》等多个昆戏。① 随着后期唱南北路（二黄、西皮）的外江戏盛行，闽南四平戏受到很大影响，开始大量吸收皮黄曲调。从清末流传下来的传统剧本里发现，其唱腔绝大部分还在四平戏的曲牌名下标注为头板、二板、倒板、叠板、快板、摇板和"唱西皮"等。② 传统剧目除了代表性的"四大棚头"外，增加了"四大弓马"（即《铁弓缘》、《千里驹》、《马陵道》、《忠义烈》）和"五大元记"（即《满床笏》、《五桂记》、《月华园》、《樊梨花》、《罗帕记》）。为了吸引更多的观众，还取材于话本、小说，大演三国故事、薛刚反唐等连台本戏，有的一演就可以演出两三个月。清末民初，闽南四平戏又从竹马戏里吸收了《跑四喜》，从潮剧里吸收了《陈三五娘》，从正字戏里吸收了《锦云球》、《百花赠剑》、《蝴蝶珠》、《铁镜记》、《双雷报》、《太阳春》、《南华山》、《秦江结拜》、《巧连环》等。③ 后期，还出现了地方化的剧目，如将诏安民间传说《审蛇案》、潮州民间故事《打鸟记》编写成戏搬上舞台。

演戏活动主动融入闽南当地习俗，是闽南四平戏剧种发展的另一侧面。如闽南民间普度演戏成风，我们从中也不难看到四平戏的身影。

连横作于 1933 年的《雅言》中记载："台俗丧事之时，辄延僧道礼忏，以资冥福；非是，几不足以事父母……乡曲土豪，至召四平班演秦桧夫妻地狱受苦之事件：灯烛辉煌，锣鼓喧闹，吊者大悦。夫父母之丧，为人子悲痛之时；乃信僧道邪说，糊纸厝、烧库钱、打狱门、放赦马，损财费事，夸耀里闾！"

① 刘向东：《闽南四平戏的源流与衍变》，王评章、叶明生主编：《福建艺术理论文集》，第 53 页，中国戏剧出版社，2005。

② 《福建省志·戏曲志》，第 23 页，方志出版社，2000。

③ 陈耕：《闽台民间戏曲的传承与变迁》，第 58 页，福建人民出版社，2003。

　　清末民初，闽南四平戏一度繁盛，漳属各县都有四平戏专业班社。在漳州、龙溪有凤仪班、万盛班、玉凤班、永春班等，在南靖、平和有永丰班、荣华班、彩霞班、金麟凤班等，在云霄、诏安有万利班、三胜班、宝华班、顺太平班等，在东山有御乐居班、庆乐堂班等。民间流传民谣："万盛鼓，诱查某（女人）；万盛锣，诱船婆；万盛吹，诱囝仔胚。"云霄流传："爱看老三胜，无米吃根钉。"南靖民间流传："荣华看一出，胜过咸菜烧排骨。""荣华吹，热煞囝仔胚。"当时凤仪班和荣华班还到闽西龙岩、上杭、永定、武平等地和广东、湖南、湖北等省演出。①

　　到了 20 世纪 20 年代，用闽南方言演唱的歌仔戏、潮剧受到欢迎，而四平戏唱白仍用中州官话，不易为群众接受，加上老艺人相继去世，后继无人，从此走向衰落。到了三四十年代，四平戏只好与潮剧搭班演出。40 年代末，四平戏的职业班社全部解散；60 年代初，平和县曾为发掘、抢救四平戏做出努力，但未果。现仅存用于民间婚丧喜庆演奏的四平锣鼓队，活跃于南靖、平和、诏安和云霄各地城镇和农村。②

二、消解与融入的四平腔

　　尽管作为剧种的闽南四平戏，在与闽南本地剧种和外来声腔的激烈竞争中逐渐消亡，但是四平戏剧种的消解并不等于四平腔亦随之消弭。另外，在与闽南本地声腔剧种的竞争中，四平戏的诸多因素也为其他剧种增添了新鲜的血液。如潮剧、竹马戏、高甲戏、歌仔戏等在音乐、剧目、人员等方面或多或少都曾受到过

①　柯子铭主编：《中国戏曲志·福建卷》，第 74 页，文化艺术出版社，1993。

②　曾宪林：《从四平锣鼓看闽南戏的演变——以南靖县金山镇四平锣鼓为例》，王评章、叶明生主编：《中国四平腔研究论文集》，中国戏剧出版社，2006。

四平戏的滋养。其中高甲戏与四平戏的关系最为密切。

今之论高甲戏者，多言泉腔。但在高甲戏诞生之初，四平戏起了很重要的作用。1963年陈启肃先生在粤东海陆丰地区调查正字戏，提出"高甲戏是正字（正音）戏来的"①。高甲戏又名九甲、九角、戈甲、交加等。一般认为高甲戏最初起于民间游艺宋江阵，继而有宋江戏、合兴戏，乃成闽南一大剧种。但是如何从民间百戏游艺阵头转化成代言体且具有声腔、表演程式、剧目的戏曲？这一向众说纷纭。前述蔡爽所记"做九角，（正）唱四平"，这似乎意味着在四平与九角之间存在着某种渊源。但此九角能否认定就是后来的高甲戏吗？笔者认为这可能是四平戏与泉腔交融后的一种过渡形态，有可能是高甲戏的雏形。在同一条目中还有"做正音，（正）唱官腔"，所以九角不同于正音，四平不等同于官音，但是使用中州音韵的四平腔仍是其主导。

高甲戏艺人中流传的祖师爷洪埔师的传说，虽然各个版本细节不一，但是依然为我们提供了四平戏和高甲戏关系的许多线索。

泉州高甲戏剧团作曲陈梅生先生认为：明末清初，南安、石井的溪后、岭兜有民间业余的戏班。乾隆年间，漳州有个竹马戏班途经同安，到石井演出，戏班里的一位师傅因与戏班主有隙，不愿再随戏班走，就留在溪后、岭兜这一带。他见当地地方戏有活力，但还不成熟，愿意帮助编导并教戏。后来他被当地人招赘，因岭兜都姓洪，他原名埔，人称洪埔师。当时的竹马戏已受到四平戏的影响，在演员的编制上分九个角色：三生（老生、武生、小生）、三旦（大旦、小旦、彩旦）、三花（大花、二花、三花）。其演出特点为大戏演完后要演一个小戏，如《桃花搭渡》、

① 陈啸高遗稿：《南行杂记——粤东正字戏1963年调查》，福建省戏曲研究所戏曲历史研究室编：《福建省四平腔学术会文集》，1984。

《唐二别妻》等。戏里有帮腔。四平戏有短韵帮腔，以增加气氛，如"骂杀奸臣……"一曲，后台有帮腔。有滚唱，曲调明快，字数多，音调少，采用如歌的语言。洪埔师来之后定下了规范，有了固定的剧本、台词和比较统一的程式。当时以文武戏为主，吸收了四平戏的剧目、音乐。道光年间三合兴戏班，改革九甲戏，不光有武戏、文武戏，还增加了生旦戏，如《乌白蛇》等，吸收了南音，此后又吸收了一部分木偶戏。到比较定型时期，音乐上有南音（小部分梨园戏）、木偶戏、民歌等。南音有【浆水】、【玉交】、【大环着】，神鬼出现时用傀儡调，如【安可义】、【捧杀】等是唱官话的，可能来自官府的家班。高甲戏吸收南音曲牌，如【因送哥嫂】，但比较简练、朴素。①

在《中国戏曲音乐集成·福建卷》高甲戏部分具体论述为：

明末清初，闽南民间每逢喜庆节日或迎神赛会，流行化装游行，深受村民喜爱，逐渐发展成为业余戏班，演出宋江故事，群众称之为"宋江戏"。

清乾隆间（1736～1795），竹马戏著名艺师洪埔定居南安石井岑兜，并介入当地的戏曲活动。当时竹马戏和宋江戏深受流行于闽南的四平戏影响，他指导宋江戏的演出，但大都搬演四平戏。如《马陵道》、《古城会》、《子良救主》、《樊梨花》、《郭子仪》、《疯僧骂秦》等；行当为三生、三旦、三花——九角（脚）；运用四平腔的唱腔曲牌如【板腔】、【汉调】、【二黄】、【四边静】等，真嗓演唱、短韵帮腔、句与段滚唱；锣鼓吹伴奏。

据老艺人陈坪（1884～1956）和卓水怀（1904～1985）口传记录的几首早期唱腔曲牌如【论臣职】、【俺赤眉】、【安可义】等，唱词全系外江口音。据陈坪介绍，这些曲牌是早

① 笔者采访记录，2004 年 4 月 3 日。

年治泉官员随带的家班传下的，以上可见高甲戏的声腔在早期曾受四平戏和家班的影响。

洪埔更将他拿手的竹马戏传统剧目、声腔、表演移植过来发展丑旦戏。如《唐二别妻》、《番婆弄》、《公婆拖》、《搭渡弄》、《士久等》等，其声腔以流行闽南的民间小调为主和融入部分泉州南曲，如【短滚】、【翁姨叠】、【倒踏金钱花】、【锦板】、【四空锦叠】等，并增加曲笛伴奏。在他的长期经营下，宋江戏被逐步改造成为有定型戏文、有特定表演程式、有固定唱腔曲牌的初具规模的武戏、文武戏以及丑旦戏的多戏路新型剧种，称为九角戏，亦称九甲戏或高甲戏。

庄长江先生在《晋江民间戏曲漫录》一书中提及，从九甲戏早期的剧目、戏路与四平戏比较接近，而与竹马戏早期的排场戏、三小戏、丑旦戏相去甚远，所以他认为洪埔师应是四平戏演员。

但是值得注意的是，清以后，竹马戏也受到流传于闽南的正字戏、四平戏、汉剧、徽班的影响，吸收了他们的剧目和部分声腔，如【梆子腔】、【安庆调】、【花鼓调】等，用蓝青官话演唱，旋律比较遒劲。这阶段竹马戏唱腔庞杂，南腔北调混为一体。[①]

而且泉腔与四平腔在漳州地区产生交融是可能的。明何乔远《闽书》卷三十八《风俗》记述："（龙溪）地近于泉州，其心好交合，与泉人通。虽至俳优之戏，必使操泉音，一韵不谐，若以为楚语。"可见明代梨园戏在漳州地区就已盛行。及至清代后期，梨园戏在漳州仍拥有不少的观众。但是，鉴于梨园戏的师承一向比较严格，其音乐唱腔和表演形制都较成熟，直接吸收融会其他剧种声腔就显得比较困难。而发源于民间歌舞小戏的竹马戏则历来剧种、体制相对松散，比较容易包容混杂四平腔、泉腔、潮腔

① 《中国戏曲音乐集成·福建卷》，第 588 页，2003。

等各种声腔。高甲戏老艺人洪道成认为：约 1830 年后，洪埔师才兴起高甲戏这个剧种。洪是当时建宁府竹马戏的艺人（竹马戏流传到闽南，专演猴戏①——《西游记》故事，在漳演出时，还分成青笼猴与红笼猴两个班子，之后下落不明）。这里所提到的猴戏，或认为是打城戏，似乎比较近似于连横《雅言》中记述的具有宗教仪式色彩的四平戏。如果以猴戏而论，可见包括四平腔在内的北管戏曲与泉腔交融的方式曾经是丰富多样的，这种复杂的情形也为后来高甲戏的庞杂埋下了伏笔。

因此，综而论之，"借道"竹马戏，四平腔对高甲戏形成产生了影响。洪道成认为高甲戏"表演程式是京剧武戏味道较浓，后来加演文戏，多吸收梨园戏程式。音乐则沿用竹马戏习惯，大鼓大锣大钹，文戏后来又全用南乐，曲调除了采取京剧、南曲，还有新创，并吸收道坛和木偶戏的调子。道白初时是竹马戏的样子，既非京腔，又不像方言，以后才把唱白全改成方言。这就更容易为群众所接受"。直到 1931 年《厦门指南》还认为九甲戏"为同安土著，亦呼竹马仔"②。1947 年吴雅纯编撰的《厦门大观》也说："九甲戏：唱打用皮黄，说白用土腔，言词鄙俗。用具简陋，台上椅桌均以竹马代，因而亦称竹马戏。"③

在闽南泉州南音音乐中，有一类名为"南北交"的乐曲，系以泉音方言及北方官话交替演唱，形成相当有趣的对比色彩。而且在音乐上交错层叠，颇具特色。这些曲牌在高甲戏中至今仍留存。

但是四平腔与高甲戏的密切关系是毋庸置疑的，至今仍可见许多痕迹。例如比照 1957 年福建省文化局剧目工作室编印的《福

①　陈郑煊认为猴戏是打城戏的一种，流行于漳州、龙海一带。

②　苏警予等编：《厦门指南》第四篇《戏剧》，第 8 页，厦门新民书社，1931。

③　吴雅纯编：《厦门大观》，第 157 页，新绿书店，1947。

建戏曲传统剧目清单》的高甲戏剧目与四平戏老艺人曾宪乙所述闽南四平戏剧目，名目相同的就有：《马陵道》、《铁弓缘》、《千里驹》、《郭子仪》、《八仙过海》、《二度梅》、《吕蒙正》等，小戏《骑驴探亲》、《打花鼓》，连台本三国（《凤仪亭》、《过五关》等）、薛刚反唐（《封王》、《投军》等）。而且至今一些剧目中的说白唱腔仍有官音与方言混杂的情形，如《打花鼓》、《换包记》等。曲牌名相同的也有【甘州歌】、【步步娇】、【玳环着】、【江水儿】等。高甲戏中也有帮腔，帮腔的形式有四种：为使情绪延续、加深下去而在拖腔句上进行帮腔的。用于加重、强调的。用于重复、补充的。帮腔同时衬锣鼓介，以加强气氛的。帮腔也有助于演员的表演，如《对饮》的帮腔提供一定的时间便于演员做饮酒的动作。

从中州音韵，到"南北交加"，再到后来以泉腔为主导，高甲戏形成发展历程可以看作北管戏曲在闽南本地化的过程。新兴的高甲戏不仅受益于早期的四平戏的滋养，也汇集了后来昆腔、乱弹等，甚至清末民初京剧的诸多养分。至于它所糅合的本地戏曲剧种声腔，也不仅止于处于强势地位的泉腔、潮腔，还包括竹马歌谣、傀儡调、道士曲等等。因此，在闽南四平戏消解与融入的这个过程中，我们同时也看到，具有强大包容力的当地戏曲声腔在外来声腔剧种的撞击下，自身也发生了变异。在多元共处的戏曲生态中，二者互相交融、渗透，进而扬弃、创造，终于产生了具有强大生命力的新兴剧种。

第五章

话剧和歌剧的地方变异

话剧和歌剧是异域的舶来品。在中国这样一个地域广阔、文化形态复杂的国家，新戏剧样式的传播与被接受，无疑需要磨合与时间。话剧和歌剧要落地生根，民族化势在必行，并且由于各地域文化的差异，也必然呈现多姿的面貌，从而共同构成中华文化的丰富多彩。另一方面，传播过程中的民族化、本地化是话剧和歌剧汲取新文化资源、攸关自身创新发展的重要途径。民族化、本地化包括内容和形式两个方面，内容上要注重表达本民族、本地域人民的思想感情和社会生活；形式上则要包容本民族、本地域特有的艺术元素，大胆创新，使之更好地体现本民族、本地域的风格和气派，为广大人民群众所喜闻乐见。

对闽南戏剧文化圈而言，话剧、歌剧的民族化、本土化主要体现为方言话剧、方言歌剧的艺术实践。其中，方言歌剧的艺术实践比起方言话剧要更加困难，因为它不仅涉及语言的运用问题，而且关系到与语言密切相关的音乐问题，包括运用闽南本土的音乐资源、表现闽南的风土人情、抒发闽南人的内心情感。方言歌剧不同于本地的戏曲，它必须符合歌剧的创作原则，包括在作曲上"多声思维"的运用，要解决本地戏曲未曾遇到过的一系列音乐上的难题。方言歌剧的文学脚本也必须考虑到歌剧思维的

特征，从题材的选择到文本的结构都必须不同于戏曲剧本。闽南的方言歌剧也有别于用北方话演唱的歌剧，这是因为它所依赖的是明显迥异于北方音乐的南方音乐资源，所以，闽南方言歌剧是一种全新的艺术品种。而一旦方言歌剧创作成功，便标志着闽南戏剧文化圈的艺术品种更加齐全，形成了一个完整的体系，所以，闽南的方言话剧和方言歌剧的形成绝不是简单将话剧和歌剧"移植"到闽南的问题，而是标志着闽南戏剧文化圈真正形成、因而具有里程碑意义。

第一节　早期话剧的权宜之计

面朝大海，从闽南扬帆而去，是广阔的太平洋。南风熏兮，温暖潮润地吹来了异域的消息。早在宋元，泉州就曾经是"市井十州人"的国际大都市；明清以降，闽南人过台湾下南洋，移居播迁，对外商贸往来的航线更是遍布世界各地；鸦片战争之后，厦门成为对外通商的五个口岸之一。一方面，得天独厚的地理环境和特殊的历史际遇形成了闽南人开放包容的心态，这里自然成为中国较早接受西方近代文明的区域。另一方面，远离政治中心的边缘地位，作为东南门户又直接遭逢列强的侵略，使民族、民主、国家等革命观念和思想在这里的知识分子阶层中更容易播种发芽，不断孕育成长。作为舶来品的话剧、歌剧传播入闽，正是处于这样特殊的历史和文化环境之下。而近现代革命在闽粤的勃兴，则为话剧、歌剧在闽南的发展推波助澜。

早期的话剧被称为文明戏，也叫新剧。早在 1906 年，就有部分福建籍的留日学生在东京加入了我国第一个话剧团体——春柳剧社，这是福建话剧运动最早的萌芽。这些留日学生回国后，便成了福建话剧运动最早的组织者和骨干。社友林天民是福建人，

于 1910 年在福州发起组织文艺剧社，① 这是福建目前已知的最早话剧团体，影响深远。林天民在《三十年来我们的新剧运动》中回忆道：

> 我回家乡应是在民国纪元前一年，在东京留学的当儿，已经有了新剧的嗜好，欧阳予倩先生在东京组织的春柳剧社，我是社员之一。当时记得公演过《黑奴吁天录》、《一个假发》、《浊血》等等，或是译本，或是原文，前后公演五六次，给了我许多经验和兴味。回国以后，欧阳予倩先生便在上海开始他真正的艺术生活，我却跑到福州家里当了一个工程师，看到福州剧场戏剧的落后和社会上种种怪象，便决心来试一试我的新剧运动。

> 我找到几个有力的同志，工业校长梁志和，水产讲习所长的孙英，工艺传习所教员张玕珂、梁肖冶，和我同事的刘景韩、孙世华，还有法界的江春融、王嘘和、林特峙，学生的邵剑公、林成南等三十余人，我们开始组织了文艺剧社。②

辛亥革命后，文明戏在闽南一带也兴盛起来。厦门最早出现文明戏是在民国初年。据李禧、余少文和朱鸿谟等人回忆：厦门光复后，各中小学的教师、学生积极自编自演新剧目——文明戏，在演武场（今厦门大学大操场）连续演出三天，其中有结合时势教育的新剧目《满清终局》。演出时在地上划一个大大的象

① 1912 年 11 月文艺剧社演出了反映辛亥革命斗争的话剧《北伐》，导演林天民，编剧梁志和，第一次公演获得了成功。1913 年，剧社又公演了第二部话剧《爱国魂》，剧情写的是一个日本政治家的妹妹爱上了一个中国留学生，这位留学生因为中日两国有仇，出于爱国而拒绝了她。文艺剧社在 1915 年后，又演出了《茶花女》、《不如归》、《血手印》等话剧。还编演了《社会流水账》、《钟馗降鬼》等滑稽戏和《哭穷途》、《落伍》等悲剧。1916 年还演出了反映现代历史的《卖国奴之路》。

② 引自福建省图书馆缩微胶卷。

棋盘，演员身穿衣甲，衣甲上分别写有将、士、象、车、炮、卒。演员分成两组，一组衣甲上的字是红色的，代表革命军；另一组衣甲上的字是黑色的，代表清军。两组各有一位指挥员站在台上，指挥各自的成员进行攻守战斗。至清军一组死局时，忽然闯出由教员化妆的唐绍仪、伍廷芳，分别代表清政府和革命军政府举行和议谈判。和议不成，清政府被推翻。此外，演出还有讽刺抽大烟（鸦片）、鼓舞北伐（北上抗击清军）等剧目。[①] 1913 至 1922 年间，厦门先后成立了益智新剧社、通俗教育社新剧团[②]等文艺团体，成员都是知识界的戏剧爱好者，剧本多半是自编的，有《徐锡麟刺杀巡抚思铭》、《秋瑾就义》、《红花惨案》、《杜十娘》等。厦门通俗教育社成立后，将各学校各团体，如省立第十三中学、大同小学、青年会、益智社的新剧团等组织起来举行公演。此后，厦门新剧社如雨后春笋般产生，如厦鼓新剧社、市民剧社、益同人剧社、励德剧社、醒民剧社、嘉乐剧社等。[③]

　　1911 年 11 月 11 日漳州光复。为了推行新文化，光复后福州派来扶风学校的话剧团到漳州，公演三天文明戏，宣传民主共和

　　① 　陈旺火整理：《辛亥革命厦门见闻录》，庄威主编：《辛亥革命在厦门》，第 34 页，当代中国出版社，2001。

　　② 　1921 年，厦门知识青年康伯钟、陈文总、庄英才、黄邦桢、吴梓人、马侨儒、李维修、李汉青、黄建成等，认为厦门社会教育不发达、民气闭塞，倡议组织通俗教育社。下设总务、交际、会计、教育、编辑、讲演、新剧等股。1922 年 4 月 1 日在中华茶园成立大会上，演出新剧《林则徐》。新剧股主要排练文明戏以筹募经费。文明戏的题材多数是反帝反封建的，是该社最活跃的一种活动。先后被选为新剧股主任的有邓世熙、李维修、张振才、陈国驷、陈佩真、黄怡仁、施英杰、马育才、邱虚白等。骨干分子陈尚友（伯达）等人也曾担任新剧股的演员。

　　③ 　叶春培、陈永谟：《厦门通俗教育社》，《厦门文史资料》第 10 辑，1986。

纲领和破除封建迷信恶习。① 民众争相观看，拍手叫好，对新文化有了新的认识。②

在反日爱国运动的基础上，厦门革命党人开展劝募救国储金运动。他们结合反日反袁的宣传活动，组织厦门白话剧社，进行义演，由傅振箕编写《亡国镜》剧本（共四幕），剧情以罗马帝国的强暴喻日本帝国主义，以犹太王的自私和反动映射袁贼（指袁世凯）。参加演出的有傅振箕、林幸福、陈世哲和丘廑兢等人，还聘请各界人士，如李维修、梁家欣、凌九才、陈缘、林添丁等参加演出，林荣华任事务员，负责后台。1915 年 7 月 10 日晚，该剧在鼓浪屿青年会广场以闽南话举行公演。翌晚，又在厦门寮仔后天仙茶园（戏院）演出。观众看到犹太王签投降书时，呼喊："罗马帝国简直就是现在的日本，中国无异当时的犹太，我们不要做亡国奴！"《亡国镜》在厦门演出后，泉州商会和一些进步人士，邀请厦门白话剧团赴泉公演。第一晚由厦门剧团演出《亡国镜》，第二晚由泉州同志和进步青年演出《白茶花》（庄汉民扮演白茶花）。③ 据统计，厦泉两地义演共收献金和票资达 3000多元，悉数存入中国银行为救国储金。④ 1945 年，泉州资深剧人吴堃、张一朋回忆当时的晋江戏剧运动时也指出：

> 晋江新戏剧运动，发源于反帝反封建，当时从事于剧运者，不是旧的与新的戏子们，而是一般爱国者。民国四年，厦门爱国青年组织之剧社，编排《卖花女》一剧，在厦演

① 王兆培遗稿：《百岁自述》，《漳州文史资料》第 15 辑（总第 20期），1991。

② 林杏雨：《漳州辛亥光复》，《漳州文史资料》第 15 辑（总第 20期），1991。

③ 丘廑兢：《闽南倒袁运动记》，《厦门文史资料》第 9 辑，1985。

④ 杨锦和、洪卜仁主编：《闽南革命史》，第 74、75 页，中国计划出版社，1990。

出，甚博好评。先烈许卓然先生遂邀其来晋续演，其动机为唤醒民众，雪耻救国。来晋时，假元妙观三清殿千架筑临时舞台，以资应用，邑中人士参加者有黄苹秋、傅无闷等同志。民国五年，由傅无闷、吴藻汀、陈祖烈、黄苹秋、傅约翰诸人组织晋江移风剧社，并自编《皇帝梦》、《血手印》诸剧在承天寺公演。当时袁氏败亡，《皇帝梦》一剧，系描写袁氏盗国诸罪行，故甚为各界人士所同情。[①]

1918 年，陈炯明的援闽粤军，在漳州建立闽南护法区。陈炯明在闽南护法区内提出建设新社会、提倡新文化的口号，实行了一些新政。粤军总司令部在漳州市内设立美育俱乐部，提倡军民同乐。当地闽南社会教育社筹备公演易卜生的话剧《娜拉》和一些自编话剧。陈炯明为此拨款 500 元资助，并代撰写募捐启事，帮助他们进一步筹备继续公演话剧的经费。1919 年 6 月间，省立第二师范学生也公演苏俄话剧《夜未央》。据沈汇川回忆：五四运动以后，漳州文教界人士吴玉德、游藏珍、陈湘龄等人，就曾先后组织学生演出话剧，如胡适的《终身大事》、易卜生的《傀儡家庭》等，也改编了一些民间传说，宣传破除迷信。同时，泉州的一些知识分子吴堃等和南洋归国青年组织泉州更俗剧团，[②]社址设在泉州镇雅宫，先后演出《终身大事》、《孔雀东南飞》、

[①] 吴堃、张一朋执笔：《三十年来的晋江剧运史稿》，《大众报》1945年 4 月 18 日。

[②] 张一朋称，更俗剧团演的戏都是有剧本的，不但演中国剧作家，如陈大悲、欧阳予倩等人编的戏，而且也演外国剧作家如莫里哀编的戏，同时也自己编剧上演。他们有专营布幕、道具的人，专营化妆、服装的人，有导演，有排练。他们也体验生活，如在排练《终身大事》时，导演和算命先生的演员，就去观察一些算命的人的生活行为。社中的演员多数能忠实于剧本。如对话、动作、表情等，通过排演苦练，都能刻画剧中人物性格，博得观众的好评，演员如吴堃、吴礼陶、傅维翰、王友锵等人被观众称为名角。

《山河泪》、《波兰亡国恨》、《爱国魂》、《英雄与美人》、《好儿子》、《悭吝人》、《幽兰夫人》、《化子拾金》、《谁之咎》等多幕剧和独幕剧。该社自 1919 年成立后固定在寒暑假期间演出，一年之中均有两台新剧，以满足当时观众的需求，间亦有非寒暑假期间特别演出的。这样持续有五六年之久，对泉州话剧活动起了很大的作用。其后，又有王德彰等青年在南熏小学组织演出《可怜春闺梦里人》等剧。当时的话剧用本地方言演出，女角由男性扮演，观众称它为文明戏。1923 年和 1924 年，泉中中学和佩实小学的师生也相继组织剧社，演出剧目有《刀痕》、《好儿子》、《泼妇》、《幽兰女士》、《咖啡店之一夜》等剧，这时候已经开始男女合演了。

台湾最初的话剧，当时称作新剧，也就是所谓的改良戏。1910 年 5 月 4 日，日本新剧领袖川上音二郎的剧团在台北市朝日座演出，所演的是社会悲剧，颇得好评，也使台湾人士认识了新剧。次年由日本人庄田和朝日社的主人高松丰次郎等，组织闽南话改良剧团，招募一批台湾演员，开始排练，由日本人高野氏（日本川上音二郎剧团的演员）任导演。剧本取台湾当时的时事为题材，这时剧本并无对白，系采用幕表制。上演剧目有《可怜之壮丁》（又名《洪礼谟火车栋仔》）、《廖添丁》、《大男寻父》、《周成过台湾》（又名《无情之泪》）、《孝子复仇》等。舞台装置只有简单的屏风式布景，也有音乐伴奏，乐器是采用日本歌舞伎的各种乐曲。主要演员有林火炎及陈阿达两人。不久剧团解散。后来由台湾人自己改组，另称宝来团。早期的台湾话剧，剧本用幕表，内容多采自日本，部分为本地时事，用闽南话演出，男扮女装，这与当时祖国大陆特别是闽南流行之文明新戏相类似。1919 年，在东京的台湾省籍留学生组织了一个演剧团，到中华青年会馆去表演，剧目有尾崎红叶原作的《金色夜叉》和《盗瓜贼》，主要演员有张暮年、张芳洲、吴三连、黄周、张深

切等人。① 1919 年上海民兴社到台湾演出，对台湾早期话剧也有较大的影响。

这一时期闽南话剧处于萌芽状态，艺术上虽显粗糙，但内容多为反帝反封建、宣传爱国民主，起到了教育群众的积极作用。从辛亥革命到反袁斗争、五四运动，风云变幻中，革命青年、知识分子纷纷以文明戏来启迪民智，传播革命思想，凝聚民族意识和爱国精神。他们演出的剧目或改编自国外话剧名著，或是假托外国历史兴衰讥讽国内时事，或是直面社会问题，痛陈现实弊端，目的大都是为了激发民众的革命热忱。至于演出中采用本地方言，固然是当时民众的语言现实所限，不得已而为之的权宜之计，但是我们也应该看到，这也是话剧跨越知识分子阶层的羁縻，深入平民社会的必需。

这些话剧、歌剧的演出，为反帝反封建思想和自由、平等、妇女解放等新观念的传播提供了很好的平台。"这些人来看戏，不但是为了看戏，并且喜欢知道一些新的事情，听一些新的议论，爱看的是一些反封建反压迫，描写社会腐败政治黑暗的话剧，特别是喜欢知道一些有关婚姻自由的道理"②。这种情形与中国其他地方话剧初兴的状况是类似的。文明戏之所以能够在 20 世纪初叶的中国风靡一时，除了它表演形式的新颖外，最重要同时也是最直接的原因，正如欧阳予倩先生所总结的那样：辛亥革命以后，"（文明戏）正享受着绝大的自由，一向所不能演出，不敢演出的戏，此时都能演了。那晚清的权威，令人侧目，将及三百年了，一旦推翻，凡是描写满清宫闱的戏，都是人们所要看的。那官吏的腐败，人民无可奈何的，也长久了，凡是攻击官僚的戏，也是人们所要看的。旧时的道德观念，人民不像从前那样尊

① 吕诉上：《台湾电影戏剧史》，第 293～294 页，银华出版部，1961；吴若、贾亦棣：《中国话剧史》，第 39～42 页，文化建设委员会，1985。

② 张一朋：《泉州话剧活动记述》，《泉州文史资料》第 1 辑，1961。

重或怕惧了。凡是发挥爱情，如取材《红楼梦》诸戏，也是人们所要看的。那时才经过了一番政治奋斗，第一次革命，好容易成功，凡是可以激发爱国心，如译自法国的《热血》等戏，也是人们所要看的。那时人民兴高望奢，正欲与世界大国，较长争强，凡是叙说外国的情形，如《不如归》、《空兰谷》等戏，也是人们所要看的"①。

　　至于台湾早期话剧活动中使用方言的情形则更为复杂。一方面是当时台湾语言现状所决定，例如1919年上海民兴社到台湾演出，就因为"该团台词均与国音（北京语）同，为使台湾观众明了起见上演前均有剧情解说"②。另一方面，在日本殖民政府推行奴化教育的背景下，演剧中汉语方言的使用就具有一定程度的反抗意味，顽强的民族意识，通过与原乡故土音韵相通的方言隐晦曲折地表达出来。1927年，台南人黄金火独资组织了文化演艺会，训练话剧人才。受文化协会影响，他们提出五点信念，第一条就是"言语须用方言"③。

　　一些新女性也开始参与到演剧活动之中，在社会事务中崭露头角。如1920年4月中旬，泉州林朝素、刘瑜壁在晋江永宁竞新女学四周年校庆时，组织师生公演唤起妇女觉悟题材的话剧，这是永宁女子第一次演剧，开风气之先，影响很大。泉州华侨女子公学的女校长李灵芬还亲自领导排演现代歌剧《葡萄仙子》。漳州的汪瑞椒则是当时演技出色的女演员。当然，那个时期风气未开，女子演戏仍需要极大的勇气。

　　此外，本地题材剧目也开始出现了。1911年，闽南话改良剧团剧本以台湾当时的时事为题材，如《廖添丁》、《周成过台湾》

①　欧阳予倩：《戏剧指导社会与社会指导戏剧》，欧阳予倩：《予倩论剧》，广东戏剧研究所，1931。

②　吕诉上：《台湾戏剧电影》，第295页，东方书局，1961。

③　吕诉上：《台湾戏剧电影》，第302页，东方书局，1961。

等。1913～1921 年间，厦门的新剧剧目也曾取材本地时事，如《陈总杀媳》、《纺纱之死》等。此外，1921 年，泉州树兜乡侨办的师范学校组织了明新剧社，编演了话剧《荔镜记》。1929 年秋，厦门大学校友会漳州分会举办的暑期补习学校师生编演了《谢灵舍》，将闽南民间故事搬上话剧舞台。[1] 1931 年，吴堃帮助归侨吴昆元组织泉州新声剧社，为该社编导了泉州古典名剧《陈三五娘》，王友照扮演该剧的女主角。可见闽南话剧在其诞生之初就已经注意到民间传说、戏曲等闽南民间文艺中所蕴含的丰富资源。

　　另一个值得重视的现象是，闽台两地的话剧、歌剧活动从一开始就紧密关联。在时代的热潮中，旅居闽南的台湾青年参与或组织话剧演出。例如 1924 年 4 月，在厦门的台湾省籍学生李思祯（厦门大学）、郭丙辛（中华中学）、王庆勋（厦门大学）、翁泽生、洪朝宗（集美中学）、许植亭（同文书院）、江万里（中华中学教员）等组织成立闽南台湾学生联合会。4 月 25 日成立大会到会者 400 余人，同日和翌日试演新剧，概以台湾时事为剧本，如《八卦山》与《无冤受屈》等，皆描写台湾人之悲惨情状，以讽刺日本人之暴虐。[2] 从闽南地区归台的学生带去了祖国大陆沿海话剧活动的新信息和剧目，成为除日本新剧之外，台湾早期话剧的另一个重要来源。1923 年 12 月游学厦门的彰化县人陈崁、潘炉、谢树元等，"深受厦门通俗教育社之'文明戏'之影响，以

[1]　据陈郑煊回忆，当时的老师有叶国庆、郑鸣歧、沈君泽、郑江涛、曾郭棠、吴方桂等人，学生有陈郑煊、石逢云、郑其琛、郑启东、郑朱祥、吴芳辉、谢家祥、吴瑞柳、吴瑞蓉、庄雪冰、徐珠痕、陈翠东、林玉霜等。演出地点在黄金戏院，剧目有歌剧《瞎子瞎算命》，笑剧《谢灵舍》，演员徐珠痕、吴方桂等。2006 年 1 月 15 日笔者访谈材料。

[2]　陈小冲主编：《厦台关系史料选编（1895—1945）》，第 410 页，九州出版社，2013。

启民族思想之工具无过于戏剧，回台后，遂与同志杨茂松、周天启、吴沧州、郭炳荣、蔡耀东、黄朝东、陈金懋、林朝辉、林清池、吴本立等，组织：'彰化鼎新社'，排练新剧"①。他们从厦门通俗教育社带来了剧本《社会阶级》（独幕剧）、《良心的恋爱》（五幕剧）等公开上演。1924 年，有摘星体育会会员陈奇珍（即陈期棉）的朋友陈凸仔（陈明栋）自厦门来台。他曾参演过厦门通俗教育社的文明戏，遂鼓励摘星网球会会员成立星光演剧研究会，由赖丽水、王井泉、杨木元、张维贤等组织而成。1927 年间台湾南部文化剧运动，先是由在厦门学习的林延年（即林啸鲲）等归台组织安平剧团演出《自由花》而兴起。借着地利之便，人员往来与剧团交流也成为可能，例如 1934 年前后，台湾的钟鸣新剧团也曾到厦门演出。②

　　在演剧与观剧的共同参与中，闽台民众的情感距离拉近了，在反帝反封建的狂飙中奋发民族激情。1929 年，居住漳州的台胞蒋文和被以"共产党嫌疑"的罪名逮捕。在漳州的台湾省籍学生和台胞数十人，成立救援会，开展援救蒋文和的活动。后又把救援会扩大为台湾解放运动牺牲者救援会，并于 1930 年 2 月在漳州影艺大戏院举行游艺大会，为支援台湾反日运动进行募捐义演。这一举动，得到上海台湾青年团的大力支持，派郑连捷、侯朝宗前来漳州协助演出。会上，他们向漳州人民汇报了台湾人民反日斗争的经过，呼吁救援反日牺牲者的家属及被捕者；演出歌剧《殖民魂》、话剧《血溅竹林》及歌舞剧《海外春来》等，把日本帝国主义者在台湾的暴行搬上舞台，激发群众对日本帝国主义者的仇恨，会场上"打倒日本帝国主义！""台湾解放万岁！"的口号声此起彼伏。游艺大会举行了两天，共募款 500 余元。③

　　①　《闽台关系档案资料》，第 729 页，鹭江出版社，1993。

　　②　《闽台关系档案资料》，第 724 页，鹭江出版社，1993。

　　③　杨锦和、洪卜仁主编：《闽南革命史》，第 158 页，中国计划出版社，1990。

第二节　抗战期间大众化的尝试

自五四新文化运动以来，话剧作为教育人民、启发民智、唤醒民族意识的重要途径，日益为文化人所认可，近现代一系列革命运动中，话剧的积极效用更让人刮目相看。尽管早期话剧、歌剧往往囿于知识分子的小圈子，但是走向民众却是它自身发展、实现本土化的必需，同时也是社会发展变革的必然趋势。自"九一八"之后，日本帝国主义加紧对华侵略，中华民族面临生死存亡关头。在同仇敌忾的民族战争中，话剧这一艺术形式被广泛运用，以动员各阶层民众参加抗战、支援抗战。成立于1930年的中国左翼剧团联盟提倡演剧大众化，努力把话剧推向普及。

1937年冬，全国戏剧界代表聚集于汉口，成立了中华全国戏剧界抗敌协会。在成立宣言中，协会反复强调戏剧对抗战的重要性，号召剧人团结："对于全国广大民众作抗敌宣传，其最有效的武器无疑的是戏剧——各种各样的戏剧。因此动员全国戏剧界人士奋发其热诚与天才为伟大壮烈的民族战争服务实为当务之急。我们全国戏剧工作者应迅速通过戏剧对广大工人农民小市民及学生群众作援助抗战参加抗战的号召，应鼓励前线的将士奋勇杀敌，应与后方伤兵与难民以充分之慰安与指示。通过我们各种各样的形式将对于壮烈牺牲的将士和队伍以最大的褒扬，对于每一汉奸，敌探，和民族败类以无情的揭破。"[①] 戏剧的作用也并不仅仅止于对本国民众的动员组织，通过戏剧宣传，还可以揭露日寇侵华的真面目，制造舆论，争取国际支援。同时宣言也指出了通过抗战戏剧的诸多实践，可以从素材的丰富、形式的多样、扩

① 《中华全国戏剧界抗敌协会成立宣言》，《中国话剧运动五十年史料集》第一辑，中国戏剧出版社，1958。

大受众和新旧剧间的互动等多方面提高戏剧的艺术水平，推进民族戏剧的建设。这一倡议流播甚远，对各地从事戏剧工作的爱好者产生了积极的指导作用。

中小学校和新式知识分子仍旧是抗战戏剧运动的主力军和积极推动者。1940 年 6 月 8 日，教育部颁令《各省市推进音乐戏剧教育要项》：要求各省教育厅及市社会局设专人负责音乐、戏剧教育工作。包括训练音乐、戏剧人才，设置歌咏队、戏剧队，编审歌咏、戏剧教材，督导各地音乐、戏剧教育之进行并考核其成绩。1940 年 12 月 20 日，教育部又颁布《推进国立各级学校音乐戏剧教育令》。规定国立各级学校应一律成立歌咏戏剧队，利用课余教育民众，作为该校兼办社会教育主要工作之一。

在抗日战场血与火的斗争中，闽南话剧和歌剧从工厂、农村、学校业余演剧，转向公开的大剧场和广场演出，观众圈亦随之由原来比较单一的学生，一下子扩大到全部市民和工农群众。闽南话剧和歌剧在本土化、地方化方面进行了诸多的大胆尝试，拉近了与民众的距离，也丰富了戏剧的艺术表现。

一、抗战与戏剧运动

闽南地区是中国抗战的前线，民众对日本侵华有切肤之痛，抗敌斗争十分激烈。

福建与台湾仅仅一水之隔，自 1895 年日本侵占台湾，台湾同胞饱受殖民统治奴役的情形，已为东南沿海民众所熟悉。1931 年"九一八"事变发生后，闽南各地与全国各地一样迅速掀起了抗日反蒋运动。厦门、漳州、泉州相继成立了由各阶层群众组成的抗日救国团体。卢沟桥事变之后不久，金门、厦门由于在战略上的重要地位，很快成为日军进犯的主要目标。1937 年 10 月，金门沦陷。1938 年 5 月，厦门沦陷。另外，日军不断出动军队、飞机骚扰漳泉，民众死伤惨重，抗日情绪高涨。当时福建的文艺工作者有普遍的共识，"所以更急进地举起抗战的旗帜，负起训练

民众，组织民众的责任，一致用戏剧来作抗战的武器"①。在这样的情形下，20 世纪 30 年代以来，闽南话剧发展迅速，在抗日救亡的民族战争中成熟壮大，成为抗战中的民族号角。

　　抗战的爆发，使得闽南文化人对戏剧的提倡，从口头和案头的推崇，迅即转入大量的演剧实践。1931 年 9 月，龙溪县立民众教育馆的《龙溪民众教育月刊》第 2 期编印了"剧艺专号"，在卷头语《民众戏剧与民众教育》中提出："我们以为能够辅助民众教育而且又能够引起民众兴趣的首先要推戏剧。"抗战期间，时任福建省教育厅厅长的郑贞文在《剧教》撰文《学校推行剧教的效用》，积极推动学校组织剧团，开展抗日宣传。深入各地农村演出的抗日宣传队在实践中更体验到："一幕抗敌戏剧，胜过十篇抗敌演词……演说不易感动他们。而在戏剧里的一举一动，他们都能深深的印在脑海里。"② 抗战爆发后，福建戏剧运动风起云涌，据不完整的统计，当时全省大大小小的剧团就有 200 多个，"抗战时期是福建话剧运动的高峰，没有一个时期拥有这么多的剧团，没有一个时期在短期内创作了这么多的剧本，没有一个时期话剧会这样地受到广大人民的欢迎，也没有一个时期，话剧会起到这么大的作用"③。在当时教育部举办的全国社会教育展览会上，福建"不特戏剧工作评为第一，而且参观人惊奇福建戏剧之成就"④。

　　"抗战以后，因戏剧是最具体、最有效力的宣传技术，所以被尽量地采用"⑤。当时闽南几乎县县都有抗敌剧团，还有许多由当地的文化人联合组织的剧团，各中学几乎都有抗战剧团的组织，各小学校和机关团体也不定期公演，演出的剧目则不计其

① 施寄寒：《抗战戏剧在福建》，《抗战教育》1938 年 5 月创刊号。

② 卢翔彩：《到农村去》，《战时青年》第 1 卷第 10 期，1938。

③ 黄跃舟、蔡干钦：《福建话剧运动史料辑要》，《福建新文学史料集刊》第一辑，1982。

④ 曾少枚：《窒息了的戏剧运动》，《建言》1946 年第 6 期。

⑤ 明驼：《戏剧运动在龙溪》，《抗战新闻》第 1 卷第 9 期，1939。

数。在闽南一带，泉州的剧团较多，① 多半是学校剧团，其中人才最集中的要算大众剧社，它是由一批教育界的爱国青年联合组织的，比较注重推行抗战话剧。在厦门，原先的很多剧团，如南天剧社②等联合起来，组织了戏剧协社，以集中的力量，来推动全市的抗战话剧。厦门沦陷后，许多演剧团体辗转后方继续活动。向来话剧比较发达的漳州，这时除了原来的芗潮剧社、龙中师剧社外，还有国防剧社③、毓秀剧社等。城乡的话剧运动相当

① 吴堃、张一朋执笔的《三十年来的晋江剧运史稿》中提及这段历史："接着七七事变，晋江各界有抗敌后援会之组织，该会宣传部曾发动公演话剧，并有 15 个巡回剧团分向各乡公演，其间以第一及第三巡回剧团工作最努力，前后所演之戏不下 50 出，重要者有第一巡回戏剧团所演之《一年间》、《毒药》、《张家店》，第三巡回剧团所演之《天津黑影》、《重逢》、《两只马鹿》、《米》、《抗战三部曲》。所至之地，除晋江各区外，还有南安惠安各地。"

② 南天剧社是在共产党的抗日救亡号召下，由厦门知识界组成的一个业余剧团，成员来自小学教师、大学生、机关职员、新闻记者和社会青年。主要负责人和演员有叶苔痕、黄希昭、王金城、李侠、钟青海等。演出剧目有《苏州夜话》、《南归》、《咖啡店的一夜》、《湖上的悲剧》等。1937 年 4 月间，南天剧社邀请泉州鸽翼剧社、海沧海啸剧社、漳州芗潮剧社到厦门联合公演，这是闽南进步话剧社团的大会师，在联合公演中建立了各个剧社的战斗友谊，发展和推动了厦门进步话剧运动，影响深远。1938 年厦门沦陷后，原南天剧社的部分成员赴港转到南洋各地，留下的则编入厦门青年战时服务团，开赴漳州，继续投入抗日宣传活动。

③ 国防剧社成立于 1939 年。社员除了原莺声剧社的基本社员外，又吸收一批新社员，人数达一百多人，推举沈汇川为社长。成立大会在光明戏院举行，当晚演出古装四幕剧《岳飞之死》。同时，龙溪抗敌后援会组织的抗敌剧社和三青团漳州分团的青年剧社，因两社负责人及基本社员都是国防剧社成员，故社会上观众也将其归入国防剧社。国防剧社成立后，除以短小精干的独幕剧下乡宣传外，为满足群众的愿望，排演了崔嵬、阳翰笙、陈白尘等人的作品和英国、法国、苏联等外国名著剧作，先后排演了15 个剧目，在漳州、石码及华安县演出过。其中《此恨绵绵》一剧，曾在漳州连演 5 天，座无虚席，创漳州话剧演出新纪录。

兴旺发达。

抗战期间台湾虽然处于日本殖民统治之下，但抗日情绪仍在民间蔓延。1937年日本在台推行"皇民化运动"。首先是对意识形态严加控制，严禁一切带有中国民族风格的宗教、民俗和演剧活动。在此情况下，台湾戏剧家仍以巧妙方式进行抗争。虽然当时演剧必须使用日语，但是通过具有浓郁闽南文化特色的音乐、舞美、题材等的渗入，激起观众的民族意识。如1943年林博秋、吕泉生等人联合台湾各地文学青年，成立"厚生演剧研究会"，上演了《高砂馆》、《地热》、《从山看街市灯光》和经改编的张文环小说《阉鸡》。"这四出充满民族意识的戏剧，所有编导及音乐、服装、舞台设计俱出自台湾人手笔。这次演出的音乐包括'百家春'、'咹咹铜'、'六月田水'、'一只鸟仔号救救'，都是吕泉生在各地采集、整理的民谣。当时'皇民化运动'最高涨，一切带有汉民族风格的艺文活动皆被禁止，'厚生'的演出受到观众的热烈欢迎，盛况空前，为'永乐座'成立以来少见的爆满。《阉鸡》演出时，许多观众一面看戏一面流泪，引起日人警察的注意，演出中突然断电，观众纷纷持手电筒上台帮忙照明，才使演出顺利完成。但前述民谣因具民族色彩，在第二场演出时，即被总督府强制取消"①。1943年11月，台中艺能奉公会在台北上演了苏联剧作家特烈季亚科夫访华后创作的《怒吼吧，中国!》，由杨逵将日语版加以改编。该剧表面反映的是对同盟国的指责，事实上是对日本军阀暴行的控诉。

抗战期间还有不少福建省的重要话剧团体到闽南演出。1937年，福建省民众政育处实验小剧团在福州首举闽省抗战戏剧义旗，演出了《谁是仇敌》、《时代英雄》、《一颗炸弹》、《夜光杯》

① 邱坤良：《旧剧与新剧："日治"时期台湾戏剧之研究（1895—1945）》，第336页，自立晚报社文化出版部，1992。

等剧。其中《一颗炸弹》是用方言演出的。此后，实验小剧团大规模公演，点燃了本省抗战话剧运动的导火线，并先后到长乐、福清、仙游、惠安、晋江等地巡回演出。省抗敌剧团成立于 1937 年 12 月，主持人为蒋海溶、陈学英、陈启肃、林舒谦、石叔明等人。剧团的工作纲领明文规定"以促进抗战戏剧宣传及奠定抗敌剧运基础为今后工作总目标"。剧团下设四个巡回演出队，多次赴闽南演出。1939 年福建省教育厅民教处还组织了一个巡回施教队，到长乐、福清、莆田、仙游、惠安、晋江各县巡演。这些话剧团体的到来进一步鼓舞了闽南抗战戏剧运动的开展，促进了剧人和剧团之间的交流和团结，形成全省抗日戏剧运动的蓬勃局面。在福建人民的抗日战争中，蔡继琨带领他的学生，组成战地歌咏团，在闽南各县抗日阵地进行慰问演出。他还带领当时福建省政府组建的南洋侨胞慰问团奔赴南洋各地，动员南洋侨胞支援祖国的抗战事业。

除了大量创办剧团，开展演出宣传活动以外，福建省的戏剧工作者为了不断地提高水平，交流经验，扩大影响，做了很多努力。他们办了大量的戏剧刊物，比较著名的除福建省抗敌后援会抗敌剧团主编的《抗敌戏剧》半月刊（1936 年 6 月 5 日创刊）、福建省教育厅戏剧教育委员会主编的《剧教》月刊（1940 年 1 月 2 日创刊）外，还有《福建剧坛》（1941 年 7 月 1 日创刊）、《剧讯》（1942 年 10 月 20 日创刊）等刊物。此外《大成日报》、《南方日报》、《福建民报》、《大众报》、《惠安日报》、《龙溪社会报》、《闽南新报》等报纸都开辟了戏剧副刊。不少刊物如《福建新闻》、《方面军》、《抗战新闻》、《战时青年》、《抗敌旬刊》等等，也刊登剧本、文章，报道闽南各地抗日救亡运动和演剧消息。通过这些刊物，介绍、发表剧本，报道话剧动态，指导演剧艺术，有力地促进了本省话剧运动的发展。省抗敌剧团在教育部第二巡回教育队的谷剑尘等人的帮助下，举办过数期戏剧训练班，培养

话剧人才，一些县也先后举办过剧人讲习班，训练话剧骨干。如林任生、王冬青等人在泉州社会服务处举办话剧讲习班，由泉州剧人自己讲授戏剧各方面的常识，培养一些青年剧人。并出版《戏剧青年月刊》，内容包括剧本评介、演出剧评、剧运通讯、作家介绍、舞台技术、剧作和戏剧理论等。新峰小学还出版独幕小剧丛，由王冬青主编。张一朋还编写了一本戏剧讲义。①

二、提高与普及

从早期的文明戏、新剧到爱美的戏剧、国剧运动，继而为话剧正名，积极开展国防戏剧，闽南剧人对话剧、歌剧的认识不断深入。

从 1931 年翁国梁发表的《戏剧的艺术》来看，当地文化人对于话剧的认识比较全面。② 除了通过报纸杂志和书籍学习话剧、歌剧理论，接受现代剧场观念之外，部分戏剧爱好者还前往上海等国内话剧、歌剧活动较为兴盛的地区学习。例如芗潮剧社的创办人之一柯联魁，1929 年前往上海神州戏剧学校攻读，并结识了不少上海戏剧界知名人士，参加了中国戏剧协会。③ 他对话剧的表演、导演以及化妆、舞台美术，都很有钻研，在沪期间时常观摩南国社和大道剧社的演出，深受左翼戏剧思想熏陶。这些学习经历为后来他在芗潮剧社的戏剧活动打下了坚实的基础。1935 年

① 张一朋：《泉州话剧活动记述》，《泉州文史资料》第 1 辑，1961。

② 在文章中，翁国梁共分了十几个部分进行论述，包括"戏剧是综合艺术"、"无争斗即无戏剧"、"不能表演的戏剧犹如不能燃烧的火柴"、"戏剧与人生"、"戏剧不是业余消遣物"、"戏剧是否宣传品"、"新剧并不比京戏容易"、"舞台监督的责任"、"动作的重要"、"对话在戏剧中的重要"、"配光的功效"、"表演的艺术"、"编剧的技巧"等。

③ 张韫琪、熊寒江：《把青春献给舞台——柯联魁烈士战斗生平》，《芗潮剧社学术讨论会资料汇编（1934－1984）》，1984。

柯联魁以"天闻"为笔名在《南方》杂志撰文回忆其在上海向欧阳予倩、应云卫等戏剧家学习的情形。① 又如活跃于漳州剧坛的黄德洵是广州戏剧学校欧阳予倩的学生。②

另外，20 世纪 30 年代初期，一批进步文人和学者来到闽南，参与和指导演剧活动，对闽南戏剧水平的提高颇多助益，为抗战戏剧的发展打下了良好的基础。1929 年创办的泉州黎明高中，汇集戏剧家姚禹玄（张庚）和邵帷、音乐家吕展青（吕骥）、作家王鲁彦、童话作家张晓天等。著名作家巴金也于 1932 年来过泉州。1929 年 4 月至 1934 年春，戏剧家周贻白受聘执教于泉州中学、西隅师范学校和黎明高中这三所学校。1929 年他和黎明中学的邵帷合作导演了《夜未央》，由英语教师郭安红（即散文家丽尼）扮演男主角，演出不仅重视剧本的翻译，在演出规模、演技和对舞台的改革与创新等方面，均为当时所仅见。在姚禹玄、邵帷和周贻白等的指导下，该校又相继演出了《父归》、《讨渔税》、《黑暗中的红花》、《出路》等剧。1931 年，周贻白与泉州中学教师发起组织通俗剧社，用戏剧形式进行社会教育。邵帷与泉州剧人吴堃、尤国伟、黄倬云等人组织了泉州戏剧研究会，合作演出。1933 年省立厦门中学厦中剧社，演出话剧《乱钟》（田汉编剧），是由当时担任语文教师的著名女作家谢冰莹导演的。③

在这样如火如荼的戏剧运动中，闽南话剧、歌剧的艺术水平日益提高，现代戏剧观念在闽南得到进一步的推广和发展。随着抗战以来戏剧运动的蓬勃开展，剧团数量不断增加，演剧活动更加频繁，闽南戏剧工作者们也更加注重演出水平的提高，观众的

① 文中特别提到应云卫在上海导演《怒吼吧，中国！》成功演出后，"声名就震了全国"。

② 熊寒江：《芗潮剧社与话剧运动》，《芗潮剧社学术讨论会资料汇编（1934—1984）》，1984。

③ 《厦门文化艺术志》，第 318 页，厦门大学出版社，1999。

欣赏水准也随之提升。

当时芗潮剧社在《复兴日报》上编"戏剧"副刊，曾发动社内外人士写稿，对剧本、角色以至舞美等展开广泛的讨论，对戏剧运动趋势和闽南的话剧活动提出见解，议题涉及话剧本体和戏剧运动的各个层面。从演出的剧目看，无剧本、提纲式的文明戏已经被取代，占据主流的是各种国内外的话剧名作和本地剧人的新创剧本。俄国的果戈理、班珂，法国的莫里哀、伏许洼，意大利的史蒂芬非尔立，美国的辛克莱……他们的作品纷纷出现在闽南的戏剧舞台上。至于田汉、欧阳予倩、陈白尘、吴祖光、邵荃麟等国内著名剧作家的作品，更为各抗战剧团所热演。搜集本省富有抗战意义的民间故事，作为编剧素材，创作适合于本省各地及各阶层民众欣赏的抗战剧本，这也是当时戏剧运动倡导的方向之一。《金门除夕》、《厦门在流血》、《金门一家》、《台湾母亲》、《福建一小时》、《保卫福建》……光从名称上看，这些剧目就已经具备浓厚的地方色彩了。这一时期的演剧主题，主要是围绕抗战展开的，例如 1936 年漳州共演出了 19 场戏，其中有 13 场就是反日题材的。[1] 演出中除了注意"运用各种新的进步的技术形式"[2] 外，从当时演员的自述中，我们也可以看出他们对表演艺术的追求。演员们都很重视人物分析和内心揣摩，透露出"体验派"演剧手法的影响。例如芗潮剧社骨干许铁如（彭冲）在果戈理讽刺喜剧《巡按》（《钦差大臣》）中扮演大骗子赫列斯达可夫的仆人何喜卜（奥西普）。他在演出特辑中撰文畅谈心得并引述鲁迅对这个人物的分析："《巡按》中的何喜卜，他不是一个真正单纯的聪明人，而是愚笨中的自作聪明，这样才是作者果戈理原来创造它的人物的原义。"他以此作为把握人物的基点，在表演

①　常之：《一九三六年漳州剧坛的动态》，《芗江民众》第 1 卷第 1 期，1937 年 1 月。作者常之即柯联魁。

②　《芗潮剧社公演特刊》，1937。

中，既要克服非"本地货"的移植障碍，又要用恰到好处的动作姿态来表现剧中人的心理。

同时，抗战期间，群众经过熏陶，对戏剧艺术的欣赏水平也提高了，要求看大型话剧、看名著，要求有较完整的剧场艺术（如较完整的灯光、布景、服装等综合艺术）。剧社也注意物色聘请名导演名演员，重视舞台革新，提高艺术质量和演出效果。这也促进了闽南戏剧活动进一步向剧场艺术发展。

三、方言与大众化

不过，在当时，闽南戏剧运动更迫切的任务是大众化的问题，正如冯束在《目前剧艺工作者应走的动向》一文中所提出来的："在目前民族危机到达这样深刻的阶段，在这样严重的形态下，我们闽南的剧运者，应当怎样配合目前的形势？采取怎样的步骤？与人民大众的要求相拍合，应如何去发挥其重大的作用？真实地反映并推动这一现实的特质，以争取民族解放，完全独立自由的任务呢！"[1] 除了前文已经述及的"为国防而剧艺"，大量演出宣传抗日救亡的剧目之外，组织闽南的戏剧联合会，推动戏剧运动更系统地行动，举行联合公演等都不失为有效方法。同时大批剧人走出都市，深入乡村田野，进行抗日宣传。例如抗战期间，泉州包括晋江地区的剧团曾巡演的地方就包括：安海、石狮、官桥、内坑、灵水、可慕、东石、石菌、塔头、巴厝、钱仓、英墩、社坛、葛州、白桉、林口、许西坑、大宅、萧下、曾埭、张坑、加塘、西边、溪尾、英都、汤井、洪濑、码头、金淘、永春、仙游、惠安、涵江、莆田、福清、福州、永泰等地。[2]

但是对于当时的剧人来说，采取怎样的形式上演，才能使戏

① 冯束：《目前剧艺工作者应走的动向——对闽南剧艺工作者的一个建议》，《戏剧》专刊，1937 年 5 月。

② 张一朋：《泉州话剧活动记述》，《泉州文史资料》第 1 辑，1961。

剧深入大众中间，这是一个比较棘手的问题。"九一八"以后，戏剧大众化口号流行一时，也推动着戏剧运动向农村、工场，向普通大众推进，但结果并不大顺利。"一直到了现在，戏剧对于大众的成就是很少的"。但闽南剧人并不气馁，他们认定"近日的剧艺运动，主要的对象应该是广大的民众，剧艺如果不能获得广大民众的拥护，那么，剧艺只有钻到牛角尖里去"。[①] 为此，戏剧工作者们走上街头，走向农村，重视演剧的灵活性，演出街头剧，以获得广大观众的支持，从而发动民众，组织救亡活动。当时青年学生到农村演剧的情形，我们可以从卢翔彩的《到农村去》一文中窥得一斑：1938 年龙溪中学的一批青年学生在步行十多公里之后，来到了长泰县山前社。他们召集民众，演唱和教习方言救亡歌曲，演讲和发布时事新闻，以及演出抗日戏剧。演剧之前先告知剧情，剧目包括《汉奸的下场》、《报仇》和《金门的除夕》等，均以戏剧故事的表演宣传国家民族观念，引导民众判断是非，动员民众参与抗战。

在闽南地区，一个不容忽视的现象是，话剧活动要走向农村，走上街头，还存在着普通话和方言的隔阂。语言是社会交际的工具。闽南方言有自己的基本词汇和语法结构，有自己的特点，有区别于普通话的许许多多的词语。当时本地大多数民众讲闽南方言，普通话并未普及。而且"你到乡下演话剧，如果不用方言，而是用普通话演出，农民群众就会认为你是在'打官腔'，这样，社会效果就会大大的削弱"。所以，在抗战戏剧轰轰烈烈进行的同时，闽南剧人也逐渐意识到戏剧语言方面的问题了。其中芗潮剧社有比较成功的经验。1984 年，厦门大学黄典诚教授在芗潮剧社学术讨论会上的发言中特别提及芗潮剧社与中国文字改革的关系问题，他认为："芗潮剧社在 50 年前，就能提出在用普

① 　张一朋：《泉州话剧活动记述》，《泉州文史资料》第 1 辑，1961。

通话演出的同时提倡方言上演，这是非常不简单的，是伟大的壮举。"①

据陈开曦回忆，芗潮剧社第一次会议上就讨论决定"用本地话演出"。当时的排练"就在李焕堆家里，集体念台词，一句、一段翻成本地话……"② 1934 年 9 月 15 日至 17 日，芗潮剧社在黄金戏院首次公演，演出辛克莱的《贼》（胡大机导演）、田汉的《战友》（柯联魁导演）、山本有三的《婴儿杀戮》（黄德洵导演）和左明的《酒楼小景》。演员有陈开曦、陈孟娟、柯联魁、陈湘君、郑石麟等。此次公演颇得社会称赞，"好像在漳州投下了一颗巨大的炸弹，各剧社纷纷成立"③。此后芗潮剧社的演出既有用普通话演出，也有用方言。一般是因地制宜，在城市就用普通话，到农村则使用方言。

1937 年元旦，在漳州中山公园广场，演出了柯联魁和黄浪舟编剧的方言剧《仁丹》，内容是写台湾浪人从甘当奴隶到醒觉的一段过程，宣传抵制日货。由柯联魁导演，以街头剧的形式进行演出。演员的逼真表演，使得不少观众以假为真，在"抓汉奸"的口号声中真的行动起来，人潮汇成狂涛，军警们甚至都把子弹上了膛。剧社同志赶忙举起宣传队的旗帜，说明这是在演戏。

不久，陈郑煊也写了一个方言剧《捉汉奸》，在漳州东门演出。这场戏的演员，面部都不化装，只穿着平常的便服。首先由宣传队唱着抗战歌曲，当群众听到歌声不断围拢上来时，陈郑煊便扮演汉奸，故意挤在观众中造谣破坏。当扮观众的郑万从"汉

① 黄典诚：《芗潮剧社与中国文字改革》，《芗潮剧社学术讨论会资料汇编（1934—1984）》，1984。

② 陈开曦：《芗潮剧社渊源和编导情况》，《芗潮剧社学术讨论会资料汇编（1934—1984）》，1984。

③ 黄茫：《几年来漳州剧运的动态》，《光明》第 2 卷第 12 号，1937年 5 月。

奸"身上搜出毒药和地图时，扮观众的许铁如（彭冲）就气愤地拳打"汉奸"。这时群众以为抓到真的汉奸，怒气冲天，个个喊打。宣传队连忙举旗说明真相，否则，恐怕扮演汉奸的陈郑煊就要体无完肤了。①

使用方言演出似乎还曾在剧社内部引发争论，但最终还是获得了肯定。1936 年芗潮剧社在第四次公演特刊的《序幕》中提出了当前应努力的目标，明确提出了方言演剧问题："（二）'方言上演'与'国语上演'这个问题在本社的论争已暂告一段落。我们为使戏剧能够更彻底地为下层观众所理解，应首先更健全地建立'方言上演'的正确理论。"

从 1934 年到 1937 年，芗潮剧社在漳厦两地先后进行了 7 次大型公演，在闽南产生了深远影响。1937 年 2 月 18 日至 21 日，芗潮剧社 30 多位演员前往厦门公演 4 部话剧：果戈理的《巡按》、史蒂芬非尔立的《未完成杰作》、洪深等集体创作的《汉奸的子孙》和柯天闻的《小英雄》。其中《巡按》是用闽南方言作为对白。柯联魁对此有专门解释。他在《关于〈巡按〉的演出》一文中，回顾了《巡按》在中国的演出记录，点出了当时南京国立剧校《视察专员》将其完全中国化的演出。至于方言演出，"我相信只有本地人说本地话，才能把剧作的精神很微妙地传达出来。也许有些人不同意这个，以为方言不如国语幽雅，但我们对于方言上演的尝试已不是首次了，事实证明方言的演出效果强于国语"。② 芗潮剧社成员黄浪丹也说："《巡按》以方言上演，我觉得很满意，因为我们的戏是要给大众所理解，所爱护的。"③ 这次公

① 参见陈郑煊：《"芗潮"抗日宣传活动片段》，《芗潮剧社学术讨论会资料汇编（1934—1984）》，1984。

② 柯联魁：《关于〈巡按〉的演出》，《芗潮剧社学术讨论会资料汇编（1934—1984）》，1984。

③ 《芗潮剧社第六次公演特辑》，1937。

演，在闽南话剧界产生了很大的反响，厦门的南天剧社、厦大激流剧社、海沧海啸剧社和泉州的黎明剧社等都派人前来祝贺。厦门的《星光日报》、《江声报》相继刊登剧评，还专门召开座谈会。

半个世纪后，时任福建省文化局局长的陈虹高度评价方言演剧深入民众的做法："芗潮剧社的宣传演出，为使广大民众能够理解、接受，作了匠心的努力，弹词、歌谣用方言演唱，歌曲改译为方言教唱，甚至连外国话剧《巡按》也用方言演出，都取得了良好的效果。由于芗潮剧社的广泛宣传演出能密切联系群众，反映群众的根本利益和要求，在文艺阵地上充当群众的代言人和致力于语言艺术的方言演出，使抗日救亡运动更加广泛和深入。"①

当然，抗战期间使用方言演话剧的，并非仅仅芗潮剧社一家，其他一些闽南戏剧团体在走向大众的过程中，也自觉使用方言演出。1936 年 12 月，龙溪县立芗江民众教育馆联合各剧团在黄金戏院举行援绥募捐联合公演，日夜两场。"当时为使戏剧更能接近广大的群众，并决定用语概用方言"②。剧目为：《放下你的鞭子》（独幕剧，庄植导演）、《本地货》（独幕剧，杨骚、庄植、丽天等集体创作，滴化导演）、《福建一小时》（独幕剧，安凡创作，郑启垓导演）。参加的剧团有：芗潮剧社、莺声剧社、银海剧社、毓南业余剧团、龙中剧社、龙师剧社等。又如 1937 年秋内迁安溪的集美联合中学师生组织集美剧团（也叫血花剧团）③，

① 陈虹：《探讨"芗潮剧社"成立的历史经验》，《芗潮剧社学术讨论会资料汇编（1934—1984）》，1984。

② 常之：《一九三六年漳州剧坛的动态》，《芗江民众》第 1 卷第 1 期，1937 年 1 月。

③ 主要女演员有刘黛云、肖亚玉，男演员有吴玉液、彭垂拱、王清琴、黄永裕（即著名画家黄永玉）、白刃（《兵临城下》作者）、庄大勇、曾国杰、沈继生等人。

下乡演出也采用方言话剧的形式。

1940 年秋，泉州剧联社①也以方言演出果戈理的《巡按》，备受群众的欢迎。但国民党当局下令禁演并出动警察威胁。公演三天后被迫停演。1944 年春节，张一朋、林任生、王冬青、黄菲君等人以晋江人的名义，在泉州大光明戏院再次以泉州方言演出果戈理的《巡按》。剧本的事件、人物、背景、风土人情、生活习俗都改为闽南地方的。地方色彩浓烈，引起群众极大的兴趣，收到良好的效果。这为解放后话剧、歌剧的民族化、大众化积累了宝贵的经验。

1939 年福建省抗敌后援会编辑的《抗敌戏剧》刊发了史亮的文章《戏剧下乡之方言问题》，他从抗敌剧社在沿海巡演的实际经验出发，提出："为了环境的需要和事实的限制，所以这次出发沿海工作时，在演出的语言问题，决定在城区演出时用国语，乡村用方言，至于所收的成效如何？当然是可以估计得到的。不过，最低限度，方言的演出增加了观众对剧情了解的成分，是不可否认的。"

不过，对于闽南戏剧工作者来说，方言话剧、歌剧的剧本写作问题仍令人困惑。从现存的资料看，当时的剧本写作大多仍以普通话为基调，而一些具有浓郁地域色彩的词汇则以方言音译表达。例如 1939 年闽南的剧作者吴方桂创作了独幕喜剧《老混蛋》，揭露厦门沦陷后日寇实行奴化教育的丑陋面目，表现闽南学生的爱国热忱。在剧本末尾，作者写下了这样一段附言："本剧本来打算用闽南方言写出。方言写的剧本，除了一些地方外，就叫人看不懂，因之就采用国语底子而写成。但各地如果演这喜剧的

① 社长张一朋、导演林任生、黄菲君。演职员有叶扬光、孙玛沙、刘黛云、傅惠瑜、许炳基、吴捷秋、留章杰、粘忠恕等 30 余人。

话，最好把全部台词，都翻为方言，才够味道。"① 尽管是以普通话为底子，但是剧中还是出现了"鼎灶"（锅灶）、"师公"（道士）、"大土"（鸦片）等方言词汇，而且还利用一些方言谐音制造喜剧效果，比如将日本的"指导官"谐音为"煎豆干"进行讽刺等。

抗战期间文艺的大众化，使得更多的闽南民间艺术进入话剧工作者的视野。

方言歌曲、童谣、戏曲、皮影、傀儡等民间艺术形式，纷纷成为各地剧团为扩大抗战宣传所尝试采取的普及形式。陈郑煊试用通俗的民间小调，配合本地方言编写了一首《劝兄弟》②。这首歌编完后，油印 3000 张，由歌咏队到街头上分发教唱，想不到只唱了两三遍，群众就学会了。漳州工委的同志及时肯定了这种有益的探索，鼓励大家用方言编写创作更多的救亡歌曲。于是，用方言创作改编的歌谣接连不断地涌现，《送哥去做兵》、《骂汉奸》、《十二生肖抗日歌》、《日机炸漳州》、《抗日英雄小白龙》、《嘲日本》、《抗敌歌》、《劝姐妹》、《大家快起来》、《滚滚滚打日本》、《保卫漳州》等相继在漳州诞生流传，并迅速向周边地区传开。福建省抗敌后援会厦门分会宣传工作团也组织街头演唱队，方言歌曲《把守厦门》、《厦门永远是咱们的》等歌声响彻鹭岛的每个角落。在泉州石狮一带侨乡，抗战期间先后成立了 7 支宣传队，除了演出话剧歌剧外，还演出傀儡戏《活捉大汉奸黄顺》。

① 吴方桂：《战鼓集》，抗战新闻社，1940。

② 《劝兄弟》："一劝兄弟，着识想，现在中国无同样；咱的所在（地方）人要抢，大家不起来，将来国亡要怎样？二劝兄弟，要紧醒，日本倭鬼真无理，占咱所在抢咱物，又（杀）咱百姓，这款（种）冤仇恰大天。三劝兄弟，要紧起，各人拿起利家私（武器），去甲（和）日本拼生死，讨回咱所在，百姓安心过日子。"

当时这些做法虽然多停留在"旧瓶装新酒"，但是，知识分子借用这些闽南民间艺术形式，不仅丰富了抗日救亡的宣传形式，而且积累了运用闽南方言创作的规律和经验。

四、抗战时期闽南方言话剧的作用

方言让当地民众更容易接受话剧艺术。闽南方言话剧使得抗战时期闽南话剧的大众化落到了实处，取得了良好的反响，扩展了话剧的生存空间，增加了受众。

闽南话剧演出中使用方言，由于演员表演时使用的语言和普通民众日常用语一致，因此更容易引发观众真实的剧场幻觉，甚至弄假成真，例如《捉汉奸》等。这种剧场幻觉的实现，在某种程度上让抗战话剧所宣扬的思想理念更容易深入人心，对集聚同仇敌忾的抗战热情，迅速动员民众投身抗战洪流起到了积极作用。

抗战期间闽南方言话剧等大众化的实践，大大推进了地域社会的现代化转型，使得方言区民众转变了观念。戏剧活动不仅是娱乐和伦理教化，通过时政议题的戏剧展演和参与，民众获得了参与国家和民族公共事务的契机，方言演剧建构了新的公共话语空间。民族观念、国家概念、男女平等观念通过戏剧的演绎深入地域社会和民众的生活肌理。特别是在抗战的热潮中，国家作为想象的共同体，被牢固地树立。这也更有助于地域社会在政治、经济等方面融入现代民族国家的建设过程当中。

通过方言话剧的实践，不少本土题材、人物、语言、风俗、音乐等地域文化资源，进入话剧工作者视野。更多的闽南文化元素参与到话剧的生长构建中，丰富了话剧的艺术内涵。但是，在抗战期间实用主义的主导下，这个方面仍停留于表层，主要在语言的翻译和题材的丰富，艺术本体的探索尚显不足。

第三节 台湾光复初期的方言话剧

一、方言与台湾光复初期的话剧运动

1945 年 8 月 15 日，日本天皇宣布无条件投降，结束了在台湾 50 年的殖民统治。国民政府随即派军队和官员前往接收台湾，并着手台湾社会的去日本化。

一方面，国民政府官员认为台湾长期受到日本奴化教育，必须强化台湾民众的国家观念和民族意识，为此，提倡普通话、严禁日语成为必需的手段。另一方面，由于戏剧在抗战中曾发挥有效的宣传鼓动作用，自然也引起了文化人尤其是祖国大陆来台文化人的关注："台湾回到祖国，过去台胞既受奴化教育，对于国家观念，民族意识无法涵养。挽救之道，固有多端，而文化教育宣传工作，实居首位。戏剧是现身说法的艺术，佐以动作表情，可以打破语言的隔阂，抗战中已发挥它的高度效能，成为教育的利器，用于推行国语，肃清奴化教育，发扬民族正气，转移社会风化，能使观众寓教育于娱乐而收潜移默化之功。因之推行台湾戏剧教育运动，在目前确是刻不容缓的工作。"[①]

光复后，台湾各地纷纷恢复演剧活动，中断许久的新剧也陆续复苏了。光复后出现的戏剧团体主要有：王育德的戏曲研究会，杨文彬、辛金传等人的台湾艺术剧社，林博秋的人剧座等，皆先后在台湾各地演出。战前欧剑窗（陈藤）领导的钟声剧团由其子陈妈恩接手，团员包括宋非我等人，后由田清接手；静江月（黄瑞月）领导的星光新剧团，后改组为新人话剧社，在各地戏

① 　九歌：《如何推进台湾剧运》，《台湾新生报》1946 年 9 月 7 日。

院巡回演出。① 台湾文化人王白渊认为："这是对台湾戏剧文化一个划时代的突破，能不受任何约束，使用自己的民族语言来演出，都是拜光复所赐，真正的戏剧运动可说是从此展开。"②

　　由宋非我、简国贤、王井泉、张文环、吕赫若等人组织的圣烽演剧研究会于 1946 年 6 月上演的《罗汉赴会》和《壁》就是这一时期方言话剧的代表作品。《罗汉赴会》是三幕喜剧，故事来源是日文剧集《无产阶级剧本集》里的一个剧本，描写了地方绅士召开救济会议，一群乞丐未能参加讨论，因此心生不满，愤而大闹会议。编导宋非我。剧中还由王弘器负责用声乐唱【乞食调】。《壁》由简国贤创作日文及中文剧本，再由宋非我编译成闽南话的演出本。这出独幕剧最醒目的布景就是矗立在舞台中间的那一道墙壁，墙壁左边是投机商人陈金利富贵奢华的家，右边是贫穷本分许乞食黯淡寒酸的家。在陈金利这一边，描述他与僧侣、医生及陈妻之间，狼狈为奸、互相利用的关系；另一边，许乞食一家人则过着贫病交迫、三餐不继的日子。陈金利三番五次派家仆及僧侣逼迫他们搬家，双方发生冲突，后来许乞食举家自尽。临死前，陈家正在举办舞会，许乞食拼命用自己的头击壁，大声呐喊："壁啊！壁啊！为何无法打破这面壁？"作者以闽南话谐音选取剧名"壁"有双重涵义："'壁'这个字，台湾的发音是Bia……一个是本意，作墙壁；一个是同音异义，作欺诈解。所以在戏里有句话说：'贫者伸手就（壁），恶官伸手也壁（欺诈）。'"③ 由于本剧充分反映"二二八事件"之前台湾的社会状

　　① 邱坤良：《台湾剧场与文化变迁》，第 179～180 页，台原出版社，1997。

　　② 王白渊：《〈壁〉与〈罗汉赴会〉一贯穿两作》，《台湾新生报》1946 年 6 月 10～12 日。

　　③ 蓝博洲：《消失在历史迷雾中的作家身影》，第 76 页，联合文学，2001。

况，所以演出时在观众中引起强烈的共鸣，随后遭到台湾当局禁演。《壁》在当时非常轰动，王昶雄、吴浊流、邱妈寅等人在《中华日报》、《大明报》、《人民导报》、《明报》等媒体上发表文章给予好评，在《壁》被禁演之后，亦给予声援。演出的成功固然由于对时政尖锐的批判，但思想和语言的自由（使用方言），也是其有利因素。①

1946 年 9 月 29 日至 10 月 3 日，台湾剧人林博秋、赖会和辛奇等组人剧座剧团，在台北公演闽南方言话剧，每天两场。剧目是林博秋导演的独幕讽刺剧《医德》，三幕的三角恋爱悲剧《罪》。

许多大陆戏剧界人士也在此时来到台湾，投入台湾文化重建行列。如 1946 年 12 月 12 日欧阳予倩率新中国剧社在台北中山堂先后演出《郑成功》、《牛郎织女》、《日出》、《桃花扇》等剧，前往观赏者十分踊跃，"其普遍程度，也许乃光复以来的首次"②。1947 年 10 月，上海观众演出公司旅行剧团来台，③ 团中有刘厚生、洗群、洪荒货等人。1947 年 12 月，田汉与安娥也抵达台湾，并前往阿里山寻找创作素材。1947 年 2 月 15 日第四届戏剧节庆祝大会有 300 多位文化界人士参加，包括新中国剧团团员和林博秋、辛奇等。会上由欧阳予倩演讲中国戏剧运动简史，还安排了宋非我演讲台湾戏剧运动史，可惜宋非我未到场，并由实验小剧

① 王白渊在他主编的《台湾新生报》上发文指出演出的成功："第一是思想和语言的自由。在日本统治时代的末期，台湾的话剧在思想上语言上受着莫大的限制……但光复一来，我们已经不必再考虑言语问题，尽量可用我们从摇篮里学出来的自己的语言了。第二是内容带着大众性和讽刺性。演剧是大众性，尤其是很富有社会性的东西。如果演剧能够将民众的苦闷、不满、期待、失望和希望等尽量表现出来，一定可以受大众的支持。"

② 谢禾生：《光复初期国民政府在台湾的文化建设（1945～1949年）》，厦门大学硕士论文，2003。

③ 演出的剧目有《清宫外史》、《岳飞》、《雷雨》、《爱》、《万世师表》等。

团和青年剧社联合演出《可怜的斐迦》。此外，还有京剧、独幕剧及新中国剧社的演出等。由福建赴台的实验小剧场导演陈大禹看到当时台湾戏剧界的盛况，"可以说明当时剧运蓬勃的生机，快乐和希望"[①]。

战后初期自大陆赴台的戏剧团体，主要目的之一就是宣扬祖国文化兼推广普通话，负责邀请新中国剧社赴台的台湾省行政长官公署宣委会执行秘书沈云龙即强调："新中国剧社来台湾不单是为了演戏，也是为了宣慰台湾同胞与推行国语。"[②]

由于语言的隔阂，普通话话剧仍让台湾观众感到陌生，因而提出以闽南话演出的要求，但是一些来台的文化人却不以为然。如张望在《展开台湾的话剧运动》一文中云："如果真的以方言来演话剧，那就完全误解了话剧的意义，同时也失掉了话剧是中国整个新型综合艺术的意味。因为话剧如以任何的方言演出，就会失去所以成为话剧艺术的价值的。"[③] 但并非所有的大陆文化人都持相同意见，如在看完《壁》的演出后，原本一向认为用闽南话是演不好话剧的剧评家唐山客改变了观念，"听了张君（即扮演陈金利的张福财——笔者注）的台词幽默风趣……相信戏剧台词与调的难听不在语言的性质，而是在于演员能否充分把握运用这种语言而决定的"[④]。如此种种，方言问题俨然成为台湾戏剧发展的瓶颈所在，但同时也预示了更为广阔的戏剧发展空间。

二、陈大禹及其实验小剧团的实践与争议

光复初期，在努力解决话剧的方言问题上着力最多、影响较

① 陈大禹：《破车胎的剧运》，《台湾新生报》1946 年 9 月 7 日。

② 普峰：《展开戏剧教育运动》，《台湾新生报》1946 年 12 月 18 日。

③ 张望：《展开台湾的话剧运动》，《台湾新生报》1946 年 9 月 21 日。

④ 唐山客：《看圣烽剧社公演〈壁〉后》，《台湾新生报》1946 年 6 月 29 日。

大的是从大陆来台的陈大禹和他所领导的实验小剧团,① 主要有以下几个方面的戏剧实践和理论探讨:双语演剧、台湾话剧的方言写作问题、台湾现实题材的编导和演出。

陈大禹(1916～1985年)又名大雨,字居仁,漳州人,是活跃于闽台的戏剧编导。早年参加杨骚组织的中国诗歌会,三四十年代积极参加福建的话剧运动和抗战宣传。1946年7月间,他在友人的帮助下,由渝经沪到台。在台北期间,他在台湾文艺界人士王井泉等人的帮助和戏剧界好友高仲明、杨渭溪的支持下,组织了业余剧团,积极参加民主戏剧活动。②

1946年11月底,陈大禹和姚少沧、林颂和、沈叔琛、沈嫄璋、姚勇来、王玲燕、王淮、陈春江、辛奇等人,在台北正式成立实验小剧团。实验小剧团以抗战期间活跃于福建的实验小剧团为班底,集合了在台的大陆东南几省剧人与本地戏剧工作者,"这一次由于在台湾工作的几位团员认为台湾是话剧的处女地,尤以台湾文化与祖国文化脱离了半世纪,实有设法把它连接起来的必要,所以这个小剧团又开始复活了,负起了他们未完的责任"③。实验小剧团满怀信心,抱持戏剧要面向大众、反映现实的信念,宣称:"实验小剧团生长在台湾,我们也承继了闽南人耿直的性格"。"我们是一群业余的、爱好戏剧的艺术者的组合,为戏而集,戏完而散,我们却有着一个共同认识:话剧是反映时代,舞台是为观众而存在的。所以,我们不取以自己的爱憎而选择剧目,也不敢拿硬毛刷强刷观众的脚底皮而引起某种的快感,

① 邱坤良撰写的《漂流万里:陈大禹》一书,是目前对其生平和创作最为全面的研究,其中以重点篇幅介绍了陈大禹和实验小剧团在台的演剧活动。

② 王炳南主编:《陈大禹剧作选》,第158页,香港中国经济出版社,1992。

③ 柯远芬:《为实验小剧团公演说几句话》,参见《守财奴》节目单。

我们只是想脚踏实地演几个不脱离现实生活的，比娱乐多一点意义的，使观众有正视现实社会的、规规矩矩的戏罢了"。[①]

　　早在实验小剧团首演之初，陈大禹就很关注台湾戏剧的语言问题，实验小剧团最引人注目的地方就是演出分别使用普通话和闽南话。1946 年 12 月 17 日至 19 日，为正气学社国语补习班募捐，实验小剧团在台北市中山堂公演陈大禹改编自莫里哀的五幕喜剧《守财奴》。本剧采取日场闽南话、夜场普通话演出，演员亦分成两组。导演陈大禹，王淮、姚少沧、辛奇布景设计。[②]演出获得了众多关注与鼓励，时隔多时，仍为人们所称道。1948 年 2 月邱开骝在《谈台湾新演剧——写在观众公司演出之后》中写道："紧接着'青艺'的《雷雨》后，诱导起留台的过去闽省'实小'的朋友们的异军突起，完美地演出莫里哀的《守财奴》。"[③] 联系到此前，1946 年 11 月 4 日至 6 日青年艺术剧社在台北中山堂公演的《雷雨》，是战后在台湾第一次受到群众欢迎的普通话话剧。[④] 这种语言复杂的现状确实是影响话剧推广的困境。如何解决台湾话剧的语言问题，如何让话剧获得更多的观众，让话剧所承载的思想和内容去激动人心、引发反思、鼓舞民众建设的热情，这是光复初期，在台戏剧工作者所共同面临的重大课题。

　　1948 年，陈大禹用普通话、闽南话及日语创作了一个剧本《台北酒家》，刊载于《新生报》"桥"副刊第 139 期和第 140 期，开始了大胆的尝试。由于作者在每一句对话中会用普通话、闽南

　　① 　实验小剧团：《呼吁观剧合作运动》，《台湾新生报》"桥"第 119 期，1948 年 5 月 28 日。

　　② 　黄仁：《台北市话剧史九十年大事记》，第 37 页，亚太图书出版社，2002。

　　③ 　《台湾新生报》1948 年 2 月 16 日。

　　④ 　黄仁：《台北市话剧史九十年大事记》，第 37 页，亚太图书出版社，2002。

话、日语来做标记以示区隔，且在每一段对话后也会加注来解释意思，因此在语言文字的应用上颇具尝试性和创新，但是也不可避免地造成了读者阅读上的不流畅和滞塞。在给"桥"的主编歌雷的公开信中，陈大禹说："为了不能曲解现实或漠视现实，在个人的习作里，感受到了一个技术上为难下笔的困惑，这个近前的现实，除了本质上仍为中华民族，血液以外，实在不能说是台湾的乡土本质，因为，无论从任何方面看来，现实的台湾，不管是社会构架、经济生产、风俗生活，都有其不应忽视的，历史演成的，一种混成体与特殊性，表现最明显，尤其是语文复杂，现在要想写实于当前生活，最成问题，还是如何写作方能适应普通阅读者的了解，这点，到现在为止，我自己还是找不出路来，为了这个急需解决的问题，不得不，我想用抛砖引玉的方法，把自己习作的首段拿出来，以便求教于高明。"① 主编歌雷撰写编读按，征求读者对《台北酒家》的批评与意见。②

果然，剧本一经刊出就引来了许多评论文章。大家在对陈大禹大胆尝试的勇气与热情表示肯定与钦佩之余，从存在的问题、方言的作用及运用方法、内容与形式、台湾文学的特殊性等方面各抒己见，展开了热烈的争论。

沙小风认为："台胞和外省的同胞所以不能合作的基本因素，是因为语言上的不同而引起的。为了这一点，作者用了三种不同的语言写作《台北酒家》，尤其是在今天，语言还没达到统一的时候，用这种写法是再妥当也没有的了。"③ 朱实也表示肯定：

① 陈大禹：《台北酒家——一个剧本的序幕》，《台湾新生报》"桥"第 139 期，1948 年 7 月 14 日。

② 歌雷：《征求对〈台北酒家〉的批评与意见》，《台湾新生报》"桥"第 140 期，1948 年 7 月 16 日。

③ 沙小风：《评〈台北酒家〉》，《台湾新生报》"桥"第 141 期，1948 年 7 月 19 日。

"本省作者不应再保持沉默，需要尝试着用各种语文来描写自己最知道的东西，写出反映现实，针对现实问题的作品来。"①

但是也有质疑的意见。尤其在光复初期，有些作家心存忧虑，担心可能给本已复杂的台湾语言增添混乱。如林曙光认为："五四前后，台湾的作家都使用闽南白话写作，但这是由于环境的阻碍使得大多数的台湾人民无法学习国语而来的。并不是故意另立异端。所以今后在台湾是不可对历史的进化开倒车，逆水行舟，提倡闽南话的写作。这正如不必积极提倡日文写作一样，对台湾文学不仅没有好处反而有坏处。"麦芳娴说："这样，反而使正在学习祖国语言的本省同胞混沌或曲解字义。"林曙光认为《台北酒家》"反而变成一些奇奇怪怪的文字的排列"。"因为台湾的方言并不单纯"，最重要的闽南话还有漳泉之别，且闽南话有音无字，写作困难颇多。② 麦芳娴则认为文学的语言不是日常口头语的复制。③ 萧狄认为重要的是题材内容，语言是形式问题。④

讨论局限于剧本文学，但是剧本不同于其他文学作品的特殊之处，在于它不仅可以经由作家的文字表达，作用于读者的阅读；戏剧的最终完成，还需要舞台人物活生生的语言表达，直接诉诸观众的听觉。

同时评论者也提出了一些建设性意见，对今天仍有启示意义。如林曙光认为："应该运用一些台湾的历史演成的各种特殊

① 朱实：《读〈台北酒家〉后》，《台湾新生报》"桥"第 144 期，1948 年 7 月 26 日。

② 林曙光：《文学与方言——〈台北酒家〉读后》，《台湾新生报》"桥"第 141 期，1948 年 7 月 19 日。

③ 麦芳娴：《文学的语言——兼评〈台北酒家〉》，《台湾新生报》"桥"第 143 期，1948 年 7 月 23 日。

④ 萧狄：《读〈台北酒家〉的序幕》，《台湾新生报》"桥"第 144 期，1948 年 7 月 26 日。

之中最特殊的方言。不过反对专靠特殊的语言来表现特殊的现实。因此，在运用方言之前，须要对方言有深刻的认识与把握才能了解技巧上的困难是在哪里。又在运用的当中，须要经过检讨与选择，才能克服技术上的困难。"他提出了具体建议："在运用台湾方言的创作上，应该考虑下列的几点。一、运用的范围应该限于具有特殊性的：A. 固有名词；B. 国语里所没有的；C. 足以增加精彩的；D. 更能表现地方特性的；E. 国语比较难以表现的。二、运用的态度应该：A. 慎重考虑字义是否不错；B. 避免滥用，尽量减少；C. 文艺可以通俗化，但通俗的并不就是文艺。"[①] 麦芳娴提倡文学中使用方言要加以提炼，恰当使用。朱实建议本外省作家之间互相学习，对于台湾民谣、流行歌曲以及风俗习惯应该了解和研究。这些意见对于陈大禹的戏剧创作显然颇具启发。后来陈大禹尝试意译台湾民谣，乃至回到大陆后，主动要求从龙溪专区剧协调到漳州市芗剧团从事编导工作。他在将话剧编导技巧引入芗剧，从而丰富其艺术表现手段的同时，也因此更全面深入地了解闽南地方戏曲，从中汲取民间的活力与营养。"总之，陈先生这种尝试是开了新生面。此后本外省作者应要密切的联系，共同来开拓这片处女地"[②]。

戏剧是陈大禹对社会发言的方式。"任何障碍社会进步的病害，事实是允许我们批评和检讨，只要我们肯拿出赤子无忌的红心，勇敢和真诚地为社会的进步而奋发，因为我们是不甘没落而指望生活向上的人"[③]。在陈大禹的诸多剧作中都揭露了台湾社会

① 林曙光：《文学与方言——〈台北酒家〉读后》，《台湾新生报》"桥"第 141 期，1948 年 7 月 19 日。

② 朱实：《读〈台北酒家〉后》，《台湾新生报》"桥"第 144 期，1948 年 7 月 26 日。

③ 陈大禹：《吹破石榴粒粒红——一谈〈裙带风〉》，《台湾新生报》"桥"第 104 期，1948 年 4 月 16 日。

现实中的丑恶，体现了他对现实问题的关注和对下层民众的深切同情。

《台北酒家》的写作似乎有些《日出》的影子，同样试图透过一个五方杂陈的空间，展示社会上形形色色的人与丑恶，社会底层的小人物在剥削与压迫下的沦落与挣扎。在台北酒家的声色糜烂背后，是农民的破产、来台接收大员的以权谋私、充满剥削与血泪的光怪陆离，以及灯红酒绿下沉闷的空气。

他关注讽刺官场"因人设事"、"裙带成风"的电影《裙带风》，并且声称该剧将由实验小剧团用闽南话和普通话分组演出话剧。"我们以为应该是从冲破氛围入手，因为踊跃提出现实的问题意见来检讨的风气是使社会进步主要的有利因素"[①]。1948 年 6 月，"从未正式演剧"的台大话剧社学生，在台北中山堂公演洪谟、潘子农创作，陈大禹导演的三幕讽刺剧《裙带风》。尽管上演那天晚上下着大雨，但是许多观众还是冒雨前去观戏，并没有因为这些热情青年"素无舞台经验"而"跑光"。[②]

1947 年 11 月 1 日，实验小剧团在台北中山堂公演陈大禹编、导的四幕喜剧《香蕉香》（又名《阿山阿海》）。该剧用普通话、闽南话、日语配合演出。内容是反映台湾现实问题，主题比较尖锐，结果只演出了一天就被禁演。陈大禹后来回忆说："记得，在《香蕉香》演出的情形，大众是怎么热烈关心于这个现实问题的话剧，当时散场的时候，我们听见一个外省人的声音：'这该是言论自由的时代了！'从这句话里，我们接受了多少的欣慰⋯⋯"[③]

① 陈大禹：《吹破石榴粒粒红——一谈〈裙带风〉》，《台湾新生报》"桥"第 104 期，1948 年 4 月 16 日。

② 陈大禹：《关于学校剧的选择》，《公论报》"游艺"第 12 期。

③ 陈大禹：《台湾需要话剧》，《台湾新生报》"新生文摘"，1948 年 3 月 5 日。

1948 年 6 月至 9 月间，陈大禹在《台湾文化》杂志上发表剧本《寂寞绕家山》。在这部多幕剧中，陈大禹讲述了这样一个故事：抗战时期到重庆参加抗战的某边省（这里暗指台湾）青年吴家声，战后返归家乡，目睹了当局压榨下普通百姓的贫困与痛苦，赵伯韬等官僚的腐败与丑陋，从满怀热诚希望投身建设到失望消沉，重新振奋后又因替一个司机打抱不平而遭受当局迫害，最终郁郁而终。剧本简洁而真实地展现了"二二八事件"前后台湾社会现状与沉闷抑郁的氛围，生动地刻画了热忱的青年吴家声、腐败的"接收大员"赵伯韬、善良无奈的林玉英等人物形象。尤其是纤细入微的人物情感和复杂心理的刻画，使其剧作颇具风致。尽管整出戏的基调显得有些黯淡和萧瑟，但是结尾，吴家声临终前挣扎着喊出"活下去"，在轰开去的霹雳声中显露出斩钉截铁的决心和一点微茫的希望。

或许是对挣扎于剥削与压迫之下的底层民众始终抱持深切同情与关注，坚信其间涌动着前进的力量，寄托希望，因此，陈大禹剧作中的主人公大多是小人物，鲜有纵横驰骋于历史巨变中的风云人物和英雄传奇，但《吴凤》是一个例外。

1947 年陈大禹创作台湾历史剧《吴凤》，1947 年 11 月至1948 年 1 月间，分三次发表于《建国月刊》。"两百多年前，满清治台那种腐败的苟安政策，强制地划开了汉番交往的界限，临到康熙六十年，汉人朱一贵起事反抗满清的时候，这事件的本身，虽然很快的被清兵压平，但是，在这动乱的前后，大多数的番人，为了自己生活上的不平，都纷纷乘势起来报复，发泄自己的怨恨，吴凤也就是在这时代产生出来的人物"[1]。吴凤是福建漳州平和人，清代移居台湾诸罗县，他是台湾家喻户晓的人物，也是传说中成仁取义，努力和解汉番、促进民族融合的英雄。

① 居仁：《吴凤》，《建国月刊》第 1 卷第 2 期，1947。

陈大禹的话剧截取了吴凤生平的几个戏剧性片段：年仅 24 岁就为番人所敬慕，临危受命，出任阿里山通事；甫一上任，力革旧弊、调和汉番，劝解番人用已有的 48 个人头每年祭神，以替代每年的"出草"杀人；48 年和平之后，番人执意"出草"，吴凤毅然决定身殉感化、舍生取义，番人在其罹难后悔恨悲痛，盟誓不再杀人。剧中塑造了一个不计较个人得失、廉洁公正、勤勉为民，致力族群和解、民族团结与共同进步的英雄形象。作者在吴凤身上寄托了希望与理想，而剧中苏云、县官等官僚的丑陋嘴脸，以及他们与社商社棍勾结欺诈番人的行径遭到毫不留情的批判与嘲讽。

直到晚年，陈大禹仍念念不忘这个题材。在漳州芗剧团工作的岁月里，他不断打磨修改吴凤的故事，并强化了族群和解、共同进步的主题，形成了他的遗作——7 集台湾历史电视连续剧《阿里山人——吴凤通事传奇》。

从《台北酒家》到《吴凤》，选取台湾本地题材，展现台湾文化的特色，揭示语言混杂表层下的社会矛盾，直击光复初期台湾现实问题，成为这一时期陈大禹话剧编导的重点。在这一系列的戏剧活动当中，以"二二八事件"为背景的《香蕉香》最为人瞩目。该剧反映了光复初期台湾政治腐败引发的族群对立，虽然仅仅演出一场即被禁演，但却在台湾戏剧史上写下了光辉的一笔。剧作的初衷，仍是陈大禹一以贯之的沟通彼此、消弭族群矛盾的信念。而回溯其演出，话剧的方言写作实验和台湾现实题材创作的编导，又何尝不是出自这一美好的愿望，就如他自述编导《香蕉香》这出戏的动机"是打算沟通过去'本省人'与'外省人'的情感隔膜问题，事实上只是想说明一种语言不通，生活习惯不同，所引起性格上的误会，而希望彼此能在爱的了解底下把偏执拔掉"[1]。

[1]　陈大禹：《破车胎的剧运三十六年元旦到三十七年元旦》，《台湾新生报》1948 年 1 月 1 日。

陈大禹编导的戏剧中语言混杂的表现形式也颇具戏剧性。在一些语言混杂的场面中，方言的使用具有很强的戏剧张力。最为普遍的是利用不同方言谐音所造成的讹误，制造舞台效果，这颇为符合喜剧的滑稽原则。另外，通过人物对语言的选择，展现彼此的社会关系和情感距离。这一点在陈大禹的《台北酒家》中表现颇为明显。如剧中酒店老板为了讨好客人，会使用酒客熟悉的语言，酒客为了讨好女侍，会用女侍熟悉的语言，可是一旦发生争执，要骂人、命令或威逼他人的时候，使用的还是自己能够流畅表达的语言。[①] 语言的选择和使用还可以作为一种符号象征，有机参与戏剧主题的表达。如陈大禹的《香蕉香》中，"南方人陈明心（杨渭溪饰）出场，先以国语大声疾呼，再以闽南语长篇大论，要大家不要有阿山、阿海的区别，不要有鸿沟、仇恨，彼此要打成一片，同心协力建设台湾"[②]。在这里，语言的选择，同时是一种立场的剖白。族群认同、官民界限、传统与现代，在那些隐含戏剧冲突的含混暧昧的场域，语言的选择和使用被赋予了各种意识形态色彩，可以是一种固守，也可以是对禁忌的逾越，可以是沟通的尝试，也可以是自我设限，可以是敬重的仪礼，也可以是嘲弄的戏仿，充满了戏剧性。

"二二八事件"之后不久，又发生了"四六事件"，陈大禹等在形势紧迫之下，不得不离开台湾。从 1949 年起，台湾开始实施长达 37 年的"戒严令"。方言话剧探索在戒严后严厉的政治环境和凝重的社会氛围下，不得不陷于停滞。20 世纪 70 年代，人们开始重新检视传统，话剧地方化也逐渐重回戏剧工作者的视野。

① 邱坤良：《漂流万里：陈大禹》，第 84 页，文化建设委员会，2006。
② 邱坤良：《漂流万里：陈大禹》，第 85 页，文化建设委员会，2006。

第四节　地方化与现代性
——20 世纪 80 年代以来的探索

中国话剧和歌剧是在中国社会近代化过程中传播和发展起来的，在某种程度上，甚至也成了现代社会的文化符标。那么，该如何看待话剧和歌剧的民族化和地方化？在一些激进知识分子眼中，民族化和地方化是逆潮流而动，根底里是保守、落后的，但事实是否如此呢？

作为中国话剧和歌剧的支脉，闽南话剧和歌剧在以往的论著中似乎着墨不多，也常常流于笼统；即便是地方戏剧志书偶有章节，但与其他戏曲的描述相比，只能谓之单薄。因此，我们不得不从浩如烟海的文史资料、报纸杂志中去爬梳点滴史料，试图重现其历史面貌。由于戏剧独特的艺术样式，舞台演出和文本记录难免存在差距，报道和回忆文章虽可稍作弥补，但是时过境迁，多少舞台风华转瞬成为泡影，许多重要的信息亦随之流逝。特别是演剧中方言的运用和地方色彩的渗入，究竟其程度几何？反响如何？戏剧工作者对此有什么争议？我们只能从片段的记述中去努力描述和揣测了。当然，可以明晰的是，话剧和歌剧的地方变异，长期以来充满了现代焦虑和实用原则。本土化和现代性能否调和？这个困惑在 20 世纪 80 年代重新认识传统与现代的人们眼中，似乎可以更从容地解答了。

一、泉州歌剧团方言歌剧的坚守与创新

方言歌剧固然不是闽南歌剧发展的唯一道路，却无疑提供了另一个思考路径和发展可能。在闽南地区，坚持歌剧民族化、地方化探索，泉州歌剧团独树一帜，并且在 20 世纪 80 年代以来涌现出一系列优秀的方言歌剧作品，在全国引起很大的反响。

1961 年，中共晋江地委决定建立晋江专区侨乡歌剧团，这就是后来的泉州歌剧团，并成为新中国成立后闽南地区唯一的专业歌剧团体。建团后该团确定以演歌剧为主，也演话剧、歌舞，能演大戏又能演小节目；以闽南方言为主，又可以用普通话演出；以侨乡、农村演出为主，也在城镇为知识分子、市民和部队演出。当时的福建省委宣传部部长许彧青亲自为歌剧团拟定了建团方针："争生存、打基础、侨乡土货。"这个方针从现实出发，延续传统，并奠定了此后几十年泉州歌剧团坚持方言歌剧探索的道路。

1. 文工团式的民族新歌剧传统

晋江专区侨乡歌剧团的成立直接延续了延安文艺传统。泉州刚解放，解放军文工团打着胜利的腰鼓，扭着革命秧歌，进了泉州，带来了新歌剧《白毛女》、《王贵与李香香》、《血泪仇》，在剿匪、反霸、土改运动和发动群众中发挥了很大的作用。广大文艺工作者、学生、店员以高度的热情投入文艺活动，打腰鼓、扭秧歌、耍莲湘，同时也演出《兄弟开荒》等秧歌剧。晋江专区青年文工队、泉州市文工团和诸多的业余文工团（队），充分发挥文工团的战斗精神，同时探索歌剧民族化、大众化、地方化的道路，着手改编闽南方言歌剧《赤叶河》、《九件衣》、《柳树井》，在各县城乡连续演出达半年之久，受到群众的热烈欢迎。晋江专区青年文工队运用南曲改编了小歌舞剧《光荣灯》。泉州市文工团在土改运动中，排演小歌剧《绣花灯》、《姐妹拜年》等。一时间泉州地区业余文工团（队）活动蓬勃发展，先后演出了闽南方言歌剧《赤叶河》、《自由结婚》、《俩兄弟》、《小姑贤》、《夫妻识字》、《光荣灯》、《英台山伯》、《王贵与李香香》、《小二黑结婚》、《翻身果子翻身花》、《绣花灯》、《母子会》、《鸭绿江上》、《小放牛》等。据参与其间的黄连生回忆，当时的文工团成员以教师、学生、工商界和市民为主，主要是深入农村基层，宣传党的方针

政策，采用方言的方式最受群众欢迎，演出的小戏很多，主要配合形势，他记得有七八十个小戏，大约30％是宣传婚姻法的，甚至因此晋江地区一度掀起了一个离婚的高潮。① 许炳基则特别提及新中国成立初期泉州青年文工团改编移植《赤叶河》，大胆进行地方化探索和尝试，把原剧的背景、事件、人物、风土人情、生活习俗等改为闽南地方的。在艺术形式上大力向民间艺术学习，吸收运用地方语言、地方戏曲、民间音乐、舞蹈、文学和美术等群众熟悉的东西，使《赤叶河》的内容和形式都具有闽南乡土气息和浓厚的地方色彩。该剧上演后，社会影响巨大，带动了整个晋江地区的几百个专业和业余剧团纷纷编演大型或小型的方言歌剧，形成一个闽南方言歌剧运动之势。② 后来，文工团整编解散，其成员一部分参加地方戏曲的改革，一部分到1961年则成为新成立的侨乡歌剧团的骨干。

从文工团到歌剧团，从人员到组织形式，从题材到主题思想，自解放区带来的民族新歌剧传统融入闽南歌剧的发展。晋江专区侨乡歌剧团第一任团长何勋在建团40年感言中深情地回忆起20世纪60年代剧团扎根乡土、深入群众、长期奋战在农村山区和沿海小岛的情形。"戴云山、九仙山崎岖的山路上留下了同志们矫健的脚迹，海防前沿哨所坑道时常飘荡着演员们欢快的歌声。人们牢记：我们是一支宣传队，始终未敢放下文工团这面旗帜"③。由于着眼于群众接受，所以，歌剧团自成立起就注重方言歌剧的创作演出。1962年2月，剧团改编《红珊瑚》④，着意戏曲化，吸收了闽南的

① 2006年12月笔者访谈黄连生先生材料。

② 许炳基：《坚持闽南方言歌剧地方化的探索》，《影剧报》1982年第8期。

③ 泉州歌剧团编：《侨乡歌剧之花》，第17～18页，2001。

④ 《红珊瑚》由王再习改编，陈德宣、许炳基作曲，许炳基导演，指挥陈德宣，舞美设计陈逸亭，主要演员林丽华、陈淑美。

音乐和表演等因素。1962 年，由方元改编，王振权、陈德宣作曲，许炳基导演的方言歌剧《红岩》，初次用闽南方言表现共产党的地下革命斗争题材。在总结了地方化探索的经验后，歌剧团根据当地农村题材，创作演出大型方言歌剧《阴谋》和表现本地区开发、发展的《青山绿水》，受到了群众的热烈欢迎。

20 世纪 80 年代，以文艺形式开展政策宣传，仍是泉州歌剧团的一项重要工作内容。1982 年，由晋江地区计划生育办公室、晋江地区行政公署文化局、省总工会晋江地区办事处、共青团晋江地区委员会和省妇联晋江地区办事处联合发出通知，要求组织观看《合家欢》方言戏剧。在这份文件中，可以看出文工团、宣传队的作用仍在延续，而地方化的文艺形式则使得政策宣传更容易深入人心。

2. 植根闽南的深厚文化土壤，培育现代歌剧之花

闽南文化拥有丰富的民间艺术资源。幽雅清和的南音、清新质朴的歌仔、诙谐生动的答嘴鼓、跌宕多姿的讲古……音乐、舞蹈、民间文学、曲艺、戏曲和工艺美术，几乎各个门类都可以罗列出一大串的名目。单单是戏曲一类，就有梨园戏、竹马戏、高甲戏、打城戏、歌仔戏等诸多剧种。一直以来这些民间艺术形式，传递着闽南人的喜怒哀乐，表达其现实生活与想象图景，为闽南民众所喜闻乐见。抗战期间是话剧、歌剧的黄金时期，但是1946 年国民政府教育部的一则通令指出其成效有限，仍须留意戏曲的改良。地域文化和民间文艺的不容忽视可见一斑。

我国现代著名剧作家洪深，从 1948 年初到 1949 年夏，在厦门大学任外文系教授。其间他热心倡导戏剧活动，他也认为可以用方言演剧。他说，对于福建的地方剧，自己虽然因为语言的隔阂而听不懂，但是要努力学习，希望能从中发掘宝藏。[①] 更何况

①　李海谛：《洪深在厦门大学》，《天风海涛》第 7 辑，厦门日报社，1983。

民间艺术长期以来积淀了许多文艺创作的经验，这都是值得新兴的中国话剧和歌剧借鉴的。

新中国成立以后延续的民族新歌剧传统也要求闽南的艺术家们深入群众，体察民间百态，经过艺术加工和提炼，传递闽南人民的情感、思想和意志，同时，从剧本文学和音乐的创作到表演、导演等方面重视鲜明浓郁的民族、民间特色的渲染。"要注意民间的东西。如果脱离了我们的民族，脱离了人民优秀的文化艺术遗产，就不可能搞出真正为群众所喜爱的艺术作品。因此，我们的文艺工作者一定要把立足点始终放在中国，在人民中间"①。

深厚的文化土壤和文艺的群众路线并不必然造就方言歌剧的繁荣，艺术的创造离不开一批热爱乡土又熟悉现代歌剧的有志之士。就如何勋在回忆中提及的"为歌剧事业的发展而献出自己生命的艺术家许炳基、吴文季、蓝清渊、王再习、陈方元、陈汉基等等同志，他们为了实现'侨乡土货'而呕心沥血，废寝忘食，做出了不可磨灭的贡献"。据不完全统计，从 1961 至 2001 年的40 年间，泉州歌剧团上演的近百个剧目中，明确标明方言歌剧或方言话剧的剧目占三分之一以上，这还不包括有些剧目在城市演出使用普通话，下乡演出时使用方言。可见，地方化一直是泉州歌剧团的探索方向，并且在 1980 年底涌现出《莲花落》②、《台湾舞女》③、《番客婶》④ 等一系列优秀作品，不仅赢得了闽南观众的

① 万里云：《继承和发展我国的民族、民间歌舞艺术——在福建省歌剧、舞剧调演大会上的发言》，《福建戏剧》"全国首届歌剧、舞剧调演专刊"，1982。

② 《莲花落》，1981 年首演，编剧王再习，作曲陈德宣，导演许炳基、陈汉基，该剧演出 237 场。

③ 《台湾舞女》取材于台湾王菊才同名通俗小说，编剧王再习、许一纬，作曲庄荣沛，导演陈汉基。

④ 《番客婶》，1988 年首演，编剧王再习，作曲杨双智，导演陈汉基、于树中，副导演何杰。

喜爱，也获得了全国歌剧界的一致好评。

地域文化参与民族戏剧建设，首先体现在题材方面。本土题材是闽南方言话剧和歌剧的重要组成。1961 年成立的泉州歌剧团，秉持"争生存、打基础、侨乡土货"的方针，有意识地创作了许多反映闽南现实生活的作品，如《莲花落》、《番客婶》等。除了反映现实生活的作品之外，民间传说、故事，甚至地方戏曲剧目都是闽南方言话剧和歌剧取材的对象，如 1986 年王再习将高甲戏著名小戏《管甫送》改编为小音乐剧。有的还以闽南历史和文化为背景进行创作。如 1999 年的大型歌剧《素馨花》①，将故事设置在元代东方第一大港的泉州，围绕波斯少女和泉州水手的爱情，巧妙地将古泉州繁荣昌盛的景象、绚丽多彩的社会风貌及本地居民和外来客商的生活呈现于观众面前。一些改编剧本，也尽量增加其地方色彩，如改编的歌剧《红珊瑚》，着意探索地方化，将剧情背景放在惠安县的崇武渔村，并采用当地渔民的服饰等。在这些本土题材作品中，拜妈祖、迎番客、石花糕、烧肉粽……各种闽南意象构筑出了一个地域色彩鲜明、风情旖旎的东南侨乡。而剧中的人物形象宛若闽南侨乡各色人等的剪影。田川在评价《莲花落》、《台湾舞女》和《番客婶》几部作品时，认为其"散发着泥土的芬芳和带有辛酸的甘甜。那几个女主人翁，令人想起闽南到处开着淡淡黄花的相思树，她们婀娜多姿，却又在风雨中摇曳、颤抖的身影是感人至深的"②。

题材本土化的同时，闽南民间文艺中的一些传统母题也进入话剧、歌剧的戏剧表现中。例如"离乡与守望"，这是闽南传统文艺作品中反复吟唱的主题。多少离愁别绪，幽幽咽咽辗转于南

① 歌剧《素馨花》，编剧王仁杰，作曲杨双智，指挥陈宣捷，导演胡湘光（特邀），舞美林剑朴。该剧 1999 年 10 月参加文化部在北京举办的庆祝中华人民共和国成立五十周年优秀剧目展演，获第九届文华新剧目奖。

② 田川：《序》，《再习歌剧选》，第 2 页，华星出版社，1993。

管箫弦之间；长篇说唱《过番歌》从"辞乡别亲"、"过番途中"、"异邦谋生"，一直唱到"返归唐山"；① 民谣《思想起》沧桑的调子里，也诉说过祖先过黑水沟到台湾的开垦故事。在闽南当代剧作家王再习的"闽南（包括台湾）妇女三部曲"②——《莲花落》、《台湾舞女》和《番客婶》中，我们看到了这一母题的延续和发展。《莲花落》中的女主人公白秀莲，在盲目崇拜金钱世界的浊流中，由于自身的软弱动摇而误入歧途，"过番"到香港，陷入香港黑社会手中，遭遇香消玉殒的悲惨遭遇。《台湾舞女》叙述了台湾一舞女白玉兰为筹资帮助小阿哥留学，不惜自我牺牲而锒铛入狱。《番客婶》满怀着对侨属妇女的同情和崇敬，展现了闽南侨属翁秀榕在漫长的岁月里，饱经沧桑、屡遭不幸的感情冲击和悲剧命运。闽南千百年来流传的乡愁又一次打动人心，通过生动形象的人物塑造、激烈或含蓄的戏剧冲突和细腻的情感刻画，叙述性作品所产生的情感距离被拉近了，历史的沧桑铺陈，命运无常的警世逐渐让位于直面现实的严肃，内化为对人性和文化的思索。在那个国门初启、异域世界仍不甚明了的时期，方言歌剧借助小传统的溯源，以戏剧的想象，揭示普遍潜藏于人们心底的欲望和希望、惶恐与执着。

方言特色词汇和谚语、俗语的使用在闽南方言话剧和歌剧中不胜枚举，如"一根草，一滴露"、"捶破心坎"、"主裁"等等。正如秦岭雪为《再习歌剧选》所作的序中所言："再习的全部文艺创作，包括他的剧本和小说，都植根于闽南（包括台湾）的土地，刻画的都是闽台城乡的普通人物，最适宜用闽南方言来表演朗读。"③ 甚至连一些剧中人物的名字也具有浓郁的闽南地域色

① 关于《过番歌》的研究，参见刘登翰：《论〈过番歌〉》，《首届海峡两岸闽南文化学术研讨会论文汇编》，2001。

② 秦岭雪：《序》，《再习歌剧选》，第7页，华星出版社，1993。

③ 秦岭雪：《序》，《再习歌剧选》，第7页，华星出版社，1993。

彩，如"吕宋嫂"、"番椒"、"扁头"等。方言的使用，增强了戏剧的地域特色，使人物形象更加生动丰满，营造浓郁的闽南风情，增进观众的亲切感。如《台湾舞女》中的【卖花调】清新活泼，饶有闽南民谣的乡土韵味。

> 透早（那）出门落田地，露水（伊都）湿新衣，手摘（那）鲜花连绿枝，心头暗欢喜，（伊啊伊啰伊，伊啊伊啰伊）心头暗欢喜。
>
> 手拎（那）花篮入城市，街巷（伊都）人未醒，大叫（那）三声卖鲜花，满城清香味，（伊啊伊啰伊，伊啊伊啰伊）满城清香味。
>
> 做人（那）生成爱花蕊，活到（伊都）百百年，一日（那）对花看三遍，人比花标致，（伊啊伊啰伊，伊啊伊啰伊）人比花标致。

一个有趣的案例是1982年王仁杰改编自刘景泉、张世今同名京剧的七幕方言喜剧《合家欢》。虽然该剧从题材来看是提倡计划生育的宣传戏，但是在深谙闽南普通百姓生活与情感的作家笔下，彰显的是丰富通俗的方言语汇、鲜明生动的人物形象和浓郁的闽南风情。或许因为这个喜剧的受众全然是闽南当地民众，或许由于作者对于闽南地方戏曲的熟悉（正如这个名字更为人所知的是梨园戏著名编剧身份），因此，这个剧本表现出很自觉的方言写作追求。剧本的书写不是以普通话为基调，非不得已才写上方言词汇，而是沿袭了传统闽南戏曲的书写习惯，更偏重方言的表达。

为使戏剧表演时台词发音准确，剧本倚重方言的直接记音，甚至一些比较独特的方言词，找不到相应的普通话词汇，就用拼音。句子语法也依照方言的表达方式。方言特色词汇和谚语俚语使用十分丰富，因而显得古朴风趣，乡土韵味十足。如"老番颠"、"吃空气"、"乾埔孙"、"二步八"、"老人芥菜着从头摘"等

散发着浓郁地方色彩的语句自然容易让观众倍感亲切。而且在剧中还用了闽南百姓熟悉的戏曲折子作典故："尽人知影阮那个亲姆坏性地，没瓣等咧就会来一出'亲姆打'兴师问罪？"① 甚至故事中问题的解决，也让人联想起闽南著名的丑旦戏。饶有生活气息和地方风味的方言唱词，让这出宣传戏变得生动而有趣。如第七场欠娘的一段唱词：

> （唱）喜事临门，
> 花（音开）钱没论。
> 浔埔蚮，剥来炒鸡蛋，
> 猪脚留鱼一起（音做一下）焴；
> 黄翅用油煎，钩白着清炖，
> 深沪鱼丸煮菜汤，
> 安海"菌蹄"落去焖，
> 香菇虾米做配料，
> 金针菜来炒冬粉，
> 还有一盘"煞咀尾"——
> 内声：（唱）花生（音土豆仁）汤配十珍糕，又甜又润！

要实现歌剧的民族化、地方化，音乐是重要的一环，泉州歌剧团以地方化对歌剧形式进行了探索。

几十年来，全国对歌剧问题有不少探讨和争论，1957年和1981年在北京的两次大型讨论会上，对歌剧的艺术规律、表现形式、民族化等问题进行了广泛探讨。徘徊于话剧加唱和戏曲化危机之间的歌剧究竟该如何走向？特别是方言歌剧生存与前景引发了人们的思考。许炳基认为："应该允许有接近西洋歌剧式的《伤逝》，也可以有闽南土产歌剧《莲花落》。百花齐放，艺苑才赖以繁荣，歌剧完全而且应该创造出多种多样的形式，以满足人

① 《合家欢》，第41页，泉州歌剧团档案。

民群众的需要。"泉州歌剧团抱定植根乡土、为我所用的信念，坚定地继续地方化的探索。王再习和许一纬在《〈台湾舞女〉创作断想》中述及当时剧团创新的心路。

> 《台湾舞女》在歌剧的艺术表现形式上，也有一些探求，创新的尝试：以古老的闽台民歌，赋予时代节奏；以传统的乡情，注入嫩绿的生命；促使其成为具有民族风格，又有浓郁地方色彩，同时具有时代感的音乐剧；使现代舞、流行音乐戏剧化；如影视一样，以某种手法一气呵成；打破乐队和演员的活动区；取消乐队和演员的活动区；取消观众与舞台的分界线，总之，不受某一种模式的限制。

> 中国人欣赏歌剧：爱看戏也爱听歌，民族舞台是戏剧和音乐高度结合的舞台艺术。《台湾舞女》在构思剧本时，已将主要唱段渗透在人物、情节中，让音乐有用武之地。甚至在分场构思时，以几段重点唱词，作为主心骨，构成全场。

> 唱词应是剧中人物的感情抒发、性格流露，同时以求能独立成为一首有寓意、有人情味的流行歌曲，不写交代性的、叙述性的、说理的歌曲，也避免甩长袖般的"咏叹调"。[①]

泉州歌剧团在创作中对闽南音乐的借鉴主要有以下几种方式：（1）直接使用方言歌曲、民谣和器乐曲等，或重填新词。如大型方言歌剧《阴谋》和表现本地山区开发的《青山绿水》在文学上运用了大量的民谣，在音乐上吸收了大量的民歌以及部分南曲和芗剧音乐为素材，增强地方特色。[②]（2）吸收地方戏曲音乐和打击乐。例如改编的《红珊瑚》着意戏曲化处理，吸收了梨园

① 王再习、许一纬：《〈台湾舞女〉创作断想》，泉州歌剧团档案。
② 许炳基：《坚持闽南方言歌剧地方化的探索》，《影剧报》1982年第8期。

戏的音乐和打击乐。（3）融汇地方音乐素材，创作新曲，并做整体的音乐设计。如《莲花落》中虽然音乐还没有发挥歌剧音乐应有的作用，但也着意融汇梨园戏曲调及闽南民歌加以创新。《台湾舞女》融汇、发展、改编了闽台民间音乐和民间歌谣，充满了浓郁的闽南乡土气息。该剧以观众喜爱的闽台民歌《行船歌》为基调，融合南曲、歌仔调和流行音乐于一炉，散发着闽台民歌的芬芳。《番客婶》的剧本立意深刻、唱腔感人，演员表演出色。从文学剧本到音乐，从导演、演员表演到指挥、乐队等艺术处理无不饱含朴素的闽南乡土风韵。如主题曲《相思树》的首次出现就将观众引入侨乡层林叠翠的特定意境中，曲调忧郁伤感，旋律取材于南音，属起羽落，以"角"地行迂回，强调变化音的灵活运用，使闽南羽调式风格更为显明突出。[①] 厦门大学音乐系教授方妙英评论歌剧《番客婶》的音乐创作是"民族歌剧艺术的一颗明珠"，"它是中国人的歌剧，是福建的歌剧，确切地说是闽南人自己的歌剧"。《素馨花》虽然不是用方言演唱，但音乐以闽南音乐为主，杂以阿拉伯地区音调，并借鉴西方音乐手段处理全剧，运用了多种声乐形式。剧中除独唱、合唱外，也尝试具有闽南音乐风格的重唱和宣叙调的写作，还有机地插入《大鼓凉伞》等闽南色彩的舞蹈，极有情趣。

歌剧民族化、地方化探索是泉州歌剧团一向的坚持，也是其独特贡献。正如其团长杨双智所言："中国歌剧历来围绕着民族歌剧和西洋歌剧的创作问题而争论不休。我以为应该花大力气研究如何创作出有中国特色、有广泛代表性、观众喜闻乐见的民族歌剧。"[②]

① 方妙英：《民族歌剧艺术的一颗明珠——评歌剧〈番客婶〉的音乐创作》，《歌剧艺术研究》1991 年第 2 期。

② 杨双智：《创作歌剧〈素馨花〉音乐断想》，泉州歌剧团编：《侨乡歌剧之花》，第 85 页，2001。

二、台湾小剧场运动与方言运用问题

20 世纪 70 年代开始，国际形势和内外环境的变化，"刺激了知识分子对政治环境及社会文化的全面反省，尤其对文化观念价值观的西化倾向进行大幅度的修正和调整"。大批留学生回到台湾工作，以其国际视野观察台湾文化现状。人们重新检视传统，一种回归"乡土"的潮流便在此时出现，成为台湾文化界不可忽视的新生力量。①

在这样的背景下，地方文化小传统开始受到重视。由此文化的内涵也得以拓展，且具有现实性。人们对庙会和民俗戏曲重新评估，肯定其正面作用，许多原本被鄙视的民俗文物受到重视，各个学校编写乡土教材，开展地方文化活动。在当时的文化氛围中，地方戏曲受到知识界前所未有的关注，对它的参与研究也逐渐展开。民间音乐、民谣的采集整理工作也开展起来了。重视文化资产日渐成为政府和社会各界的共识。

同时，现代主义的思潮对于台湾话剧的发展产生很大影响。欧美战后的戏剧新潮流诸如存在主义戏剧、荒诞剧场、史诗剧场、残酷剧场、生活剧场等，自 20 世纪 60 年代开始渐渐传入台湾，开阔了热衷于戏剧的年轻一代的视野。人们蓦然发现，原来剧场样式并非一元，而有多种可能。这种现象，马森称其是中国现代剧场的二度西潮。② 第二度西潮的来临与第一度西潮最大的区别，是知识分子由被动接受转为主动争取。同时对传统文化的态度也不同于过去激进地否定，而是因应这个乡土潮流，日益注重从传统文化、民间艺术中汲取营养，作为现代戏剧的表现内容和手段，故而也重启话剧在地化探索，逐渐接续话剧的方言议

① 邱坤良：《台湾剧场与文化变迁》，第 206 页，台原出版社，1997。

② 马森：《中国现代戏剧的两度西潮》，第 259～312 页，文化生活新知出版社，1991。

题，其间以小剧场的表现最为活跃。但是在这个过程中，语言成为挑战体制的利器，光复初期的"语言和族群问题"重新发酵，在某些特定场合成为各种意识形态争夺文化权力的场域。

20 世纪 80 年代是台湾小剧场运动的黄金时代，不少台湾学者以 1986 年为界，分台湾小剧场为第一代和第二代。第一代称为实验剧场，第二代既有实验剧场又有前卫剧场。[①] 马森所称的第一代小剧场中，活动力比较强的有：兰陵、屏风、表演工作坊、果陀、九歌、方圆、当代传奇、优、环墟、河左岸、临界点、华灯、台东等。90 年代以后，陆续有新剧团成立，较知名的有：台湾渥克、戏班子、进行式、绿光、密猎者、南风、那个、黑珍珠、金枝、台北故事、莎士比亚的妹妹们的、创作社等。马森称之为第二代小剧场，并说："经过政党政治的落实，有许多敏感的话题，到了 90 年代，都可以经过反对党之口吐露出来，小剧场渐次失掉了先前政治批判的着力点。……政治的事既然可以直接诉诸民意代表之口，何须戏剧、文学或艺术来旁敲侧击呢？因此，第二代的小剧场在失去了政治剧场的诱发力之后，转而为反叛而反叛的惊世骇俗以及拥抱社会弱势的方向发展。"

在当时的文化环境下，使用方言意味着反抗体制和权威。同时，由于方言在中下层民众中被普遍运用，因此，小剧场中的方言演剧，又隐含了亲近草根、为俗民大众代言的民主意涵。1987 年 7 月，台湾当局宣告"解严"，约束言论的尺度放宽了。与此相应的是，台湾小剧场运动的参与者越来越多地投入各种社会运动。进入 20 世纪 90 年代，"反文学剧本"风气渐形高涨，这个时期的剧作家纪蔚然在《无可奉告》剧本的自序中写道：

解严以来，台湾的语言真的变了，而语言的转向直接反

① 钟明德：《台湾小剧场运动史——寻找另类美学与政治》，第 20 页，台原出版社，1990。

映了某种程度的文化革命。然而，台湾的文化革命并非浓缩版的流血武斗，而是换置型的和平转移。当今的语言生态即是各种换置的环节之一。面对目前杂交混种的语言，诸多忧心之士已相继提出"世风日下、人心不古"的警讯，大 com 其 plain。但，换个角度来看，今天的无厘头的语言未尝不是对昨日八股语言的反动。①

从一元到多元，闽南方言戏剧异军突起，或进行台湾现代戏剧的本土实践，以闽南文化元素充实现代剧场；或参与到本土文化认同的意识形态构建，从反体制的历史文化反思，到官方着意推动下的文化建设；或在后现代主义的旗帜下，以混杂的语言形态，加入众语喧喧的"语言与沟通"这一永恒的困局。

1986 年，李国修创办屏风表演班，并形成了鲜明的戏剧创作观念。创作重点与取向主要是环绕着热爱台湾这个主题而进行的。《三人行不行》系列剧即呈现这个理念，并形成了风格独特的戏剧作品。在此基础上李国修提出三项创作原则：

1. "关心生活与热爱土地"，成为永远的创作宗旨。

2. 从此展开剧场的喜剧创作。

3. 对于喜剧创作的形式与呈现，永远推陈出新。②

自 1987 年创作的《三人行不行》系列剧是屏风表演班的原创喜剧代表作，在对台湾社会时事政治、当下生活及时而敏锐地反映的同时，对戏剧语言，尤其是方言的戏剧表现力进行了探索。剧中使用了普通话、闽南话、日语、英语、上海话、四川话等各种语言，语言混杂糅合现代剧场手法，产生了强烈的戏剧效果。

如《三人行不行Ⅳ长期玩命》中使用了 8 种语言——普通话、

① 纪蔚然：《无可奉告》，第 7 页，书林出版社，2001。

② 李国修：《应该行，我不是一直在做么?! ——"三人行不行"的创作历程》，见《三人行不行Ⅰ》，周凯剧场基金会，1993。

英语、日语、闽南话、客家话、上海话、广东话、四川话。在开场中投影上出现的文字也表明其方言书写的特色：出现了一些闽南方言词汇，如：拢（都）、同款（一样）、虾米（什么）、免惊（不要怕）、袂（不会）等，还有一些闽南话特殊语法结构和句式，如"乎人……"（让人……）、"爱走不走"、"做伙斗阵来"等。在《三人行不行Ⅴ空城状态》更将不同语言的口音加入，如闽南话就用了4种口音。这既是台湾多元语言现实的生动呈现，强化了在地色彩，拉近与观众的距离，同时语言的混杂也隐喻台湾社会的各种乱象。

《三人行不行Ⅱ城市之慌》以荒谬的手法模拟台湾城市生活的种种乱象，诸如：交通阻塞、请愿活动、警民冲突、股市暴涨、六合彩开奖等等。语言混杂成为城市乱象的表现与象征，充满荒诞意味，形成了奇特的戏剧张力和戏剧情境。[①] 不仅有普通话、英语和闽南话的使用，而且这些语言还被杂糅混用、肢解拼贴。混杂的背后是文化的多元并存和面对这种复杂状况的惶惑。既是现实生活的投影，也是现实城市文化权力关系的隐喻。通过语言这个象征符号，台湾多族群共处的混乱的社会现实和在现代社会急遽变迁下共同的惶惑被展露无遗，并在作者喜剧化的调侃下流露出一派荒诞。

在《三人行不行Ⅰ》中，方言与普通话的混杂使用居然具有布莱希特的间离效果。如第四幕警察打着负责任的名义，实际上是荒唐地以查抄车号求取"大家乐"明牌。多语言的混杂揭示了言行不一的实质，普通话的"尽忠职守"、"号码不吉利"，在用闽南话盼咐买"大家乐"的现实行为中成为反讽，在喜剧效果中引发观众的思考，揭穿言语的骗局。

① 王晓红：《多元文化与台湾现代戏剧》，第160页，厦门大学博士论文，2007。

　　借着对传统文化的发展创新和对本土文化的张扬，台湾当局在保存传统文化之余，也不遗余力地推动传统与现代的融合。1992 年首演的《走路戏馆》是台湾"剧场与民间艺术资源结合计划"中的一个演出成果，该剧讲述台湾传统北管子弟戏的戏馆主人张青番，在封馆 50 年后，因孙儿张清山等年轻一辈的要求，再度开馆授徒，剧中穿插了北管名剧《长坂坡》戏文、民间歌谣，以及北管戏曲派别的掌故等，也呈现了民间戏曲在现代社会中存续的困境。从剧本虚拟假想的场景中，我们可以看到剧作者对民间戏曲传统的尊重和爱惜。剧中阿公教的虽是北管戏《长坂坡》，但他怀念阿妈时，两人对唱的却又是宜兰盛行的歌仔戏。在这个当代剧本中，还可以欣赏到古老的北管戏词和通俗清新的歌仔戏。作者有意识地以闽南方言书写出简洁自然、富有韵味的对白，而且巧妙地穿插闽南话中的俚语俗谚，读来不但让角色显得更为鲜活，同时也让人可以想象出舞台上成功营造的闽南话语境。剧中有一幕，阿公和孙子清山谈起他夜里梦到妻子的情形。在古意的方言叙述中，青春年华的梦境重现。歌仔戏《英台山伯》翩然起舞之间，阿公对传统艺术、对年少情爱的留恋、遮挽，婉婉转转地流露出来，那么情韵深厚、优雅动人，然而在现实社会的变迁面前，却又如此脆弱，令人忧伤。

　　该剧的编导游源铿；指导小组包括：吴静吉、卓英豪、陈五福、林德福、林怀民、汪其楣、杨其文；咨询顾问：林松辉、吕仁爱、陈旺枞、邱水金、李潼；制作总监是邱坤良。这个名单既包括了现代剧场的学者和杰出的实践者，也包含了资深民间戏曲艺人，参与者的身份即表明了这出戏融合民间艺术资源于现代剧场的意图。

　　台湾的现代剧场本土化的实践，不仅有地方题材和方言的使用，而且闽南音乐、曲艺、木偶、民俗活动等纷纷成为台湾现代剧场的戏剧语言甚至表演形式。李国修的《三人行不行》系列中

使用了木偶，以揭示台湾民众受政治影响的事实。1993 年，由林原上编导的《后山烟尘录》在台东县立文化中心前广场演出。全剧运用民间节庆游行中的八家将阵头，以及元宵节寒单爷以肉身承受鞭炮丢轰的习俗，设法在剧场中，建立一个传统仪式和现代生活相沟通的演出场域，而且是在户外演出。在表演中，另外还有一些人与寒单爷进行对话与互动，使寒单爷由原来一般仪式中静默的肉身，变成能与人对话、发出他内心的呼喊。

方言和语言混杂问题的探索，也从一个侧面反映出在现代主义冲击下，台湾现代剧场对剧本文学主导的反叛。从过去定位为话剧，重视一剧之本，讲求语言表达的精准流畅，重视台词的戏剧性，逐步转变观念：不仅台词可以有多种表达方式，可以使用方言，使用多种语言，甚至台词及其文学性可能不是戏剧的中心，表演、道具、灯光、演出样式等戏剧语汇的作用得以凸显。现代的戏剧工作者试图证实，语言只是戏剧表达的一种手段，也只是思想情感沟通的途径之一；当然，语言本身也具有戏剧性。

如果说《三人行不行》系列剧中只是将多种语言作为舞台表现手段展现台湾现实情境，那么纪蔚然的《夜夜夜麻》、《无可奉告》和赖声川的《乱民全讲》则如同关于语言的黑色幽默，嬉笑怒骂的同时，尖锐地指向台湾混杂语言风貌潜藏的社会隐忧。

但是，小剧场中任由后现代的解构将语言问题无限上纲，最后却可能陷入表达的两难。台湾戏剧家黄美序先生在《台湾剧场中的即兴、集体创作与后现代主义》一文中说：

> 任何一种文字语言都和它的文化、历史有密不可分的关系，不管这是不是上帝刻意要分化人类团结的"杰作"，说不同语言的人是很难彼此沟通的。所以在西方剧场中曾有几位大师想发明一种全人类共通的"语言"来做为他们戏剧的表达媒体。Bertolt Brecht 的 Gestus 和 Peter Brook 的 Orghast 应是最著名的实例。可惜他们都失败了。这说明

（至少到现代为止）复杂的文字语言系统的表达能力是无法用别的符号完全取代的。Michael Vanden Heuvel 的 Robert Wilson 从他的 *Einstein on the Beach* 开始"回归向较易辨认的剧场的——因此也是语言的——文意关系（back toward a more recognizably theatrical，and hence linguistic，context）"；他的早期实验虽然引起很多评论家的兴趣，但是去观赏的只是一小群"气味相投"的观众（coterie audience）而已（*Perfoming Drama / Dramatizing Performance*，48，166）。最近我在美国纽约看到他酝酿多年的新作 *Four Saints in Three Acts* 中还用字幕打出歌词。这似乎也可借以说明：文字语言仍是表达比较复杂、深奥意念的最佳工具。①

这里实际上已经触及了"语言与交流"的核心问题。语言是人与人交流的重要工具，是彼此相互理解的桥梁，但它同时也是历史与文化的产物。在不同文化、不同族群之间，由于语言的歧义很容易造成误解和冲突。尽管交流尚有许多其他途径，语言并非理解的唯一障碍，在生活中似乎也不难见到使用相同语言而彼此隔阂的状况，因而，这种语言的混杂状况，在某种程度上，可以说是生活在同一空间的现代人，彼此情感和思想却无法沟通、难以交流之尴尬状况的隐喻。

第五节　台南人剧团的"跨界/本土"

在我国各个戏剧文化圈中，闽南戏剧文化圈在文化上广泛的包容性与高度的多元性是无可比拟的。为了说明这一点，在这一节中，我们想举出一个典型的例子——台南人剧团。这个例子之所以产生在台湾，绝不是偶然的。

① 《戏剧艺术》1999 年第 3 期。

我们知道台湾是个多元文化并存的地方，在这种背景下，台湾戏剧不可避免地带上极浓的"文化混血"的色彩。相比之下，大陆的戏剧虽然也不同程度地受到各种影响，但在文化的多元性、复杂性上并不像台湾这么强烈。从台湾戏剧家的个人经历和知识结构来看，他们的创作也必然具有"文化混血"的性质。有留学经历的著名戏剧家数量众多，例如：杨逵留学日本 3 年，曾用日语写作；李曼瑰有 6 年留美经历，创作过英文戏剧；马森留学法国，研究电影戏剧，在美国得到博士学位；黄美序是美国的戏剧博士；吴静吉获得美国的教育心理学博士学位，并考察过美国的前卫戏剧；著名剧作家姚一苇虽然没有留学西方的经历，在 50 岁时才访问美国，但他学贯中西，对西方戏剧有过深入研究，并有译著。

如果说高学历，有出国留学经历，兼搞创作、教学、科研的"多栖性"是许多老一辈台湾戏剧家的共同特点，那么，不可忽视的是，"文化混血"型的新一代戏剧家同样为数甚多。本节介绍的台南人剧团就是由从本科、硕士到博士都在英国学习的年轻导演吕柏伸率领的。[①] 台南人剧团所做的实验时间并不长，但取得的成绩却令人敬佩，从一个侧面体现了闽南戏剧文化圈的特点，即文化上的包容性、多元性和丰富性。

一、在方言话剧基础上展开跨文化戏剧实践

东西方戏剧的交流互动由来已久，不论是京剧大师梅兰芳对德国巨匠布莱希特的启发，还是斯坦尼斯拉夫斯基表演体系对世界剧坛包括中国的影响，都导致了东西方戏剧元素的相互激荡。

① 吕柏伸为苏格兰格拉斯哥大学文学士，英国伦敦大学霍洛威学院戏剧研究硕士、剧场研究博士。2003 年 1 月起出任台南人剧团艺术总监。执导作品：《安蒂冈妮》（2001 年）、《女巫奏鸣曲——马克白诗篇》（2003 年）、《终局》（2004 年）等。

而跨文化戏剧则是近年来在全球化的背景下浮出台面的新名词。法国戏剧学者帕维斯在 1996 年出版的《跨文化表演读本》（*The Intercultural Performance Reader*）一书中对全球方兴未艾的跨文化表演现象作了许多讨论和评述。帕维思提出跨文化戏剧的概念，指的是那些表演者的身体语言或剧作内容取材于多种文化和传统的戏剧。不过，跨文化戏剧一词对西方人而言，定义仍然不明。20 世纪欧美具代表性的有以下 5 个跨文化表演创作者和团体，常常被人们提及以进一步说明跨文化戏剧表演的某些风格与特质：英国导演彼得·布鲁克执导的印度史诗剧《摩珂婆罗多》、法国女导演亚瑞安·莫努什金带领的太阳剧团、丹麦导演尤金·巴尔巴、波兰戏剧大师葛罗托夫斯基和美国导演谢克纳。跨文化的定义范畴包括剧场元素的交流与实践、表演方法、场景处理、表演者的文化背景和通过外国素材的改编演出等方面。

　　经历二次西潮的台湾小剧场，是华语戏剧中较早关注和实践跨文化戏剧的。得风气之先，台湾剧人积极吸收衍生自不同文化背景的创作理念和剧场元素，并且在一番消化、爬梳后，试图将之融入本身思考和训练架构中，借以突破瓶颈，化解困境，为其艺术生命注入活水，找寻新的出路。跨文化戏剧通过戏剧的形式变革，丰富了剧场表现内容，带来了更为灵活多样的演剧方式，同时也带动了戏剧美学批判和社会政治文化批判的多重实验意向。如果说1995 年和谢克纳合作推出前卫京剧《奥瑞斯提亚》的台湾当代传奇剧团，是在戏曲基础上的跨文化实验，那么台南人剧团则是在方言话剧基础上展开了一系列跨文化戏剧的实践，力图走出一条"跨界/本土"的道路。

　　1987 年成立的台南人剧团，其成长历程见证了台湾小剧场的发展和变化。台南人剧团原名华灯剧团，是台湾光复后在台南最早成立的现代剧团，1997 年 6 月更名为台南人剧团。新团名更加强调地方的归属性，作品则延续自创团以来的传统，以台南这块

地方的人、事、物作为关怀和表现的题材对象。至今已累积了几十出原创剧本，包括《青春球梦》、《带我去看鱼》、《凤凰花开了》、《风岛之旅》等。

台南人剧团作品风格的最主要特色是将闽南话作为舞台语言，演出作品强调学院理论的实践性。一方面台南人剧团立足本土，坚持方言演剧；另一方面致力跨界实验，拥有开阔的国际眼界，积极与活跃于国外剧场的各种流派、团体展开艺术交流，邀请国外剧人来台授课。演员夏日学校是台南人剧团提供给台湾演员一个进修充电、并学习各种不同表演训练体系的短期学校，开办于 2001 年，先后邀请过波兰山羊之歌剧团的艺术总监 Grezgorz Bral 和创团首席演员 Anna Zubrzycki、英国 Tara Arts 剧团的艺术总监 Jatinder Verma、英国艾斯特大学戏剧系的 Phillip Zarrilli 教授、意大利喜剧大师 Antonio Fava 以及美国导演 John Maloney 来台举办过工作坊，希望通过这些工作坊的举办，有助于拓展台湾演员表演的视野与面向，并提升其表演的专业能力和水平。例如 2001 年 8 月，台南人剧团邀请了让身体唱歌工作坊，由波兰山羊之歌剧团的 Grezgorz Bral 和 Anna Zubrzycki 主持，课程内容主要是引领参与者探索其身体内的"音乐性"，并进而转化这"音乐性"，使其能被应用在角色的诠释、塑造与扮演上。又如 2002 年台南人剧团举办莎士比亚工作坊课程，尝试了各类跨文化演出的可能性，并从英国请来印度裔英籍、出生于非洲肯尼亚的导演 Jatinder Verma。

二、西方经典剧作的本土转化

台南人剧团自 2001 年起规划西方经典剧作闽南话翻译演出计划，已先后推出希腊悲剧《安蒂冈妮》（2001 年）和改编自莎士比亚原著《马克白》的《女巫奏鸣曲——马克白诗篇》（2003 年）以及荒谬戏剧大师贝克特的《终局》（2004 年），三出作品皆获得

学者专家极高的赞誉。2004 年起，剧团规划《莎士比亚不插电》作品系列，试图融合莎翁华丽的辞藻，开拓一种说中文莎剧的表演方式。2006 年又推出了希腊喜剧《利西翠坦》。

　　这些剧作无一不是享誉世界的西方经典名作，即便没看过的台湾观众也是久仰其名，岛内的戏剧工作者们更是耳熟能详。这样的剧目选择，显然试图将实验更集中于剧场艺术本身，偏重中西演剧方式、文化元素在剧场的碰撞与融合。利用熟悉的题材，戏剧表现的内容对于观众来说是亲切的、可把握的，容易进入，因此跨文化间的翻译转换、注入的新质、产生的差异等，也就容易凸显出来，从而带来"熟悉的陌生"。而且"忠实于原主题"，那么"说什么"往往就让位于"怎么说"，观众关注更多的可能是演员的表演、故事的叙述方式和剧场的呈现。这方面传统戏曲、曲艺乃至民俗活动的表现方式正好提供了丰富的本土资源供翻译转换。

　　从这些西方经典剧作本土转化的案例中，我们可以总结出台南人剧团"跨界/本土"实践的一些经验：

　　（1）忠实于原剧主题，期冀通过本土化的翻译和阐释传达其恒久而稳定的精神内涵，为台湾社会和文化注入新鲜的异域文化精神，提供差异性的生命体验。

　　例如台湾的希腊悲剧权威学者吕健忠就盛赞："《安蒂冈妮》忠于创作的理念远比迎合观众当下的口味更值得制作单位去费心；艺术家迁就读者，流俗的结果就是水准打折扣。《安蒂冈妮》剧既不讨巧也无意取宠，唱作相辅是我所见过最精彩的台湾制希腊戏剧歌舞队，连顶着国际声誉来台演出《美蒂亚》的日本蜷川剧场也无法望其项背。"他认为："悲剧是欧美传统独有的类别；悲剧的世界根本就容不下宿命论与轮回观。……儒家文化与佛教思想是悲剧的绝缘体。揆诸历史背景与文化传统，悲情（pathos）有余的台湾社会不足以酝酿悲剧，可是台南人剧团的《安蒂冈

妮》借闽南话和恒春调揭示出诠释的可能性。由于语言文化的差异，翻译必然磨损原作的质感，可是悲悯与恐惧的心理反应还是给召唤出来了，这是了不起的成就。"①

（2）在本土化的翻译和阐释过程中，重视寻找本文化或戏剧传统中功能类同的艺术表达方式，以替代原有的西式表达。

最为突出的是语言的翻译，不论原作是希腊语、英语、法语，还是现如今的闽南话，在不同文化语境中戏剧语言的功能，首要的都是借由演员的表演将剧作的思想感情传递给观众，使用彼此最熟悉的语言是扫除沟通障碍的必然。当然，在不同剧作中，作者的语言风格迥异，有的更刻意强调语言本身的音色、节奏、韵律，这就对方言翻译和演员的台词发音提出更高要求，例如贝克特的《终局》。

台南人剧团对《安蒂冈妮》中歌队的本土化转换是相当成功的，一直为专家学者所极力称道。歌队是古希腊悲剧中一种独特的戏剧形式因素，在悲剧早期作品中合唱占相当大的比重。歌队可以剧中人的身份介入剧情的发展，亦可代表观众对人物或事态进行评论，有时还可以城邦利益阐述者的身份出现。它将悲剧的情感以一种纯粹的形式独立出来，形成情感外化机制；歌队在希腊悲剧中表现的音乐性与舞蹈性，跳脱语言表面的诠释意象，成为推展戏剧动作关键的一环，更是悲剧中重要的表征。黑格尔对歌队的解释是："合唱队实际上就是人民，也就是一种精神性的布景"，"合唱队的任务就是对悲剧整体进行冷静的玩索"，"代表一种较高的实体性意识"。② 台南人剧团以两名月琴弹唱者和一群手持竹杖、头戴活动造型面具的歌舞队替代之。"戏的开场由月

① 吕健忠：《希腊古剧台湾情：〈安蒂冈妮〉观后感》，台南人剧团资料。

② （德）黑格尔著，朱光潜译：《美学》第三卷（下），第 303～304 页，商务印书馆，1982。

琴歌手说唱伊底帕斯家系故事开始，由伊底帕斯之出生到七将攻城、底比斯兄弟俩动干戈双双身死为止，月琴和着鼓仔弦，淡淡的惆怅吟咏出此剧的前情，再转至安蒂冈妮激说妹妹伊丝米妮敢否与她掩埋被禁葬的兄哥的尸体。歌队颂唱七雄攻城之战，荣耀归于底比斯，歌队手持竹杖，上半身披戴可摘下手持之造型面具，于呈现战场风云两造攻守之际，极尽队形的变化，手持面具或高扬或低回，手持竹杖或左抽或右旋，伫地哆哆，则令人有踩牵亡椿①之异样情愫。合唱时而低回时而怨泣，时而缓弛时而贲张，时而沉着时而凄清，声声扣人心弦，时时散发出闽南话作声即如古希腊语之声情明锐令人惊艳的冥合机趣"②。重新改写的歌队颂词，以恒春民谣中【思想起】、【五孔小调】、【牛尾绊】、【平埔调】、【枫港调】等曲调式样呈现，具有浓郁的地方风味。"恒春民谣曲调的特色，大都是市井小民哀叹命运坎坷，或是出外人的思乡情怀，或含有劝世的意味，歌曲往往带有浓厚的悲情色彩。当这些曲调置于剧情的推衍中，仿若疏离时空的效果，引导观众透过歌队思考《安蒂冈妮》剧中人物的是非善恶"③。歌舞队的竹杖舞蹈则暗合民俗超度法事的"牵亡"，这个原本就是沟通死者与生者的仪式，更是渲染了主题中关于死亡的幽冥氛围。

（3）在演出中运用本土文化或戏剧传统的一些元素，试图使这些剥离固有语境的片段，成为文化符号，以象征、隐喻、变形、拼贴等方式，有机嵌入戏剧主题的表达，扩展其意义的外延，从而形成"熟悉的陌生"，造成跨文化的碰撞与交融，使中外戏剧传统与当地历史经验和当下生活产生共时性的并置，制造

① 台湾中南部办丧事，出殡后当天夜里有举行牵亡仪式，仪式上需将一根椿木插在地上，并有绕椿木、拔椿踩地等动作。

② 林国源：《古希腊悲剧台湾剧场演出的记号学探讨——从台南人〈安蒂冈妮〉的"台语"诠释演出说起》，台南人剧团资料。

③ 廖俊逞：《吟咏恒春调的希腊悲剧》，《表演艺术》2011年第107期。

现代感，激发观众的想象和思考。

例如在《女巫奏鸣曲——马克白诗篇》中，创作者灵活地运用了面具、木偶、皮影戏和高跷等传统艺术元素。反戴着男性面具、肢体动作形似木偶的女巫一出场就给人以似是而非、诡异神秘的感觉。而在传统乡土社会中，面具、傀儡戏也多用于仪式性的宗教场合。这里利用其部分因素，延续了原本的宗教象征，又根据剧作和人物加以夸张变形，扩充其意义。因此，虽然没有使用特技，但却取得了更好的剧场效果。又如剧中马克白夫人劝说犹豫不决的马克白弑君。剧场挪用皮影戏的技法，两人的投影随着彼此的强弱易势而发生大小的变化。

不仅是表演手法、道具的运用，在这些实验性作品中，演出场地的选择也具有主题隐喻的功能，它们作为文化符号唤起观众本土文化记忆，产生类似的情感。共通的话题指向共同的生活经验，而共同的经验能够有效聚合剧场的气氛。如《安蒂冈妮》首演选择在台南府城延平郡王祠。台湾资深剧场工作者王友辉先生认为这个场地会使观众"不经意地联想起300多年前，以孤臣孽子之心进驻台湾的延平郡王，因其子郑经狎弟乳母而生子的人伦大逆，下令诛杀郑经与董太夫人的历史往事；联想到古意盎然的延平郡王祠外，口沫四溅的现代选举战火正在燎烧"。"戏里的克里昂从王权高过民意的坚持，到最后俯首承认自我主观的愚蠢，悲剧终究得到精神上哀怜与恐惧的涤净，而戏外的隐喻意外地贴近了台湾过往的历史烟尘。剧中铿锵的对白无形中也讽刺了当代政客们的独断寡义，从这个观点上而言，谁能否认这场中西跨文化交流演出，对台湾民众的震撼力呢？"① 《利西翠姐》选择在全台第一座西式炮台——亿载金城古炮台演出，也是试图唤起观众

① 王友辉：《悲剧，在戏里涤净戏外燎烧》，《表演艺术》2002 年第109 期。

对台湾历史的记忆，引发对战争与和平的当代思考。

（4）以西方现代剧场的前沿观念来建构和统合整体的戏剧样式。

演员夏日学校等中外戏剧的互动，对台南人剧团的现代剧场观念产生了重要影响。因此，在这些西方经典剧作的本土转换过程中，台南人剧团有意识地以现代剧场的前沿观念来建构和统合整体的戏剧样式。

如波兰的山羊之歌剧团对戏剧音乐性的追求，直接影响了台南人剧团"声体谱"演剧样式。导演吕柏伸早在英国求学时期，就参加山羊之歌剧团举办的让身体唱歌工作坊，执导《安蒂冈妮》时他也以山羊之歌剧团的训练方式为基础进行创作。歌队和主要角色间以音乐（声音）来建立协调感，歌队除念颂口白外，在不同的片段利用制造单音、吟唱旋律或重复叨絮等方式创造可对应的节奏与氛围，剧中的主要角色借着身体及声音的开放性，与歌队相互感知及回应，达到和谐或对立的互动张力。又如在演绎《女巫奏鸣曲——马克白诗篇》和《贝克特》等作品的过程中，演员刻意强调声音和身体的节奏感与音乐性，建构每个角色的"声体谱"，以表现不同角色性格和戏剧语言的音乐品格，试图呈现一种复调和谐。

三、存在问题和吕柏伸的反思

吕柏伸的跨文化剧场实验确实取得了很大的成功，然而，争议和进一步探讨的空间依然存在。比如在剧场中一些试图融合本土与异域元素的做法是否合宜？某些剧场观念的传达究竟是时尚前卫还是晦涩难懂？"声体谱"让学院派颇为惊艳，但一些观众却对此不以为然，甚至认为演员刻意练习的发音简直就像《台湾霹雳火》。那么，又是否该得鱼忘筌，将其视为一种训练演员和排练的方式？或是应该作为一种独特的演剧风格，在最后的呈现

中予以保留？究竟该如何汲取其"统合"的精神内涵？

吕柏伸经过实践，发现过去的某些做法并不理想，于是及时地加以改进。例如，在《女巫奏鸣曲——马克白诗篇》中，将莎剧语言转译成可吟咏的闽南话格律声情，以血红的稻谷、面具、傀儡及高跷，成功地将莎剧意象赋予东方色彩，被誉为是莎剧跨文化搬演的成功实验。然而，2006年该剧作为亚维侬外围艺术节的参演节目时，吕柏伸却全然舍弃这些东方元素，以贴近写实的表演方法，再度诠释此剧。长期研究跨文化表演的吕柏伸表示，莎剧被留存到当代，本身就意味着其共鸣度是很高的，无需加以"在地化"，何况搬演本身就是一种诠释。吕柏伸说，他想避免落入卖弄异国情调的迷思中。

在2003年的《女巫奏鸣曲——马克白诗篇》中，虽然吕柏伸通过"声体谱"训练，让台南人剧团的演员在身体和声音表演上具有少见的高度掌握力，但常有形式技巧强过情感、太过疏离的缺憾。吕柏伸表示，这一情况让他明白了为何有人说看欧丁剧场的戏没有一次能够让人享受，因为演员太过卖弄技巧了。此外，这几年不断推出新作，吕柏伸自觉越来越需要和有表演经验的演员一起工作，从他们身上获得养分。因此，他决定重新诠释《女巫奏鸣曲——马克白诗篇》，他特别找来几位擅长写实表演的非本团演员，希望能带给自己和驻团演员刺激，另一方面也丰富形式背后的情感。

诸如此类，台南人剧团在"跨界/本土"实践过程中既彰显了跨文化戏剧探索实验的色彩和多面向拓展的可能，同时也说明要解决观众对跨文化戏剧的接受，远远不止于语言沟通的问题，要走的路还很长。

第六章

闽南戏曲与现代传播媒介的结合与变异

随着现代科技的发展与新型媒介的出现，戏剧的存在方式和传播方式都发生了变异。在广播、电影、电视等新的媒体出现之前，戏剧的传播除了戏班的流动演出、人员的交流之外，也有多种多样的媒介和渠道。剧本、歌仔册、说唱、连环画、图书、壁画、雕刻等，都曾对闽南戏剧文化的传播起重要作用。步入现代社会之后，录音、录像成为新型载体，大大拓宽了闽南戏剧的传播范围。广播、影视技术更让闽南戏剧产生了新的变体。例如：台湾歌仔戏与新型媒介的结合，产生了广播歌仔戏、电影歌仔戏和电视歌仔戏。又如台湾布袋戏近几十年来积极求新求变，主动寻求与现代传媒的交集，产生了电影布袋戏、电视布袋戏等新种类，尤其是霹雳布袋戏独辟蹊径，走文化创意产业道路，如今已蜚声海内外，蔚为大观。本章着重讨论台湾的歌仔戏与大众传媒相结合后所产生的变异，及其对闽南戏剧的生存与发展的意义。

台湾所称的电影歌仔戏、电视歌仔戏实质上是戏曲电影、戏曲电视，它已经不是纯粹的戏曲，当然也不是原来意义上的电影、电视，而是一种戏曲与影视艺术相结合的新的艺术品种，它具有戏曲所没有的新属性，也具有影视所没有的新属性。也许有人会说这只不过是机械录制下来的戏曲罢了，所以不属于本书讨

论的范围，然而，必须看到，在电影、电视的强大冲击下，正是由于依附了这样的"新贵"，戏曲才没有在影视的"冲击波"之下彻底崩溃，相反的，它们获得了新的生命力，找到了新的观众群体。正是在与影视的结合中，歌仔戏产生了新的特质，不论在音乐、表演艺术、舞台美术上，都获得了新的经验，从而为本剧种的存在和发展提供了宝贵的资源。由此可见，我们讨论闽南戏剧文化，不可能绕过这个问题。

第一节　歌仔戏与大众传媒的结合与变异

一、广播歌仔戏

广播歌仔戏，顾名思义即是在广播电台播放的歌仔戏节目。

20 世纪上半叶，在广播歌仔戏兴起之前，歌仔戏唱片曾风靡一时。[①] 唱片制造的发达，使得歌仔戏突破时间和空间上的局限，可以重复欣赏，因此极大地推动了歌仔戏的传播和推广，使其迅速成为台湾流行文化的主流。由于歌仔戏唱片只能记录说白、唱腔和音乐，因此蓬勃发展的歌仔戏唱片录制也对歌仔戏的表演形态产生了一些影响，如念白的增加、剧情加长和曲调的多元化

① 歌仔戏灌制唱片发行兴起于 20 世纪初。1914 年株式会社日本蓄音器商会为积极打入台湾市场，开始聘请台湾乐师及歌手至日本录音，其中编号 4076、4077《英台山伯》是第一张歌仔戏唱片，主要曲调是【七字仔调】。发行歌仔戏唱片的公司有株式会社日本蓄音器商会、古伦美亚唱片公司、东洋蓄音器株式会社、大阪特许唱片制作所、胜利唱片公司、日东唱片公司、朝日蓄音器株式会社、羊标唱片、欧姬唱片公司、文生唱片公司、新高唱片公司、美乐唱片公司、高塔唱片公司、月虎唱片公司、声朗唱片公司、博友乐唱片公司、思明唱片公司、三荣唱片公司、台华唱片公司、东亚唱片公司及金城唱片公司等。参与的歌仔戏艺人有汪思明、游桂芳、吕秀、纪笑、月中娥、镜梨花等。剧目有《山伯英台》、《吕蒙正》等。

等，尤其是一些唱片公司为了商业利益，聘请专业编剧编写剧本，或新编剧目，或延伸故事、加长剧情。唱片公司也会聘请专职编曲负责音乐制作，使得歌仔戏音乐更加丰富。例如胜利唱片公司于 1935 年聘请台湾音乐家张福兴担任文艺部主任，还通过他联络词曲制作人、录音师、乐师等专业人士。

台湾的闽南话广播剧始于 1942 年 10 月，当时的台湾放送局首次播出由吕诉上编导，以太平洋战争为题材的《宣战布告》。20 世纪 50 年代起，由于收音机的普及，收听广播成为 20 世纪 50 年代至 70 年代台湾民众最普遍的休闲项目。早期的广播节目内容相对单一。而此时内台歌仔戏受到其他剧种的冲击，渐渐退出戏院，这种生态也迫使歌仔戏寻找新的出路。于是，原本在民间就拥有广大观众群的歌仔戏在此时通过广播媒体，开启了广播歌仔戏的表演形态。

广播歌仔戏大约诞生在 1954 年至 1956 年间。① 根据民本电台在 1956 年年底完成的台北市听众收听习惯调查的统计，34％的听众喜爱闽台地方性歌剧，该电台并根据调查结果作为日后播出娱乐节目的参考方针。广播电台最初所播放的歌仔戏节目，是以歌仔戏班在内台演出时的现场录音，直接在电台播放。但因录音效果不佳，后来电台就自己筹组广播歌仔戏团，进入录音间录制歌仔戏节目。通常电台会与歌仔戏剧团采取契约方式合作，直接

① 歌仔戏首度进入电台的确切年代及剧团名称、演唱剧目等，由于文史资料的欠缺，目前尚难确定。林鹤宜认为广播歌仔戏的流行是在 1954 年至 1955 年间。曾永义、徐丽纱则采用王拓访问陈聪明导演之说，认为广播歌仔戏节目始于 1954 年至 1955 年间。孙惠梅的研究，仅大约提及 1955 年歌仔戏受到广播界注意，而将舞台演出实况录音，拿到电台播放。若按民族艺师廖琼枝的说法，则在 1956 年前后，当时由于闽南话电影、古装电影兴起，内台歌仔戏逐渐退出戏院，广播歌仔戏也随之兴起。但大致可以断定为 1954～1956 年间。见林茂贤：《歌仔戏表演型态研究》，前卫出版社，2006。

在录音间边唱边录。于是广播歌仔戏剧团纷纷成立，而各电台也几乎都有歌仔戏节目。

广播歌仔戏主要有现场直播及录音转播两种形态。现场直播是演员在电台现场演唱，直接播出，演唱时段一般分为早、中、晚三个时段，演员依排定的时段前往演唱；而录音转播则更弹性灵活，电台也能利用录音重复播放。另外还有一些是工厂自备录音间，请演艺人员前往录音之后，再拿到电台播放。

广播歌仔戏团通常由制作人召集歌仔戏艺人到电台录制节目，因此剧团成员是临时组合，演员也经常身跨几个剧团或同时在几个广播电台演出。例如廖琼枝艺师就曾经在台湾省警察广播公司、民声广播电台等电台演唱，同时也在外台戏班演出。

早期录音间狭窄，录音设备也不足，无法容纳太多成员，广播剧团人员不固定、演员也不多，少则五六人，多则七八人。除了演员之外，加上后场乐师、制作人和录音工作人员，全团人数最多也仅十余人。"文武场早期只有一支主旋律大广弦，甚至没有武场，被称作'民谣式'的唱法。后来才慢慢加入锣鼓、月琴、吹管乐器，甚至萨克斯风、黑管（黑达仔，也就是竖笛）"[①]。较诸内台或外台歌仔戏团，广播歌仔戏团的人力、成本当然较少，其经营方式也较为简单。基于成本考虑，录制广播歌仔戏时，演员经常身兼多角。廖琼枝回忆，由于"演员人数既没有正式戏班那么多，大家就得兼着演，于是各路角色都能唱，分声、编词的能力也都被训练出来"。通常每位演员要担任一个主要角色，再负责几个次要角色（如旗军、婢女、报马仔等），如此一来在演出时就必须换变音调，以区分剧中不同人物的声腔。由于没有剧本，加上一部分是现场直播，因此演员和乐师必须具备即兴表演的能力。廖琼枝说："因为电台跟内外台戏班一样，

① 纪慧玲：《廖琼枝：冻水牡丹》，第156页，时报文化，1999。

没有剧本，只有讲戏先生，有时连讲戏先生都没有，就靠演员一直编故事……电台又是唱现场的，讲究声音品质及即席能力，不能 NG 重来，对演员的唱念实力是很现实的检验。"①

广播歌仔戏的剧目与内外台相差无几，大多是拿当年出名的剧目来演唱，有《陈三五娘》、《英台山伯》、《吕蒙正》、《什细记》、《金姑赶羊》等传统戏，也有《望乡之夜》、《雨打芭蕉》、《里见八犬传》等胡撇子戏。②

同样诉诸听觉，广播歌仔戏承袭了歌仔戏唱片的很多特质，而且借助电波，更容易逾越千山，形成共时性的便捷欣赏。与内台歌仔戏相比，广播歌仔戏具有如下特点：（1）剧团组织松散，演员和乐师人数少、流动性强，增加了制作人和录音工作人员。（2）演员表演一人多角，乐队简单，无武场，"民谣式"唱法。（3）侧重唱工与念白，无身段做表。广播歌仔戏最突出特色在于"有声无影"，因此，广播歌仔戏所表现的内容，原本剧中视觉上的事物，如人物造型、服装妆扮、身段动作等，完全靠演员的叙述、音效的辅助，再诉诸观众的想象力，方得以具体化。广播注重听觉享受，由于没有身段做表，无法与观众产生即时互动。因此优美唱腔和清晰的念白，便成为唱片与广播歌仔戏最重要的元素。广播歌仔戏艺人的共同特征都是唱功精湛、咬字清晰、五音分明，却未必扮相俊秀、美丽，声音即是表演成败最重要的关键。注重唱腔的结果固然强化歌仔戏的唱功，但也造成一些歌仔戏艺人长于唱腔却拙于表演，甚至部分艺人根本未曾上台演出。（4）音乐的丰富性，包括串乐音乐、背景音乐和曲调的增加。编曲家许再添认为，广播歌仔戏除演唱基本曲调之外，还从流行歌曲中吸收具有起承转合的七言四句型曲式。此类曲调主要有三个

① 纪慧玲：《廖琼枝：冻水牡丹》，第 158 页，时报文化，1999。

② 纪慧玲：《廖琼枝：冻水牡丹》，第 158 页，时报文化，1999。

来源：闽南话流行曲调，如【人道】、【母子鸟】、【夜雨打情梅】、【运河悲喜曲】、【三生有幸】、【艋舺曲】、【五月花】等；普通话流行曲调，如【相思苦】、【茶山姑娘】、【西厢记】等；歌仔戏乐师自创编作的新调，如【丰原调】、【更鼓反】、【人蛇姻缘】、【西工调】、【中广调】、【送君别】、【深宫怨】等。① 艺人通称这些与传统歌谣不同的曲调为"新调"或"变调"。这些曲调丰富了歌仔戏的音乐内涵，为歌仔戏生命注入新鲜血液，提供了更多样、更多元的艺术表现形式。

广播歌仔戏兴盛的时间并不长，诞生于 20 世纪 50 年代后期的电影歌仔戏，以及 1962 年至 1971 年间陆续成立的台湾电视公司等媒体也纷纷制播歌仔戏节目。电影与电视不但具有声音还有生动的影像，比广播更具有吸引力，因此在台湾电视普及之后，广播歌仔戏便逐渐失去其市场。

二、电影歌仔戏

1. 厦门话电影与台湾电影歌仔戏

林茂贤先生认为："在台湾电影史上，电影歌仔戏占有重要地位。台湾拍摄的第一部闽南话片《六才子西厢记》、第一部取得成功的闽南话片《薛平贵与王宝钏》，第一部彩色电影《金壶玉鲤》、第一部 35 厘米彩色电影《刘秀复国》，都是由歌仔戏剧团演出，可见歌仔戏在台湾电影史上之重要性。"电影歌仔戏的出现不仅开创了歌仔戏的另一种表演形态，更掀起闽南话电影的热潮，可以说是台湾电影的先驱。

林茂贤先生在《歌仔戏表演型态研究》一书中引述吕诉上先生的材料，认为"在第一部歌仔戏电影拍摄之前"，1928 年"'江

① 徐丽纱：《台湾歌仔戏唱曲来源的分类研究》，第 39 页，学艺出版社，1991。

云社'歌仔戏班就曾经在歌仔戏演出中穿插播映电影片段,以衔接前后剧情,称之为'连锁剧',这也是歌仔戏与电影第一次结合"。不过他认为"这种穿插电影的演出方式并未普及化,且演出中穿插片段影片,也不能归入电影歌仔戏"。①

闽南话电影的兴起,据叶龙彦归纳有六项原因:(1)农村社会经济的繁荣。(2)观众渴望闽南话电影的出现。(3)台湾电影人才跃跃欲拍。(4)厦门话电影的刺激。(5)歌仔戏的发展面临转型期。(6)新剧运动逐渐进入低潮后人才寻找出路。② 在这些原因中,内因固然主要是电影技术的发展和歌仔戏自身转型的需求。但最为直接引发台湾电影歌仔戏拍摄的因素,则来自厦门话电影的刺激。

当下论及电影歌仔戏多以 20 世纪 50 年代为起始。但笔者认为,倘若就电影这种新式传媒与闽南戏曲的跨界实践而言,则似乎应追溯至 20 世纪三四十年代的厦门话电影。

据余慕云所著《香港电影八十年》一书记载,中国第一部厦门话电影是 1933 年上海暨南影片公司在苏州拍摄的《陈靖姑》,由香港当时的著名导演冯志刚执导。也有人说最早的厦门话电影是《郑元和》与《陈三五娘》,时间是 20 世纪 30 年代。厦门文史专家洪卜仁先生查到的有文字记载足以凭信的第一部厦门话电影是取材陈三五娘故事的《荔镜传》。③ 这部影片拍摄于 20 世纪 20 年代中期,编剧和导演是原籍晋江安海后来迁居厦门的俞伯岩。1934 年厦门的《江声报》和 1935 年上海的《电声电影图画周刊》都曾报道过一部片名为《陈三五娘》的厦门话电影的演出和被禁的情况。厦门话电影的真正大发展则始于 1947 年。当年香港出产了第一部厦门话电影,原名《恨不相逢未嫁时》,又名《相见恨

① 林茂贤:《歌仔戏表演型态研究》,第 210 页,前卫出版社,2006。

② 叶龙彦:《正宗"台语"片兴起的背景》,《台北文献》第 127 期,1999。

③ 洪卜仁主编:《厦门电影百年》,第 79 页,厦门大学出版社,2007。

晚》，公映时改名为《相逢恨晚》。此后，香港成为大量厦门话电影的出品地。《恨不相逢未嫁时》是新光影业公司出品的，导演毕虎，由著名男演员白云和女演员鹭红主演。[①] 20 世纪 50 年代，是港产厦门话电影飞速发展的时期。1950 年，南风影业公司拍摄了厦门话电影《唐伯虎点秋香》，由名演员白云编导并担任男主角，女主角是江帆。它在南洋各地公映时，均打破票房纪录，有舆论称之为厦门话电影的里程碑。厦门话电影发展速度如此之快，据当时《南洋商报》、《华侨商报》等媒体分析，是由于在海外福建华侨以闽南人居多，而且也受到光复之初的台湾人的喜爱。余慕云在《香港电影八十年》一书中认为，厦门话电影的总产量超过 400 部，其产量在香港电影中排名第三（第一为粤语，第二为普通话）。厦门话电影中知名的古装影片有《唐伯虎点秋香》、《梁山伯与祝英台》、《荔镜缘》、《彩楼配》；时装片有《儿女情深》、《厦门阿姐》、《鸾凤和鸣》等。厦门话电影的风行造就了一大批知名的导演、演员和公司。[②]

　　从内容来看，早期的厦门话电影大多取材于闽南民间故事和戏曲，如《雪梅思君》、《陈三五娘》、《梁山伯与祝英台》、《孟姜女哭倒万里长城》等。这些也都是梨园戏、歌仔戏等闽南戏曲盛

① 1947 年 6 月 27 日和 7 月 16 日的《华侨晚报》报道了新光影业公司和女主演鹭红的来历。据报道，新光影业公司是菲律宾侨商伍鸿卜及戴佑敏二人组建的，他们认为厦门话电影在南洋一带及国内都大有市场，因此特集资数万元来到香港，计划拍摄厦门话电影。而影片《恨不相逢未嫁时》的女主角鹭红当时还是新人，只有 19 岁，是福建省立第二女子中学毕业生，曾参加过厦门文协剧团，演出过《抗战中之战士》及《雷雨之夜》等话剧。她被新光影业公司由厦门聘请至香港，化名曾玲，出演了港产首部厦门话电影。

② 著名导演有王天林、马徐维邦、周诗禄、程刚、袁秋枫等，著名男演员有白云、黄英、关发和东南亚著名歌星舒云、林冲等，女演员有花雪芳、江帆、小雯、鹭红、小娟（凌波）、白兰、丁兰等。因出品厦门话电影而闻名的公司有一中、南风、闽声、暨南、全都、邵氏、新华和华夏等。

演不衰的经典剧目。在 20 世纪四五十年代的广告上，厦门话电影纷纷以片中有闽南音乐歌唱相号召，当然，是否为戏曲音乐还要进一步考证，但是在广告中已赫然出现了"南音"、"锦歌"、"厦语歌剧"这样的说明字样了。如笔者收集的 1947 年 3 月 17 日厦门《立人日报》上的厦门话电影《陈三五娘》①在开明戏院上映广告，其中明确标明"暨南公司出品民间故事厦门语对白歌唱片"。1952 年，香港出产了 10 部厦门话电影，其中最有价值的是古装歌唱片《玉堂春》，片中有不少插曲，由南音和闽南的锦歌集成。1955 年龙凤公司出品，由江帆、黄英主演的《梁山伯与祝英台》，在厦门上演的广告中直接标明"全部厦语歌剧"。这些情形都显示了闽南戏曲和音乐与新兴的电影技术的交融。

台湾光复后，由香港摄制的厦门话电影开始输入台湾，1948 年 9 月，厦门话电影《破镜重圆》在台北新世界戏院上映。②由于台湾通行闽南话，厦门话电影颇受欢迎，何况这些影片中的故事情节和人物，也都是台湾民众所熟悉和感兴趣的。当时进入台湾的很多厦门话电影是古装片，地方音乐也是影片受欢迎的因素之一。

2. 台湾第一部歌仔戏电影：《六才子西厢记》

台湾第一部歌仔戏电影是 1955 年由邵罗辉导演、都马歌剧团③

① 这部影片由暨南影片公司出品，监制黄槐生，导演黄河，主演张美美、纪秀莲、姚萍、黄柠。

② 1948 年 9 月台湾《公论报》报道《第一部闽南语影片〈破镜重圆〉运台待映》，称："最近将有一张用闽南语配音的歌唱影片，来台在'新世界'戏院上映，片名《破镜重圆》，是厦门五洲影片公司出品的，由厦门名歌女鹭红领衔主演。"

③ 都马班原为福建漳州南靖县都马乡的新来春改良戏班，后由武技师傅叶福盛顶下戏班。1940 年左右，改名为抗建剧团。台湾光复后的歌仔戏恢复生机，两岸歌仔戏班交流频仍，1948 年都马班到台湾巡回公演，改名为厦门都马歌剧团，戏曲界俗称都马班。1949 年两岸交通断绝，都马班被迫滞台。都马班来台将【杂碎调】引入台湾，丰富了歌仔戏的戏曲音乐。

演出的《六才子西厢记》，这也是第一部 16 厘米的闽南话电影。
都马歌剧团团长叶福盛鉴于电影这一新兴媒体的潜力，萌生了拍
电影的念头。早在 1949 年他曾请教过上海影星龚稼农有关电影拍
片的技术问题，后来因为当局不准拍闽南话电影而作罢。

　　都马班曾经用越剧行头妆扮改编越剧《孟丽君》而轰动台
湾，是当时台湾最著名的歌仔戏剧团之一。随着知名度的提升和
电影的强大影响力，班主叶福盛萌生拍摄电影歌仔戏的计划。当
时台湾尚未有自制的闽南话电影上映，叶福盛购买了一架 16 厘米
的摄影机和胶卷，自己负责监制和编剧，并聘请曾在日本帝国影
剧学校修习的邵罗辉担任导演，廖良福担任摄影，在 1954 年 12
月开拍《六才子西厢记》。① 该剧由都马班演员筱明珠、陈丽玉、
李美燕等为班底，片长 1 小时 40 分钟，在台北大桥头戏院、板桥
林家花园和圆通寺等地拍摄，是台湾拍制的第一部闽南话电影。
1955 年的报纸记述了当时的拍摄过程："每天晚上演完戏，就在
台上搭布景开拍，一方面又尽量利用剧团的流动演出，到某一个
地方，就在某一个地方找取适合剧情需要的实景拍摄，每当拍好
一段，又临时搭起黑房来洗印，而且录音机和洗印机的设备都是
自己制造的……拍拍停停。"②

　　1955 年 3 月《六才子西厢记》杀青，6 月 23 日于台北万华大
观戏院首映。由于影片拍制技术不良，灯光不足，画面模糊，影
像和声音搭配不协调等问题，加上播映器材不符合戏院机器规
格，因此只播映 3 天即下片，上映彻底失败。后来《六才子西厢
记》也曾到其他城市放映，但观众往往慕名而来，败兴而去。③

　　①　刘南芳：《都马班来台始末》，《汉学研究》第 8 卷第 1 期（二），
1990。

　　②　《第一部台湾克难拍摄的"台语"片——〈西厢记〉即将首轮开
映》，《联合报》1955 年 6 月 21 日。

　　③　见刘南芳《都马班来台始末》中对丁顺谦先生的访谈。

3. 台湾第一部取得成功的电影歌仔戏：《薛平贵与王宝钏》

《六才子西厢记》虽然失败，却影响了当时经常来观摩拍摄的陈澄三先生。拱乐社①老板陈澄三在参观过《六才子西厢记》的拍摄现场之后，便邀请曾经在日本学过电影，又有连锁剧经验的何基明导演，在台中商谈拍电影事宜。最后由陈澄三投资50万元，以拱乐社为班底，拍摄35厘米的电影《薛平贵与王宝钏》。影片由陈澄三监制，何基明导演，何铰明摄影，华兴电影制片公司制作，成功影业社发行。由麦寮拱乐社女子歌剧团的刘梅英、吴碧玉主演。由于有《六才子西厢记》的前车之鉴，拍片时尽量以出外景来弥补灯光设备的不足，在台湾中部一带名胜区拍摄，主要外景地包括草屯、南浦和雾峰等。为追求品质，光拍摄录影就花去40个工作日，再加上前期和后期制作，《薛平贵与王宝钏》总共历时5个月才完成。

1955年9月，由麦寮拱乐社所制作的电影歌仔戏《薛平贵与王宝钏》杀青，这是第二部闽南话电影，也是第一部拍摄成功的电影歌仔戏。1956年元月4日在台北大观戏院及"中央戏院"首映。为宣传造势，《薛平贵与王宝钏》播映前"众演员更著戏装扫街宣传，果然盛况空前，喧腾一时，卖座甚至超越了当年最叫座的外国片《金字塔》等"②。

《薛平贵与王宝钏》一片播映后连演150场，观众反响热烈，一票难求。拱乐社乘势拍摄《薛平贵与王宝钏》续集、三集，也

① 拱乐社约成立于1934年，系由云林麦寮拱范宫的业余子弟所组成，原本演唱南管白字戏。光复后，改组为职业歌仔戏班，1947年由陈澄三独资买下戏团。陈澄三整顿剧团斥资制作机关布景，并从其他剧团聘请优秀演员，进入商业剧场演出内台戏，成为最具代表性的内台戏班。20世纪50年代初期，陈澄三聘请专业编剧为拱乐社编写剧本，并招收童伶培养演员。因此，在拍摄电影之前，拱乐社已是台湾最知名的剧团之一。

② 李泳泉：《台湾电影阅览》，第11页，玉山社，1998。

都很卖座，自此开启了闽南话电影的黄金时代。①

4. 电影歌仔戏的热潮和衰微

《薛平贵与王宝钏》造成轰动之后，许多歌仔戏班也跟着拍起电影歌仔戏。朱金涂的华台园、汪思明剧团、林涂声的新南光歌剧团、赖坤煌的国光剧团、清华桂的日月园歌剧团、蔡秋林的美都歌剧团、郑阳阳的宝金玉歌剧团、林锦川的南台少女歌剧团等，都拍起歌仔戏电影，由此这些剧团也成为舞台、电影"两栖歌仔戏剧团"。② 其中美都歌剧团拍摄《范蠡与西施》，同样邀请何基明为导演，为了凸显歌仔戏的特色，还特地在拍摄地点台中中山堂搭设彩楼。

闽南话电影发展初期以歌仔戏为主，题材大多是民间故事，演员则来自歌仔戏或新剧演员。根据吕诉上《台湾电影戏剧史》记载，当时电影歌仔戏艺人出身的演员有屏斗宝贵、朱玉郎、白蓉、洪明雪、洪明秀、刘彩云、小桂红、刘梅英、吴碧玉及杜慧玉等。③

20世纪50年代至60年代是电影歌仔戏的黄金时代，影片数量大幅上升。许多电影成本只要两三万元，重视品质的电影每部则在30万元左右。在成本、制作、市场等因素的考量下，剧团开始与影业社合作，其合作的方式为电影公司承租某乡下戏院的档期作为临时片厂，再以"绑戏班"④ 的方式包下某剧团，合作拍摄一至数部歌仔戏电影。如1959年至1961年间，台联有限公司、

① 林茂贤：《歌仔戏表演型态研究》，第215页，前卫出版社，2006。

② 吕福禄口述，徐亚湘编著：《长啸：舞台福禄》，第149页，博扬文化事业有限公司，2001。

③ 吕诉上：《台湾电影戏剧史》，第73页，银华出版部，1961。

④ 出资包下某一戏班的一段档期，并代为排定演出时间、地点，谓之"绑戏班"。电影歌仔戏时期的"绑戏班"，通常电影公司以一档十日，超过以日计的方式，支付固定的演出费给团主，剧团按约定的档期配合演出，所得与票房好坏无关。

天华影业社及大来影业社三家电影公司，在雾峰租下文化戏院作为摄影棚，以李泉溪为主要导演，与新南光歌剧团、日月园歌剧团、赛金宝歌剧团等剧团合作，大量拍制歌仔戏电影。①

电影歌仔戏几乎涉及歌仔戏的各类题材，依照戏剧内容可概分为爱情伦理、历史演义、剑侠武艺、神怪传奇及社会写实等主题。到了后期为了要吸引观众，电影公司除了继续将歌仔戏的传统戏搬上银幕，如新南光的《薛丁山》、《狄青》系列和日月园的《孙庞》系列，还拍摄像新南光的《阿里巴巴与四十大盗》和日月园的《一千零一夜》、《新天方夜谭》这类融合外国民间故事的新编剧目。当大多数剧团选择与影业社合作时，由蔡秋林主持的美都剧团则解散转而成立美都影业社，独立制片并发行电影。这是台湾歌仔戏剧团试图以自主姿态进军电影市场的尝试。当时蔡秋林看好电影市场的前景，投入资本开始拍片，重要的编、导、演都是剧团班底，两年之内便开拍了8部黑白片和3部彩色片。

电影歌仔戏兴起后，看电影也迅速发展成为民众主要的娱乐方式。揆其原因，除电影是当时最时髦的娱乐项目、外景拍摄比舞台逼真、演出团队都是知名剧团等因素之外，其中省钱、方便也是造成电影歌仔戏风行的重要因素。对电影业者来说，电影可以拷贝复制，制作成本虽较外台、内台高出许多，但是若能卖座，不仅能迅速收回成本且获利颇丰，因此趋之若鹜。就演员而言，由于电影传播迅速，能在各地同时、重复播映，观众数量绝非外台、内台歌仔戏所能相比，而"当媒体的聚光灯集中于某几个剧团、演员身上时，他们不必再一场一场地累积知名度，很快地就可以变成家喻户晓的明星"②。无论对观众、电影制片商、歌

① 施如芳：《歌仔戏电影研究》，第54～56页，台湾艺术学院硕士论文，1997。

② 施如芳：《歌仔戏电影研究》，第60页，台湾艺术学院硕士论文，1997。

仔戏演员，电影歌仔戏都有利，因此当歌仔戏以电影形态呈现时，立即掀起热潮，成为当时闽南话电影的新宠。

自 1956 年《薛平贵与王宝钏》造成轰动之后，业者争相拍摄电影歌仔戏。1957 年电影歌仔戏在闽南话电影中仍独领风骚，到了 1958 年之后稍微沉寂，20 世纪 60 年代初期再度盛行，至 1965 年后日渐式微，主要演员也被电视歌仔戏演员所取代。1969 年，美都歌剧团拍摄《狸猫换太子》，主要演员许丽云、赖丽丽、王金樱、廖秋、王丽卿及郭美珠等人，全都来自电视歌仔戏。1980 年第一电影公司邀请杨丽花与台视联台歌剧团拍制《郑元和与李亚仙》；1981 年欧亚公司制作《陈三五娘》，这两部影片都是由余汉祥导演，杨丽花与司马玉娇主演，[①] 且均由电视歌仔戏明星演出。此后，电影歌仔戏便销声匿迹。[②]

据林茂贤先生分析，电影歌仔戏暴起暴落、短暂存废的原因主要是：（1）演员内涵不足、非电影专业；（2）表演形态不适合以电影呈现；（3）流行歌、新剧取代歌仔戏；（4）影片粗制滥造，恶性竞争；（5）政治的压抑与电影政策的影响；（6）电视媒体的兴起等。

5. 电影歌仔戏的主要特点

电影歌仔戏在当时之所以大受观众热捧，和媒体特点有很大关系。影视技术让传播和欣赏歌仔戏的方式更为便捷。电影影像直观逼真，更胜广播或唱片一筹，片中往往还有写实的外景和演员的特写镜头。通过镜头的剪接、画面语言和后期制作等，表演摆脱舞台时空的局限，可以更自由灵活，故事情节往往更具戏剧性。

归纳电影歌仔戏演出形态，最为突出的是以下特色：

① 施如芳：《歌仔戏电影研究》，第 66～67 页，台湾艺术学院硕士论文，1997。

② 叶龙彦：《正宗"台语"片兴起的背景》，《台北文献》第 127 期，1999。

第一，突破戏剧表演的舞台时空局限。

与舞台歌仔戏相比，电影歌仔戏增加了很多外景的拍摄。演员不再局限于舞台的咫尺方寸。只要是剧情需要，通过镜头的转接，可以前一场在台北，后一场在高雄。剧中故事的时间跨越，也未必要——由人物的唱词或说白加以交代，而可以通过景物的变迁或字幕等加以说明。这些便利让歌仔戏的表现更为灵活和多元，内容更为丰富。早期电影歌仔戏多在戏院搭景拍摄，后来发展为外景拍摄。高山峻岭、滚滚洪流、万马奔腾、百舸争流等场景只能通过外景的拍摄来表现。因此电影歌仔戏打破舞台的种种限制，真实呈现实景。

第二，演员表演从重程式、身段转向生活化。

传统戏曲舞台的表演以写意为主，以手持马鞭表示骑马，演员在台上跑圆场则代表行过千里路程。电影歌仔戏则趋于写实。"由于电影剧场的写实化，许多优美的身段如开门窗、卷珠帘、穿针刺绣、甩发、跑马等动作全部消失。而且连台步、拉山、出台亮相等基本动作也一律省略，写实的场景取代了写意的身段作表"①。为了逼真、写实，演员必须学习剧情中的各种技艺。根据拱乐社吴碧玉女士的访谈记录，在拍摄《薛平贵征西》时，先租下马场的场地和马匹，演员必须学习骑马，并且聘请教练担任替身演员，拍片时演员就"真实"地骑上马匹在野外奔驰。

同时，由于运用近景、特写镜头，演员的表情、肢体语言在观众面前纤毫毕现，因此演员的情感投入程度、动作的分寸和细节的真实感就显得十分重要。

第三，从一次性的连贯即时舞台表演变为多次分解的拍摄制作模式，且观演分离。

电影歌仔戏的制作过程与舞台歌仔戏的演出流程不同。舞台

① 林茂贤：《歌仔戏表演型态研究》，第221页，前卫出版社，2006。

表演通常会先考量剧团的角色、剧团演员擅长戏码、演出戏金等，而且在舞台表演时，演员的表演和观众的欣赏是同步的。电影歌仔戏的制作流程则由电影公司先做决策，决定故事题材、选定导演、找编剧之后，再挑选各团演员组成临时团队，分解镜头进行拍摄，再进入后期制作，完成后通过院线播放。这种制作模式，显然与舞台表演全然不同。其次是唱曲、音乐、对白的声音，都是在拍摄之后，再进录音室录音，接着由演员对嘴演出，这种情形也与舞台同步唱念、伴奏实时演出的方式迥然不同。

总之，舞台歌仔戏的表演是一次性完成，而电影歌仔戏则分为先期作业、拍摄、后期制作，接下来还有发行、宣传等工作，过程比舞台演出繁杂。

在营销方面，电影歌仔戏承袭内台歌仔戏时期多样化的商业运作，注重广告宣传。

内台歌仔戏为了提高售票率、增加利润，戏院、戏团要开展广告文宣，电影歌仔戏亦然。电影歌仔戏除开镜时大做宣传，邀请政治人物、明星作秀，吸引媒体报道以提高售票率之外，在电影上映时，还会由演员随片登台穿插一段表演。据拱乐社吴碧玉女士描述：当时电影歌仔戏同时在几个戏院上映，在播映期间演员们就坐着三轮车，轮流在各戏院赶场登台。每到一个戏院电影就暂停播放，让演员们登台表演，之后再继续放映电影。另一种是以连锁剧方式穿插表演，就是利用放映机换片时间，由演员接演剧情，表演一个段落之后，再继续播放影片承接下面剧情。在电影歌仔戏盛行期间，报纸上经常出现歌仔戏的影片广告。报纸广告之外，绘制看板和张贴海报也是另一种宣传手法。①

三、电视歌仔戏

电视歌仔戏兴起于 20 世纪 60 年代初期，是继广播、电影歌

①　林茂贤：《歌仔戏表演型态研究》，第 223 页，前卫出版社，2006。

仔戏之后，最具媒体传播力的歌仔戏类型。电视歌仔戏的出现对歌仔戏表演艺术无疑是一大冲击。作为俗民娱乐的歌仔戏，为了因应强势的电视媒体，延续自身的生存和发展，在舞台、表演和内容等方面都产生很多的改变。

1. 电视歌仔戏的兴起

1962 年台湾电视公司[①]成立，由王明山组织闽南话电视节目中心开始闽南话节目的制作。在每周二晚间 9 点 15 分至 9 点 40 分推出的由廖琼枝饰白素真、何凤珠饰小青的连台本戏《雷峰塔》，堪称台湾电视史上第一出歌仔戏。这个首先登上电视荧幕的歌仔戏剧团是金凤凰歌剧团，当时该团的成员大多来自内台戏班和广播电台，团员计有男性演员 2 位，女性演员 12 位，后场乐师 12 位。[②] 是年，由金凤凰歌剧团演出的《雷峰塔》、《朱洪武》等剧正式登上电视荧屏，同年又制播《山伯英台》及《乾隆皇与香妃》；1963 年则播出《陈三五娘》、《孟丽君》、《二度梅》、《刘伯温》及《李旦与凤娇》；1964 年制播《琵琶记》、《赵五娘》、《陈世美反奸》及《狸猫换太子》等剧；1965 年演出的剧目更多，包括《血手印》、《玉环记》、《粉妆楼》、《貂蝉》、《赵琼瑶告御状》、《九龙箫》、《包公斩郡马》、《洛神》、《陈靖姑》、《龙凤再生缘》、《万古流芳》、《王昭君》、《目连救母》、《再造天》及《汉宫春秋》等剧。[③] 当时电视歌仔戏采取"实况录制"的作业方式，只不过将舞台搬到室内的摄影棚，演员必须配合播映的字幕当场演出。当时台湾电视机并未普及且为黑白放映，因此电视歌仔戏的欣赏观众并不普遍，甚至未敌广播歌仔戏的盛况。

到了 1965 年，全台电视机数量增加到 9 万台。电视台推出的

① 成立于 1962 年 4 月 28 日，以下简称台视。

② 施叔青：《台上台下》，第 206 页，时报文化，1985。

③ 杨馥菱：《杨丽花及其歌仔戏艺术之研究》，东海大学中国文学系硕士论文，1997。

歌仔戏节目日渐受到观众的欢迎。台视见有市场，便开辟出更多不同的演出时段，因此也吸引了不少广播歌仔戏剧团转入电视演出，如正声天马歌剧团、雷虎广播剧团、友联广播剧团、联通广播歌剧团和金凤凰广播剧团等。

台视1966年制播的歌仔戏除《精忠报国》外，还有《琴剑复国》、《喜环门》、《西厢记》、《玉钗缘》、《李三娘》、《蕉姑》、《三看御妹》、《审石墩》、《母子会》、《宋宫秘史》、《雷峰塔》、《一门三孝》、《状元及第》、《玉佩怨》、《金凤缘》、《王宝钏》、《孝子泪》、《忠孝图》、《孟姜女》、《鸾凤配》、《玉堂春》、《金玉奴》、《周公与桃花女》、《秦雪梅》、《精忠雪耻》、《女秀才》、《奇莲姻缘》、《潇湘夜雨》、《勿忘在莒》、《梅杏姻缘》及《汉宫春秋》等剧；1967年则制播《柳暗花明》、《合珠记》、《锁麟囊》、《花魁女与卖油郎》、《八美图》、《凤仪亭》、《天官赐福》、《商辂斩文禧》、《丁兰二十四孝》、《岳飞传》、《审石墩》、《七宝箱》、《一文钱》、《洛神》、《牙痕记》、《烈女坊》、《双珠凤》、《双凤奇缘》、《丁姑告状》、《杨令婆》、《千里送京娘》、《双龙对凤》、《兄弟情》、《浪子慈母泪》、《相如和文君》、《韩信》、《三娘教子》、《蝴蝶盃》、《清宫秘史》、《陈三五娘》、《三笑姻缘》、《西施》、《光武中兴》、《花木兰》、《苏小妹三难新郎》、《孟丽君》、《孙庞演义》及《八贤王游湖》等剧；1968年则制播《路遥知马力》、《二度梅》、《乔太守乱点鸳鸯谱》、《秦香莲》、《宋宫秘史》、《天作良缘》、《李旦与凤娇》、《巫山风云》、《王文英认亲》、《状元归天》、《训儿成名》、《孔雀东南飞》、《忠义传》、《薛仁贵》、《安邦定国志》及《白纸告状》等剧。[①] 当时台视的歌仔戏节目是黑白画面，并以现场舞台剧方式播出，虽显简陋，但是观众对节目的喜爱却与

① 杨馥菱：《杨丽花及其歌仔戏艺术之研究》，东海大学中国文学系硕士论文，1997。

日俱增，电视歌仔戏剧团也由原先的一团增加至四五团，并且在白天、夜晚不同时段播出。根据《电视周刊》的记录，1962年台视所播出的电视歌仔戏节目只有 4 部，但是到了 1966 年则增加到 33 部，1967 年达 38 部，[①] 电视歌仔戏的发展增速之快令人瞩目。

真正将电视歌仔戏发扬光大的是歌仔戏演员杨丽花。杨丽花于 1944 年出生在宜兰员山，母亲筱长守是宜兰宜春园歌剧团小生。杨丽花自幼在戏班中耳濡目染，学习歌仔戏表演。1951 年第一次上台与母亲演出《安安赶鸡》即造成轰动。1957 年杨丽花加入宜春园歌剧团，主演《陆文龙》。1963 年加入赛金宝歌剧团。1965 年加盟正声天马歌剧团，主唱广播歌仔戏《薛丁山》，由于音色优美，音质淳厚，成为广播歌仔戏的名小生。1966 年台视应中南部观众的要求，将每周四中午的"时代之歌"节目改播歌仔戏，而担任歌仔戏制作的有 4 个单位试演角逐。联通广播歌仔戏推出由曹耿星制作，陈青海、石文户编剧，陈聪明策划，杨丽花、小凤仙、翠娥、吴梅芳等担任演出的《精忠报国》，获得播出权。之后杨丽花在联通广播歌剧团的安排下，正式出演第一部电视歌仔戏《雷峰塔》，饰演许仙。不久又在《状元及第》中饰演王玉林，《王宝钏》中饰演薛平贵，从此走红于电视歌仔戏界。随着杨丽花的走红，电视歌仔戏也被推上了第一个高峰。[②]

杨丽花由内台歌仔戏而广播歌仔戏，再跨入电视歌仔戏，凭借个人独特的魅力、俊美的扮相和优异的唱做，演出剧目不计其数，成为台湾歌仔戏的巨星。

2. 电视歌仔戏的竞争与发展

(1) 连续剧时代的到来与"三台演义"。

① 杨馥菱：《杨丽花及其歌仔戏艺术之研究》，东海大学中国文学系硕士论文，1997。

② 杨馥菱：《台湾歌仔戏史》，第 129 页，晨星出版社，2002。

1969 年"中国电视公司"① 开播，由于歌仔戏节目广受欢迎，因此该公司也招募 4 个歌剧团轮流演出。电视歌仔戏名小生叶青、柳青、小明明和名旦王金樱、林梦梅、林美照、吴艳秋、洪秀玉、洪秀美、许秀年、何凤珠、小来于等人均曾参加"中视"的演出，该公司制播的第一部歌仔戏《三笑姻缘》即是由柳青、王金樱主演。② 正声宝岛歌剧团推出由小明明、吴艳秋、洪秀玉与洪秀美主演的《洛神》；金凤歌剧团推出由叶青、林美照与林梦梅主演的《花田错》；拱乐社歌剧团推出由小来于、许秀年与何凤珠主演的《天伦梦觉》。"中视"以周为单位，每周播一个剧团的一档戏，每周播出 6 集，每集 1 小时。由此，"中视"开启连续剧形式的电视歌仔戏。歌仔戏连续剧的出现，既承接了过去歌仔戏连台本的传统，又开启了其后闽南话电视连续剧的发展。

叶青是"中视"全力打造的歌仔戏明星。1970 年，叶青在"中视"主演的歌仔戏，包括《雨过天晴》（6 集）、《柳燕娘》（6 集）、《明宫秘辛》（3 集）、《董小宛》（5 集）、《郑元和与李亚仙》（3 集）、《望子成龙》（2 集）及《痴情债》（5 集）等剧。1971 年，"中视"由叶青主演的歌仔戏就有《王家老店》（2 集）、《孙膑下山》（18 集）、《杨家将》（15 集）、《吴三桂与陈圆圆》（5 集）、《狸猫换太子》（10 集）、《侠义双雄》（30 集）、《胭脂泪》（8 集）、《渔娘》（2 集）、《孤雏泪痕》（10 集）、《郭子仪》（10 集）、《桃园三结义》（10 集）、《孝子雪冤记》（6 集）、《悲欢情天》（7 集）以及《朱洪武与刘伯温》（75 集）等剧；③ 另外还有《胡必松》、《五虎平西》、《恨冤家》、《龙凤再生缘》、《月落乌啼》、《梦中缘》、《手足情深》、《万古流芳》、《回头是岸》及《重

① 成立于 1968 年 9 月 3 日，以下简称"中视"。

② 许林益整理：《电视歌仔戏大事记》，《表演艺术》2001 年第 98 期。

③ 李雅惠：《叶青歌仔戏表演艺术之研究》，台湾师范大学硕士论文，1997。

见天日》等剧。

鉴于"中视"来势汹汹,1969年10月,台视为提高收视率,乃由杨丽花出任团长,成立台视歌仔戏剧团,制播《西厢记》等剧,并改为连续剧方式播出。另外当时尚有金凤凰歌剧团、正声天马歌剧团、明明电视歌剧团及凤鸣歌剧团制作的歌仔戏剧集轮流在该公司播放。是年台视制播的歌仔戏共有《蜜蜂计》、《薛仁贵》(续集)、《莲花庵》、《江山美人》、《孟丽君》、《王宝钏》、《白蛇传》、《西厢记》、《打金枝》、《义薄云天》、《六月雪》、《花木兰》、《双连笔》、《光武中兴》、《郑元和与李亚仙》、《真珠凤》、《三偷状元印》、《西施》、《清宫泪》、《大红袍》、《苏小妹》、《凤仪亭》、《大登殿》、《王昭君》、《神箭》、《刘备招亲》、《子母钱》及《妙女婿》等剧。1970年,台视又制播了《情锁断肠红》、《狄青》、《秦雪梅》、《南宋飞龙传》、《剑胆琴心》、《忠义图》、《香妃》、《汉宫怨》、《段红玉》、《蟠龙镜》、《七剑会金龙》、《儿女英雄传》、《双城复国》、《金华府》、《吴三桂与陈圆圆》、《错中缘》、《浮云遮月》、《梦断剑岭》、《万花彩船》及《红楼梦》等剧。①

1971年9月,台视制播第一部彩色电视歌仔戏《相思曲》,由杨丽花及小艳秋主演。此外,该年度共制播《玉马缘》、《琵琶记》、《孝女救父》、《紫玉狮》、《秦香莲》、《狄青平南》、《王魁负桂英》、《郎非无义》、《唐宫怨》、《孔雀东南飞》、《秦香莲》、《万花楼》、《薛家将》及《李旦与凤娇》等剧。

1971年中华电视公司②开播,也推出歌仔戏节目,第一档戏为瑟霞歌剧团的《精忠报国》,由廖琼枝和洪明雪当纲演出;第二档戏为新丽园歌剧团的《陈三五娘》,由沈贵花与江琴主演;第三档戏为华夏歌剧团的《八窍珠》,由林美照主演。随后又制

① 杨馥菱:《杨丽花及其歌仔戏艺术之研究》,东海大学中国文学系硕士论文,1997。

② 成立于1971年1月31日,以下简称华视。

播《红鸾禧》、《粉妆楼》及《天伦劫》等剧。[①]

此时三家电视台皆播出歌仔戏节目，竞争十分激烈，形成了一股电视歌仔戏热潮。

（2）台视联合歌剧团与电视歌仔戏的黄金时期。

20 世纪 70 年代初电视歌仔戏竞相推出，三台歌仔戏三分天下。但是由于歌仔戏节目众多，观众的观剧兴趣减弱，再加上三台竞争激烈，导致广告资源受挫，以及同时期黄俊雄布袋戏在电视上造成了轰动，使得歌仔戏观众也流失不少。因此，电视歌仔戏热潮逐渐冷却。

为了挽回颓势，台视整合各电视台以重振歌仔戏声威。1972 年，由该公司节目部副经理何贻谋策划，结合三台歌仔戏精英，组成台视联合歌剧团，杨丽花担任团长，刘钟元负责制作，而由陈聪明、石文户、蔡天送担任编导。台视联合歌剧团成员网罗了当时电视歌仔戏红星，包括杨丽花、叶青、柳青、小明明四大小生，以及先后加入的许秀年、王金樱、青蓉、林美照、黄香莲、高玉姗、翠娥、洪秀玉等人，至此三家电视台只剩台视有歌仔戏节目。1972 年台视推出《七侠五义》，由杨丽花饰演展昭，叶青扮演白玉堂，播出后果然一鸣惊人，再创收视高峰，将电视歌仔戏推向巅峰。

由于台视联合歌剧团组成是融合三台名角，在演出时角色选择、排名顺序难以周延，因此《七侠五义》之后，杨丽花与叶青两大名角即不再合作演出。嗣后，台视联合歌剧团陆续由杨丽花于 1973 年主演《碧血情天》、《万花楼》、《隋唐演义》、《杨家将》；1974 年演出《三千金》、《孟丽君》；1975 年演出《忠孝节义》、《大汉英雄传》、《春将万里情》等剧。[②] 而叶青于 1972 年演出

① 杨馥菱：《台闽歌仔戏之比较研究》，第 89、254 页，学海出版社，2001。

② 杨馥菱：《杨丽花及其歌仔戏艺术之研究》，东海大学中国文学系硕士论文，1997。

《薛仁贵征东》（42集）；1973年演出《西汉演义》（106集）；1974年主演《三国演义》（72集）；1975年主演《忠孝节义图·陆文龙》（10集）、《忠孝节义图·鸳鸯灯》（15集）；1976年演出《绵山恨》（16集）、《大江风云录》（60集）；1977年主演《赵匡胤》（53集）及《豪杰传》（60集）等剧。[①] 其中《西汉演义》播出106集，创下电视歌仔戏播出时间最久的纪录。

这段时间也正是电视歌仔戏的黄金时期。不过这种局面仅维持了几年。1976年由于主管部门规定方言节目播出时间每日不得超过一小时，播出集数、时段亦受限制，使之受到很大影响。而电视歌仔戏本身也日趋没落。1977年9月，台视联合歌剧团至新加坡公演后，于年底宣告解散，电视歌仔戏由此消失在荧幕上达两年之久。

3. 编剧狄珊与改良电视歌仔戏

1979年起，电视歌仔戏再度复苏，这一时期编剧狄珊[②]对电视歌仔戏的数次改良影响深远。由此，台湾电视歌仔戏逐渐转型，武侠风格引领新风潮。

狄珊于1970年开始担任歌仔戏的编剧，她十分注意歌仔戏和时代精神的互动关系。她认为电视歌仔戏没落，关键不在于外部的设限或内部的不和，而是歌仔戏本身无法跟上社会进步的脚步，题材局限在才子佳人、婆媳纠纷、姑嫂不和等老掉牙的情节上，戏中旦角从上场哭到下场，似乎有无尽的辛酸。这就难以获得现代社会大众的认同。因此，她编写的剧本就以"新潮武侠"风格为号召，剧中男主角必定风流潇洒武功盖世，在内容上以爱

①　李雅惠：《叶青歌仔戏表演艺术之研究》，台湾师范大学硕士论文，1997。

②　狄珊毕业于东海大学中文系。早期加入电视歌仔戏的编剧行列，为台视杨丽花写过不少好剧本。1982年起转往华视，为叶青的神仙歌仔戏团设计新戏。

情戏为主，兼论武林问题；在形式上，减少唱腔，取消哭调，对话精简，节奏加快，以紧凑的情节和曲折的剧情吸引观众。[①]

1979 年，电视台恢复了歌仔戏节目，电视歌仔戏"复出"。首先播出的是由狄珊编剧、陈聪明指导的电视改良歌仔戏《侠影秋霜》、《莲花铁三郎》和《青山绿水情》，由杨丽花领衔主演，观众反响热烈。电视台也调整播出时段，由过去中午时段改为晚上 7 点播出。编剧狄珊有意探索"新潮武侠"的歌仔戏，果然受到欢迎。这一波热潮也被称为"第一波改良电视歌仔戏"时期。[②] 电视歌仔戏再度受到观众肯定，但也逐渐走向武侠路线。嗣后，杨丽花所制作的《薛平贵》（1980 年）、《侠骨英雄传》（1980 年）、《龙凤再生缘》（1980 年）、《铁扇留香》（1981 年）、《情海断肠花》（1981 年）、《铁汉金鹰》（1981 年）等剧都是循此路线。

1980 年台视恢复台视歌仔戏团，仍由杨丽花担任团长。华视也于同年组成歌仔戏团，由小明明和小艳秋担纲。1982 年，叶青因不得志于台视，转投华视，成立神仙歌仔戏团，一连推出《潇湘夜雨》、《霸桥烟柳》（1982 年）、《玉莲花》、《岳飞》（1983 年）等脍炙人口的好戏。

不久，狄珊转为华视神仙歌剧团编剧。她与叶青合作，1984 年推出《蛇郎君》，尝试加入电子特效，创新以往的剧情内容，由此开始"第二波改良电视歌仔戏"时期。在内容上以民间传说或神话故事为主，亦有虚构情节，剧中主角由人间武侠英雄转为仙界妖灵精怪。改良的重点在于加入电子特效。剧中排山倒海的法术成为吸引观众的一大卖点，因大量使用电子合成技术以塑造人物形象，成为"神话特技奇情"歌仔戏。随后 1985 年华视又推

① 曾永义：《台湾歌仔戏的发展与变迁》，第 92 页，联经出版事业公司，1988。

② 杨馥菱：《台湾歌仔戏史》，第 135 页，晨星出版社，2002。

出《周公与桃花女》（40 集），千变万化的新奇特技和奇幻的视觉效果，充分发挥了影视技术的专长，引发观众强烈的好奇心，效果大为轰动。于是电视歌仔戏吹起一阵"神话特技"旋风，扮演者叶青和狄莺也因此成为荧幕情侣的代表。接档的《描金扇》、《巫山一段云》承续该路线，同样受到观众欢迎。影响所及，其他各类型连续剧亦起而效仿，电视上一时充斥五彩缤纷的神话特技连续剧。

狄珊见群起效仿，一时泛滥，着意另辟蹊径，锐意求变，进行她的"第三波改良"。1986 年，华视神仙歌剧团推出《薛丁山救五美》，改走"复古创新"路线，于传统舞台的身段表演中，延续电子特效技巧与快节奏转场的特点。接档的《赵匡胤》、《新七侠五义》则大量使用传统舞台身段的表演方式，神话特效手法大幅减少。如《赵匡胤》完全舍弃电子特效，服装造型亦按古装样式翻新，而且适度加入传统表演身段，如马鞭的动作等。[1] 狄珊解释说，"复古"是在剧中适时地融入传统的舞台演法，"创新"是在处理方式上求创新，将传统与现代技巧地糅合在一起。重要的是，有些属于传统舞台的东西在运用时要"适可而止"。[2]

在狄珊的改良创新下，叶青所推出的歌仔戏节目，立刻掀起收视热潮。由小明明领军的华视歌仔戏剧团，因此被挤到午间档，收视远不敌晚间时段播出的叶青的华视神仙歌剧团节目。

由狄珊推动的改良电视歌仔戏，善于发挥影视技术的特长，开风气之先，拓展了电视歌仔戏的新天地，赢得观众的再次关注，由此带动了电视歌仔戏的新一轮复苏。

4. 20 世纪 90 年代以后台湾电视歌仔戏的衰退与变异

20 世纪 90 年代以后，各大电视台播出的电视歌仔戏大多数

① 陈耕、曾学文、颜梓和：《歌仔戏史》，第 170 页，光明日报出版社，1997。

② 《华视周刊》1986 年第 756 期。

是重播经典电视歌仔戏剧目，或延续过去电视歌仔戏风格拍摄新的剧目。但随着民众娱乐的多元化和电视节目的丰富，各家电视公司制作的电视歌仔戏节目总量呈现逐年减少的趋势。不过到90年代中后期，除了原先的三台，更多的电视台播出电视歌仔戏。一些电视歌仔戏的从艺人员改变过去依赖电视台的做法，自行成立传播公司，尝试制作歌仔戏节目。随着更多的电视台和制作方的参与，以及电视文艺的多元化，电视歌仔戏出现了一些创新的变异类型，如综艺化电视歌仔戏。此外，舞台剧场的歌仔戏与电视歌仔戏彼此间的交流互动更为频繁。

　　随着社会日益多元化和台湾影视传媒的发展，越来越多的电视台和制作方参与到电视歌仔戏的播放和制作中。自1994年起，TVBS电视台播映杨丽花歌仔戏影片，飞梭、霹雳、卫视等电视台也分别播出叶青、黄香莲、李如麟的歌仔戏。强视及力霸友联U2综合台也播映歌仔戏影片。公共电视台自1998年成立以来，即设有一些单元，其中"精选戏曲"单元以播出传统戏曲为主，包括昆剧、京剧、越剧、豫剧、歌仔戏、布袋戏、皮影戏、傀儡戏、南管戏曲、北管戏曲、歌舞小戏等。

　　1995年，杨丽花成立丽花传播公司并制作歌仔戏节目；华视制播由叶青主演的《皇甫少华与孟丽君》（40集）；"中视"黄香莲则演出《财神闯天关》和《福气王爷》。1995年，编剧简远信与李如麟、方安仁成立君有传播公司，制作"开元艺坊"歌仔戏，李如麟、石惠君、林显源及唐美云等人均曾参加演出，剧目有《大劈棺》、《西厢记》、《孟丽君》及《乌龙院》等。[①] 1996年，杨丽花又制作"四季红系列"，内容长度在7至15集左右，属于中型连续剧形态的电视歌仔戏；而华视推出由叶青主演的《陈三

　　① 蔡欣欣：《台湾歌仔戏史论与演出评述》，第11、18页，里仁书局，2005。

五娘》。

原本附属于综艺节目之中的歌仔戏，都在 1997 年独立出来，如八大综艺台所制作的"笑魁歌仔戏"，以及三立综艺台制作的"庙口歌仔戏"。这类节目独立制作后仍然充满综艺化的笑闹风格，蔡欣欣将之称为"综艺化电视歌仔戏"，其演出的特色是"勾栏式的舞台设置与布景道具，古今中外的服饰造型，传统与现代混合的歌仔唱腔，即兴互动的戏谑言语等，都宛如胡撒仔戏'自由拼贴'的多变性格"①。这类歌仔戏节目还能反映社会政治议题、流行资讯等，很符合年轻观众的口味，但已与传统电视歌仔戏有所不同。

从 20 世纪 80 年代开始，一些知名的电视歌仔戏艺人和剧团进入现代剧场，以传统表演方式上演歌仔戏。同时一些精彩的歌仔戏舞台剧被录制，并在各电视台上映。公共电视台常常购买各团已演出的录影带之播映权，其成本比制作新戏还低；而各团提供播出，也能达到推广歌仔戏及提升知名度的效果，双方均能获益。② 例如河洛歌仔戏团的《十五贯》、《宰猪状元》；明华园戏剧团的《乘愿再来》及《刘全进瓜》；尚和歌仔戏剧团的《洛水之秋》、《声楼霸市》；唐美云歌仔戏团的《人间盗》、《大漠胭脂》、《添灯记》、《梨园天神》、《无情游》、《龙凤情缘》；春美歌剧团的《再世情缘》；陈美云歌剧团的《河边春梦》；秀琴歌剧团的《范蠡献西施》；黄香莲歌仔戏团的《郑元和与李亚仙》、《青天难断——陈世美与秦香莲》、《前世今生蝴蝶梦》、《新宝莲灯》、《三笑姻缘》、《情牵万里樊江关》等。

公共电视台所播的歌仔戏节目除《洛神》、《秦淮烟雨》及《君臣情深》外，其余首演多在现代剧场，因此整体剧艺美学是

① 蔡欣欣：《台湾歌仔戏史论与演出评述》，第 180 页，里仁书局，2005。
② 林茂贤：《歌仔戏表演型态研究》，第 267 页，前卫出版社，2006。

因应剧场舞台而设计，不论其舞台设备或演出风格都与传统认定的电视歌仔戏有所不同，也有学者认为应定位为电视版的"现代剧场歌仔戏"。

5. 电视歌仔戏的特点

电视歌仔戏发展成熟后，与传统歌仔戏的表演形态有很大差异。最根本原因在于：歌仔戏与影视技术相结合后制作方法发生变化，并由此引发审美习惯的差异。电视歌仔戏的制作程序大致是：剧本大纲定稿、依据角色进行服装造型设计、乐师与演员前往录音间录音、演员排练对戏走位、出外景或棚内录影作业。尤其是在录音间的录音工作，能够便于掌握剧情进行时的音乐节奏与时间配置，与临场即兴演唱的方式不同。[①] 然而，预先录制方式，不但演唱可采用录音对嘴，在演出过程中如有忘词、唱错、笑场或断电等不佳镜头，也可以重来。林茂贤认为，科技的进步使电视歌仔戏演员的演技、唱功退化，也使原属舞台上的即兴式表演彻底消失。电视录制除不良镜头能够重新录制之外，还有其他有别于传统舞台演出的特色。例如镜头可以视演出需求拉近推远，演员脸部表情、人物心理及细物刻画，都可以通过不同的运镜、分镜方式来掌握。武打身段、特技演出也能够通过摄影科技加以剪辑，使拳打脚踢、飞天入地的画面变得栩栩如生。[②]

电视歌仔戏和传统的歌仔戏相比，发生了以下几方面的变化：

第一，为了吸引观众，大量借鉴流行歌曲，创作新调，从而改变了歌仔戏原有的音乐特质。电视歌仔戏在唱腔方面通过编曲家，创作了许多新曲调，例如曾仲影先生即曾为电视台编写过

① 蔡欣欣：《台湾歌仔戏史论与演出评述》，第 18 页，里仁书局，2005。

② 林茂贤：《歌仔戏表演型态研究》，第 271～272 页，前卫出版社，2006。

【下凡】、【仙乡岁月】（【西工调】）、【曲池】、【抒情】、【巧相会】（【遇佳人】）、【何时再相逢】（【思怨】、【思叹】）、【秋月吟】（【万古流芳】）、【相依为命】、【红楼梦】、【送情郎】（【送君别】）、【送莲花】、【悲闷古筝】、【柳絮调】、【莲花铁三郎】、【晓风残月】（【鸳鸯泪】）、【庆中秋】（【状元楼】）及【离乡背井】等两三百首曲调，丰富了电视歌仔戏曲调。

第二，表演动作生活化，大大地削弱了程式化。舞台歌仔戏的演出，剧情中的开门、关窗、喂鸡、饮酒、刺绣及上楼等动作，都是靠演员身段来呈现。电视歌仔戏则转向写实布景和大量外景，电视的拍摄方式突破舞台空间的限制，演员不再受限于狭窄的舞台。但实体的门、窗、马、车、轿等，却使原来舞台上的相关身段程式消失。实景的阁楼、外景的拍摄，也取代演员的上楼、跑圆场等优美的动作。身段做表则大量删减，例如出台、亮相、圆场、磋步、甩发以及虚拟身段等，大多舍弃。[①] 演员的表演动作趋向生活化。写实、逼真的镜头语言，虽有其优点，却也牺牲了演员身段之美。传统剧场演员所面对的是现场观众，演员在演出时直接与观众产生共鸣，但电视歌仔戏演员则是面对没有生命的摄影机，演员与观众之间不能产生互动关系。

第三，采用写实布景和外景，抛弃原有较具象征性的舞台布景。电视歌仔戏最大的改变在使歌仔戏从象征剧场走向写实剧场。传统歌仔戏（落地扫、外台、内台）的演出因受舞台空间的限制，道具无法以实物呈现，因此着重象征意义。例如剧中人骑马在舞台上是以手执马鞭表示；剧中人乘车、搭船、坐轿，分别以车旗、船桨、门帘，代表车、船、轿子，在舞台上并无实物。但在电视歌仔戏中，这一切都实体化了。此外，也加入许多飞

① 狄珊口述，刘南芳、陈美莉记录整理：《台湾电视歌仔戏剧本写作之特色——从我的创作经验谈起》，《海峡两岸歌仔戏创作研讨会论文集》，1997。

天、钻地、轻功等特技镜头。电视歌仔戏的道具、布景增加，布景以写实景物为主，甚至可以直接拍摄各类外景，如万马奔腾的军队，其气势往往非舞台歌仔戏所能比拟。

第四，化妆、服饰追求写实性。例如旦角服装不再用水袖。

第五，强化戏剧冲突、戏剧悬念，每集都制造一个小高潮。电视歌仔戏较之传统歌仔戏更强化戏剧冲突、戏剧悬念，结构严谨、情节紧凑，尤其是电视歌仔戏出现了众多的连续剧，一部戏几十集甚至上百集，更需要编剧的整体构思，并且不断地制造悬念、高潮，以吸引观众看下去。在现代社会中，面对各种休闲娱乐、表演艺术的竞争，歌仔戏不能再保持以往拖沓的剧情、长篇累牍的铺陈抒情。电视歌仔戏的快节奏，较符合现代社会的节奏感。当然，在简化过程中，传统演员出场时，整冠、亮相、踏四门、报家门等基本程序，也一律删除。另外传统歌仔戏的演出并没有剧本，全凭演员临场反应与舞台经验；电视歌仔戏则有剧本，演出时照本宣科不得任意增减唱词、台词。电视歌仔戏的唱词、念白，较外台演出文雅、优美，但相形之下却也失去了它的质朴性。

传统歌仔戏表演是以演员为主导，演员指挥后场、控制剧情节奏、决定唱腔台词；而电视歌仔戏则是由导演来主导，剧情发展、使用曲调、台词等，悉由导演、编剧决定。

第六，电子特技的大量运用。20 世纪 80 年代以来，不少电视歌仔戏标榜"新潮武侠剧"，剧中引用大量剪接、合成画面，也使用许多特技技术，这些现代科技的大量运用固然有其新奇的效果，但是有些则喧宾夺主，削弱了演员唱腔和身段的表演。

第七，叙述性唱段的内容被电视画面取代，观众不像在剧场里那样看着字幕"望文生义"，而是直接看到画面的形象，这就是说，视象取代了语言符号的地位。

这一特点在电影歌仔戏时期已经出现，但在电视歌仔戏时期

表现得更为淋漓尽致。俊美的演员、华丽的服饰、逼真的布景、灵活的镜头，改变了外台歌仔戏粗糙、呆板的形象。这种视象取向，固然更为直观、赏心悦目，但是同时也削减了想象的空间。

对于演员的评价也因此发生了变化。歌仔戏表演以唱、念、做、打为主，传统歌仔戏尤其重视唱腔，但影视表演当中，由于镜头的直观，观众们首先看的是演员的外貌、形象，重视演员的演技。电视歌仔戏时期涌现的一批明星，如杨丽花、叶青、黄香莲、李如麟、许亚芬等无不形象俊美、唱作俱佳。而电视歌仔戏时期女小生的盛行，似乎多少也与这种"视觉取向"有关。20世纪80年代至90年代，三台逐渐成立集名角、制作人及主演于一身的专属剧团，意味电视台将歌仔戏纳为"商标资产"，可见知名演员的招牌形象与广告收益是有利可图的。[①]　知名演员不仅是电视歌仔戏的表演者，剧中人物英明神武的特质借助"眼见为实"的影像"确凿"地表现在具体的演员形象上，他们的形象在荧幕光环照耀下，通过商业运作，被赋予了神奇的魅力。他们既是电视歌仔戏票房的保证，也成为戏迷们心目中的英雄而备受崇拜。

第二节　台湾布袋戏的现代转型

闽南戏剧文化圈的一大特点是傀儡艺术的发达兴盛。傀儡戏班之众多，与各种祭祀仪式、民俗仪式关系之密切，傀儡制作之精美，操纵技巧之高超卓越，在全国各大戏剧文化圈中都是罕见的。

在偶身的设计和制作、操纵技艺、演出方式和演出文本等方面，闽台两省的傀儡艺术在各个历史时期各不相同，产生出许多变体。本节着重介绍台湾布袋戏与现代传媒结合后的演变。

①　蔡欣欣：《台湾歌仔戏史论与演出评述》，第145页，里仁书局，2005。

一、布袋戏与现代传播媒介的接触史

布袋戏是台湾流传最广、影响最大的表演类型之一。清代由闽南传入后，不断发展，至 20 世纪初，台湾布袋戏逐渐形成自己的风格，在技艺上亦有许多改革创新。从 20 世纪中叶起，台湾布袋戏积极借力现代传播媒介，出现了电视布袋戏、电影布袋戏等新式变体，不断创新，赢得了一代又一代年轻观众的喜爱。从史艳文（《云州大儒侠》布袋戏的主角）到素还真（"霹雳系列"布袋戏的主角），布袋戏一直是许多台湾少年最深刻的童年记忆。及至如今，布袋戏依旧活跃于台湾主流的娱乐文化之中，尤其"霹雳系列"横跨电视、电影、电玩等领域，并且开始致力于开拓日本和欧美等国际市场。由此，布袋戏已经成为当代台湾文化艺术的重要组成和标志性文化符号。

布袋戏最早与影视科技结合可追溯到 1961 年宝五洲剧团将其演出通过广播电台实况录音播出。同年，黄俊雄自筹资金拍摄布袋戏电影《西游记》，成功将布袋戏与电影结合，获得空前卖座的效果。广播与电影的推动让布袋戏受到更多观众的青睐。然好景不长，20 世纪 60 年代随着闽南话电影进入低谷，以及电视公司开台，让昔日布袋戏团赖以演出的舞台陆续改建为电影院，于是布袋戏逐渐走出戏院。一部分演师回到外台演出，一部分人员则顺利转入电视媒体，开创电视布袋戏。

陈龙廷将电视布袋戏分为三个时期：第一期为记录期（1962～1968 年）。早在台视开播的 1962 年，李天禄曾进入台视演出《三国志》，可惜并未引起特别的注意。布袋戏初入电视媒体时，由于不谙电视拍摄及其他技术的特性，因此，当时的演出仅是摄影机将整个表演记录下来而已。内容以道德教化为主，以普通话配音。第二期为电影化期（1970～1974 年），以黄俊雄为代表人物。由于黄俊雄之前已拍摄过《大飞龙》、《西游记》等电

影布袋戏，故一进入电视台便十分擅长使用镜头来表现布袋戏，并推出"史艳文传奇"系列作品。为配合电视录制环境，黄俊雄对表演风格及经营形态进行调整。这些调整包括采取类似电视录制的分工作业，将各部门交付专业人员负责，他自己本身负责口白；引进主角配唱制度，让主要角色均有专属歌曲，人物以仁人君子为主。第三期为表现期（1982～1989 年）。这一时期的布袋戏除了沿袭传统的演出剧目之外，也逐步采用自行编撰的创新剧目，在影视技巧上展现丰富而繁杂的剪接画面。其中，由黄文择所推出的"霹雳系列"，自《七彩霹雳门》到《霹雳侠踪》，共八出以"霹雳"为名的戏码。虽被主管部门评为"内容无稽"，但收视率多能突破 30%，显见这类天马行空的创新剧目颇能吸引观众的眼球。[①]

从传播的观点看，电视布袋戏是两种媒体的重叠与辩证，它既是布袋戏，也是电视节目，彼此不断由新互动而产生新意义。在台湾布袋戏历史中，演过电视布袋戏的有 20 世纪 60 年代的李天禄、林添盛；70 年代的黄俊雄、黄俊卿、许王、黄秋藤、黄顺仁、钟任壁、廖英启；90 年代的黄文择、黄文耀、黄俊雄、黄立刚、刘胜平、洪连生等，几乎囊括台湾布袋戏界最重要的布袋戏师傅。其中，与现代传播媒介结合最为紧密，成就斐然的则非黄海岱家族莫属。尤其是黄强华和黄文择兄弟创造的"霹雳系列"，自 80 年代出现在电视上，如今已蔚然大观，对台湾社会文化产生了重要影响。

二、虎尾黄家与布袋戏的媒体变异

1. 从史艳文到素还真

在台湾布袋戏界中，云林虎尾的黄海岱家族享有盛名，一家

① 陈龙廷：《黄俊雄电视布袋戏研究》，文化大学艺术研究所硕士论文，1991。

三代均以改革者著称。尤其是黄俊雄以及黄强华、黄文择等人，成功推陈出新，让布袋戏从野台进入了家家户户的电视，使之再次活跃于民众日常生活中，书写了台湾布袋戏转型的当代传奇。

1970年，黄俊雄以五洲派的优异口白，加上灯光、特效及流行音乐推出《云州大儒侠》，创下90％的电视收视率，轰动一时。这部招牌名戏在台湾电视公司连演538集，戏中主角史艳文、怪老子、二齿成为全台妇孺皆知的人物。此后三年间，黄俊雄续演《六合三侠传》、《云州四杰传》、《西游记》、《三国志》、《大唐五虎传》诸篇，也带动了电视布袋戏的繁盛。但在一哄而上的热潮中，各个电视台的布袋戏辗转抄袭、日渐缺乏新意，再加上舆论认为其剧情荒诞，播出4年后，台湾当局便以"妨害农工正常作息"等"罪名"下令停播。1982年电视布袋戏准予复播，黄俊雄再度推出电视布袋戏节目，此时更大量运用剪辑及特技效果，以发挥电视媒体的长处。黄家第三代亦全力投入这波电视布袋戏热潮中。

20世纪80年代，黄强华与黄文择兄弟推出"霹雳系列"的布袋戏节目，包括《七彩霹雳门》（1984年）、《霹雳震灵霄》（1984年）、《霹雳神兵》（1984年）、《霹雳金榜》（1985年）、《霹雳真象》（1985年）、《霹雳万象》（1986年）、《霹雳天纲》（1986年）、《霹雳侠踪》（1986年）八出，塑造出新的英雄黑白郎君、荒野金刀独眼龙、刀锁金太极与网中人等，其收视率往往突破30％以上，为现今风靡的"霹雳系列"布袋戏奠定了基础。

1995年黄强华兄弟成立霹雳卫星电视台。黄文择认为："在媒体不发达的年代，阿公花了20年才打出南北名号；然而爸爸却是靠着电视一夜成名，掌握媒体绝对重要。"

霹雳卫星电视台成立后，"霹雳系列"布袋戏节目吸引了广大的收视群。"霹雳系列"中的主要角色像素还真、叶小钗、一页书、海殇君等，都有各自专门的影友会，并有定期的刊物《霹

雳会月刊》供同好发表文章讨论剧情，此外，还有众多的网络论坛。霹雳卫星电视台甚至因应影迷要求开发相关的产品，1996年，霹雳国际多媒体成立，除不断推出"霹雳系列"影视布袋戏之外，还陆续推出布袋戏漫画、研发以布袋戏人物为主角的电子游戏等，甚至和杂志、网络媒体等合作举办大众票选，让剧中人物与当前政治人物相互映衬、彼此烘托。据黄强华估计，霹雳布袋戏一年可以创造大约4亿新台币的产值，以录影带的数量推算，全台湾霹雳布袋戏的观众在百万以上。[①]

2. 霹雳布袋戏的创新与变异

黄文择解释当初使用"霹雳"这个名称的原因时说：一则这个词有生命力，符合新生代的口味；二则念起来朗朗上口，似乎很有能量。霹雳国际多媒体一直以来的口号就是"求新求变"。布袋戏与影视媒体结盟始于黄俊雄，而黄强华和黄文择秉持虎尾黄家的创新发展理念，将布袋戏发扬光大并使其声名远播。霹雳布袋戏的创新与变异主要体现在以下方面：

（1）布袋戏偶的造型变化。

霹雳布袋戏的戏偶造型有其专属的格调。专门的木偶造型师依照剧本对角色的设定，设计每一人物的整体造型部分，委托专人缝制服饰。人物造型的设计主要依据编剧所设定角色的个性、年龄、身份等，还要考虑剧情和口白的声音。剧本、口白、造型三方面需要配合。

偶头请技术高超的雕刻师傅制作，主要向沈春福、徐炳垣等知名木偶雕刻艺师购买。与传统的布袋戏偶相比，霹雳布袋戏的造型淡化了行当色彩，以个性化、生活化取代脸谱化处理，讲究细节和神韵。例如陈延川为了表现素还真"清香白莲"的名号和

① 材料来自中天电视台访谈黄强华和黄文择节目《中天影响一百——黄氏兄弟访谈》。

性格特征，帮偶头专门设计了莲花冠。沈春福雕刻的黑白郎君脸上果真黑白分边。傲笑红尘被刻以微蹙的眉头，在俊朗的外形中流露抹不去的忧郁气息。新一代的霹雳角色大多五官鲜明，设计师参考漫画、电脑游戏等年轻人时常接触的媒体美化角色。为打开日本市场，新霹雳人物的设计也紧追流行的日本视觉系艺人的装扮，造型炫丽，穿着也比较前卫、时尚。

霹雳布袋戏的人物造型经历了多个阶段的转型变化，从文人气质型的素还真，到快意恩仇的乱世狂刀，到团体偶像组合，如黑白双少美少年组、兵燹与天忌仇杀组等。人物类型越来越多样化，偶像也不再局限于正派人士，戏迷反而很能理解与接受偶像性格上的瑕疵。近几年更推出了一些性格多面、个性鲜明的人物，甚至有意增添人物的无厘头谐趣，或者渲染唯美风格，或者故意耍酷耍帅，以求更贴近现代年轻人的喜好。如三口剑、蝴蝶君、羽人非獍等人物，都有一大群年轻的拥护者。

传统的布袋戏偶，尺寸仅 20～30 厘米大小，在偶人的造型上，突出木偶头的雕刻，却未必合乎人体比例，常常是头大身小。霹雳布袋戏为了符合电视摄影的需求，按照真人的身体比例重新设计合理的偶的身长。这样不仅有利于戏偶整体的服装、发型、配饰等造型设计，类似人身的戏偶身长比例使角色更趋写实。

为了增强真实感和表现力，设计者在偶人制作上做了一些改进。木偶尺寸加大，改良嘴、手、脚等部位，增加活动的关节。造型师自制木偶的天地通，用钢丝来制作木偶的活手，较之市面上的铁丝制作更为坚固，便于擎偶。有些偶的手已经改成五指分开的塑料手，而且在手里面装线，通过牵拉还会弯曲作武打动作。布袋戏木偶的眼珠改成用洋娃娃的玻璃眼珠填装，更为生动，有的还会眨眼。上戏的木偶一般都会喷上一种透明的雾漆，以便打光。

（2）工作流程的变化。

霹雳国际多媒体公司在云林虎尾设立了占地 5000 多平方米的

摄影棚，全部规划为拍摄布袋戏使用，是全球最大的布袋戏制作中心。从摄影组、导播室、动画室、录音室到后期制作中心都采用先进的数字化系统，另规划有编剧、木偶造型与道具制作、美术设计等专属空间。专业、完整、缜密的制作流程及高素质的工作人员，使其布袋戏作品达到较高水平，节目生产呈规模化经营。这与传统布袋戏的生产创作有很大的不同。

具体的工作流程是这样的：首先，提出创意，由编剧组将剧情大纲交由总编剧黄强华审核，待大纲通过后，再交由编剧进行剧情发展，延伸故事情节。而后将定稿的剧本交由口白录音及配乐进行相关角色配乐的编写；木偶雕刻师刻制偶头，造型师设计造型、场景、道具；进行布景及录影；剪接及音效、字幕、动画等制作；节目进入销售渠道触达消费者。最后，根据市场反应发展周边商品及相关授权业务。

这个工作流程最显著的特点：一是增加了许多新的部门和环节，如导演、摄影、后期制作等，二是各个部门的分工合作，三是加强了后期的营销。

（3）新技术手段的应用：导演、摄影、剪接和动画等新部门。

从传统外台戏发展到电视布袋戏，布袋戏导演必须统合剧组人员，依照剧本设计分镜与招式动作，将编剧所想象的世界与人物角色完整地变成实际画面，进行拍摄。在摄影棚内进行录像和拍摄等各种事项与指示一般都是由导播室发出指令，摄影师操作摄影机，将拍摄画面送到导播室，导播指示剧组进行拍摄。在完成一个镜头的拍摄之后，导播即可从屏幕上检视有无穿帮，然后进行剪接，并立即加上简单的特效处理，若未达到要求，则需要重拍到合格为止。与其他电视节目不同，霹雳布袋戏拥有自己的导播、音控、剪接等专业人员，导戏的方式也相当不一样，布袋戏的演员是木偶，其声音是事先录制好的，由木偶操作者配合声音控制木偶动作。

霹雳公司拥有自己的资深布袋戏导演，他们不仅熟悉电视剧的拍摄，而且往往具有较长的接触和了解布袋戏的经验。如王嘉祥导演在18岁左右开始接触布袋戏工作，1982年正式参与《大唐五虎将》制作，协助布景搭设，之后陆续协助、学习其他工作项目，到1989年的《霹雳眼》，正式开始担任布袋戏导演，执导过《黑河战记》、《火爆球王》、《天子传奇》等，在拍摄电影《圣石传说》期间担任执行导演。

与一般电视导演不同的是，电视布袋戏导演还必须考虑木偶拍摄的特殊性，进行统筹指挥和镜头设计，这往往使得电视布袋戏的拍摄更为困难。演出布袋戏首先就得了解木偶本身的特性。木偶是受操纵的无生命的道具，很多无法做到的事，就必须要用镜头来设计处理。导演需要通过镜头的细分，运用特写镜头，强调眼、嘴、手、脚等动作，这样木偶便能"活"起来。导演必须熟练地通过镜头去分解木偶的每一项肢体语言，还要花许多心思将其组合之后才能成为连贯性的动作，再加上口白的衬托，才能让观众了解人物完整的动作行为。"所以要去了解布袋戏的特色，才能抓到你想要衬托出来的感觉，最重要的是你要赋予它感情！"①

电视布袋戏的导演有文戏和武戏的区别。文戏要依剧情而定，例如感情戏就要用音乐来衬托，或加上适当的口白。导演会随着口白、音乐的起伏，在动作、镜头上，尽量去强调，诸如角色之间安慰时会搂腰、身体贴近或脸颊相对等一些很细腻的动作，把这些呈现在镜头前，让观众了解他们在做什么。武戏导演则多参考借鉴武侠片、动画片和战争片电影的手法，去剪辑、设计武打动作和特技效果。镜头和各种蒙太奇手法的运用显得比较繁复，模仿武侠片、动画片的痕迹比较重。大量的武戏场面是每一部霹雳布袋戏必不可少的重要组成。这些武打戏结合了电脑特

① 《霹雳会月刊》2004年第102期。

效、动画绘图而花样百出、够炫够劲爆，这也是吸引年轻一代观众，特别是男性观众喜爱的要素。但是过多渲染嗜杀、血腥残忍的场面，有时也让人侧目，引发知识阶层的不满。木偶固然是无生命的道具，但是它所扮演的角色，仍代表了具体的人物。在商业化追求下，对角色生命的轻忽，是否会对青少年心理造成不良的影响，仍是值得探讨的话题。

当然布袋戏与影视技术结合的时间还比较短，因此许多的实践还在摸索之中。吸引更多的影视技术人才参与布袋戏的创作，让熟悉导演、摄影、剪辑等现代传媒技术的人员喜爱和熟悉布袋戏艺术，让布袋戏的从业人员更好地了解和掌握媒体技术，两方面的磨合调试与灵感激荡，相信是今后霹雳布袋戏发展的必由之路。

（4）编剧创意的求新求变。

"霹雳系列"乃因每出剧名皆有"霹雳"二字得称，以1984年《霹雳城》为最初创始。但是现在为大家所熟悉的霹雳布袋戏，系指《霹雳金光》以来，以素还真一角作为主线衍生发展的天下武林故事。"霹雳系列"由戏迷们称之为"十车书"① 的黄强华职司编剧、"八音才子"② 黄文择统筹口白，从《霹雳金光》、

① 古人常以"学富五车"来比喻一个人学识丰富，《霹雳狂刀》中曾有一位角色"十车书百里抱信"，"十车书"自然是形容百里抱信的学识渊博。霹雳戏迷们认为黄强华一手创立了霹雳国际多媒体公司，编写"霹雳系列"数百上千集，剧情引人入胜，包罗古今知识，创造出众多精彩角色，可谓学富五车，更具有优异的商业头脑，将霹雳逐步推向国际舞台，"十车书"的美称当之无愧。

② "八音才子"一词来自《霹雳狂刀》当中五儒生之首——南宫布仁的外号，南宫布仁的特长就是可以模仿剧中所有人的声音，而这正是黄文择的专长。霹雳布袋戏的数千个角色的所有口白，几乎都是由黄文择配音的，惟妙惟肖个性化的口白赋予了布袋戏偶情感和表现力，因此他被霹雳戏迷们尊称为"八音才子"。

"霹雳系列"（括号内为每一部的集数）

1985~1990 年	1991~1995 年	1996~2000 年	2001~2005 年	2006~200 年
1. 霹雳金光 (16)	9. 霹雳紫脉线 (20)	15. 霹雳外传之叶小钗传奇 (6)	25. 霹雳英雄榜之争王记 (30)	39. 霹雳奇象 (40)
2. 霹雳眼 (20)	10. 霹雳烽云 (20)	16. 霹雳幽灵箭II (20)	26. 霹雳图腾 (20)	40. 霹雳谜城 (40)
3. 霹雳至尊 (15)	11. 霹雳天命 (14)	17. 霹雳英雄榜 (50)	27. 霹雳异数之龙图霸业 (40)	41. 霹雳皇龙纪 (50)
4. 霹雳孔雀令 (10)	12. 霹雳狂刀 (60)	18. 霹雳烽火录 (30)	28. 霹雳封灵岛 (20)	42. 霹雳皇朝之铡龑史
5. 霹雳剑魂 (20)	13. 霹雳王朝 (30)	19. 霹雳风暴 (40)	29. 霹雳兵燹 (48)	（连载中）
6. 霹雳异数 (40)	14. 霹雳幽灵箭I (25)	20. 霹雳狂刀之创世狂人 (50)	30. 霹雳刀锋 (30)	
7. 霹雳劫 (30)		21. 霹雳雷霆 (30)	31. 霹雳异数之万里征途 (32)	
8. 霹雳天阙 (30)		22. 霹雳英雄榜之江湖血路 (40)	32. 霹雳九皇座 (50)	
		23. 霹雳英雄榜之风起云涌I (20)	33. 霹雳劫之阇城血印 (26)	
		24. 霹雳英雄榜之风起云涌II (30)	34. 霹雳劫之末世录 (24)	
			35. 霹雳皇城之龙城圣影 (40)	
			36. 霹雳剑踪 (30)	
			37. 霹雳兵燹之刀戟椹魔录I (30)	
			38. 霹雳兵燹之刀戟椹魔录II (40)	

《霹雳眼》、《霹雳至尊》一路铺陈而下，至 2006 年《霹雳奇象》计已播出 1000 余集，为霹雳国际多媒体的主干布袋戏。

霹雳布袋戏的编剧核心是黄强华，他精于铺陈光怪陆离、诡谲曲折的故事情节。因此，他为"霹雳系列"电视布袋戏开创了剧情诡谲多变，配合社会变迁，融合现代观念的新风格。

尽管霹雳布袋戏宣称求新求变，但是在其剧集中仍可见许多传统的传承。例如"古册戏"连台本善于设置悬念的做法，金光布袋戏的剑侠路数，以及黄俊雄电视布袋戏的诸多经验等，都为霹雳布袋戏所承继和发展。整体来看，霹雳布袋戏可以 20 世纪 90 年代作为分水岭，前期依然是延续黄俊雄布袋戏所突出的个人英雄，剧情大都围绕在几个主要英雄的个人事迹之上。后期的霹雳布袋戏，个人英雄色彩越来越不鲜明，剧情着重在许许多多组织之间的合纵或连横，尤其是两大阵营之间的斗智。陈龙廷将新时代霹雳布袋戏的特色归纳为：布袋戏人物性格的复杂化、充满权谋诡计的剧情处理，以及充满争议性的中心人物。众多个性复杂、善恶难分的霹雳布袋戏人物，组成错综复杂、钩心斗角的霹雳江湖，这似乎令人联想起台湾现实社会变动的现象。霹雳布袋戏人物的典型，毋宁说是 20 世纪 90 年代台湾社会的一个象征。许多关于素还真的争议，其实是环绕着目的与手段的合理性之间的辩证。近年来，霹雳布袋戏又有了新的变化，魔幻色彩更加浓厚。霹雳的江湖越发脱离具体的时间和空间，在这个诡谲多变的世界里，不同来路的人物都拥有各自的一套生存法则，驰骋、搏击、周旋、受挫，善恶的传统观念已无法完全解析其行为动机，正邪对决的简单二分也无法含括错综复杂的争斗连横，遑论还有东瀛西洋的觊觎入侵，仙界、魔域等异度空间的交叠，仿佛寓言。

霹雳布袋戏深受年轻人的喜爱甚至痴迷，关键之一在于它能配合社会变迁，融合现代观念。剧中古今用语夹杂，剧情丰富多变，既有中国古典诗词，也有现代流行话语、异域元素，这种后现代的

拼贴，交织出"历史感、去时间性与地域性"的魔幻世界。例如在《霹雳风暴》中既有"倚筝间吟广陵文"这样的古典意象，也有股票、戏拟台湾选举语言等现代无厘头，还有日本忍者的东洋风。2004 年推出的《阇城血印》及《末世录》挪用西方吸血鬼的形象和概念，描述 18 世纪欧洲吸血鬼入侵中国中原武林的故事。而普通话、闽南话和英语混用的现代语，如"大仔"、"大尾流氓"、"Mr. 西蒙大人"等语词的使用都让霹雳的故事可以不受历史时序、地域的限制而无限伸展、扩张。[①]　正如林鹤宜教授指出，霹雳布袋戏的风行，"其原因除了运镜的采取快节奏跳接，舞蹈化之至的徐克武侠电影风格，视觉处理吸收了漫画概念，情节上天入地充分发挥想象力之外，笔者以为最主要乃在于编剧的道德观念、思维逻辑、审美趣味和对话语言完全掌握了新人类的模式，此所以能产生共鸣，造成风潮"[②]。

　　由于霹雳布袋戏已经成为文化工业，商业化要求其批量生产艺术产品，更快更多地满足观众的需要。从《霹雳狂刀》之后，外界的反应很好，产品的需求压力增加，因此霹雳多媒体的编剧虽然仍以黄强华为主，但也逐渐开始集体创作，成立了编剧组来负责剧本创作。编剧组的工作方式大致是这样的，先由黄强华讲述大纲主导剧情走向，经过讨论后分散给各个编剧发展完成，最后再汇总。这样的方式固然可以集思广益，提高效率，但是相应也存在一些问题，比如不同编剧的风格差异，不同编剧对人物性格、命运的理解不同也会导致剧本情节编写的前后不一致等。

　　（5）表演方式的变化。

　　传统布袋戏坐式舞台的演出形式是，上棚演员 2 人，右为头手（又称正手或顶手），左为二手（又称助手或下手）。演师既要操纵偶人表演，又要念口白，上场的人数也不会太多。在这种情形下，头

① 游玉玲：《文化创意产业之智慧财产权管理与经营——以霹雳布袋戏为例》，世新大学硕士论文，2005。

② 林鹤宜：《台湾戏剧史》，第 250 页，空中大学，2003。

手演师的技艺高下往往决定了演出的成败。因此，过去布袋戏出名的是演师，如台湾南部布袋戏界有所谓的"五大柱"：一岱，即虎尾五洲园开山祖黄海岱，擅长公案戏和诗词口白；二祥，西螺新兴阁钟任祥，擅演剑侠戏；三仙，台南关庙玉泉阁开山祖，人称"仙仔师"的黄添泉，精于武打戏；四田，台南麻豆锦花阁的"田仔师"胡金柱，擅长笑科戏；五崇，屏东东港复兴社的卢崇义，擅于风情戏（爱情戏）。但是电视布袋戏中，演师隐退于幕后，且自云州大儒侠——史艳文之后，惊天动地、名扬四海的都是"偶"，以至于霹雳布袋戏中的素还真、叶小钗、一页书、海殇君……声名远播，大大盖过电影、电视剧中的天王巨星。这样的结果又反过来影响了霹雳布袋戏的表演方式。

首先，演师分化，由全能演员到行当分工甚至人物分工。

以前的演师如黄俊雄在学戏时，是连打鼓、弹弦、唱歌、作词、作曲都要会，而且口白五音还要全。同一个演师要熟练表演各个行当的角色。霹雳布袋戏由于人物众多，演师是按照行当分类，相对比较固定地表演某一类角色，其中一些重要角色如素还真、一页书、叶小钗等，往往还有固定的演师。以便更熟稔细腻地表现具体人物的形象，保持同一风格。但是这样的结果是，现在的操偶师比较欠缺全面技能，没办法全方位诠释，最多只有两三种角色比较在行，无法生、旦、净、末、丑样样精通。这对于技艺的全面传承似乎是个遗憾，但是行当功夫仍然是霹雳布袋戏训练学徒的基本功。

虽然与传统布袋戏相比，霹雳布袋戏已经走出不同的表演形式，而且演师也不再同时兼任口白与偶人操弄。但是台湾传统布袋戏由一人扮演全部角色的口白的做法却得以坚持，而且"霹雳系列"在口白的呈现方式上也形成了自己的风格。人称"八音才子"的黄文择认为口白是布袋戏的灵魂，也是无法以配音替代的特色。

其次，较夸张的动作和程式性表演向生活化转变。

传统布袋戏由于偶人的形体较小，在现场演出时，为了让后排

的观众也可以清楚地观看，因此在表演中往往夸大动作的幅度，偶人的肢体语言比较夸张。但是在电视布袋戏中，由于有镜头的切换，远景近景乃至特写交替出现，因此偶人动作幅度更强调接近真实。操偶师吴基福说："现在操偶的动作比较小，着重在整体表现的感觉上。以前的偶头很小，动作都必须要很夸张，才能达到剧情效果。现在的偶尺寸拉大，脸部也越来越人性化，所以在动作上就要做得比较细腻。"由于镜头的迫近，偶人动作的细腻准确就成了演师的新追求，因此就出现了向电影电视剧学习，偶人动作生活化的趋势。

传统布袋戏的武打戏是相当出彩的。由于木偶有如下特点：一是虚构躯体，不知疲倦，经得了三番五次翻滚；二是真刀真枪，直来直去，拳打脚踢，不会出现舞台工伤事故。因此在"短兵相接"的场合里，掌中木偶的表演快捷、勇猛。在这些武戏表演中，为使对打的双方动作更为敏捷准确，操偶师往往是一人同时左右操纵两个不同身份、性格互异、思想感情悬殊的人物，甚至是一人一兽，由于是同一人操作，左右手配合非常默契，武打动作激烈。通过长期的舞台实践，不断锤炼，形成了许多武打套招的程式。这些精彩的布袋戏武打套招虽然仍部分存在于新兴的霹雳布袋戏之中，但是由于声光技术的发展和镜头语言的叙事，作用已经减弱，形式也已经发生了变化。在前期，"霹雳系列"武戏的风格还比较讲求一拳一脚的搏斗，以及刀剑的直接相击，但后期武打戏的画面上，运用3D动画的镜头愈来愈多了。

最后，霹雳布袋戏为了配合摄影机的镜头语言，已部分放弃传统以指操偶的技法，改以破碎、切割的动作分解方式进行拍摄。

导演分解了戏偶的演出动作，运用影视剪接手法让戏偶演出更加生动，尤其在武打动作和细部情绪特写方面。因此，许多在荧幕前所展现出来的戏偶动作往往是操偶师让戏偶"摆"出导演需要的动作，再经过后期剪接，或辅以电脑动画强化动作的流畅度与真实感。欣赏的重点也发生变化：由侧重表现操偶师的表演技术，到操

偶师配合镜头操作。如黄文骅、吴基福等操偶师傅均认为表演时需要与导演沟通，配合镜头进行表演，要知道怎么选角度，木偶如何闪躲、错位等等。

导播王嘉祥表示，霹雳布袋戏是像电影一样的单机作业拍摄，要比传统电视的三机作业来得细腻，但是所花费的时间却多上几倍。此外和真人录像不同，电视布袋戏是先录口白，操作师揣摩口白与剧情，再做出力道十足的片段动作来。因此新一代的偶戏操作师学的是如何适应摄影机，在屏幕范围及精准的时间内，做出导播需要的一个个动作，至于一般戏台的整场演出已经不懂了。以精致见长的小西园布袋戏团执行长许国良认为，电视布袋戏所有的动作倚赖剪接，视觉的感官刺激很大，但是戏偶的操弄技巧却显得简单而粗糙。可见霹雳布袋戏已跳脱传统的布袋戏的表演模式，甚至就属性来说，它更接近于电视剧，只不过演员是操偶师手中的木偶。

而实际上，霹雳布袋戏的目标也不是成为布袋戏圈子内的"明星"，"我们期待自己能成为布袋戏的史蒂芬·史匹柏，拍出高娱乐价值的好莱坞影片"，黄强华如此自许。

（6）配乐方式的变化：从后场锣鼓到音效制作。

传统布袋戏的曲唱和锣鼓是十分重要的，不论是唱南管还是唱北管，后台的锣鼓点伴随着出将入相的掌中操弄，构成韵味十足的传统文化记忆。到了金光布袋戏时期，传统的后场伴奏就已取消，改用现代音乐，唯一的要求是背景音乐必须有效衬托剧情，转换必须合理。承续金光布袋戏发展的霹雳布袋戏沿袭了其在音乐上的变革，也是以现代流行音乐取代后场锣鼓。1999 年之后，开始有专人为霹雳剧集谱写配乐。为了更好地表现人物，霹雳布袋戏也有专门的音效设计。丰富的现代配乐和音效有助于活化剧情、强化角色印象，但是传统布袋戏的戏曲韵味则大大淡化。

霹雳布袋戏的配乐取材多变，从古典音乐到爵士、从南管到电子流行音乐、从民族音乐到宗教梵唱……不拘地域和风格。霹雳布

袋戏为每位主角量身定制符合该角色性格的音乐，这些英雄配乐可以是单纯的音乐演奏或是杂有声音的配唱。重要角色出场时的配乐固定使用，具有强化角色的功能，其目的都是在加强观众对于该角色的印象联结，从而产生认同，降低进入剧情故事的困难度。① 现在霹雳布袋戏为增强视听效果，还添加了混音技术处理，诸如武戏时的音效，或不同场景的回音和音场效果等，都体现出霹雳布袋戏紧跟时代的创意。

3. 霹雳布袋戏与文化创意产业

台湾有关部门在 2002 年发表的《表演艺术生态报告》中指出：台湾的表演艺术团体，除了云门舞集、朱宗庆打击乐团、相声瓦舍、霹雳国际多媒体等少数团体以健全的产业链方式创造出一定的市场经济之外，其余的表演艺术团体几乎都是惨淡经营。报告中说道，在表演艺术的四个项目之中，以现代戏剧类的平均票房 456 万新台币最高，其次是舞蹈、音乐、传统戏曲。音乐类每团平均收入 90.6 万新台币，传统戏曲类团体的团平均收入仅 5 万新台币，呈现一片"均贫"的景象。《表演艺术》编辑施如芳也指出，台湾传统表演艺术人才流失是一大隐忧。人才流失的原因包括了镁光灯聚焦现象、电子媒体兴起所引发的表演舞台流失及人才磁吸作用等。霹雳布袋戏是台湾第一个达到产业化的传统表演艺术团体，也是传统戏曲结合新式传媒，成功实现现代转型的典范。目前其主要收入来自四个方面：分别是卫星频道收入、录像带租售、周边开发产品及海外授权收入。除了卫星频道经营收入之外，其余三项皆与著作授权业务有关。著作授权可称为作品授权或品牌授权，是文化创意产业最主要的获利方式之一。考察霹雳布袋戏的创意产业经营，主要有以下几个特点：

① 游玉玲：《文化创意产业之智慧财产权管理与经营——以霹雳布袋戏为例》，世新大学硕士论文，2005。

（1）重视营造"迷"文化，开发霹雳布袋戏周边产品。

"霹雳系列"中的主要角色如早期的素还真、叶小钗、一页书、海殇君等，以及后期的蝴蝶君、寂寞侯、羽人非獍等，都风靡一时，拥有一批忠诚的影迷。霹雳公司很重视观众的喜好，并迎合年轻人的时尚风潮，着意营造"迷"文化，开发周边产品。

除了电视、录像带之外，霹雳公司学习美国迪士尼的经营手法，开发各种周边商品，以满足影迷需求，其产值高达 15 亿台币。根据霹雳网介绍，霹雳国际多媒体公司经营的霹雳布袋戏周边产品包括以下类别：影音商品类、电子产品类、发烧特卖类、玩具礼品类、服饰配件类、印刷出版类、文具用品类，据称种类达到六七十种之多。

（2）全方位的经营理念。

霹雳国际多媒体公司采用现代营销手法，掌握媒体资源，与大众传媒保持良好互动，同时与高校、学界积极互动，注重后续力量的培养。

黄强华充分利用现代营销手法，将霹雳布袋戏强力包装，以吸引媒体目光，进而引起人们的注意，达到推广霹雳布袋戏的目的。

除了重新包装布袋戏形象，借着电视、录像带、网络三种渠道培养观众之外，霹雳公司更与软件公司合作发行电脑游戏《霹雳幽灵箭》，吸引更多年轻人。在东立出版社《宝岛少年》漫画周刊连载的《霹雳狂刀》走的也是青少年的最爱路线。黄强华认为："青少年观众是延续布袋戏生命的新生代，大学生更是未来的精英分子，因此年轻的观众是我们亟欲吸收的重点。"

霹雳公司负责文宣公关的员工大多为年轻人。这批年轻的企划宣传人才很清楚现代年轻人的喜好。从电视、录像带，延伸到计算机网络、电脑游戏，再由漫画到武侠小说，所有年轻人最感兴趣的领域，全部为霹雳布袋戏所涉及，这也让这个布袋戏王国

规模越来越壮大了。

（3）知识产权的维护与授权经营的开放理念。

霹雳公司知识产权的保护网已扩展到世界各地。过去，霹雳公司曾进行肖像登记，却因为相关部门认为布袋戏偶是工艺品而无法登记，如今霹雳公司除了主要角色的著作权外，亦将知名主角如素还真、叶小钗、一页书等以商标进行登记。同时，将脚本等也积极向具有社会公信力之机关进行相关著作权的登记以保障其权利。

霹雳公司一直致力于将布袋戏推向国际舞台。为此拍摄霹雳布袋戏电影《圣石传说》。《圣石传说》以其炫目的数字动画及浪漫武侠情怀两大因素，顺利打开国际市场，将版权销售至新加坡、日本等儒家文化圈国家。电影实乃是霹雳布袋戏剧集的广告牌，其最终目的是要将累积至今长达千余集的"霹雳系列"推销至国际市场。

霹雳公司善于与异业结盟，开拓新观众，像与职业棒球联盟合作，发展棒球布袋戏，与东立漫画出版社推出布袋戏漫画，研发以布袋戏人物为主角的游戏软件等，甚至与当前政治人物相互映衬、彼此烘托。这种文化创意产业的经营方式为霹雳布袋戏的长远发展奠定了广阔的市场空间，也为布袋戏找到了一条融入现代社会、成为主流娱乐、吸引青少年的持续发展道路。

第七章

官方政策对闽南戏剧的影响

第一节　历代执政者对民间戏曲的
四种策略

 民间戏曲不仅是普通民众的娱乐方式、文化传统传承的载体，也是民众参与社会公共事务、寻求集体归属感的重要途径；而且，它还在一定程度上具有缓解社会日常矛盾的特殊功用。历代执政者意识到民间戏曲与地域社会的密切关系，以及其背后隐含的基层社会权力整合问题，因此，屡屡颁行各类政策，企图加以掌控，加强国家权力在地域社会的下延。

 概括而言，历代执政者对民间戏曲主要有以下四种统治策略：放任自流、禁止、提倡和改良。

 在封建社会相当长的时期内，戏曲没有得到应有的重视。在传统文化中，历来首重经史，次及诗文，戏曲不仅是"小道"、"末技"，甚至是"邪宗"，认为"俳优之属"不能登大雅之堂。只要不影响到统治，历代执政者往往采取放任自流的消极态度。

 随着民间戏曲的兴盛，也曾造成一系列社会问题：在鱼龙混杂的场合，演剧可能会导致骚乱、火灾、奸盗、死伤等社会问

题，也较易滋生宗教蛊惑、道德堕落、淫亵萎靡等不良社会陋习，为了稳定社会秩序，这些都是必须加以控制和规范的。基于儒家观念出发的士绅批评日增，也让统治者颇感恐惧和恼怒。在感到权力危机和民众反叛力量抬升的情况下，禁戏几乎成了执政者最重要的戏剧政策。当然，其中的情形比较复杂，宽严尺度也不同，包括了对戏曲剧目的禁毁、对演剧活动和参与主体的限制等。而且不仅有中央的禁令，各地方也出台了各种法令以规范之。禁戏的法令和舆论出自皇帝、士绅阶层，各自关注的重点不一，但禁戏的理由不外是，演戏妨碍了政治秩序、道德风化和民生经济。

历代的禁戏，一是对戏曲聚众功能的警惕，二是对戏曲与宗教关系的敏感，这两个方面又常常纠结在一起。戏曲演出与春祈秋报、禳祭祀神等民众共聚的活动相伴随，因而从宋代起就遭到统治者的严令禁止。尽管官方曾一再重申允许所谓民间春祈秋报的赛会活动，但是借赛会名义在杂祠、淫祠及市场聚众当街演戏却是经常被严令禁止的。宋代陈淳禁戏的理由概有八条：曰夺民膏为妄费、荒本业事游观，曰惑子弟玩物丧志、诱妇女邪僻之思，曰萌抢夺之奸、逞斗殴之忿，曰致淫奔之丑、起狱讼之繁。陈淳是理学家朱熹的弟子，他的言论集中体现了宋代理学家的戏剧观。但费财、荒本、丧志、诱女、贪抢、斗殴、淫奔、狱讼诸条理由中，陈淳的着眼点恐怕更侧重在宗教层面。从统治者的利益考虑，问题其实不在于淫祠，而在于民间俗信对聚集民众的"蛊惑"，官方担心的是异己利用宗教的精神力量鼓动民众造反，所以问题不在于演戏，而在于聚众，在于聚众后集体情绪的导引和公共意识的确立。

禁戏作为官方意识形态下的一种文化整合，如果矫枉过正，势必会造成对民间文化的摧残，也不利于官方与民众关系的调和。从宋元至清代，民间戏曲成为执政者与地方社会屡屡交锋的

重要场域。虽然统治者越来越发觉民间演戏是个值得重视的问题，但是并没有更多地从民间戏曲内部去思考解决的办法。年复一年，我们看到的仍然是"演戏滋事——官方禁戏"的模式，统治者心力交瘁地扮演着救火员的角色。

清末，在变革图强的思潮影响下，戏曲改良呼声日高，特别是随着西方话剧的传入，知识分子从理论上重新审视戏曲的作用，探讨戏曲的革新之道，对戏曲的题材提出要求，对戏曲的表演进行探索。但是在实践层面上，这些理论观念并未对民间戏曲尤其是活跃于乡村的戏班子产生多大影响。倒是随着城市经济的逐渐发展，都市的戏曲活动日益遵循商业法则，显露出浓厚的商业气息，这也说明了中国社会正在经历近代转型。

20 世纪三四十年代，抗战宣传广泛开展，为了让更多的普通民众参与到民族抗争的大潮中来，民间戏曲的运用受到党和文艺工作者们的重视。如欧阳予倩的新平剧《桃花扇》、田汉的《新儿女英雄传》，还有延安平剧院的《逼上梁山》等，从内容到形式的改革，使得民间戏曲成为唤醒民众的号角和战鼓。

大规模的戏曲改革是在新中国成立后进行的。有步骤有纲领的政策导向，大批新文艺工作者的介入，国家力量的全力支持，使得这场通过"改人、改戏、改制"达到"推陈出新、百花齐放"的运动，影响深远，奠定了我国戏剧的基本体制和整体格局，取得了很大的成就。但是，由于国家权力的过分介入，整个戏剧行业被纳入意识形态化的运作机制中，戏曲的商业化基础被破坏；"破四旧"、"文化大革命"等政治运动造成民间宗教信仰的衰微和民间习俗的凋敝，导致了民间戏曲文化生态的恶化，萎缩了民间戏曲的生存空间。这些后果恐怕是当初满怀热情的人们所始料未及的，自然也是今天我们应当深刻反思的。

第二节　日本殖民当局的政策与
台湾闽南戏剧的命运

一、日本殖民者的"皇民化"政策和"皇民剧"

史家一般将日本对台湾殖民统治时期分为三个阶段，即 1895 年至 1918 年第一次世界大战结束的"绥抚时期"；1918 年到 1937 年抗日战争全面爆发之前的"同化政策时期"；1937 年至 1945 年的"皇民化运动"时期。三个时期的政策有所不同，对台湾文化的摧残也随之步步加强。台湾沦陷初期，各式传统戏曲并未受到殖民当局的强力干预，多能演出来自祖国大陆的手抄剧目。1937 年爆发卢沟桥事变，引发中国全面抗战，日本近卫内阁确立了国民精神总动员的实施与推展，台湾总督府为配合新的战争情势，积极推动"皇民化运动"，对台湾人民进行极端的同化政策，以期"炼成"忠诚的"天皇子民"，成为日本帝国战争动员的一环及后盾。"皇民化运动"的主要内容有：宗教与社会风俗的改革、日语运动、改姓名以及志愿兵制度等。

随着"皇民化运动"的全面推动，戏剧亦开始被纳入"总动员"体制，日本殖民当局也意图通过对台湾人娱乐休闲方式的改造，灌输所谓的"皇民奉公"观念。这一时期，日本殖民当局一方面以高压政策弹压台湾戏曲，使台湾进入被艺人称之为"禁鼓乐"的黑暗时代，另一方面则强行改造戏剧艺术，使之为教化宣传工作服务。

这一时期取缔、禁绝戏曲活动，实有"从消极性到积极性的取缔行为"、"外台戏较内台戏先被禁绝"、"全岛性取缔规则的晚出"及"禁鼓乐与鼓励'皇民化剧'两条路线双管齐下"等特征。1937 年起，日本殖民当局要求台湾戏曲艺人在演出时，必须

用日语歌词演唱，演出者必须穿日本和服，经由日本警察批准，方可公演。随后又严格限制戏剧演出的内容，凡是有关篡权夺位的戏剧一律禁演，只容许"忠君爱国"、"忠孝节义"的剧本演出。当时台湾许多歌仔戏团，被日本殖民当局强制解散，只有少数穿上日本和服、上演"皇民奉公剧"的歌仔戏团得以存留。

1941 年太平洋战争爆发后，日本殖民当局为配合战争前线之军事行动，推行战时后方新体制运动。1941 年成立"皇民奉公会"中央本部娱乐委员会，统辖台湾的演剧、音乐等。1942 年 1 月，日本殖民当局在该委员会下增设了台湾演剧协会，统一管制台湾演剧界的活动。《台湾演剧协会规约》称该会宗旨在于"提供岛民正常娱乐，陶冶其情操，推展'皇民奉公运动'，发扬日本精神"。在其各种控制手段当中，最具实质影响的，即是收回各地的剧本审查权，全部由总督府掌理剧本的生杀大权。所有该演剧协会的会员剧团上演的剧本必须经过严格的审核，凡是不符合"皇民教化"的剧本，一律禁止上演。当时参加台湾演剧协会的会员有 49 个剧团，全部只能上演"皇民戏剧"，否则就会被官方勒令解散。

在农村，台湾演剧协会组织各地戏班成立了演剧挺身队。挺身队队员平时工作，演出前接受短期训练后就被派遣到岛内各地劳军演出，上演的全部是"皇民剧"。与此同时，日人经营的新剧团如南进座、高砂团也整合成"皇民奉公会"指定演剧挺身队，排演"皇民剧"或者批判台湾风俗的剧目。南进座上演的节目，主要包括台湾总督府情报部提供的《志愿兵》、《童乩何处去?》、《莎鸯之钟》、《增产》等。高砂团还上演了独幕剧《日章旗下》、喜剧《去南方的男人》和《结婚前奏曲》等。这些剧本的政治色彩浓厚，宣扬所谓的"皇民奉公"精神，并不为台湾民众所认可。

二、日本殖民当局的文艺政策对台湾戏剧的影响

日本殖民当局以现代化之名行文化殖民之实，大力去中国化。但是实际效果却不甚理想，广大民众并不认可"皇民剧"。民间戏曲艺人对于"皇民政策"虽然慑于权威，不敢直接违抗，但也往往与日本人周旋。他们派人在戏院外把风，看到日本警察来了，就按设在隐蔽处的电铃，向舞台上的演员通风报信。演员赶紧脱下龙袍、水袖，换上西装、和服，胡乱演出。等警察走了，再换回戏服，重新开演。在大都市遭禁演，剧团便到小城市去，再不行，就到乡下去。当时的改良戏，即是改穿和服演歌仔戏，表面上虽然是"皇民化剧"，但其内容本质仍是传统歌仔戏，只是把朝廷改为公司，皇帝改为董事长，丞相变成总经理，皇妃变成三姨太，文武百官改成职员。腔调一如歌仔戏的曲调，但因不被允许使用武场的锣鼓点，只能配上留声机代替。歌仔戏艺人吕福禄回忆当时情形："当时戏班里前一个小时确实是演日本剧情，穿时装的，但一等日本警察走了之后，锣鼓声立即大作。《三国志》又再度登场。"①

日本文化借由殖民政策的力量强行侵入台湾的戏曲文化之中。台湾布袋戏大师李天禄在回忆录中写道：

> 1941 年 4 月日本当局成立"皇民奉公会"，凡是在戏剧界演出的任何团体，包括歌仔戏、布袋戏、新剧都要加入"奉公会"；由"奉公会"统一安排各团的演出时间、地点，没有经过他们的批准不能任意在外面演戏，还规定要演日本出。所以一般的职业剧团，为了维持生存，在舞台上很自然的就会出现台、日文化混杂的风貌。

① 吕福禄口述，徐亚湘编著：《长啸：舞台福禄》，第 58 页，博扬文化事业有限公司，2001。

当时的传统戏剧必须改做新剧、时代剧或改良剧，否则艺人就只好改行或转业，"当时的'时代布袋戏'，就是将尪仔穿上日本服，讲日本话，配乐则用唱片放西乐，尪仔拿着武士刀在台上砍来砍去的'皇民剧'……"① 并演出许多改编自日本电影的剧情，如《鞍马天狗》、《水户黄门》、《大正忠治》等。

在这种严苛的文化政策和异域文化的强烈冲击下，传统的戏剧审美观念出现了松动。多元文化的混杂，迫使民间艺人去接触异域文化，适应现代剧场理念。艺人们谋求生存的权宜改良，一方面顽强地传承传统演剧文化，以民间智慧的变通"去诠释或适应日人所强加的限制，另一方面则又理解到新的演出形式或内容的可能性"。②

江武昌认为，日本殖民政府强迫推行"皇民化运动"，强制演出"皇民化剧"，而且全台仅有 7 个布袋戏班被准许演出，又将台湾最优秀、技艺最精的艺人组合为"移动艺能奉公会"，作为劳军演出及政治宣传的剧队。这一时期的组合，也促使艺人有机会在互相切磋中掌握技艺，而"皇民化剧"的舞台、灯光、唱片、写实立体布景、木偶造型改变、武士道剧情和砍杀对招方式等，对后来台湾布袋戏的发展有很大程度的影响。

这个混杂而苦闷的年代，孕育出的变体最显著的就是胡撇子戏了。

"胡撇子"一词，或作"黑碟子"、"乌撇仔"等，据说是由日语罗马字"opera"（歌剧）读音而来。意指在戏里穿时装演唱流行歌曲，不采用锣鼓，不穿传统戏服，用新的表演方法来演出新故事。③ 但是也有人认为，所谓的胡撇子戏就是乱演一气。

① 李天禄口述，曾郁雯撰录：《戏梦人生：李天禄回忆录》，第 97 页，远流出版事业有限公司，1991。

② 王嵩山：《扮仙与作戏》，第 231 页，稻乡出版社，1988。

③ 参见刘南芳：《由拱乐社看台湾歌仔戏之发展与转型》，东吴大学中国文学研究所硕士论文，1988 年。

日本殖民者禁鼓乐和推行"皇民化剧",完全是从政治与军事考虑。"禁鼓乐"是台湾戏剧活动的黑暗期,演剧活动几乎全面停止。但"皇民化时期"的"皇民化剧"、改良戏、新剧历程,却也被一路吸收各剧种养分的歌仔戏加以吸收。刘南芳评价说,"皇民化运动"推行后,随着战争日益激烈,社会动荡不安,许多剧团纷纷解散;胡撇子戏虽然没有广泛流行,但是却为台湾歌仔戏在音乐以及表演形式的自由上开了一扇大门。[1] 战后,穿着和服、手持千把拉、加入西乐甚至流行歌曲,专演奇情故事的胡撇子戏风格形成,发展至今。如西乐的加入、时装的借用、舞蹈音乐的添加、剧目内容的拼贴、演员乐师学习内容的扩大等现象,皆对战后胡撇子歌仔戏风格的形成及新剧的表演形式有着深刻的影响。1949 年后,台湾内台歌仔戏复兴,在商业剧场的刺激下,各个职业剧团在剧目内容、表现形态上努力求新求变,以增强市场竞争力。除了延续传统外,也开始跟随大众娱乐的流行趋势改编日本电影、武侠片等,演出中也加入了当时的流行音乐,强调机关布景和特效,表演上日趋生活化。于是胡撇子戏的名称再次出现,用以表示这种在表演风格上崇尚标新立异的新编剧目。

由于胡撇子戏诞生于殖民时代,演出方式混杂多元,因此,人们一直对其内涵争议不休,难以定位。刘南芳将胡撇子戏分为广义和狭义两种。就广义而言,有三方面特征:(1)无朝代:演出的故事纯属虚构,不像"古册戏"有历史或民间故事的依据。(2)古装打扮。演员的穿着打扮类似古装电影,不穿水袖袍服,改穿宽袍大袖的服饰,生旦用梳头、戴头套的方式,不像传统那样,采取勒头、贴片子等装扮方法。(3)加入流行音乐改编的歌

① 刘南芳:《试论台湾内台"胡撇子戏"的发展途径及其创作特色》,海峡两岸歌仔戏艺术节组委会编:《歌仔戏的生存与发展——海峡两岸歌仔戏艺术节学术研讨会论文汇编》,第 489 页,厦门大学出版社,2006。

仔调：在戏剧进行中加入合乎剧情的流行歌以烘托气氛，引起观众的兴趣，并增加戏剧效果。就狭义而言，除了上述三特征外，还具有以下几方面的表现：（1）"奇情刺激"的剧情内容。（2）"出人意料"的表现手段。（3）"通俗流行"的戏剧音乐。这些显然是就演剧方法来评定的。①

歌仔戏从形成以来就一直是包纳百川，广汲各类表演类型，胡撇子戏的发展，固然是因应殖民文化政策而产生的变体，但也是一种新的发展路径的尝试。重点并不在于异质文化的进入或表演形式的混杂；而是在具体的历史语境中，对文化主体性、剧种特质该如何理解和坚持，如何消化和吸收其他文化、其他表演艺术的因素，使之成为本文化和剧种发展的有机营养。

近年来台湾兴起了颠覆传统、解构正统、突破商业机制、实践个人的戏剧理想的实验戏曲的尝试，也称作小剧场戏曲。创作者试图于剧本选材、舞台美术、角色行当上做另类、颠覆地创新。2006年9月，在台北市举办的歌仔戏创作艺术节，内容之一是以一桌二椅为规定场景，拟定"传统三小戏"与"现代戏"作为创作主题。② 其中，厦门歌仔戏剧团表演的《孟姜女哭长城》，台湾学者的评价是：非常胡撇子。可见胡撇子戏问题并不只是历史的悬案，作为歌仔戏剧艺创作的一种风格或剧种发展的一种尝试路径，在跨文化交流日趋频仍的今天，似乎还有更多探讨的空间。

三、民间戏曲寻找新的生存空间：台湾歌仔戏西进和南下

早在"皇民化运动"推行之前，殖民当局即借口歌仔戏败坏

① 关于胡撇子戏尚可参考台湾学者谢筱玫、杨馥荔、蔡欣欣、石婉舜、林茂贤等人的论著，此不赘述。

② 作品包括台湾明华园天字戏剧团《张古董租妻》、陈美云歌剧团《重逢鲤鱼潭》、纳豆剧团《两个时代》、春风歌剧团《飞蛾洞》，以及厦门歌仔戏剧团《楼台会》、《孟姜女哭长城》等。

风俗、扰乱民心，主张禁演。1914 年 11 月 4 日的《台湾日日新报》提议"歌仔戏之猥亵，宜为禁演"。1917 年 6 月 20 日的《台湾日日新报》报道了宜兰敦风会严禁采茶戏、歌仔戏等。1926 年 10 月 28 日的《台湾日日新报》称："淫戏宜管束：歌仔戏、采茶戏之败坏风俗，影响社会极大……是以警察有关当局，严禁开演。"1932 年《台湾日日新报》第八版第 11613 号《歌仔戏被禁·班员饥饿》记载着当时有关当局确实针对歌仔戏演出进行惩处。

20 世纪二三十年代台湾歌仔戏开始回传闽南和流播东南亚地区，并在此时形成规模。这个传播过程固然有多方面的原因，如由于语言风俗相通，歌仔戏在闽南和东南亚受欢迎等，但是日本殖民当局对台湾歌仔戏的压制和各种禁令，是造成大量台湾戏班在这时西进和南下，寻求开拓新的生存发展空间的重要因素之一。

根据厦门市台湾艺术研究所的田野调查，20 世纪 20 年代厦门即有歌仔戏之演出。"台湾戏仔"是厦门人最早对台湾歌仔戏的称谓。[①] 1925 年厦门梨园班双珠凤聘请台湾歌仔戏艺人矮仔宝（本名戴水宝）传授歌仔戏，改为歌仔戏班。1926 年，厦门梨园戏班新女班也改为歌仔戏班。[②]

1926 年台湾歌仔戏玉兰社来厦门演出。当时 17 岁的赛月金随团来厦，在厦门新世界戏院演出，盛况空前，影响很大。比较受观众欢迎的剧目有《孟姜女》、《唐伯虎点秋香》、《陈世美》等。演出时间长达 4 个多月。[③] 据赛月金回忆，她曾听说在玉兰社来大陆之前，明月园曾来过厦门新世界戏院演出三个多月（客

① 吴安辉：《台湾歌仔戏传入闽南考略》，《闽台民间艺术散论》，第 135 页，鹭江出版社，1991。

② 陈耕、曾学文、颜梓和：《歌仔戏史》，第 96～105 页，光明日报出版社，1997。

③ 赛月金回忆当时的戏班主是蔡雄，和她唱对手戏的小生叫天连叫，戏班演职人员多达 70 多人。

人班改唱歌仔戏），剧目有《三闹地狱阴阳塔》、《白扇记》、《李亚仙》等。而在玉兰社回台湾之后，雅赛乐、三盖乐、客人班等戏班相继来厦演出。①

就在1926年，厦门局口街旅厦台胞组织的歌仔馆平和社、厦禾大王宫的谊乐的、中山路的开乐社、草仔安的福义社、后岸的亦乐轩等社馆纷纷成立。这些歌仔馆开始打破台湾人的小圈子，吸收一些本地青年参加，如陈瑞祥、吴泰山、邵江海等都是这一时期参加歌仔馆，开始学习歌仔戏。同时，一些歌仔馆的高手由票友而下海，如王银河1928年加入双珠凤班，温红塗也时常客串戏班演出。歌仔戏在这一时期开始扩散到同安、海澄等地。

1929年初，厦门龙山戏院聘请台湾霓生社到厦门公演，该团阵容强大、设备完善、服装布景华丽、艺术水平较高。全班70多人。主鼓乌根、主弦天赐，主要艺人月中娥、青春好、冲霄凤等，都是当时歌仔戏的高手、名角。演出剧目有《山伯英台》、《陈三五娘》、《孟姜女》、《孟丽君》等。这样高水平的歌仔戏班立刻受到闽南观众热烈追捧。在龙山戏院演出一个多月，场场爆满。随后又在同安、石码、海澄等地演出一年多，造成轰动。1930年霓生社回台湾，艺人貌师、勤有功等留在石码一带传艺，带出了周德根、姚九婴等一批徒弟，为闽南歌仔戏的发展打下了坚实的基础。闽南歌仔戏逐渐盛行。

紧随霓生社之后，台湾歌仔戏班明月园、霓进社、丹凤社、牡丹社等也相继在这一时期来闽南演出。大约在1930年，台湾最早的歌仔戏班之一德胜社在南洋公演6个月后，于归途中绕道厦门，做短期的演出。② 霓生社于1931年和1937年两次再入厦演出。

① 陈耕主编：《歌仔戏资料汇编》，第168页，光明日报出版社，1997。
② 施叔青：《西方人看中国戏剧》，第131页，人民文学出版社，1988。

歌仔戏风靡鹭岛，俗民阶层如醉如狂，而一些知识阶层的人士则强烈不满歌仔戏"诲淫诲盗、贻害社会"。1931 年 12 月 24 日的《厦门时报》上发表了一篇题为《处处皆闻"伊老"声》的文章，提及歌仔戏在台被禁，故"全台歌仔戏，一齐出发西来"。

> 关于台湾歌仔戏应行禁止之理由，本报第 2 期已载之至详，兹又据台湾来客称云，自今春以来，此种歌仔戏，在台则被当局制止演唱，并禁止人民喊唱此种歌调，是以全台歌仔戏，一齐出发西来，厦人不知其害，竟迷之好之，致使三十横里之厦埠，处处皆闻"伊老"声……

罗时芳在《赛月金传略》中也提及："自 30 年代推行'皇民化'，禁止带有民族意识的文化艺术活动，至 40 年代尤烈。歌仔戏大受摧残。艺人被迫出省谋生。"① 1937 年赛月金随有名的爱莲社再次来厦，自此留在了闽南。

东南亚地区也是闽南华侨聚集区，为了获得更多的商业利益，不少台湾歌仔戏剧团来到东南亚演出。1929 年台湾歌仔戏班霓进社到厦门龙山戏院演出，不久便前往新加坡、马来西亚，且改班名为凤凰班，这是目前已知到东南亚演出的第一个台湾歌仔戏戏班。② 戏班拥有台柱小生瑶连琴和花旦锦兰笑，全团人员多达五六十人，阵容浩大，立刻风靡新、马两地。1930 年，由黄如意领导的凤舞社也前往新加坡演出，团中有筱宝凤、有凤音、叶金玉、天仙菊等，都是知名的歌仔戏演员。同年，德胜社一行数十人到新加坡、菲律宾演出，所到之处，华侨为之疯狂，盛情以待，连演六个月。1931 年丹凤社因新加坡大世界游艺场开幕而前往演出《丹凤牡丹图》，服装布景融合中西，让观众大为惊奇。

① 陈耕主编：《歌仔戏资料汇编》，第 106 页，光明日报出版社，1997。
② 一说为 1930 年，另一说为 1927 年。参见陈耕主编：《歌仔戏资料汇编》，第 74～103 页，光明日报出版社，1997。

1933 年霓生社亦前往新加坡演出。

第三节　国民政府的地方戏改良

一、抗战期间闽南的地方戏改良

抗战时期的歌仔戏改良，是闽南地方戏曲在特殊社会政治背景下的一次重要转型。歌仔戏回传闽南，在剧种更迭的混杂多样中汲取闽南原乡的艺术营养，艺人们在禁戏压力下，突破原先的传统制约，融合创造出改良戏这一新的变体。歌仔戏改良运动经由民间自发改良，到政府有组织有计划的改良，其内容包括班社改良、剧本改良、音乐改良以及剧员培训等。

1. 抗战时期歌仔戏改良的背景

自 20 世纪 20 年代歌仔戏传播入闽南之后，一方面是俗民阶层男女为之着迷，演剧活动热闹非凡，另一方面，却引发不少知识阶层人士的不满，他们认为歌仔戏纯属诲淫诲盗，是一种祸害社会的俗物。两种情绪集结，引起了很大的争议，形成了两军对垒的局面。① 有的反对者甚至投书报刊，呼吁禁止。1931 年 12 月 28 日，《厦门时报》载：

> 歌仔戏是一种诲淫诲盗的戏剧，其直接间接，贻害社会影响道德很大，自今年来，输入厦门之后，风靡全岛，无论妇女儿童，都时时在唱这种淫亵的词句，甚至做出种种不正的勾当，伤风败俗，真是怪谬极了，讵意吾厦的党部，与教育当局，却置之泰然，目为无伤，这真是令人费解了，我想这种淫戏不禁止，淫词不禁唱，社会定必趋入坑陷淫靡之态，如果要严禁，在下提出四点：一、党部应负责严厉取缔

① 曾学文：《厦门戏曲》，第 95～98 页，鹭江出版社，1999。

戏院表演，二、教育局应将其害处训令各学校，严禁学生看戏习词，三、各保公会应取缔保内的流氓结组念歌仔戏团，四、公安局应绝对禁止全市露演行唱此等歌剧！

歌仔戏屡屡被禁，不止由于伤风败俗，有碍治安，或是由于战时宵禁，更由于它是唯一诞生于日本殖民统治时期台湾的剧种，故被视为"亡国之音"而大加挞伐。

1933 年海澄第六区奉十九路军令，禁演台湾戏仔："海澄第六区区长丘廑兢……以前此区自治处曾奉十九军令，禁止演台湾戏仔，二本地戏仔表演台湾歌仔戏出，其所表演情节，及歌调口白，完全相同，认为仍然有碍风化，即令其随时停演，并予处分。"① 同一时期，十九路军总指挥部还曾发布另一道禁令："市公安局昨发布告，略谓：奉市政筹备处训令开，查接管思明县卷内，奉十九路军总指挥部训令开，边区告警，后方为安定人心保持秩序安宁，应严密防范不逞之徒乘机捣乱，查民间迎神做戏，及街头讲演圣书，每易为奸徒利用，以为宣传捣乱之机会，应急暂严行取缔，仰该局长遵照严行取缔，毋稍宽忽，等因奉此。查迎神赛会，当街唱戏，以及演讲圣书各情事，类多引诱迷信，虚耗钱财，益以妨害风化，阻碍交通，更有滋生事端，影响治安，叠经示禁有案，际兹前方剿赤期间，所有后方治安，允宜切实维持，上列各项，尤应认真查禁。"② 1933 年 10 月 20 日，龙溪县政府"布告各乡民，禁演台湾戏，略谓：查近来各乡社，每有聘请台湾人教习子弟，演唱台剧，歌词淫秽，风化有关，亡国余音，从严禁止。自布告之后，关于演唱台湾调之戏，一律不准再演，

① 《海澄六区长取缔台歌剧（遵奉总部命令）》，《江声日报》1933 年 6 月 3 日。

② 《取缔普度演戏讲圣书虚耗钱财妨害风化滋生事端影响安宁》，《江声日报》1933 年 8 月 20 日。

各乡子弟如有已经学习台剧者，应即停止再习，改营正业，不得稍事违延，致干未便，除分令外，合张布告，仰各乡社民众，一体遵照，此布云云"①。这些禁令的颁布似与十九路军入闽颇有关联。②

虽然禁令频出，但却无法做到令行禁止。《震中报》1935 年 4 月 9 日第 2 版《迷信未除城南昨日迎神赛会表演台调歌剧当局未加取缔》，报道了当时开漳圣王（陈元光）入火祭祀仪式上尚有歌仔戏之演出。4 月 10 日，《震中报》对同一事件再做报道："新桥大庙开漳圣王入火之日，一般愚夫愚妇即乘此机会，聘请所有台剧，计有七阵，高唱淫调。通街大衢，于是晚即搭台路中。以便登台表演。一般红男绿女，莫不摩肩擦臂，以一睹为快，计登台者，有米市街'金山同乐园'等两台，剧目为《呆徒富贵》，一台于草仔寮，至于最负盛名之石码'礁洲团和兴剧'，则搭台于竹排澳。剧目为《再世之仇》。至于排场者计有合隆号一场，系'葱园乐吟亭'。剧目为《英台山伯》。同街新裕丰门首，亦排一场，时虽大雨如注，如一般围观者，尤恋恋不舍，手各执雨伞，围听不离，虽浑身如落汤鸡，亦必所不惜……"③ 可见，政府虽然严禁歌仔戏的演出，可面对民间信仰盛大的祭祀仪式，被禁的歌仔戏班社大规模参与其中，却也束手无策，而且还得"派

① 《龙溪县府禁演习台戏　亡国之音诲淫》，《江声日报》1933 年 10 月 21 日。

② 陈翘先生在《抗战时期福建地方戏曲改良运动》（2007 年海峡两岸抗战戏剧研讨会）中，认为：十九路军之所以特别注重严禁歌仔戏，而且冠之以"亡国之音"，就是因为歌仔戏是诞生于台湾的剧种。是日本殖民统治台湾期间诞生的剧种，其内在因素，就是要把被压抑的一腔抗日怒火发泄于歌仔戏身上。

③ 《经政府严禁之台湾歌剧昨在新桥头公演》，《震中报》1935 年 4 月 10 日。

警士及团丁前往维持秩序"①。

　　歌仔戏屡禁不止，足见闽南民众之热爱。但是中日战争的情势日益严峻，战时宵禁、反日情绪高涨以及成见等，都促使政府将禁戏再度提上日程。"回到漳州以后的歌仔戏依然是灾难重重，国民党反动派说它是'亡国调'，对'歌仔戏'艺人的侮辱和迫害，无所不至。到了抗战爆发，更是凶狠地下令禁演，甚至扬言凡是唱'台湾戏'的抓到就要杀头，并以搜查汉奸为名，逮捕'歌仔戏'艺人游街……"② 邵江海在《芗剧史话》中说："抗日战争发生后，反动政府更诬为'亡国调'严禁演唱。由于群众的喜爱，就采取种种办法来维持演出——有的不动锣鼓、有的半夜后才开演，甚至有些地方拿出自己的武器来放哨，以保障演出的安全，及至厦门沦陷于日寇以后，反动政府配合了'武营军'强行禁演，并张贴告示说：有谁仍敢演唱者，将按军法制裁。在这种情况下，大部分业余剧团只得停演，而一些专业剧团的艺人则到处受迫害，甚至被扣押，使得艺人生活极不安宁。"③

　　这种严酷的现实，直接导致了艺人的生存问题和歌仔戏的危机。穷则思变，歌仔戏艺人们不得不思考以改良为手段，寻求歌仔戏在闽南继续存在发展的空间。同时，自20世纪30年代歌仔戏在闽南风靡以来，不仅台湾戏班接踵而至，本地的子弟班、歌仔馆、专业戏班不断涌现，演出水平日益提高。歌仔戏的子弟班在龙溪一带及同安、南安等地，如雨后春笋般勃兴。据说，当时仅龙溪锦江一带的子弟班就有30多个。龙溪一带还曾产生过一些受观众欢迎的本地艺人，如浒茂生、白礁旦、崎巷丑、北门须。

　　① 《迷信未除城南昨日迎神赛会表演台调歌剧当局未加取缔》，《震中报》1935年4月9日。

　　② 陈耕主编：《歌仔戏资料汇编》，第11页，光明日报出版社，1997。

　　③ 陈耕主编：《一代宗师邵江海》，第78页，光明日报出版社，1997。

还有后来深受闽南观众欢迎的著名戏师傅邵江海、林文祥等。这都说明歌仔戏在闽南经过一段时间的传播，已经具备了相当的艺术水平和发展基础。何况闽南原本就是歌仔的故乡，民间音乐歌谣十分丰富。在歌仔戏冲击下，原本流行于闽南的梨园戏、四平戏、白字戏、竹马戏、猴戏等剧种的生存空间被占领，有的干脆直接改作歌仔戏班，像当时比较有名气的小梨园戏班连桂春、正桂春、旧玉顺、新玉顺等就先后改唱歌仔戏。这样丰厚的文化艺术土壤和剧种更迭的混杂情形，为歌仔戏改良提供了丰富的艺术资源和可能性。内外因的共同作用催发了抗战时期民间艺人对歌仔戏艺术的自发改良。

二、民间自发的歌仔戏改良——改良调与改良戏

从歌仔戏艺人的口述史材料看，当时所谓的改良调是个十分混杂笼统的称呼。改良调的来源很多，主要包括从其他剧种、曲艺中吸收改编的曲调，糅合歌仔戏曲调和锦歌曲调改编创造的新调等。甚至在改良中连乐器也发生了变化。

林文祥回忆说，当时戏班因为歌仔戏被禁而停演十多天，为了有碗饭吃，艺人们想办法把壳仔弦改用六角弦，大广弦改用南管二弦，月琴改为三弦，台笛改用苏笛，以解决乐器问题。用【更鼓调】、【厦门锦歌】、【锦歌四空仔】、【苦瓜调】四个调来作为主要曲调。另外还用一些歌曲中的曲调代替，如《苏武牧羊》、《麻雀与小孩》、《瞎子瞎算命》、《蝶恋花》。林文祥在教《永乐君游河南》和《锦香亭》这两出戏时，主要曲调不够用，就把《苏武牧羊》中的曲调用到各行当中去，演出时，有不少观众称这些是改良调。从此就成为"改良仔调"。[①] 邵江海早在 1936 年就着

① 陈耕主编：《歌仔戏资料汇编》，第 112 页，光明日报出版社，1997。

手歌仔戏音乐的改良，① 创造出歌仔戏代表性曲调——【杂碎调】。邵江海在《芗剧史话》中说，为维持生活，有几个班的专业艺人，就不得不采用其他剧种如京剧、锦歌、高甲、潮剧等的曲调来代替。邵江海自己在这时候，也于【台湾杂念】和【锦歌什咀】的基础上创作出另一种的【什咀调】，而成为演出中的主要曲调，当时称为改良调，这种曲调从此便在农村的各个角落盛行起来。谢家群在《芗剧艺术通史》中写道："还有一些艺人迫于生计，坚持采用当地流行的其他剧种，如京戏、四平、梨园、高甲、竹马、南词、潮音及锦歌的曲调加以改编，名为'改良调'。不敢唱【台湾杂念调】、【卖药仔哭】与【七字仔调】，不再用台湾歌仔戏的主要乐器。……这样听起来味道就不一样，人们称呼为'改良调'。民间艺人邵江海等人试用锦歌【杂碎调】改写……从杂凑调中选出改编为'走路调'，成为'改良戏'的主要曲调，逐渐在龙溪、海澄一带的农村中盛行起来。"② 《中国戏曲志·福建卷》记述："邵江海、林文祥等艺人又从'锦歌'里吸收养分，以【杂碎调】为主曲，融合南曲、南词、山歌小调，入【孟姜女唱春】、【梨膏糖调】等，重新创造一套新唱腔'改良调'，代替原来的台湾歌仔调，搬上舞台演出，时称'改良戏'。它以巧妙的方式，躲避了当局的禁令，在漳州、龙溪的芗江一带

　　① 吴安辉先生在《【杂碎调】（【都马调】）创立过程考》一文中，引述同安新连春戏班老艺人朱天送、黄春治等人的口述材料，认为在1936年，邵江海在同安马巷新连春戏班教戏时，就曾教过【杂碎调】，似乎是【台湾杂念】和【锦歌杂嘴仔】相混合了。另外，据新金春戏班艺人披露，在《六月雪》之前，戏师傅吴太山已经将【杂碎调】运用于《月里寻夫》一剧。参见《百年歌仔：2001年海峡两岸歌仔戏发展交流研讨会论文集》，第316～333页，2003。

　　② 谢家群：《芗剧艺术通史》，《文史资料选辑》第2辑，第85～86页，1982。

广泛流传，并迅速发展……"①

从这些记述中，可见当时艺人自发的改良主要在音乐方面，最重要的是不唱【七字调】、【哭调】，以免涉亡国调之嫌。改良调有广义和狭义之分。广义的改良调乃抗战期间新创的、包括了【杂碎调】在内的一系列曲调。狭义的改良调则是最常为人们提及的【杂碎调】，它应用灵活、表现力强，② 并且传入台湾，被称作【都马调】，影响深远，成为与【七字调】并称的歌仔戏两大曲牌。罗时芳曾特别指出【杂碎调】的特性及其与歌仔戏其他曲牌的关系：

> 【杂碎调】的产生，不仅是为歌仔戏产生了一个新的曲牌，而且成为歌仔戏中与【七字调】并重的一大声腔，并且在徵商调式的曲牌中形成了核心，它既有变体，如【什字仔】、【十一字仔】、正反管和长短句，又拥有与它同调式和旋法的某些曲牌。首先是它所源出的【锦歌杂念仔】和【台湾杂念仔】、【锦歌七字仔】。其次，在这些的外围，有大量的徵调式的【调仔】……其中又主要是民歌，如七言四句的【五更鼓】，七言上下句的【长工歌】，五言的【工场褒歌】。一些七言、四言的"褒歌"等……【杂碎调】使唱调与商徵调式的串仔有所依附，易于融合。因此，【杂碎调】为歌仔戏的曲牌联缀体避免了生硬连用甚至格格不入的缺点……开

① 柯子铭主编：《中国戏曲志·福建卷》，第95页，文化艺术出版社，1993。

② 陈彬、刘南芳总结【杂碎调】在歌仔戏音乐发展中的成就为：(1)韵脚的扩大丰富了演唱的内容；(2)长短句对于"四句联"的突破与发展；(3)闽南方言声韵的掌握与音乐旋律的密切配合；(4)发展丰富了歌仔戏音乐的表现功能。参见陈彬、刘南芳：《【杂碎调】在歌仔戏音乐上的成就》，《百年歌仔：2001年海峡两岸歌仔戏发展交流研讨会论文集》，第360～389页，2003。

拓了宽广的天地。①

1939 年后，邵江海便开始创作适合【杂碎调】演出的剧本，1939 年下半年，邵江海创作出具有本地特色、大量采用【杂碎调】演唱的第一个歌仔戏新剧本《六月雪》，继而，他进入改良歌仔戏剧目的创作高峰期。他先后创作出《孔雀东南飞》、《陈三五娘》、《金玉奴》、《描金凤》、《秦雪梅》、《断机教子》、《安安寻母》、《李妙惠》、《郑元和》、《琵琶记》、《王仔怀义买老爸》、《玉堂春》、《三娘教子》、《王莽篡汉》、《掘窑》（又名《刘秀掘窑》）、《范蠡进西施》、《水鸡记》、《吕蒙正》、《庄子劈棺》、《卢梦仙》、《白扇记》、《战地啼鸳》、《改良山伯英台》、《三家绝》、《十五贯》、《西厢记》、《白蛇传》、《孟姜女》等。

三、政府主持的歌仔戏改良

1941～1942 年，抗日战争逐步深入，福建省政府下达指示，要求各地对现有的地方戏剧进行改造利用，以期成为一支宣传抗日的力量。尽管政府屡次禁演歌仔戏，但仍无法阻挡民众的喜好，尤其在艺人们自发改良之后，顶着改良戏名头的歌仔戏又兴起了。② 在这样的背景下，歌仔戏被纳入战时动员体系，开始了官方主导下的改良。

1941 年春，龙溪县社会服务处着手筹备集训改良戏班，以本县改良戏班为对象，先后组织集训。当时这个服务处设在漳州断

①　陈耕、吴慧颖：《略论林镜泉与罗时芳对歌仔戏艺术的贡献》，《百年歌仔：2001 年海峡两岸歌仔戏发展交流研讨会论文集》，第 148 页，2003。

②　当时在龙溪，有崇福村人方桶组织的新艳春班；溪州（北溪头围）钱财宝和林青仔组织的金宝陛班；恒泥（下楼）组织的新恒春班，城内林棍组织的金丽华班；玉江组织的玉宝陛班。漳州有南宝陛、龙宝陛和宝连陛等十多个改良戏班。

蛙池旧汽车站内。主要负责人是社会服务处总干事曾乃超。

据陈翘《抗战时期福建地方戏曲改良运动》一文分析，改良大约经历了三个时期：初始时期（以班社登记为主）、重点扶持时期——试验期（以推选优秀班社为重点）、全面展开时期（改良后的班社登记；新编国防剧本、改良音乐的推广；举办剧员培训班）。

1. 班社登记

当时的改良主要是针对职业戏班，虽然名曰乡剧，实际上已经不是自娱自乐的子弟班了。郑天辉在《前伪龙溪县社会服务处集训乡剧有关情况》中说："当时的改良戏班，已不是子弟戏性质，而是营业性质；演员及工作人员均有定日薪，剧团采取股东形式，自负盈亏。"① 首先进行的是戏曲班社的登记工作，主要是对流动性强、人员混杂的戏班加强管理，通过发放演出许可证、训练改良等做法，试图对戏班和演出内容等进行掌控，同时班社的登记也有助于戏捐的征收。

乡剧班社登记的起始时间，目前尚未有确切的记载。陈翘先生根据《闽南新报》的两则报道②，推断乡剧班社登记 1939 年已经初见端倪。1941 年 2 月 9 日，漳州《闽南新报》发表的《龙溪县社会服务处自二月十日起至十二日止举行出钱劳军游艺大会》广告中，可看到该会的游艺项目中，已包含了乡剧班社。这说明至少在此之前，经登记的乡剧班社就已经获得演出许可证了。

至 1941 年 11 月 8 日，龙溪县社会服务处正式宣布："本县社

① 《龙海文史资料》第 6 辑，1984。

② 1940 年 6 月 29 日《闽南新报》报道云："近日本市广南路一带，竟连日公然演唱假借子弟班名义之台剧。"9 月 18 日《闽南新报》又报道云："去年本市更有桥南、瀛洲两剧社之设，今春四月间复为当局查禁，着令该剧社解散。而该剧社等，明即奉令解散，暗仍私下结集四出乡村公演，许多乡姑农妇，受其愚惑。"

会服务处，改良各乡剧团，收效颇著，当前，切实派员登记者，计划有 14 单位，然各乡四邻犹先后相继到本处申请报审，仍接踵而来，本处将健全剧团，为切实担负抗建宣传力量起见，暂时准许未登记剧社，继续登记，容缓训练。"这标志着改良乡剧班社的工作进入全面展开阶段。

1943 年 11 月 26 日，国民党龙溪县党部社会服务处再次发出通告，对已登记过的改良乡剧团重新登记："查本处前为转移社会风气，加强抗建宣传起见，特统制全县乡剧团，加以训练改良后，方准出演。施行以来收效颇大。唯迄今日久，各剧团间因人事更动，而致解体及与本处失联络者甚多，亟需重新登记，加以调整，以利事功。兹订自本月六日起至廿二日止为登记期间，希各乡剧团来处报请登记。逾期认为自行放弃权利，原有该剧团资格即予取消。"①

2. 剧团的集训改良

对于登记的改良戏班，国民党龙溪县社会服务处采取了轮训的方式，举办剧员培训班，先后进行集训。"集训期间，下午和晚上演出，售门票一部分收入作剧团费用，另一部分作集训费用，不足之处，由服务处补贴少许；上午安排听课、编练等工作"②。那时参加集训并为社会服务处正式承认的，计有新艳春、金宝陞、新恒春、金丽华、玉宝陞、宝连陞、龙宝陞、新金春等12 个戏班。集训之后，戏班依次编为龙溪改良乡剧第一团、第二团、第三团……并改名为复兴、必胜、热血等，以彰显抗战色彩。但是笔者曾访谈当年金丽华的当家小生颜梓和先生，他认为，戏班集训其实也是流于形式，只要挂名登记，改个班名就是改良了，其他的一切如旧，换汤不换药。

① 参见《闽南新报》1943 年 11 月 26 日。

② 陈耕主编：《歌仔戏资料汇编》，第 201～204 页，光明日报出版社，1997。

对民间戏班改良的另一个重要措施是在剧团里增设指导员，以加强剧团的管理、编导和排练等工作。每个剧团设团长一人，指导员一人。团长一般是由剧团的班主担任，指导员以招收选任。1941 年 8 月 13 日，国民党龙溪县社会服务处在《闽南新报》刊登征聘乡剧团指导员广告，招聘 12 名乡剧团指导员。指定指导员的资格为："凡在高中毕业或具有同等学历，擅长戏剧歌曲肯与苦干者不分男女均得应征"；指导员的待遇为："凡经本处录用者每月供职外，视工作能力分（一）八十元，（二）九十元，（三）一百元三等支给"；并刊有附则"（甲）如经录用者，于十八日函知到处分配工作。（乙）服务期间，随剧团出发各地工作，并接受本会指挥"。曾任改良乡剧团指导员的郑天辉回忆说："我经过曾乃超当面考试，约一个月后才得到录用的通知，被分配在改良乡剧第四团'金丽华班'任指导员。记得当时还有周帧、周炳煌、王宗汉（光汉）、王晓波、王逸飞、郑炳煌和那少庵等人。"① 指导员的工资由各剧团支付，驻团工作，跟班行动。指导员的任务是：协助团长做好管理工作，主要是演员生活作风的关注和规正；演出时间的控制（规定晚上演出不得超过 12 点）；推行服务处编剧组所编的剧目；协助剧团导演的编练；搞好剧团与剧团之间的团结；宣传抗日救亡运动；收集群众反映等。但是在执行中，却常遭逢种种阻力，指导员的作用实际上很有限。

3. 新编国防剧本，推广改良音乐

戏曲改良的重要步骤之一是演出内容的改良，主要体现为新编国防剧本，推广改良音乐，以符合抗战精神。为此国民党龙溪县社会服务处专门成立编剧组。当时服务处编写的剧本有《吕四娘》、《哭秦庭》、《苏武牧羊》、《骂延寿》、《风波亭》、《梁红玉击鼓助

① 陈耕主编：《歌仔戏资料汇编》，第 201～204 页，光明日报出版社，1997。

战》、《民族英雄史可法》、《文天祥》和《花木兰》等剧目，基本上是借古喻今，激励民族精神，反抗外敌入侵的主题；此外，还有各剧团自编的抗日歌曲或反侵略的历史剧。改良歌曲中有邵江海师傅所编的《抗倭歌》、《十二月抗日歌》、《廿四送哥上前线》、《壮丁入营训练歌》、《哭汉奸卖国贼》等歌，较受群众赞许，鼓动性也大。

1941 年 9 月 17 日，国民党龙溪县社会服务处为加强抗战宣传，呈报上级核准，编印歌本、戏本，并且要求各改良戏班"不得出演旧戏，凡有演出务须新剧本"，试图扩大改良成果："兹探悉该处编印改良乡剧台本小丛书。第一辑有（一）《文天祥》；（二）《侠女复仇记》；（三）《王佐断臂》；（四）《吴越春秋》；（五）《小白龙抗日记》；（六）《屠户》六种。均系发扬民族精神，激发爱国情绪名戏，极适合各乡剧演出。已于昨（十七）日全部出版，并分发各已登记（登记不合格乡剧班仍禁止）乡剧团，切合排练。自旧历八月一日起，不得出演旧戏，凡有演出务须新剧本。至第二辑亦六部：（一）《桃花扇》；（二）《塞上风云》；（三）《戚继光平倭传》；（四）《木兰从军》；（五）《血印和尚》；（六）《新雁门关》，正在赶印中，不久即可出版。又社会处依据改良起见，由处尽量收集民族形式之新歌若干，印发各乡剧团□演，已出版《乡剧歌曲集》一册，包括新歌，及流行于民间优雅谣曲，计廿五调；另附《怎样看国乐谱》一文，极合各乡剧团应用。并于昨（十七）日连同台本小丛书第一辑分发各乡剧团习唱云。"[①]

可是，这些改良剧本并不是很成功。在剧团推行服务处新编的剧本，也是困难重重。郑天辉认为："首先是编剧人员对编乡剧的经验不足，有的台词不合演唱者的口风，有的内容不是过于单调就是过于冗什，对观众吸引力差，故推行新编剧目的工作做

① 《龙溪社会服务处编印新剧本歌曲多种已分发各改良乡剧团专用》，《闽南新报》1941 年 9 月 22 日。

得不多。比较成功的是漳州南宝陞班演《四娘下山》受到观众好评。其余的收获不大，如新艳春演过一次《哭秦庭》，因太枯燥无味，观众几乎溜光！"①

倒是艺人们自编和演唱的那些抗日歌曲，在民间的反响较大，积极有效地调动起民众的抗战热情。据说有一次金丽华班在毗邻沦陷区的海沧镇演出，正当邵江海上台唱《骂日寇歌》，全班演员配合伴唱《流亡三部曲》之时，敌人的探照灯突然扫过来，顿时群情激昂，高呼"打倒日本帝国主义"的口号，台上台下同仇敌忾，一片沸腾。

4. 组织戏班劳军、竞赛，推选优秀班社示范演出

经过改良后的乡剧，颇为国民党龙溪县党部所重视，政府屡屡组织改良戏班劳军、竞赛，推选优秀的改良乡剧团参加游艺活动，进行示范演出或募捐义演，试图将国家政策引入商业性和民俗性的戏曲活动，将民间戏班也纳入全民抗战动员之中。

1941 年 5 月 30 日，国民党龙溪县社会服务处举办端午节劳军游艺大会的广告中，已经推出改良乡剧英芳班、金宝华、金丽华三个班社的演唱竞赛，此时，国民党龙溪县社会服务处已经着手推选改良乡剧优秀班社的工作。在龙溪县政府社会处成立两周年纪念大会，"特调抗建乡剧团中优秀之三团表演"，这三团即抗战团（英芳班）、建国团（金宝升）和群雄团（群星班）。所演剧目正是新编国防剧目：《壮志凌云》、《刺雍正》、《郑成功》、《小白龙抗日记》、《斩经堂》、《王佐断臂》、《献貂蝉》、《戚继光平倭传》、《岳母刺背》。

1943 年 2 月，国民党龙溪县党部筹集修建费游艺大会，乡剧芳英班演出《赵匡胤登基》；1944 年 11 月 14 日，在国民党龙

① 陈耕主编：《歌仔戏资料汇编》，第 201～204 页，光明日报出版社，1997。

溪县党部社会服务处筹募冬季救济金游艺会中，乡剧一团英芳班先后演出全本《火烧白花楼》、《薄情郎不认前妻》；乡剧六团龙宝升则演出《欺贫悔亲》、《包公案》等剧目。其中最盛大的一次演出，数 1944 年 2 月 2 日，第三战区妇女工作队筹募军中文化事业基金、陆军第一○七师筹募修建营房经费、漳码警备司令部筹募囚粮经费联合游艺大会。在这次游艺大会中，参加演出的有国立音专、龙溪平剧社、石码平剧社、大舞台平剧、大吉升平剧以及五个乡剧班：英芳班、南宝班、宝连升、龙宝升、金宝升等。①

　　这场政府主导的地方戏曲改良，在抗战的背景下，具有一定的合理性因素，也进行了某些戏剧改革的尝试。但是由于对民间戏曲的不熟悉、政策措施的粗疏和人才的欠缺等原因，终究匆匆落幕。郑天辉先生回忆说，社会服务处总干事曾乃超，起初对戏班的改进和扶持抱很大的信心，但不到一年，阻力重重，工作未收到预期的效果，社会评价不佳，认为歌仔戏是低级趣味，没有可取之处。曾乃超于是辞职他任，所缺由漳州人郑适南继任。但郑的能力不及曾，工作更无成效，不得不在 1942 年冬停办乡剧集训，总干事郑适南辞职，各剧团的指导员回老家。剧团有的解散，有的改头换面。1947 年，教育部曾下达训令要求各省市规划"地方戏剧人员之训练以及戏本之修订"②。然而福建省教育厅在给教育部的回复中，就阐述了由于缺乏经费、专门机构和人员，实际操作十分困难因而无法执行。可见当政者此时既无心也无力改良地方戏剧了。

　　①　参见陈翘：《抗战时期福建地方戏曲改良运动》，海峡两岸抗战戏剧研讨会，2007。

　　②　1947 年 6 月 6 日教育部训令《令饬办理地方戏剧人员训练班由》，福建省档案馆藏。

第四节　国民党退台后的戏剧政策及其影响

一、"反共抗俄"剧

国民党退台后，以戏剧作为"反共抗俄"宣传的工具，其灵感大约得自抗战戏剧改良运动。在政策法令的实施、组织机构的建设、戏剧活动的组织等方面，可以看出抗战时期文艺政策的延续。在抗战时期，戏剧在动员民众参与抗战中发挥了很大的作用，许多剧作家纷纷编写抗战剧本，并亲自投身戏剧运动，时称"国防戏剧"。因为戏剧是最有力、有效的艺术，可以用最形象最直接的方式表现，又可以很快地调动群众的情绪，直接传递思想。在台湾当局控制、操纵下，一些剧作家将抗日剧中的人物、事件用反共的事件和人物加以取代，用"旧瓶装新酒"或"移花接木"的技巧，轻而易举地就完成新的"作品"了。如沈浮的《重庆二十四小时》被改成《台北一昼夜》（张彻改编、导演，于1950年首演）；陈铨的《野玫瑰》剧名不改，但是剧中的"天字第一号"由抗日潜伏者变成了反共的地下工作人员。对此，黄美序先生指出，抗战戏剧曾一度为反共戏剧提供了"八股模式"，就戏剧艺术来说，这种"移花接木"的做法并不能滋养当时的台湾戏剧，使之开出美丽的花朵、结出珍贵的果实。[①] 而抗战戏剧简单化、公式化的缺陷同时也被"反共抗俄"剧所继承。

有鉴于抗战和解放战争时期国民党相对于共产党在文艺表现上的不足，1950年台湾当局建立一连串的文艺机构，包括"中央改造委员会"、"中华文艺奖金委员会"和"中国文艺协会"等，试图从社会资源和组织架构上控制文艺工作者。例如"中华文艺

① 黄美序先生在 2007 年海峡两岸抗战戏剧研讨会上的发言。

奖金委员会"所给予剧作家的奖励都是高额奖金,以独幕剧本为例,每本有 250 元,多幕剧本则每本高达 600 至 2000 元;在当时,公务员一个月的薪水则不到 200 元。[①] 这些制度化的举措,导致台湾戏剧活动不得不依附台湾当局的权力。

在当局的提倡和支持下,"反共抗俄"剧的创作和展演活动就数量而言,一度颇为风光。据焦桐《台湾战后初期的戏剧》一书所示,1951~1959 年台湾地区各种剧本的创作量十分庞大,总计约 250 部。下表即为 50 年代各类剧本:

1951～1959 年各类剧本创作数量一览表[②]

时间(年)	1951	1952	1953	1954	1955	1956	1957	1958	1959	总计
话剧	13	19	34	29	17	16	21	20	32	201
平剧	1	1	1			2	6			11
歌仔戏	1									1
诗剧			2	1						3
歌剧				1						1
广播剧					2	1			2	5
儿童剧									1	1
曲谱							1			1
合集		1								1
论述			3	4	3	10	3		1	24
创作总数	15	21	40	35	22	29	31	20	36	249

从上表可见,每年都会有不少剧作品出现,且以话剧的创作为首。上述剧本创作又以"反共抗俄"剧居多,以下即为 1951~1959 年间"反共抗俄"剧(包含平剧与歌仔戏)占各年话剧本总

① 李立亨:《在适当的位置做最适当的事——李曼瑰和她所推广的剧运》,《表演艺术》1995 年第 34 期。

② 焦桐:《台湾战后初期的戏剧》,第 220～233 页,台原出版社,1994。

数的百分比：

1951～1959 年"反共抗俄"剧剧本数量的百分比

年　份	1951	1952	1953	1954	1955	1956	1957	1958	1959
"反共抗俄"剧所占比例	47%	65%	51%	55%	71%	44%	52%	70%	47%

由上表可以发现，"反共抗俄"剧在 20 世纪 50 年代的台湾戏剧创作中所占的比例还是比较高的，在不少年份甚至占到五成以上。

刘登翰等学者在《台湾文学史》一书中归纳"反共抗俄"剧具有如下三个特征：一、以"反共复国"为基本主题，二、歪曲历史与生活真实的虚妄性，三、严重的模式化与概念化。就内容而言，有直接表达的"反共抗俄"剧和以历史故事间接传达"反共复国"意念的历史剧两大类。剧中人物基本上是类型化的，情节也严重模式化，还有的采取历史剧的方式，则主要是以文天祥或是郑成功等人物的历史故事间接引申影射，并提示未来"反共复国"的希望。[①] 这个时代还出现诸如描写辛亥革命、抗日战争的爱国剧，以及善恶分明的古装剧与时代剧。不过由于时代氛围的影响，这些剧作特别是时代剧中也多少会穿插反共意识，以标榜所谓的"政治正确"。

"反共抗俄"剧虽因台湾当局的积极鼓励而大量涌现，但并没有创造出台湾戏剧的黄金时代，千篇一律的刻板模式、空洞苍白的政治概念说教、夸张极端的表现方式以及虚幻扭曲的题材内容，与现实逐渐脱节，必然也无法在观众中引起共鸣。"反共抗俄"剧在 20 世纪 50 年代末期，在种种因素的影响下走向低潮，失去艺术价值的"反共抗俄"剧最后仅剩下起政治宣传作用而已。

① 　焦桐：《台湾战后初期的戏剧》，第 220～231 页，台原出版社，1994。

二、20 世纪 50 年代的台湾地方戏曲改良

1. 台湾地方戏曲改良的背景

1945 年台湾光复后，民间戏剧纷纷复生，其中以歌仔戏最为兴盛。许多日本殖民统治时期被迫改行的艺人又纷纷回到舞台。只短短一年台湾就冒出了上百个歌仔戏职业剧团，到 1949 年，全台湾已经有 300 多个歌仔戏剧团，更不必说民间村社难以胜数的子弟班了。无论是外台、内台，演剧活动热闹滚滚，观众如痴若狂。这种状况照例又引起了知识分子的注意，改良旧剧的话题重启。

1947 年吕诉上在《台湾文化》和《正气月刊》上发表文章，即提出台湾演剧改革。①　他说，"政治如果不会利用戏剧，可说是很愚昧的"。他认为，"应在娱乐之中，加以启蒙，启蒙之中，给予娱乐，像这样的把娱乐的艺术性，和启蒙打成一片，才得利用它，政治才能推行"。为推行这种戏剧理想，就必须对商业剧团进行改革，编写承载政治内容的剧本。吕诉上认为歌仔戏在台湾社会拥有广大的观众，可惜内容贫乏且落伍，又常用黄色题材，台词猥亵，意识荒谬，不仅与"反共抗俄"意识背道而驰，它的演出已如同贩卖毒素，影响民众心理健康。正因如此，如能将它加以改造，则可利用它做"反共抗俄"的宣传工具。②

1947 年 6 月 6 日，教育部下达训令，要求加强对地方戏剧的管理，"唯各省市对于话剧之提倡，尚称注意，而对于地方戏剧则多忽视。兹值吾国教育尚未普及之时，社会教化之传递，与夫民族意识之保存，皆有赖于地方戏剧之活动，故对于地方戏剧人

①　吕诉上的《台湾演剧改革论》，于 1947 年 2 月至 4 月在《台湾文化》及《正气月刊》分四期发表。

②　邱坤良：《吕诉上：银华飘落》，第 97～98 页，文化建设委员会，2004。

员之训练以及戏本之修订，均未当务之急。合行令仰该厅（局）
根据实际情况，切实规划办理。"①　虽然由于材料的欠缺，尚不清
楚这则训令对刚刚光复不久的台湾有何影响，政府方面有何具体
举措，但是从时间上看，就在其后不久，1947 年 12 月，吕诉上
等人就筹设台北市电影戏剧促进会，一些文化人陆续举行座谈，
并在《公论报》等报刊上公开讨论地方戏曲，尤其是歌仔戏的改
良问题。

　　2. 从台湾歌仔戏改进会到台湾省地方戏剧协进会

　　1950 年台湾地方戏曲改良的序幕拉开。这场戏剧改良的主要
内容有：一、主张剧本应以配合政策为主旨。二、各剧团加强革
新组织。三、筹设全台的地方戏曲协进会等组织，加强各团的联
系合作。地方戏剧改良运动主要由台湾歌仔戏改进会、台湾省地
方戏剧协进会来推动。但是两会合拟歌仔戏准演或禁演标准，并
征求改良剧本、举办戏剧工作人员短期训练、举办全省地方戏剧
比赛、编印改良地方戏剧刊物等，这些活动均在官方授意下
进行。

　　1950 年台湾当局组织成立了台湾歌仔戏改进会，1951 年 7 月
又成立了台湾省歌仔戏协进会。

　　为了更全面地推展台湾戏曲改良运动，1952 年 1 月，在台北
举行歌仔戏协进会第二次筹备会议。决定扩大歌仔戏协进会范
围，改为台湾省地方戏剧协进会。1952 年 3 月，台湾省地方戏剧
协进会成立。协进会的主要工作包括：一、举办各剧团业务概况
调查。二、拟订各剧团推行改良工作的奖励办法。三、拟订地方
戏剧准演或禁演标准。四、征求改良剧本，或本事及分场说明，
酌给稿费，统一公布使用。五、举办戏剧工作人员短期训练。
六、举办全省地方戏剧比赛。七、搜集并整理有关地方戏剧之历

　　①　《令饬办理地方戏剧人员训练班由》，福建省档案馆藏。

史、资料、曲调、技艺等，推请吕诉上整理并提交相关报告。八、编制本省地方戏剧各项统计。九、编印改良地方戏剧书刊。①

在进行地方戏曲改良的同时，台湾当局实行了较为严格的审核制度。一系列准演与禁戏名单的出台，体现了台湾当局对民间演剧活动的掌控意图。1954 年 4 月 19 日，台湾当局颁发地方戏剧整编核准上演剧目，包括歌仔戏 29 种，话剧 6 种，共 35 种，并对这些剧目详附每一剧情分场说明，"使不得以其他剧顶冒险借演出"。仅存 35 种剧目对于民间剧团来说究属太少，不敷演出。直到 1958 年台湾当局才同意增加 20 多种歌仔戏剧目，由台湾省地方戏剧协进会统一印发，分配会员使用。

自 1952 年起，台湾有关部门已开始办理征求改良剧本，每年一次。但是得奖剧本"上演则太困难，故每届录取之最佳剧作，极少有付诸演出者"②。台湾省地方戏剧协进会、台北市地方戏剧协进会、高雄市地方戏剧协进会等陆续编印了 162 本剧本，绝大多数都是教忠教孝的剧本，内容乏善可陈，只能当作摆在评审委员桌上的审核依据，剧团在比赛时，往往也只是演出"同名幕表戏"而已。

自 1952 年起开始实施地方戏剧之比赛，每年一次，这成为台湾省地方戏剧协进会最重要的工作之一。台湾各地方剧团，包括了歌仔戏、话剧和掌中戏，每年皆须参加地方戏剧比赛，并由主管机关检查剧团登记证。而各个剧团参与态度也不一，有些剧团年年积极参与，有些则应付了事。在前三届对于演出的剧本未作具体要求，到第四届"剧本规定以新剧剧本为原则"。"各参赛剧团演出的剧本多标榜忠孝节义，与平时演出大不相同。整体而言，并未建立权威性与荣誉感，也没有反映民间戏剧生态与演出

① 吕诉上：《台湾电影戏剧史》，第 273～274 页，银华出版部，1961。
② 吕诉上：《台湾电影戏剧史》，第 277 页，银华出版部，1961。

市场"。①

编印地方戏剧的书刊是台湾戏剧改良的一项内容。但是当时定期刊物只有一种，即《台湾地方戏剧》，创刊号发行于 1952 年 6 月，由台湾省地方戏剧协进会出版。该刊主要提供地方戏剧的理论指导与活动咨询，"使从业人员有志改良者，获得支持鼓舞与方向办法，而无意改良者也不得不对时代拭目观看，至少会感觉到墨守成规、故步自封而有所动摇"②。但是因稿荒及经费问题，经常停刊，至 1957 年 7 月共按期出到革新号第 4 期。1959 年 11 月 1 日起创办发行对内刊物《戏剧通讯旬刊》，至 1960 年 8 月 1 日共出 18 期，此后即未见出版。

台湾省地方戏剧协进会曾决议发起筹组私立台湾地方戏剧学校，公推陈斑昌为理事长，发起人计 25 名，积极推动。可惜，后来并无结果。

20 世纪 50 年代初，台湾当局推动的这场戏剧改良运动，与同时代大陆正在进行的戏曲改革运动有很多相似之处。然而彼此的效果却大相径庭。在三四十年后，学者们对其评价也不高。曾永义先生在其《台湾歌仔戏的发展与变迁》一书中甚至没有提到这场戏剧改良。施叔青则说："当时一小撮关心地方戏曲的有心人士，确实为改良歌仔戏而尽心尽力。可惜的是改良成效极为低微。其中戏剧协会编印的剧本，只流于装饰协会的书架，并没有发生实际的作用……用铅字印成一本本的改良剧本，对于那些冲州撞府的歌仔戏演员，可能连见都没见过。另外全省地方戏剧比赛，这构想很好，不过，也只流于形式，对民间戏曲的推动和改良，并没起多大作用。至于举办戏剧工作人员短期的训练班，每年有一次，为期两个星期，请专家来讲演戏剧理论、演技、剧本

①　邱坤良：《吕诉上：银华飘落》，第 107 页，文化建设委员会，2004。
②　吕诉上：《台湾电影戏剧史》，第 516～518 页，银华出版部，1961。

创作、导演等。每年暑假组织导师团、派专家到各剧团演说，开始时，还算有些良好的反应，其后，歌仔戏团为了敷衍，派一些老的、小的，来训练班充数，使这一活动只流于向上级交代的虚应故事。"① 林勃仲、刘还月则批评改良所造成的政治力对民间戏曲的戕害："这一连串以'辅导'为名的活动，在官方的授意下，成了层层束缚，非但地方戏曲无法自由发展，更因所谓的'改良剧本'及'戏剧比赛'把活跃在野台的歌仔戏带入了教条主义与争名夺利的深渊中。"②

因此，改良固然使得地方戏曲免于被禁绝，但是也戕害了戏曲游走于民间的自由与活力。改良剧本、导演制度的引入等举措原本可以为地方戏曲提供新的艺术生机，却在"反共抗俄"的教条八股中变成另一种桎梏。接受台湾当局有关改良政策，只是职业戏班赢得生存和经营权力的策略，实际上并未真正造成影响。

与大陆戏改更为关键的不同，还在于戏班戏院的所有权仍旧在私人手中，商业原则依旧主导戏曲市场的运作。因此，在制定改良措施时，连台湾省地方戏剧协进会也必然遵循这个基本前提。戏剧改良运动看似完备实则空疏，政治力量试图进入，却被商业和民间反弹的力量所消解，更何况缺乏实际的操作人员和可行性途径，表面上轰轰烈烈，而实际上流于形式也就在所难免了。

① 施叔青：《西方人看中国戏剧》，第 162～163 页，人民文学出版社，1988。

② 林勃仲、刘还月：《变迁中的台闽戏曲与文化》，第 78 页，台原出版社，1999。

第八章

20世纪五六十年代闽南地区戏曲改革

第一节　闽南地区戏曲改革的缘起

戏曲改革几乎贯穿了整个20世纪中国戏剧发展史。特别是关于20世纪50年代的戏曲改革运动，人们一直有不同看法和争论。伴随着文艺体制改革，戏曲改革重新受到人们的关注和讨论。

作为一场运动的戏曲改革是1949年新中国成立以后的事情，但是倘若追溯源头，早在抗日战争时期的延安就已初见端倪。1942年，延安平剧院在鲁迅艺术文学院附设平剧研究班的基础上成立了，毛泽东为之题词"推陈出新"，指明了戏曲改革的重要方针。"推陈出新"的提出有特定的背景和意义，背景是毛泽东于同年5月《在延安文艺座谈会上的讲话》中对文艺工作的指示，特定意义则是"以扬弃批判的态度接受平剧遗产，开展平剧的改造运动"，使平剧能更好地为新民主主义服务。戏曲的政治功能在此是明白清晰的，艺术由政治带动，政治是主、艺术是从，戏曲是当时人民群众喜闻乐见的娱乐形式，因此要善加利用，作为宣传革命思想的工具，而内容必须改造，必须摒弃封建糟粕，以表现人民生活为主要内容。在此方针指示下，当时延安的戏曲演

出，不仅在演传统戏时对封建性内容有所删减，还提出了"旧瓶装新酒"的口号：利用群众熟知的戏曲旧程式，演出的却是以当时战争为时代背景的新内容。简言之，延安平剧改革的实质在于"文艺为政治服务"。

这种改造和利用戏曲的观念，和20世纪初的戏曲改良一脉相承。1905年陈独秀发表署名"三爱"的著名论文《论戏曲》之后，激进思想家们纷纷提出戏剧改良主张，希冀将其作为社会改良的重要内容和主要手段之一。改良背后所倚赖的思想资源是从日本转引而来的西方戏剧观念，主要是以易卜生和斯坦尼斯拉夫斯基为代表的写实话剧为本位的戏剧观来批评中国戏剧。他们认为传统戏剧在内容上包含了大量封建主义的糟粕，在形式与表现手法上是落后的、不科学的，不符合现代社会的需要，希望将中国戏曲改造成西方化的、至少是话剧化的"进步戏剧"样式，从而使戏剧成为社会改良的工具。

这股思潮与战时状态下要求文艺成为政治与军事的工具的思潮形成了强大的合流，构成了20世纪50年代戏曲改革运动的两大背景，影响深远。戏曲改革在中国戏曲现代化进程中是一场空前大变革，波及闽南自是难免。而新中国成立之初，百废待兴，民间戏曲遭逢生存危机，则是直接的动因。

战争刚刚结束，人民生活困苦，娱乐业冷冷清清。不少戏班无戏可演，纷纷解散。一些实力较强的戏班，像闽南的金莲升、霓光班、福金春、艳芳春、笋仔班、新春班等，虽然存留下来，但也是停停演演，处境艰难。龙溪地区的笋仔班创办于1940年，原先是学唱京剧的，改为歌仔戏班后，融合了京剧的剧目和表演身段，很受观众欢迎，演出的《红鬃烈马》、《打渔杀家》、《宝钗记》一直为观众所称道。戏班拥有叶振东、叶顺能等较出名的演员，在闽南享有一定的声誉。但从1948年至1949年底，因为兵荒马乱、无人看戏，演出一度中断。1950年，颜梓和和叶振东重

新把演员们组织起来，改为共和制，才得以恢复演出。龙溪还有个出名的戏班名叫豆花班，时断时续地坚持演出到1953年才解散。厦门戏班的情况也相当艰苦。当时常住厦门的戏班不多，主要有福金春和霓光班。另外，经常来厦演出的有龙溪地区的艳芳春、笋仔班等。这个时期，看戏的人很少，戏班入不敷出，演员收入微薄，有时连饭都吃不上，只好向当地居民借粮度日。生活的困境难免加剧舞台表演的草率和粗俗。传统剧目中色情、恐怖、低俗、有辱尊严的表演时有出现。福建各地的民间戏曲都处于类似的境地。①

根据1952年的统计，新中国成立之前福建全省戏曲团体（班社）约为160个以上、艺人约5000人、观众每天约为6万人。当时艺人没有社会地位且多受轻视。许多剧团（班社）停止活动，许多艺人失业，过着悲惨的日子。因此一般艺人对统治阶级是仇视且具有反抗性的。新中国成立之后，艺人们跟着全国人民翻身了。政府先后开办了艺人训练班25期，受训艺人共1776人，他们在政治文化和业务水平上都逐步地提高了，可是暴露出来的缺点还很多。根据不完整的调查，当时全省大小职业剧团共有65个，其中仅36个剧团的艺人统计就有2100多人，这些剧团大部分是曾经改造且能经常演出，或多或少演出过进步剧目，有了一定的贡献的。全省还有较小型的旧戏班子约100个，不曾经过改造，有些含有不健康内容的剧目仍在上演，而其中已有统计的暂时转业或失业艺人2500多人正待帮助改造。②

战争刚结束，经济处于恢复时期，大量的戏曲艺人失业或转业，戏班生存困难，出现诸多问题。再加上许多干部和群众对新中国的文艺方针认识模糊，戏曲政策执行存在偏差，普度等民间

① 陈耕：《闽台民间戏曲的传承与变迁》，第213～215页，福建人民出版社，2003。

② 参见《福建三年来戏曲改革工作总结报告》，福建省档案馆154/1/44。

信仰活动被当作封建迷信而受到限制等情况，加剧了民间戏曲生存的窘境。戏曲改革既是新兴政权对民间戏曲的收编管理，使之符合国家意识形态体系的要求，同时也是在新的社会背景下，民间戏曲寻求生存和发展空间的内在需要。而戏曲改革的主要目的，一是建立社会主义计划经济体制下的戏曲生产体制，使之纳入国家的意识形态运作。二是在近现代中西戏剧交流的背景下促进地方戏曲的现代转型。

第二节　从戏曲改革到"文化大革命"

戏曲改革的方针其实在新中国成立之前就已经确定了。1948年11月13日，正是解放战争胜利在即的时候，华北《人民日报》发表专论《有计划有步骤地进行旧剧改革工作》，这是中国共产党发布的第一份具有重大影响的戏曲改革纲领性文件。文章指出"旧剧是中国民族艺术重要遗产之一，和广大群众有密切联系"，因而"改造旧剧是一个非常重要的任务，也是一个非常复杂的思想斗争"；规定对旧剧审查的标准，分有利、无害和有害三种，并强调"旧剧的改革，有赖于文艺工作者与旧艺人的通力合作"。

中华人民共和国成立后，从中央到地方逐步成立了主管或指导戏曲改革工作的专门机构，主要有：政府机构——戏曲改进局，顾问机构——文化部戏曲改进委员会，研究和实验机构——各地戏曲研究机构。戏曲改革成为人民政府领导的、有计划、有步骤的群众运动。为了使改革传统戏曲这项庞大复杂的系统工程能够在全国顺利展开，中央提出了一系列指导方针。1950年11月27日，文化部在北京召开全国戏曲工作会议，在会议上有人主张以"百花齐放"来鼓励各类戏曲剧种自由竞争。毛泽东把这个意见和他1942年在延安提出的"推陈出新"结合起来，并于1951年题赠给新成立的中国戏曲学院，作为戏曲改革的重要工作

方针，要求戏曲既要继承传统，又要开拓创新，要在继承传统的基础上，大胆地创新。1951 年，政务院发布《关于戏曲改革工作的指示》，提出"百花齐放，推陈出新"方针，要求在"改戏、改人、改制"的政策推动下，进行戏曲改革运功。

五六十年代的戏曲改革大致可以以 1957 年反右运动为界，分为前后两个时期。作为"运动"的戏曲改革主要是在前期进行的。新生的国家政权出台和实施了一系列戏曲改革的方针政策，在新文艺工作者的积极参与下，逐步建立起深入基层的文化管理机构，健全和完善计划经济体制下的戏曲管理模式。在这一新的模式下，传统戏曲的艺术生产方式、价值取向，戏班的组织形式、人员结构和社会功能等方面，都发生了前所未有的变化。在国家权力的全力支持和主导下，戏曲开始迈向了现代化的艰难进程。1957 年反右运动和其后的多次政治运动中，大批知识分子受到冲击，文艺界受到的影响十分严重。由于此前文化体制已经基本成形，因此既定的戏曲改革政策得以继续执行，如剧种的调查、传统剧目的整理和戏曲学校的开办、现代剧的编演等，都取得了比较显著的成效。但由于"左"的思想干扰，戏曲在改造过程中被扭曲，加上建立了自上而下的垂直管理模式，民间演剧市场逐渐萎缩。众所周知，"文化大革命"桎梏了艺术发展的自由空间，摧残了民间戏曲的生机，原本活泼生动的地方戏曲不得不汇入"8 亿人民 8 台戏"的样板戏合唱洪流。

1949 年至 1957 年是戏曲改革各项政策出台和实施的主要时期，取得初步成效，也奠定了此后几十年我国文艺体制的基础。这一时期对于闽南戏曲来说大概可以分为三个阶段：

1949 年 9 月福州解放到 1952 年 10 月第一次福建省戏曲观摩演出大会的三年期间，是闽南地区戏曲改革的第一阶段。这期间，主要进行了如下工作：一是对戏班和艺人进行教育，省里和各地都举办了多期的戏曲研究班，组织学习。二是对全省的戏曲

状况进行初步调查，了解情况。三是对一些戏班进行改制，从班主制改为共和制。四是翻编、上演来自解放区的新戏，发动艺人参加各项运动等。

1949年，各地刚刚解放，就很快由军管会等部门对戏班和戏院等进行接收管理。这一时期的主要政策是恢复生产、维持社会安定和平稳过渡，因此在管理上采取较为温和的过渡措施。在一段时期内，允许戏班保持原有的生产方式和剧目内容。而解放军的文工团、京剧团，以及地方上由进步知识分子组成的文工团，在这一时期大量上演了《闯王进京》、《九件衣》、《白毛女》、《血泪仇》等解放区剧目，以配合土改、宣传等工作。① 当时的报纸杂志也大力介绍来自延安的秧歌剧和新戏曲。"解放以后，各种新型文艺工作团，尤其是人民解放军的文艺团体，对于各地地方戏曲改革，起了很大的作用"②。随着各地主管戏曲活动的文化机构如文教科、文联等部门的纷纷建立，开始在毛泽东文艺思想指导之下推行戏曲改革工作，在演出内容上提出限制和要求。各地陆续翻编、上演来自解放区的新戏。1949年，泉州解放前夕，歌仔戏福金春剧团积极配合地下党活动，在演出中散发传单，宣传共产党的政策。新中国成立后，这个剧团排演了现代戏《白毛女》、《血泪仇》、《九件衣》，配合土改，下乡宣传演出。1949年11月，云霄县成立云霄县文工团，演出方言歌剧、改良潮剧《九

① 例如：1949年8月31日至12月31日，泉州解放后，在晋江专区军管会和晋江县委的领导下，于9月份分别成立泉州（地区）艺术联合会（团长张一谷，副团长许炳基、王爱群）和晋江县宣联会文工团（团长黄莲生、副团长杨波）。排练演出小秧歌剧《兄妹开荒》、《农家乐》、《一万五千元》、《关二爷整周仓》和一些方言歌曲、舞蹈及布袋戏《淮海战役》等。开展宣传约法八章、入城守则、使用人民币及支援前线等活动。1949年10月1日，漳州在中山公园举行中华人民共和国成立庆祝活动，由解放军文工团演出秦腔《血泪仇》、歌剧《白毛女》等。

② 《福建三年来戏曲改革工作总结报告》，福建省档案馆154/1/44。

件衣》等剧目。1950 年 4 月起，厦门也开始演出若干进步的剧目，群声芗剧团演出了《黄泥岗》、《林冲夜奔》等剧。"推行老区来的进步戏，算是福建戏曲改革的开端"。人民政府还用减税等经济措施鼓励演出新戏。1950 年 10 月，福建省人民政府公布实施《修正福建省进步电影戏剧娱乐税减征办法》，规定："放映或开演有教育意义的进步影片（包括外国及国产片）及戏剧，福州、厦门、漳州、泉州（原为 30％）减为 20％，其他各县（原为 20％）减为 15％征收。"① 还发动艺人参加各项运动。初步地开展了团结、教育、改造民间艺人的工作，组织学习，训练艺人，提高艺人的政治觉悟与业务水平。从 1950 年 6 月到 1952 年 8 月，先后在福州、泉州等地，举办戏曲研究班，组织艺人进行学习。参加学习的有闽剧、莆仙戏、梨园戏、高甲戏、芗剧、闽西汉剧、潮剧以及京剧、越剧等剧种的艺人。

1951 年 5 月中央政务院《关于戏曲改革工作的指示》颁布以后，福建各地戏曲改革工作由于有了明确的方针而开展得较好，其中以福州市、厦门市、泉州市、闽侯专区、莆田县更为活跃。但是由于全省各地的文化机构刚刚成立，统筹全局的领导机构尚不健全，戏曲改革干部严重缺乏，对戏曲改革方针贯彻不力，各地干部与艺人对戏曲改革政策方针认识不够，所以有的地区在执行戏曲改革方针时发生了偏差。《1951 年厦门市戏曲改革工作报告》中提出："上级对戏曲改革工作的重视不够，首先表现在上级从未对戏曲改革工作做过任何的指示，改革工作中存在困难与问题，向上级请示后，也未得到解决与答复，例如全国戏曲工作会议后，省方并未向下传达，而最近才来一张表格要调查执行情况。过去因艺人的生活问题而影响戏曲改革时，同时由各地来厦的戏班反映，各地多多少少存在着纷乱现象，我们曾向省文教所

① 《福建日报》1950 年 12 月 23 日。

请示与建议召开会议，但省方只片面地解决了生活问题，而对戏曲改革工作只字不提。在一个时期内，文化科与文联存在着对戏曲改革工作的领导与经济上的争执。"① 这些戏曲改革工作执行上的缺点归纳起来，有以下几种：（1）戏曲改革对象不正确，有些地区忽视了戏曲改革指示，迁就部分干部偏好，在搞京戏。（2）剧目审查工作的混乱。若干地区干部对政策认识不够，或不一致，一般剧目又没有经过审定，所以在审查工作上发生混乱情况。闽南某些地方认为"戏里不能有皇帝，不能有花花公子，不能有神怪，结果是全部不能演出"。同一剧团的同一剧目，在甲地（石码）不能演出，到了乙地（厦门）就可以演出了。有些地区把神话戏看成神怪戏，不论《白蛇传》、《闹天宫》一律禁演。有些地区（如闽南、闽中）感觉民间戏曲问题复杂，剧目审查麻烦，只准上演话剧、新歌剧。有些地区（如福州、厦门各地）只管审查剧目、不审查其演出，对于不良舞台形象，都没有提出具体的和适当的修改意见。有些地区则直接禁演有封建糟粕的剧目。② （3）剧本创作少，教条化严重。各地创作剧本很少，福州只有 12 本，其他各地也不多。创作方面有些编剧以教条方式编写剧本，"由于编剧者的脱离政治，脱离实际，不论配合什么运动，总是套一套教条，把旧戏上的场子改头换面，添些新名词，就算完成创作"。除上述缺点之外，全省戏曲改革工作还存在许多亟待解决的问题。在 1952 年的戏曲改革工作总结中，归纳各地代表提出的主要问题，有以下 8 个：

> 剧本荒，这是普遍现象。福州、厦门、建阳、福安等地区代表都直接反映出来……厦门芗剧经常编幕表演出。
>
> 戏曲改革干部缺乏，这也是普遍现象。福州、福安、晋

① 厦门市档案馆藏。

② 《福建三年来戏曲改革工作总结报告》，福建省档案馆 154/1/44。

江、建阳等地区代表都有反映。不过有的是没有专职干部
（如厦门），有的没有配备戏曲改革干部。

一般区、乡地方干部不了解戏曲改革政策，或者认识较
模糊，这也是普遍现象。晋江专区有些戏曲改革干部本身还
看不起艺人。仙游五区区干部曾扣押两个艺人。同时有个班
经县文化馆介绍到地方演出，而被解散，至今不能恢复。厦
门市代表反映各地戏曲改革干部对政策认识不够，所以掌握
不一致。龙岩专区领导，以为干部工作忙，不重视戏曲改革
政策的学习，所以一般干部对戏曲改革政策认识不足或者片
面认为演新戏就是戏曲改革，影响到对整理旧有节目忽略或
放弃。

剧场缺乏 …… 晋江、龙溪、闽侯、南平等专区都缺少
剧场。

对减税奖励工作的认识或做法不一致。由于税务人员对
中央减税奖励意义认识不足，一般戏团花了相当本钱筹演一
出进步新戏，不一定能得减税奖励，如龙岩有个剧团演出中
央审定的《将相和》，可税务人员还说："基本上是宣扬帝王
的戏，不算进步戏不能减税。"有的只对新戏减税，而对改
编好戏不予减税，如福州军区京剧团演出《玉扇坠》，税务
局先头不肯减税。福州对于进步戏剧审查决定意见还未统
一，过去发生若干偏差，如重点班的《婚姻问题》，市文教
局认为进步戏，减税证明书发了几个月，市税务局才准减
税。另一方面在甲地（福州）不能减税的戏（如《一世一称
娘》）到乙地（南平）却能减税。如此，标准不一致，大大
影响了戏曲改革工作。

艺人思想的纷乱。目前各地艺人思想很混乱，福州、晋
江各地艺人还有极端民主、平均主义行会宗派思想，一般剧
团高低级演员不能好好团结。同时还有纯营业观点与纯技术

观点，一般编剧者从个人利益出发，脱离政治、脱离实际，犯了反历史主义与公式主义。

新兴剧种有向旧剧看齐的倾向，如山歌戏搬上舞台之后至今还未定型，向各剧种取长补短是可以的，但向旧戏看齐的倾向是须克服的。

点面结合的工作方法也存在问题，有的没有抓住"点"，有的抓"点"不典型，而较多的是有了"点"与"面"，然而，从"点到面"的联系结合处于脱节状态。

这些问题说明戏曲改革的复杂性，急需更为明确、具体的政策和比较统一的标准以及更为完善的管理体制。

第二个阶段是 1952 年年底到 1954 年。全省戏曲改革工作座谈会和福建省首届地方戏曲观摩演出全面总结了戏曲改革工作的经验和问题。此后，针对存在的问题出台了若干具体政策，以福建省文化事业管理局为主导的各级文化机关开始了全面的、有步骤、有组织的戏曲改革工作。

1952 年 9 月，福建省人民政府文教厅召开全省戏曲改革工作座谈会，总结三年来戏曲改革工作。各地代表 48 人出席会议，历时半个多月。10 月 12 日至 20 日，福建省第一届地方戏曲观摩演出大会在福州举行。梨园戏、高甲戏等 10 个剧种、曲种参加会演，演出 66 个剧目、曲目。据当时统计，全省已有专业戏曲剧团 60 个。其中闽剧团 13 个，莆仙戏剧团 10 个，梨园戏剧团 1 个，高甲戏剧团 8 个，芗剧团 6 个，和尚戏（打城戏）剧团 1 个，闽西汉剧团 1 个，江西戏剧团 2 个，京剧团 8 个，越剧团 10 个。计有演职员工 2890 人。[1]

1952 年，福建省以行政指示的方式，对各地区戏曲改革对象

① 陈耕：《闽台民间戏曲的传承与变迁》，第 220 页，福建人民出版社，2003。

进行了具体的划分：

福州市、闽侯专区、福安专区 6 个县应以闽剧为改革重点；

晋江专区，应以高甲（九甲）戏为改革重点；

厦门市、龙溪专区应以芗剧为改革重点；

莆田、仙游，应以莆仙戏为改革重点；

龙岩专区，应以山歌戏为改革重点；

永安专区，应以湘剧为改革重点；

建阳、南平两个专区应如何决定戏曲改革对象，须经过调查研究后再按照原则办理，但不适宜选择京剧为重点。因为京戏作为我国数千年来的民族艺术传统，在表现历史题材方面可以让其演出，但另一方面这个剧种的改革工作，对戏曲改革工作者来说是力不胜任，所以不能作为改革重点。①

1952 年 10 月，福建省人民政府文化事业管理局发布了《关于当前戏曲改革工作的指示》。

1953 年 1 月 16 日，福建省戏曲改进委员会正式成立。该委员会邀请闽剧、梨园戏等剧种有一定实践经验的编剧、导演、演员参加工作。主要任务是：在全省范围内开展以"改戏、改人、改制"为主要内容的戏曲改革工作。据钟天骥先生回忆，当时福建省戏曲改进委员会的成员既有长期从事话剧编导工作的陈啸高等人，又有颜梓和、许茂才等地方戏曲的老艺人和编导。戏曲改进委员会成立后很快开展了对全省专业剧团的调查，到每一个地区、每一个剧团全面了解情况，着重了解剧团体制、剧目和演员，对剧种、剧团进行摸底。② 这项调查为戏曲改革具体政策的制定和执行提供了更为全面和准确的依据。

在戏曲改革中，注意揭发并纠正各地的违法乱纪现象，对典

① 《福建省三年来戏曲改革工作总结报告》，福建省档案馆 154/1/144。

② 2006 年 5 月笔者访谈钟天骥先生。

型案件进行处理。例如1953年2月，福建省成立专案组调查高甲戏名旦林秀来自杀事件。专案小组抵达泉州市后，首先分别到中共晋江地委会、晋江专署和中共泉州市委会表明来意，并征求他们对此项调查研究的意见。在听取泉州市检查小组介绍工作情况后，便着手研究专案小组工作计划。2月8日起按计划分别对大众剧社、中共泉州市委会、晋江专署和泉州市人民法院等有关部门进行深入调查研究，然后征求当地有关部门负责同志对调查报告初稿的意见，并报送华东军政委员会文化部。事件澄清后，依法对相关责任人进行惩处，撤销其行政职务，并移送有关部门法办。① 批斗歌仔戏艺人赛月金事件也及时得到处理，并且召开大会公开批评此前的粗暴做法。

　　1952年8月的全国文工团工作会议认为，文工团已完成其历史任务，必须向专业化、剧院化发展。1953年福建省各专区文工队的编制被撤销。此后，一批来自文工队、有着较为丰富的话剧编导经验的人才和音乐人才陆续参加戏曲改革工作，从而为编导制在地方戏曲剧团的确立奠定了基础。例如：1953年4月，晋江文工团经省主管部门决定与晋江县大梨园剧团合并，改编为福建省闽南戏实验剧团，蔡尤本任团长兼艺委会主任，许炳基任副团长，林任生、王爱群、吴捷秋、许书纪任艺委会副主任。10月，省文化局又派程其毅任副团长。文工队改为剧团的歌舞队，从此一大批新文艺工作者参加了戏曲改革工作。林任生、许书纪、张昌汉等人将《陈三五娘》进行重点加工，整理为演出时长三个小时的剧目，该剧成为福建省第一个经过整理改编的优秀传统剧目。进行了剧团民主改革的试验工作，建立了三个国营戏曲团体、九个私营公助剧团，进行了重点的戏曲改革实验工作，扭转

　　① 参见《关于泉州大众剧社演员林秀来自杀事件的处理通报》，福建省档案馆154/1/117。

了多头领导的局面。

1954 年初，厦门市集中一批戏曲改革干部对三个私营剧团进行改革。省主管部门确定厦门金莲升高甲戏剧团为戏曲改革实验点，并指派陈贻亮等人成立工作组赴厦指导。1953 年 12 月厦门市文教局文化股领导剧团进行了总路线学习，1954 年 2 月成立了由艺人组成的民主改革委员会，在市委宣传部、市文教局统一领导和工作组具体协助下，开展民主改革工作。工作组共有六位成员（其中厦门市干部二人），从 2 月 12 日调查情况到民主改革结束止，前后共经过 35 天时间，其中经过总路线学习总结（调查情况），民主普查与老板算账，合理化建议（评薪、订制度、改造团委、健全组织等）和总结庆功大会四个阶段工作，[①] 基本上解决了剧团中存在的突出问题，健全了制度，改选了剧团团委。

随着戏曲改革运动的深入开展，发掘、整理、审定旧剧的工作也开始进行，对各主要剧种的初步研究也开展起来了。

1954 年 8 月 1 日至 8 月 23 日，福建省第二届地方戏曲观摩演出大会在福州举行。参加会演的有梨园戏、高甲戏、莆仙戏等 13 个剧种，演出 78 个剧目。梨园戏《入窑》，高甲戏《扫秦》、《桃花搭渡》等 5 个剧目获剧本奖；梨园戏《睇灯》获导演奖；高甲戏《桃花搭渡》、梨园戏《睇灯》获音乐奖；梨园戏苏乌水、李清河，高甲戏董义芳获演员一等奖；梨园戏苏鸥、林玉花、蔡自强，高甲戏柯贤溪、许仰川、吴远宋等获演员二等奖；梨园戏许书美、蔡娅治、施教恩，高甲戏苏燕玉、蔡素直等获演员三等奖；梨园戏蔡尤本，高甲戏洪金乞等获奖状。泉州市木偶实验剧团演出《临潼斗宝》、《水漫金山》、《登仙阁》等剧，连焕彩、谢祯祥、郭玉寿、张启明分别获一、二、三等演员奖。漳州、厦门、同安等芗剧团联合组成代表队，南江、艺光木偶剧团，海澄

① 《金莲升剧团民主改革工作情况报告》（1954 年），厦门档案馆藏。

陈启记纸影戏，芎潮剧社纸影队和云霄潮剧团参加，获多项奖。

　　第三阶段从1954年至1957年，是戏曲改革的深入和政策的制度化时期，并且初见成效。

　　莆仙戏、梨园戏与南戏的关系引起了戏曲专家的重视，带动了福建省对戏曲剧种的调查和研究。1954年1月27日至3月3日，华东戏曲研究院派徐筱汀、徐扶明、薛若江三人组成的福建地方戏曲调查小组，到福州、厦门、漳州、龙岩、泉州、上杭、莆田、仙游等地观摩12个剧种、21个剧团演出的56个剧目，写成《福建地方戏曲调查报告》一稿。

　　经过前几年的努力，闽南戏曲涌现了像《陈三五娘》、《三家福》这样优秀的剧目。但是这样的剧本毕竟是少数。由于当时的"左"的思想干扰，过分将文艺与政治相连，忽视了艺术本身的规律，甚至直接从教条出发，简单粗暴的禁戏，于是产生了剧本荒的问题。1956年在全国曾流行过这样的说法："翻开报纸不用看，梁祝姻缘白蛇传"，凸显当时剧本严重贫乏的问题。为了丰富上演剧目，1956年6月1日至15日，文化部召开第一次全国戏曲剧目工作会议，提出"破除清规戒律，扩大和丰富传统戏曲上演剧目"的方针。《戏剧报》7月号载：文化部负责人于6月27日就丰富上演剧目问题向新华社记者发表讲话，称"丰富戏曲上演剧目，改变剧目贫乏的情况，已经成为当前戏曲艺术中的首要问题"。"只要积极依靠艺人，破除清规戒律，正确地对每个剧目具体分析，认真地加以整理和改编，是完全可以把丰富多彩的各剧种的原有剧目发掘出来的"。"应该给衡量剧目以正确的标准，只要对广大人民和建设有益无害的就可以上演"。"对戏曲剧目，不能片面地和机械地要求直接的'教育作用'和'配合作用'"。同期《戏剧报》发表了社论《发掘整理遗产，丰富上演剧目》。至1958年初，全国共挖掘传统剧目58000多个。1957年8月14日至26日，福建省文化局在福州召开福建省戏曲剧目工作会议，

与会代表 70 余人。在会上，由陈啸高、龚焰传达了文化部于本年 4 月中下旬召开的全国第二次戏曲剧目工作会议的情况，并交流了挖掘抢救传统剧目的经验。据会议统计，全省已发掘传统剧目 10171 个，为传统剧目的保存做了不少贡献。

　　戏曲改革的又一项工作是，通过职业剧团登记、剧团管理等措施，加强对民间职业剧团的管理。1954 年 10 月 14 日，文化部分别发出《关于民间职业剧团的登记管理工作的指示》和《关于加强剧场管理工作的指示》。1954 年，福建省文化局对全省民间职业剧团进行登记。1954 年冬至 1955 年春，各个专业剧团学习中央文化部《关于加强民间职业剧团的领导和管理的通知》并贯彻福建省及华东会演精神，整顿组织，制订计划，建立制度，注意上演剧目的思想性、艺术性和演出质量，注意下乡巡回演出，发掘、整理本剧种的传统剧目及移植优秀剧目。1956 年，晋江专区举行民间专业剧团登记发证大会。经核准晋江专区 30 多个剧团获证书。① 1956 年福建省晋江专员公署发布《关于登记以后民间职业剧团应遵守的五项规定的通知》，要求加强对民间职业剧团

　　① 高甲戏：泉州大众剧社、晋江民间剧团、南安高甲实验剧团、惠安群众剧团、同安群众剧团、安溪艺声剧团、永春实验剧团、德化实验剧团。梨园戏：福建省闽南戏实验剧团、南安大梨园剧团。芗剧：同安县实验芗剧团。法事戏：泉州泉音技术剧团。越剧：泉州市劳动越剧团。京剧：同安大众京剧团。莆仙戏：莆田实验剧团、莆田大众剧团、莆田前进剧团、莆田劳动剧团、莆田荔声剧团、仙游实验剧团、仙游鲤声剧团。闽剧：福清和平闽剧团、平潭解放闽剧团。提线木偶：泉州木偶实验剧团、晋江木偶实验剧团。布袋戏：晋江潘径剧团、惠安惠新剧团、安溪新民剧团、福清长醒手提剧团。临时演出证：惠安群艺高甲戏剧团、南安群英芗剧团、莆田人民剧团、莆田和平剧团、仙游青年剧团、泉州掌中艺术剧团、惠安惠艺布袋戏剧团、永春掌中实验剧团。发证大会建议，泉州大众剧社更名为泉州市高甲戏剧团、泉州泉音技术剧团更名为泉州市小开元剧团、泉州劳动越剧团更名为泉州市越剧团、泉州掌中艺术剧团更名为泉州市布袋戏剧团、同安大众京剧团更名为同安县京剧团、永春掌中实验剧团更名为永春县布袋戏剧团、安溪艺声剧团更名为安溪县高甲戏实验剧团。

的演出内容、剧团组织和流动演出活动的管理。民间职业剧团的自主性、灵活性在很大程度上受到了限制。民间演剧活动由市场导向转而朝着行政计划导向发展。这个文件有如下几条规定：

（一）凡经批准登记的民间职业剧团均须遵守下列各项规定：

1. 不得上演中央文化部明令禁演或暂行停演的剧目。

2. 每年的1月份和7月份，应向原登记机关以书面报告前半年的工作情况。

3. 赴外地旅行演出及中途延长演期或转换演出地区，均须事先将旅行演出计划（包括旅行演出地点、起讫日期、演出剧目等项），报请原登记机关审核并发给旅行演出证。到达演出地区时，应将旅行演出证及演出计划呈缴当地文化主管部门备案。演出期满时，应将旅行演出证向原登记机关缴销。

4. 剧团组织及人员有变动时，应即报告原登记机关备案。

剧团邀请演员或其他业务人员时，须事先报请原登记机关批准，发给证明介绍函件，并取得前往地区文化主管部门同意后，始可进行邀聘。

被邀聘者如系其他剧团的演职员，则须取得原剧团的离团证明函件（证上须加盖原剧团之登记机关的公章），始得应聘。

（二）对已批准登记的民间职业剧团。除切实保障其合法权益外，对其演出的新剧目，不论历史题材或现代题材、改编或创作、自编或其他剧团曾经演出的剧目。凡内容对人民有益，又有一定的表演艺术水平，为群众所欢迎者，得予以奖励和表扬，其办法另订。

（三）经批准成立的民间职业剧团，如有下列情形之一

者，原登记机关得按其情节的轻重，分别给予警告、暂停演出、撤销登记证或临时演出证等处分：

1. 不遵守本通知第一条的（2）、（3）、（4）等项规定而超过一年者。

2. 不遵守本通知第一条的（1）项规定，屡经批评不改者。

3. 有严重违反政府政策法令情事者。

4. 组织涣散、制度混乱，经常发生事故，确属无法整顿。或业务水平太低，无法维持经常演出者。

5. 未报告原登记机关而连续 8 个月不演出者。

剧团在旅行演出期间，如有上述情形，得由演出地区文化主管部门征得原登记机关的同意，予以适当处分。

撤销登记证或临时演出证的处分，须经省文化局批准执行，并报请中华人民共和国文化部备案。被撤销登记证的剧团，倘若不服处分时，可在一个月内向决定撤销登记证的文化主管部门或上级文化主管部门提出书面申诉。在申诉期间，仍可继续演出。

（四）在全省各地民间职业剧团登记工作结束后，所有剧场，一律不得邀约或接受无登记证或临时演出证的民间职业剧团演出，如邀约已经核准登记的外地民间职业剧团，须事先向剧场所在地的文化主管部门申请批准。

在全省民间职业剧团登记工作结束后，无登记证或临时演出证的民间职业剧团，一律不得作营业演出。

（五）剧团必要分队演出时，应事先报请原登记机关给予临时分队演出证明书，分队演出回团后，应将原证明书交还原登记机关核销。①

这一时期，闽南地区各剧团多次参加全国性的会演、调演

① 泉州市档案馆藏。

等，并且屡屡获奖，得到了全国戏曲专家的好评。虽然参加在国家力量支持下的全国性戏剧展演，象征意义大于实际价值，但毕竟让基于方言的地方戏曲获得了一个更广阔的展示空间，提高了剧种的知名度，也为剧种间的交流与学习提供了契机。除了会演活动外，赴京演出和赴省外各地巡回演出也是地方戏曲在计划经济体制下突破地域局限、相互交流学习的主要方式。

1954 年 9 月 25 日至 11 月 1 日，福建省闽剧、莆仙戏、梨园戏、高甲戏、芗剧、京剧、木偶戏 7 个代表队赴上海，参加华东区戏曲观摩演出大会。参加观摩演出的剧目有：梨园戏《陈三五娘》、《入窑》，高甲戏《扫秦》、《桃花搭渡》等。参加展览、演出的剧目有：梨园戏《唐二别妻》、《冷温亭》以及木偶戏等。评奖结果：梨园戏《陈三五娘》获一等剧本奖；梨园戏《入窑》、高甲戏《桃花搭渡》获二等剧本奖；梨园戏《陈三五娘》获优秀演出奖；梨园戏《入窑》，高甲戏《扫秦》、《桃花搭渡》获演出奖；梨园戏《陈三五娘》获导演奖；梨园戏演员苏乌水、蔡自强、苏鸥、林玉花获演员一等奖；梨园戏演员许书美，高甲戏演员吴远宋、苏燕玉获演员二等奖；高甲戏演员陈子良、蔡素直获演员三等奖；梨园戏《陈三五娘》乐队获音乐演出奖；梨园戏林时枨获乐师奖；梨园戏《陈三五娘》舞美设计获舞台美术奖。另外，芗剧《三家福》等剧目及其他演员也有获奖。

开始培养新型的戏曲艺术工作者是这一时期戏曲改革工作的一个新动向。1956 年 10 月，福建省闽南戏实验剧团举办梨园戏演员训练班。由团长蔡尤本任班主任，老艺人姚苏秦等担任科步教学。聘请小梨园、上路、下南各流派老艺人许茂才、姚苏秦、姚望铭、许志仁、杨仁丁、吴瑞德等任教师。以梨园戏传统剧目《陈三五娘》、《十朋猜》、《摘花》、《昭君出塞》等为教学剧目。到 1958 年，各地市纷纷设立艺术训练班，同时还办起了戏曲专科学校，如龙溪专区艺术学校、厦门市艺校等。据 1961 年统计资料

显示，全省拥有艺术专科学校 1 所，中等艺术学校 15 所，有 38 个戏曲剧团附设有学员班，在校学生数达 3279 人，教职员工 536 人。

1956 年 4 月中旬至 7 月，福建省文化局组织闽剧、莆仙戏、高甲戏、芗剧、越剧等剧种的编剧人员 30 多人，深入生活，搜集创作素材，开始着手编写现代戏。

1956 年 7 月 25 日至 8 月 8 日，福建省第一届戏曲现代戏汇报演出大会在福州举行。全省 6 个剧种、27 个剧团、26 个现代戏参加汇报演出。晋江专区参加汇报演出的有：泉州大众剧社的《黑芽》，晋江民间高甲剧团的《草原之歌》。晋江民间高甲戏剧团的《草原之歌》演出 300 多场，剧团声誉大振。漳州芗剧团和笋仔剧团创作和演出的《垦荒记》、《海防前线的人们》获奖。

1958 年 8 月 6 日，新华社发表《以现代剧目为纲——戏曲表现现代生活座谈会确定戏曲工作方针》。于是，"以现代剧目为纲"实际取代了"两条腿走路"。

20 世纪 50 年代初发起的这一场戏曲改革，实际上一直延续到 60 年代初。通过改革建构了福建民间戏曲专业队伍和一整套体制，并保留、整理、创作了一大批剧目，极大地提高了福建民间戏曲的艺术水准，形成了 50 年代中后期到 60 年代初的繁荣景象。在这一时期逐渐形成了艺术教育优先，专业、业余两条腿走路，现代戏创作、历史剧创作和整理传统三并举的"一个优先、两条腿、三并举"的方针，这些政策至今仍颇有影响力。

通过戏曲改革，闽南民间戏曲取得了令人瞩目的成绩，创作、整理、改编出《陈三五娘》、《连升三级》、《碧水赞》、《三家福》等一批优秀剧目，组织了一支强而有力的戏曲表演、创作、教育和研究队伍。在戏曲评论方面也较为活跃。1961 年还召开历史剧专题座谈会，联系《文成公主》、《满江红》等剧，讨论了编演历史剧的有关问题。《厦门日报》副刊《海燕》辟出"审陈三

争论"专栏，从 1961 年 7 月到 10 月发表文章 30 多篇。当时许多剧团都拥有众多的戏迷。一出戏上演，都是连演一个月甚至几个月。许多戏都是一票难求。戏曲改革后，从 50 年代中后期至 60 年代初，福建的戏曲舞台百花齐放，可称为鼎盛时期。

但是，戏曲改革中也存在不少问题，比如改制把相当一些民间戏曲团体纳为国有，虽然为艺人提供了稳定的生活保障，但在某种程度上削弱了民间戏曲的活力，在体制上陷入僵化。泛政治化的戏曲改革政策，则使得许多未必符合意识形态规范的传统剧目遗失。又如取消幕表戏、按行政区域的划分来管理剧种，今日看来也有不尽如人意之处。

1965 年，福建民间戏曲剧团大批演职员被精简，其他留在剧团的人员加入工作队，下乡参加"社教"运动，除少数有现代戏调演任务的剧团，大多停止了演出，有些甚至被解散。至 1966 年初，全省专业剧团已少了 19 个，剩下 90 个。其中闽剧团 22 个，莆仙戏剧团 4 个，梨园戏剧团 1 个，高甲戏剧团 10 个，芗剧团 10 个，潮剧团 5 个，闽西汉剧团 4 个，京剧团 10 个，越剧团 16 个，打城戏、北路戏、梅林戏、词明戏、南词戏、三角戏、山歌戏、赣剧等各 1 个。1965 年龙溪地区芗剧团带着《碧水赞》参加了上海的华东戏曲现代戏汇报演出，回来后又移植改编了《奇袭白虎团》、《智取威虎山》等剧目。

1966 年，"文化大革命"席卷全国，闽南的戏曲文化受到严重破坏。在"文化大革命"的头三年里，全省只保留省京剧团一个剧团，其他剧团的艺人被赶走，有的遭受迫害而致残，甚至致死。资料被毁尽——泉州将各种戏曲资料送造纸厂打成纸浆；莆田将数以万计的传统剧目、舞台演出本和记录重抄本，送鞭炮厂扎成鞭炮纸筒；福州将苦心收藏的戏剧报刊资料送废品站。福建

省戏曲研究所被撤销，研究人员全部被下放到边远山区。① 剧团所有与传统有关的剧本、书籍、曲谱、唱片、录音、服装、布景、道具都被焚烧毁坏，一批有造诣的艺术家被批斗、审查、关押。泉州的王冬青被严厉批斗。漳州的邵江海，厦门的林镜泉、罗时芳等，都被批被斗，或下放，或遣送回原籍。不要说搞艺术，连基本的生活条件都失去。1970 年，福建省革命委员会发出《关于批发省〈文艺工作座谈会纪要〉的通知》，解散专业戏曲剧团。同时，用全民所有制招工指标，在全省 67 个县（市）组建毛泽东思想文艺宣传队 71 个，除了保留京剧演出"革命样板戏"之外，地方戏曲剧种濒临灭绝。

第三节　改人、改戏、改制

一、改戏

所谓改戏，主要包括了剧目审定工作、挖掘整理传统剧目和编演现代戏三个方面。

剧目审定工作是戏曲改革最早进行的工作内容之一，中央指令"应以主要力量审定流行最广的旧有剧目"。1950 年 8 月 10 日，中央文化部戏曲改进委员会曾公布剧目审定工作的组织、任务与成果。审定工作分两方面：

第一方面：（1）应以发扬人民新的爱国主义精神，鼓舞人民在革命斗争与生产劳动中的英雄主义为首要任务。凡宣传反抗侵略、反抗压迫、爱祖国、爱自由、爱劳动、表扬人民正义及善良性格的戏曲，应予以鼓励和推广，以此作为审定工作的基本精

①　柯子铭主编：《中国戏曲志·福建卷》，第 17～18 页，文化艺术出版社，1993。

神。（2）鼓舞编剧者尽量响应爱国生产、城乡交流、互助合作、民主改革、国防建设等当前任务的号召。（3）尽可能促使改革中的地方戏向现代剧发展。

第二方面：遇有下列这些内容的剧目，应加以修改，其中少数最严重而无法修改者，应呈请中央通令禁演：（1）宣扬麻醉与恐吓人民的封建奴隶道德与迷信者。（2）宣扬淫毒奸杀者。（3）丑化与侮辱劳动人民的语言与动作。

同时规定对于迷信与神话、恋爱与淫乱要区别好，对于处理历史剧问题，不要把历史事迹与现代中国人民的斗争事迹作不适当的类比。

文化部戏曲改进委员会先后于1950年和1951年，宣布26出禁止演出的剧目，各地也据此精神相继禁演了一些剧目。

除了审定、修改剧本内容之外，也进行澄清舞台形象的工作。其工作内容有三方面：一、革除庸俗落后的表演方法，如跷功、走尸、淫荡猥亵的动作、恶俗的噱头、不科学的武功等。二、取消丑恶、野蛮恐怖的舞台形象，如厉魂恶鬼、酷刑凶杀、狰狞和带有封建迷信色彩的脸谱。三、改革旧戏曲舞台陋习，如台上饮场、出台把戏、检场人出头露面等。

有一次福金春戏班于同安县城演出，当地文教机关派人审查剧本，并对该团演出中鄙俗粗野的舞台形象加以净化。很多戏班会选择戏曲改革所整理的剧目来演出，像漳州歌仔戏班笋仔班到厦门演出时，即搬演经过戏曲改革的《林冲夜奔》。[①] 可是由于当时演出仍多幕表戏，平日的排戏即以讲戏方式进行，即便是要采用定型剧本，也多从小戏开始。而戏曲改革初期戏班排演的定型剧本，大多是自其他剧种改编移植而来。其内容对于知识水平不

① 陈耕、曾学文、颜梓和：《歌仔戏史》，第181页，光明日报出版社，1997。

高的演员来说，难免比较陌生。新文艺工作者也开始进行戏曲音乐、传统剧目的初步整理。比方【赞同调】、【留伞调】即是当时所命名。厦门的霓光班在漳州演出时发生一件严重的舞台事故：扮演李铁拐的演员为了吸引观众，用铁葫芦装火药导电喷烟。因为违反舞台操作，铁葫芦受高热爆炸，演员当场死亡。漳州文教机关马上对戏班进行调查、培训。此后这类在商业剧场中曾一度风靡的机关机巧也逐渐被取缔。

1954 年 2 月 10 日，举行晋江专区第二届地方戏曲观摩会演。计 29 个单位，644 人参加演出。观摩团 125 人。根据戏曲改革的原则，会上评议出如下剧目，从中也可一窥当时的评价标准。

内容健康的剧目：《龙宫借宝》（泉音技术剧团）、《思凡》（惠安群众剧团）、《中山狼》（惠安惠新布袋戏剧团）、《种瓜》（莆田实验剧团）、《金鱼宫主》（同安大众芗剧团）、《玉真行》（闽南戏实验剧团）等。

需要稍加整理的剧目：《金魁星》（泉州大众剧社）、《铁弓缘》（晋江民间高甲剧团）、《少背少》（莆田实验剧团）。

一般好的剧目：《宝莲灯》（泉州木偶实验剧团）、《仙姑探病》（仙游鲤声剧团）、《梁红玉》（晋江木偶剧团）、《白蛇传》（晋江掌中班）、《闹宫》（永春高甲实验剧团）、《罗帕记》（晋江民间高甲剧团）、《夜走御史楼》（德化高甲实验剧团）。

应修改的剧目：《士久弄》（安溪艺声高甲剧团）、《樱桃会》（同安群众高甲剧团）、《武松打虎》（泉州掌中班）、《双条汉》（仙游鲤声剧团）。

不能用的剧目：《同亭避雨》（莆田前进剧团）、《五娘推磨》（莆田实验剧团）、《穷人缘》（同安大众芗剧团）、《宿店》（闽南戏实验剧团）。

传统剧目挖掘整理第一个成功的案例是梨园戏《陈三五娘》。1952 年，晋江县文化馆接到华东文联的通知，要求编演梨园戏名

篇《陈三五娘》①。但是当时梨园戏濒临灭绝，戏班星散。为此，晋江文化馆许书纪等人召集流散在民间的梨园戏艺人重组剧团。由蔡尤本师傅口述，其他师傅、艺人作补充或修正。并由蔡教习全剧（所缺《赏花》一场，由大梨园下南师傅许志仁补授），许书纪根据艺人的口述，参考《荔枝记》等古籍进行整理。演员与乐师共 20 多人，将梨园三个流派的表演综合，反复讨论、比较。在最初的整理当中，最费斟酌的问题是故事的起始，其核心则是关于戏剧主题的确定。原来的《陈三五娘》是从《送哥嫂》开场的，接下去是《请李姐》，然后才《睇灯》……而《出奔》以后还有好几场戏，如《审陈三》、《大闹》以及陈运使救陈三的场口，最后是陈三与五娘完婚大团圆。经过反复推敲、讨论，"决定还是以《睇灯》开场，因为这场戏热闹精彩、载歌载舞，而且有浓郁的地方特色。将陈三与五娘在元宵夜观灯邂逅的场面来开展剧情，颇为理想。而《出奔》以后，则是狗尾续貂，不仅多余，而且大大冲淡了反封建的主题。尽管这后半部不乏好戏好曲，也只能全部割爱"②。经过删改，从原来 50 多场压缩为 13 场，将《睇灯》至《私奔》等场作为上半部。③ 闽南戏实验剧团成立后，由林任生、张昌汉分场执笔整理，王爱群作音乐指导并

　　① 陈三五娘的故事流行于闽南地区达五六百年之久，讲述了泉州人陈三因送哥嫂，在潮州看灯邂逅黄五娘，遂结荔镜奇缘的传奇。早在明永乐年间即有传奇小说《荔镜传》的刊行，至明万历间即有剧本《荔镜记》的出现。此外还有锦歌、弹词、年画等形式。后世更敷演情节，装点奇文。这也是梨园戏小梨园盛演不衰的传统剧目。

　　② 方圆：《宋元南戏，今有遗响——闽南梨园戏剧团的诞生及梨园戏的发展》，《晋江文史资料选辑》第 10 辑，1988 年。

　　③ 另一说：首次整理在 1952 年秋。根据老艺人蔡尤本口述的三十几折（其中《赏花》一折是老艺人许志仁口述的）与《荔枝记》的五十一折，从《送兄饯别》整理到《私奔》为止。删除了一些色情部分，精简了场次，成为上下两集的演出本。

与南曲名师吴瑞德共同配曲编谱。剧目的排练上演，则由蔡尤本、许志仁、姚望铭、杨仁丁、许茂才、李茗钳、王爱群、吴捷秋8人共同组成导演团。这个团体结合了新文艺工作者和梨园戏的著名老艺人，这种全新的人员组成和创作模式的确立，为古老的梨园戏注入了新的活力，昭显了梨园戏未来几十年的发展趋势。所有的创作人员均参加剧本整理的讨论，反复斟酌，编成了新的整理本。1954年4月，《陈三五娘》又作第四次整理。主要对人物性格的发展与各场的连贯性作了一番加工；加上《训女》前五娘思念陈三的情节；修改了《梳妆》、《赏花》、《留伞》等场中陈三与五娘的相互关系；删掉《纳聘》和《催亲》两个过场。1954年9月，梨园戏《陈三五娘》及折子戏《入窖》等应调参加华东戏曲会演。《陈三五娘》在会演大会上获得了多项荣誉：剧本一等奖、优秀演出奖、演员一等奖（苏乌水、蔡自强、苏欧、林玉花）、导演奖（蔡尤本、许茂才、吴捷秋），乐师奖（林时枨），此外还有音乐演出奖、舞台美术奖等。《陈三五娘》获得了大会的多项大奖，而且一剧有四人获得演员一等奖，为各省参评剧目所仅见。演出的巨大成功引起了戏曲史专家对梨园戏这一古老戏曲艺术的重视，为闽南方言剧种争得了荣誉。"梨园戏通过这次会演，就由一地方草台班，跻身于全国著名剧种之林，跨入一个古南戏的新纪元"①。《陈三五娘》参加华东戏曲会演获奖后，闽南戏实验剧团再次吸收各方面的意见，作第六次的整理。②

① 吴捷秋：《梨园戏艺术史论》，第54页，中国戏剧出版社，1994。

② 这次作了以下的改动：（1）将《训女》改为《纳聘》，把原来父女间的正面冲突，改得较为缓和些，使五娘得性格能够得到逐步的发展。（2）将陈三破镜改为无意失手打破，使主动卖身为奴改为被迫为佣，以提高人物的情操。（3）适当加强了《梳妆》等典型环境的描写，有助于五娘性格的发展。（4）把《出奔》场的前段并在《绣鸾》后面，使剧情发展更紧凑。（5）语言方面的加工。至此，《陈三五娘》剧本最后定稿，于1955年由福建人民出版社正式出版发行。

从晋江县文化馆馆长许书纪参与《陈三五娘》的整理开始，编剧的重要性就逐步确立。剧情的取舍、主题的确定、人物形象的塑造、语言的修改，如此种种，编剧的意义早已超越了戏师傅口口传授、亦步亦趋的传统剧目教习。剧目的思想意义往往是经由编剧得以彰显，原初的芜杂在编剧的提炼下变得明晰。尽管剧目由新文艺工作者与老艺人共同商讨整理，但前后六次剧本大的修改，剧本主旨的确立，新文艺工作者占据了主导，戏曲改革的方针政策亦随之贯彻于剧本的情节设置、人物形象塑造之间。

闽南歌仔戏方面最出色的成就是整理《三家福》①。《三家福》所表现的闽南人急公好义、守望相助的精神及苏义先生偷挖地瓜一折精彩的表演，把歌仔戏的水平提高到一个新的高度。它成为闽南歌仔戏的经典保留剧目，是戏曲改革重要的成就之一。芗剧在这一时期较为成功整理的传统剧目还有《火烧楼》、《李妙惠》、《李三娘》、《秦香莲》、《山伯英台》、《白蛇传》、《吕蒙正》、《安安寻母》、《杂货记》等。

在戏曲改革中，全省各剧种共收集、记录、整理传统剧目16500 多个，仅莆仙戏一个剧种就挖掘抢救传统剧目 5000 多个，舞台手抄本 8000 多册。至 1960 年，编印《福建戏曲传统剧目清

① 《三家福》故事出自佛教劝善书。原为布袋木偶戏传统剧目，台湾歌仔戏曾改编为《三家福》演出。中华人民共和国成立后，颜梓和、王游治、黄海瑞、朱莫据台湾籍老艺人张招治、颜招治口述，整理为芗剧。故事讲的是船工施泮之妻告贷无门，于除夕黄昏投水自杀，塾师苏义救之，托词施泮寄来家信与安家银，将自己一年束脩慨然赠送。苏义回家柴米俱无，与妻孙氏饥饿难忍，无奈于夜间去偷挖番薯。途经土地庙，向土地公表述苦衷，恰被守园孩童林吉听到。林十分同情，暗中帮苏挖自家地里的番薯。大年初一，正当苏义夫妇把番薯当猪蹄，薯汤作美酒之时，林吉偕母送来年礼；施妻也来向苏拜年并取家书，适逢施泮回乡，三家方知彼此相助情谊。整理本删除原本中离家经商、父病母丧、债主逼债、孙氏逼苏义去偷番薯，以及施泮发财回乡，分赠两家千两白银等情节。

单》一集，汇总 18 个剧种，记录了剧本名目 10171 个。同时还编印《福建戏曲传统剧目索引》5 集，汇集了 2000 多个剧目，记述了每个剧目的人物、场目和故事梗概。此外，还收集、记录各剧种大量的音乐曲牌、曲谱，据莆仙戏、闽剧、梨园戏、高甲戏、芗剧的统计，就记录了曲牌、曲谱 2240 首。

除了"整旧"之外，还有"创新"，所编演的新戏包括现代戏和新编历史剧。现代戏是当时提倡的重点，甚至连古老典雅的梨园戏也卷入其中，创作新剧目，以积极反映现代生活。相对而言，由于较少传统包袱，新兴剧种在现代戏的创作方面显得更为得心应手。50 年代初芗剧就有《赵小兰》、《垦荒记》等一批剧目产生，1952 年 9 月，漳州市实验芗剧团在福建省第一届地方戏曲观摩演出大会上，演出根据同名歌剧改编的现代戏《白毛女》。另外，还根据 1947 年在台湾发生的"二二八事件"而创作现代戏《台民泪》。由于当时的思想局限，几乎所有的现代戏都难免打上图解政策的烙印。一直到 60 年代初，组织者和剧作者方才在思想上、艺术上渐趋成熟，产生了真实反映当时人民思想生活的佳作《碧水赞》。

《碧水赞》是 1963 年夏，汤印光、陈志亮、吴毅、陈曙、芗人、庄火明根据堵江引水抗旱事迹编写成剧本，至 1965 年始定稿。剧中描写 1963 年春天福建龙海县遭到了百年未遇的大旱灾，县委为保粮食丰收，决定在溪东村口，堵截九龙江，引水灌溉下游受旱地区。可是堵了江，溪东大队的庄稼却要受淹。溪东大队广大社员发扬"丢卒保车"的协作精神，毅然堵江以保大局。在下游受旱地区得救后，县委又组织了支援大军，帮助溪东保"卒"，终使全县出现了大旱年大丰收、社社队队争交爱国粮的奇迹。剧本由龙溪专区芗剧团演出。陈玛玲饰许英，王南荣饰支部书记克坚，李少楼饰阿坚伯，叶彩莲饰共青团员剌花，王厚根饰大队长郑振田，苏宗文饰小队长郑阿生，甘文质饰县委王书记。

1965年春，该剧参加华东区戏曲现代戏观摩会演，获得好评。1965年4月，剧本由上海文化出版社出版，并由文化部艺术局印发，向全国推荐。《碧水赞》几乎在同时又被福建省话剧团改为话剧《龙江颂》，参加了华东区话剧观摩演出，获文化部"1963年以来优秀话剧创作奖"。"文化大革命"中该剧被加工为样板戏京剧《龙江颂》。可见《碧水赞》在主题思想、人物设置、故事编排上是有一定水准的。①

除了现代戏，闽南戏曲在这一时期还创作了高甲戏《郑成功》、《邱二娘》，梨园戏《台湾凯歌》，芗剧《屈原》、《黄道周》等新编历史剧，整理、改编了高甲戏《连升三级》等。这些剧目至今仍广受欢迎。

二、改制

改制有几个方面：一是戏班体制经历了"班主制→共和制→私营公助→完全公办"的所有制改革；二是艺术生产制度由幕表制向编导中心、定本制的改革。此外还有剧场体制的改革等。

1951年，各地文化机关派人深入戏班，对戏班进行全面的整顿和改革。旧戏班纷纷改封建性的班主制为艺人当家的共和制。有的改为私营公助的剧团。1952年10月，福建省举行首届地方戏曲观摩演出。当时统计，已有专业戏曲剧团60个。随着经济恢复，城乡人民对文化生活的需求也逐渐提高。1953年，福建省文化局组建两个省级实验剧团。一是将以闽班旧赛乐为基础组建的福州实验闽剧团，改建为福建省闽剧实验剧团；一是晋江县大梨园戏实验剧团和晋江专区文工队合并成立福建省闽南戏实验剧团，后改名为福建省梨园戏实验剧团。同年12

① 陈耕、曾学文、颜梓和：《歌仔戏史》，第183页，光明日报出版社，1997。

月，中国人民解放军十兵团政治部京剧团转业地方，改编为福建省京剧团。至此，全省专业剧团 74 个，其中公营 4 个，私营公助 9 个，私营 61 个，演职员工 3291 人。晋江专区的剧团占 30 个，为全省之首。

1954 年后，为了繁荣和发展地方戏曲，各地又成立了不少剧团。有些濒临灭绝的剧种经过挖掘抢救，也相继组建了专业剧团，其中有龙溪专区潮剧团等。至 1961 年，全省有地方戏曲剧种 20 个，剧团 109 个，演职员工 6000 多人。

这些剧团所走的发展道路，已大大地区别于过去的旧戏班。首先，剧团的建制是一种正规艺术院团模式，经费由国家统一负责，剧团和艺人基本解决了生存问题，其任务就是专心进行艺术生产，为民众提供艺术产品。其次，改变了艺人的生存环境和社会地位，使他们作为文化工作者或艺术家来从事艺术创作，许多艺人成为省、市、县的政协委员、人大代表、劳动模范。再次，作为专业化艺术团体，它所建立的全套艺术生产制度，有利于地方戏曲艺术的升华。

改制与当时的社会主义改造运动是完全一致的。改制的结果是将自由流动的戏曲市场（包括戏班、剧院、中介等）通通纳入国家的统一规划，以计划指令来指导艺术生产，调节民众的文化消费。民间戏曲在社会的逐渐政治化过程中，也被成功整合进计划经济体制中，固然因此而克服了商业竞争的某些弊病，但原本尚未完全成熟的商业剧场也因此无法寻觅生存空间。现在来看，国家有必要办一些剧团，但把所有剧团全部包下来是不明智的。在这种体制下，大锅饭、平均主义等弊病一直到今天仍然难以革除，不利于充分发挥艺术人员的创造性和积极性。这正是今天艺术表演团体改革要解决的问题。

艺术生产的改革是从改革幕表戏开始的。剧本文学在早期民间戏曲中并不处于重要位置。过去演出都是采用幕表制的方式。

固然，幕表制在发挥演员的个体才能、即兴表演等方面有一定的好处，但是，弊端也是明显的，如演出的随意性，唱白语汇重复、套用模式，与内容无关的唱词和说白出现在舞台上，缺乏艺术的完整性和严谨性等。有些演员甚至为了哗众取宠而插入即兴的色情表演。要提升民间戏曲，首先要重视故事内容的健康与意义，改变舞台演出的随意性，杜绝不良词汇。在戏曲改革中，采取由艺人口述、知识分子记录的办法，对一些经过观众检验的保留剧目进行整理加工，使其成为定型剧本。

有了定型剧本后，又引入了导演中心制，改变过去由教戏师傅排戏的传统。当时戏剧受斯坦尼斯拉夫斯基体系的影响很大，其导演理论和体验派表演体系在新文艺工作者中极受推崇。在这样的氛围中，闽南戏曲也逐步改变了过去以主要演员为中心，以教戏师傅为指导的艺术生产制度，建立了包括剧作、音乐设计、舞美灯光等部门，以导演为中心的艺术生产制度。戏曲界开始注重剧本的主题思想、人物性格分析，要求演员注重内心体验和创造人物。从剧本创作或改编着手，导演统筹全剧，音乐设计根据剧情的需要设计唱腔和气氛音乐，舞美部门负责设计布景、服装和灯光色彩。演员表演不再是照搬传统的老套，而是根据人物的性格和剧情的规定进行艺术创造。

过去的研究往往只强调新文艺工作者在导演制建立中的作用，但实际情形要复杂得多。从闽南戏实验剧团的经验看，新文艺工作者与老艺人的结合才是实现导演意图、保证演出成功的关键。导演来源也是多样化的。"为了继承发展，在戏曲改革方针政策的指导下，新的戏曲导演制度的建立，艺术组织的关键，于是在老师傅、老艺人和新文艺工作者结合，在本团产生了导演专业"①。当时执行导演业务的有下列几种组织形式：

① 《福建省梨园戏剧团十年工作总结》，泉州市档案馆藏。

(1) 导演团——由老艺人组织，由口授老师傅和新文艺工作者各一人任执行导演；

(2) 联合导演——由老艺人和新文艺工作者联合导演；

(3) 个人导演——由老艺人单独导演，以新文艺工作者任剧务；或由新文艺工作者独任导演；或由新文艺工作者任导演，而邀请艺人组织表演艺术顾问组。

(4) 演员导演——由青年演员担任小戏的导演。

这几种导演形式，各存在优缺点：

导演团人数多，可得集思广益的效果，反复讨论中，逐步克服保守观念和粗暴作风，使剧目思想性、艺术性达到一定的成绩，但在艺术见解的统一，表演处理的集中，须有较充分的时间来进行探讨研究。所以排练进度较难掌握，而费时日。个人导演不论老艺人或新文艺工作者，是各有所长，各有偏废。因为老艺人在新整理的剧本中，对于剧本分析、主题表现、人物性格、格调气氛等等，虽有剧务作大体上的协助，一时间难作全面的掌握和设计；而以传统的演出形式见长。至于新文艺工作者单独导演，则适得其反。所以新旧导演，通力合作，实收取长补短之效，虽不如导演团的反复探索，加意雕琢，但可集中贯彻导演设计意图，较为有效的执行了排演计划，尚可达到一定的质量。余如新文艺工作者导演，由艺人组织表演艺术顾问组，则是在于全剧表演及多面的行当，还须有全面的艺术辅导和分工，试行结果，虽有一定成效，但尚未有较突出的经验。至若由演员担任小戏导演，是大跃进以来，解放思想，破除迷信中涌现的蓬勃力量，是发挥群众艺术创作的好办法，他们导的一些现代小戏，大都在极短的时间内完成，虽然成品未见十分成熟，但都能达到一般的水平，远胜于业余团体的演出。这不能不说

是今后大力培养戏曲导演队伍的绝好途径。①

改制还包括剧场经营管理的改革。剧场逐渐由政府统一经营、管理，改革旧制度建立新制度。新制度的建立包括整饰场容、修建各种卫生设备、实行会计制度，废除黑票及茶资小费等。演出中要求打上字幕，实行中场休息 10 分钟等。鼓励上演新戏。

专业剧团是 1949 年后福建民间戏曲发展的主流。与此同时，还有大量的业余剧团活跃于城乡。业余剧团的建制比较自由，经费来源除了自筹资金，还得到当地农村基层或是工人俱乐部、街道办事处的资助，他们演出的剧目有定型戏、幕表戏，还有一些自己编写的剧目，比较贴近生活现实，受到观众的欢迎。

三、改人

戏曲改革的核心是改人。它包含了三个方面的内容。一是从思想上改造从旧社会过来的老艺人；二是派领导干部和一批新文艺工作者参加到戏曲队伍，改变旧戏班完全由艺人组成的结构，领导和组织改戏、改制和改人的工作；三是建立艺校，培养艺德好、有文化、基本功扎实的新时代的演艺人员，从根本上改变戏曲队伍的成分，更好地保存传统、推陈出新。

改人更主要的是要提高艺人的政治觉悟，增强艺人对社会主义的热爱，使其由衷地愿以戏曲艺术为武器来为工农兵服务。另一方面，艺人们也产生了被国家重视的光荣感和责任感，提升了自己的地位，不再有被歧视的自卑感。对民间戏曲艺人的思想改造，主要是通过政策学习，了解国内外形势，认识国家和党的文艺方针，纠正其"名利思想"和"纯营利观念"。

为改变艺人旧有的不良习气，剧团规定必须每天早起练功，

① 《福建省梨园戏剧团十年工作总结》，泉州市档案馆藏。

然后开始上文化课,教导艺人识字,排戏演戏,晚间再由艺术委员会及团务委员会检讨当日的演出及生活琐事。民间戏曲艺人基本上是没有文化的贫苦人,过去常为社会所鄙视,而他们身上也沾染了诸如赌博、吸毒、嫖妓、迷信、相互倾轧、男女关系不严肃等恶习。引导他们改造自己的恶习,适应新时代的生活,也是当时戏曲改革的重要工作。过去老艺人往往把演戏当做一种谋生糊口的手段,剧团体制的改革,使老艺人的生活有了保障,提高了他们的社会地位,使他们能够全身心地投入到艺术创作中。

随着戏曲改革运动的深入,文化部门相继派出了一批戏曲改革干部和新文艺工作者,以加强剧团的组织领导和艺术生产。根据 1954 年 8 月《福建省职业剧团剧种统计表》,全省编导人员 180 人,主要演员 604 人,一般演员 1622 人,舞台工作人员 542 人,行政人员 463 人,男演员 1397 人,女演员 829 人,音乐工作者 632 人。31 个剧团有工会组织,21 个剧团有青年团组织,30 个剧团有戏曲改革干部,2 个剧团有党支部,2 个剧团有党员。①

新文艺工作者的参加,对闽南民间戏曲艺术水平的提高,可以说起了关键性的作用。他们接受过较好的文化教育,有些人还受过专业艺术教育,在理论水平和艺术鉴赏方面能够起一定的指导作用。他们当中有熟悉编剧者如王冬青、林任生等,有擅长导演工作的吕文俊、蔡剑光、陈开曦等,有精通音乐的王爱群、林镜泉等。如厦门歌仔戏剧团的林镜泉先生,40 年代就读于福建省国立音专,1953 年参加戏曲改革,到群声芗剧团任作曲,以后又搞编剧、导演,数十年全身心投入,无怨无悔。他整理的《火烧楼》、《白蛇传》、《秦香莲》等剧,文辞既通俗又典雅,而且与音乐相得益彰,已成为歌仔戏的保留剧目。他创作的《破狱记》、《琼花》受到观众的热烈欢迎。他为叶桂莲设计的《越州探返》、

① 福建省档案馆 154/1/185。

《柳林诉禀》等折子的唱腔，突出地代表了新文艺工作者与老艺人结合的成果。这两段折子代表歌仔戏晋京演出，获得很高的评价，并录制成唱片，不断被电台播放。他和罗时芳创作的《琼花》音乐设计，在表现人物的成套唱腔和板式变化上取得突破，直至今日，仍为后人学习歌仔戏音乐革新的范本。厦门歌仔戏著名演员叶桂莲的唱腔就是在林镜泉的帮助下得到了很大的提高。

由于新音乐工作者的参与，自 20 世纪 50 年代起，闽南戏曲音乐在继承传统的基础上进行大胆革新，取得了突出的成绩。各个剧种的改革方式不同，但目标是比较一致的，就是挖掘传统的音乐素材，引进西方的作曲法进行丰富和变化。有的在板式上进行革新，根据人物感情抒发的需要，突破传统曲调的结构。有的则在曲调的旋律上进行变化，改变传统旋律单调的缺点。有的在节奏上进行新的处理。同时注重情绪音乐和场面音乐的设计，用音乐烘托剧情，增强音乐的表现力。①

改人的关键是培养新一代的戏曲工作者。这一时期，闽南戏曲艺术教育事业有较大的发展和提高。1950 年春至 1952 年夏，由福建省文联主办戏曲研究班，分设于福州、泉州等地，先后举办 6 期，共集中闽剧、莆仙戏、梨园戏、高甲戏、芗剧、闽西汉剧、潮剧、赣剧、京剧等剧种的演员 2400 多人，进行短期轮训，长者 3 个月，短者 1 个月。从 1953 年起采取剧团附设训练班的形式，即所谓的"团带班"。开始只有闽剧、莆仙戏、梨园戏、高甲戏等剧种举办训练班，到 1956 年仅有学员 200 多名。1958 年，各地市纷纷设立艺术训练班，同时还办起了戏曲专科学校，如龙溪专区艺术学校、厦门市艺术学校等。据 1961 年统计资料显示，全省拥有艺术专科学校 1 所，中等艺术学校 15 所，有 38 个戏曲

①　陈耕：《闽台戏曲的传承与变迁》，第 222～223 页，福建人民出版社，2003。

剧团附设有学员班，在校学生数达 3279 人，教职员工 536 人。

1957 年 6 月，厦门市戏曲演员训练班成立，班址在厦门市鼓浪屿日光岩下。主要是培养芗剧演员，经训练班培训 1 年，考试合格的芗剧学员有 40 人。1958 年 9 月，训练班转入厦门市艺术学校戏曲科。负责人为罗时芳，专职教师有赛月金、郑德裕、董亚能、甘岸、谢明亮、叶桂莲等。同年，招收学员 29 人，学制 4 年。教学内容分两类：专业课分主科和副科。主科有基本功，包括毯子功、把子功、形体训练、唱腔、念白、打击乐、戏曲表演等；副科有乐理、化妆、戏曲理论、戏曲欣赏等。普通课有语文、历史、政治。各科课程都有教材，按教学进度定期考试。为丰富教学内容，戏曲科多次采取"送出去"、"请进来"的办法，开展教学活动。如选送学员往福建省京剧团和福建省京剧学校学习基本功和折子戏；请福建省京剧团老演员李伯麒来校教课。学校组织观看梅兰芳、常香玉、陈伯华、袁雪芬等表演艺术家演出，同时还请来厦门演出的表演艺术家俞振飞、吴晓邦、戴爱莲等来校传艺，开阔了学员的艺术视野。

戏曲科招收的学员行当齐全，能经常进行实习演出，并参加福建省历届青少年演员汇报演出。学员排演的剧目除整本戏《火烧楼》外，还有折子戏《杂货记》、《李妙惠哭五更》、《恶婆婆》、《石三郎》及现代戏《姑嫂看画》等。1961 年，《杂货记》由香港凤凰影业公司拍摄成戏曲艺术片。1962 年，学员全部毕业，并组成芗剧演出队。

漳州在 1958 年 3 月成立了漳州艺术学校。校长阮位东，特聘艺术上有造诣的名老艺人任教，其中有布袋木偶表演艺术家杨胜、芗剧老艺人邵江海、宋占美、林文祥，国画家林少丹、沈汉祯、杨松青以及京剧武生陈月明等。学校先后设有芗剧表演、芗剧音乐、编剧等科。学制分二、三年两种。学生经统一招生考试入学，招收 12 至 20 岁具有高小和初中毕业文化程度的男女学生。

各科都有教学大纲，教学内容着重传授基本艺术理论、技艺知识、基本功训练。教学方法采取课堂教学与舞台实践相结合。1958年10月，芗剧表演科学生参加福建省人民慰问团，到前线进行慰问演出。1959年初，学校并入漳州大学，改名为漳州大学艺术学院。同年底，恢复原名。建校以来，共培养演员、编剧、音乐伴奏、音乐设计、舞台美术设计、绘制等专业艺术人才180多人。学校被评为福建省和全国文教战线先进单位，出席全国文教群英会，荣获国务院颁发的奖状、奖旗。1962年，改名龙溪专区艺术学校，精简机构，仅保留芗剧表演科。同年底，以二、三届芗剧表演科毕业生为主体，成立龙溪专区青年实验芗剧团。

　　根据福建省文化局1960年1月6日发布的《福建省全日制戏曲学校制订教学计划的若干原则规定（初稿）》，戏曲学校培养人才的目标是："具有一定的社会主义思想觉悟和树立毛泽东文艺思想、共产主义思想的品质、中等文化水平和系统继承戏曲传统艺术的戏曲专业人员。"[①] 这一目标是与建国初期社会主义教育理念相吻合的，即培养"有社会主义觉悟的有文化的劳动者"。在课程的设置上也体现了政治标准与业务提高并重的原则，专门设置了政治课程，生产劳动也列入教学计划，目的是"加强劳动观点，培养劳动习惯；改造思想，提高阶级觉悟；深入工农群众，深入艺术创造源泉的目的"。这是政治考查内容之一。专业课程主要有表演基础技术、剧目和表演基础理论三门课。强调教学剧目必须选择本剧种的传统剧目，特别是表演艺术最为丰富的传统剧目。学习表演技术也必须围绕传统剧目来进行，通过学戏，运用和掌握表演艺术。选择教学剧目也不宜过窄，考虑的标准，也不要因限于思想性和艺术性而忽视了其技术的一方面。为了继承传统，学习过程中不应随便"改革"和"创造"。不学习

① 福建省档案馆 117/2/64。

和继承前人创造的艺术成果，就无从发展创造。为了改变艺人文化水平低的状况，新兴的戏曲学校开设了文艺和戏剧常识课程，主要包括文学艺术、戏剧常识和本剧种的历史，并适当举办科学知识讲座，丰富自然科学知识，"保证戏曲学校毕业生达到中等文化水平"。此外，鉴于艺术教育的特殊性，"加强理论与实际的联系，巩固和丰富课堂教学，提高教学质量。艺术实践应成为教学计划的组成部分，并以联系课堂教学的实习演出、毕业演出和参加全民性政治运动开展文艺宣传为主"。戏曲学校根据培养目标，考虑各个剧种传统艺术教学要求，结合学生的入学年龄与文化程度等因素，确定修业年限：京剧 6 至 8 年；梨园戏、莆仙戏、闽剧、木偶戏等 4 至 5 年；高甲戏、芗剧、汉剧、越剧、潮剧等 3 至 4 年。这样的培养方案、课程设计和知识结构，使得艺校培养出来的学生与传统的师徒制培养出来的艺人有很大的差异。

1957 年 9 月 9 日至 29 日，福建省文化局举办闽剧、莆仙戏、梨园戏、高甲戏 4 个剧种艺术训练班教学汇报演出大会。200 余人参加会演。演出闽剧《三娘教子》、《红裙记》，莆仙戏《敬德画像》、《龙女弄》、《胭脂铺》，梨园戏《十朋猜》、《玉真行》，高甲戏《刘金定招亲》、《彩楼记》等 21 个剧目，青年学员表现出色。60 年代初，第一批歌仔戏艺术学校培养的学生毕业，他们带来了新的气息。演出的一大批具有高难度的剧目，如《三打白骨精》、《白蛇传》、《挡马》、《李慧娘》等，足以说明他们掌握的技能。一些本剧种优秀的剧目如《火烧楼》、《李妙惠》、《杂货记》等，他们诠释的方式和审美角度均与前辈艺人有所不同。①

经过近十年的改革和建设，福建的戏曲形成了一支老、中、

———————————

① 柯子铭主编：《中国戏曲志·福建卷》，第 17~18 页，文化艺术出版社，1993。

青相结合，具有较高艺术水平的表演队伍。一大批深受观众欢迎的名演员技艺炉火纯青，大批青年演员脱颖而出，各领风骚。

四、小结

20世纪50年代的戏曲改革是一场有纲领、有组织、在国家权力保障下进行的运动，其范围之广、影响之深远，在中国戏剧史上是史无前例的。除了艺术管理体制的重建、老艺人的改造和新型人才的培养外，在艺术上，戏曲改革促进了各剧种对传统的继承，加速了它们在各方面的变化，包括从演员中心制到导演中心制的转变、剧种的地域布局的调整、表演艺术的革新等。而最为突出的一点，是剧目方针、剧目构成、剧目内容的变化对剧种个性的深刻影响。传统剧目的改编和新剧目的创作必须符合国家意识形态的需要。出现了一批有全国影响的新作。高甲戏《连升三级》通过主人公贾福古的奇遇，像哈哈镜一样照出了一幅封建社会的百丑图。从舞弊的科举考官到权奸魏忠贤，到貌似忠诚实则昏庸的丞相，再到轻信虚伪、汲汲要誉的亡国之君崇祯，无一不丑态百出。这种对封建统治与科举制度的无情揭露和有力批判，正是刚刚成立的新中国政权所需要的。梨园戏《陈三五娘》对封建礼教的批判和对自由恋爱的赞许让人们更加珍惜新社会给人们带来的自由幸福的生活。芗剧《三家福》所表现的闽南人急公好义、守望相助的精神正是新生的政权所需要加以强调和发扬的。芗剧《碧水赞》发扬"丢卒保车"、牺牲局部利益以顾全全局利益的共产主义协作精神，在刚刚度过困难时期、需要加强团结、同舟共济的年代里，显得特别宝贵。高甲戏、梨园戏、芗剧三大剧种相继推出享誉全国的优秀剧目，一方面固然是由于艺术上的成功，另一方面，更是由于剧目内容符合了国家的需要。

反过来，各剧种代表剧目的成功，对各个剧种的发展产生了

极为深远的影响。著名剧评家王评章在谈到闽南各剧种的特色、个性时写道："梨园戏善写文人士子深闺佳人的情感生活，语言方面大量使用闽南话中积淀的中原古语，即闽南话中文读部分的词汇，古诗文古汉语的痕迹很重。高甲戏善于表现三教九流、贩夫走卒下层的社会生活，多用闽南话中市井码头、户外生活的日常语言部分。歌仔戏善于叙写百姓日常家庭、邻里的生活琐事，所使用的主要是闽南话户内的、街邻里巷的家庭日常生活用语。"① 这段话对三大剧种在表现内容、表现手段上的差异所做的判断是相当准确的。而这种差异的形成，和戏曲改革中在剧目创作问题上的价值取向、舆论导向，都有着直接的关联。

第四节 从戏曲改革到"文化大革命"前后的闽南木偶戏

闽南木偶戏主要有提线木偶戏、掌中木偶戏（又称布袋戏）和铁枝木偶戏三种，其中，铁枝木偶戏分布范围较小，局限于闽南的诏安县，而其他两种木偶戏是闽南戏剧文化圈内最主要的木偶戏品种。在艺术技巧上，提线木偶戏以泉州木偶戏为代表。布袋戏则分南派和北派，南派布袋戏指的是泉州地区的布袋戏，其演唱的声腔属于南戏系统的泉腔，北派布袋戏指的是漳州地区的布袋戏，其演唱声腔属乱弹腔系统。

20 世纪 50 年代的戏曲改革，使闽南木偶戏发生了深刻的变革。

首先，是把分散的艺人们组织起来。民国初年，仅在泉州城内，就有木偶戏班 60 余个，拥有艺人 300 多人；至抗战结束时，还有七八个戏班；至新中国建立前夕，泉州、晋江一带只剩下时

① 王评章：《永远的戏剧性》，第 160 页，中国戏剧出版社，2005。

新、和平、德成三个摇摇欲坠的小戏班,艺人总共只有 30 余人。① 艺人们为生活所迫,纷纷转业,有的甚至将珍藏的木偶当成柴火烧掉,剧本当作废纸卖掉。新中国成立后,泉州组建了木偶小组,排练剧目上演。于 1952 年成立了以三个旧戏班的 18 位艺人为骨干的泉州木偶实验剧团,从事传统木偶艺术遗产的发掘、整理与继承。当年 11 月初,泉州、漳州的傀儡师傅组成联合木偶代表队,赴沪参加"中苏友好月"活动,会见了来华的苏联木偶艺术大师奥布拉兹佐夫。这位大师观看泉州提线木偶戏《木兰从军》后,兴奋地说,像这样精致的木偶艺术,在世界上是少见的,他从中得到的东西比过去任何时候都多。②

虽然泉州木偶艺人一度成立过一个泉州木偶艺术剧团,并在艺术上有所创新,但不久就与泉州木偶实验剧团合二为一,统称为泉州木偶实验剧团。1955 年,剧团在体制上改为国营剧团。

其次,传统剧目的整理改编。共整理了《潞安州》、《王佐断臂》等五个传统剧目,改编了《木兰从军》、《锦夏湾》等五个传统剧目,创作了若干反映时事的新剧目,在拍摄了《闽南傀儡戏》和《水漫金山》等影片后,又参考中外专家的意见,在剧目内容、表演艺术、灯光布景等方面作了较大的改进,整理出《白蛇传》、《牛郎织女》、《张羽煮海》、《种萝卜》、《贪心的狮子》、《森林中的朋友》、《黑猫与白兔》等神话剧和童话剧。③

在戏曲改革的推动下,泉州木偶剧团从 1956 年到 1966 年连续十年参加文化部举办的"全国艺术表演团体大巡回",走遍大

① 陈德馨:《泉州提线木偶的传入和发展》,陈瑞统编:《泉州木偶艺术》,第 23 页,鹭江出版社,1986。

② 黄少龙:《泉州傀儡艺术概述》,第 171 页,中国戏剧出版社,1996。

③ 陈德馨:《泉州提线木偶的传入和发展》,陈瑞统编:《泉州木偶艺术》,第 24 页,鹭江出版社,1986。

江南北、长城内外，为工厂、矿山、部队、学校的千百万群众演出，每到一处都受到热烈欢迎。演出场次超过一万场。大规模的全国性巡回演出不仅扩大了剧种和剧团的影响，而且交流了经验、锻炼了队伍、提高了演出水平。

1960年，泉州、漳州的木偶艺术家联合组成中国木偶剧团，赴罗马尼亚参加第二届世界木偶联欢节，泉州提线木偶的《水漫金山》、《庆丰收》等剧目获银奖。《解放一江山》等新编剧目在国内演出也大受欢迎。《人民日报》、《光明日报》等重要媒体发表文章大加赞誉。

改戏、改人、改制的有力措施，大大地释放了潜在的艺术创造力。闽南木偶艺人在艺术创新方面获得可喜成就。剧团逐步从"草台"走进正规的"剧场"，建立起现代演剧体制。闽南木偶艺术从创作题材、傀儡造型、舞台结构、表现形式诸方面开展了革新。在和苏联木偶大师奥布拉兹佐夫等人的交流中，看到国外运用的"人偶同台"形式，泉州木偶艺术家们大受启发，对木偶艺术的特性有了新的认识。除了传统的"四美班"的演出样式，闽南木偶舞台也开始运用话剧所常用的镜框式舞台。

1960年，正当泉州木偶艺术在全国木偶皮影戏观摩会演中得到如潮好评时，有关部门决定将泉州布袋戏剧团与泉州木偶实验剧团合并，成立泉州木偶剧院。遗憾的是，由于提线木偶与布袋戏在品种上存在差异，剧院内部在剧目生产、经济效益、艺术投资，以及人员、设备的安排等方面都难以协调。经过几年的实践，终于不得不将剧院的第二演出团——布袋戏团撤销，布袋戏艺人转入提线木偶剧团或另就他业。就这样，泉州市区唯一的布袋戏剧团不复存在，这是令人痛惜的。

然而，真正的灾难是紧接其后的"文化大革命"。在这场空前的浩劫中，泉州木偶剧院历年收集、珍藏的大量古傀儡，清代乾隆、嘉庆年间的古抄本，50年代经过校勘而重新誊正的全部

"落笼簿"和"笼外簿",以及其他珍贵戏剧文物,都被"横扫"一空、焚毁殆尽。

1970年初,泉州木偶剧院被解散,人员下放,只有部分留用的人员被编入泉州市文艺宣传队,成立独立的木偶排,至1974年,才重新命名为泉州木偶剧团。

值得庆幸的是,"文化大革命"之后,泉州的木偶艺术很快地重现生机,再度崛起。1977年5月,即粉碎"四人帮"只有几个月之后,泉州木偶剧团的大型神话剧《孙悟空三打白骨精》问世,并迅速引起轰动。随后,一批曾在"文化大革命"中遭到禁演的剧目,如童话剧《千桃岩》、儿童剧《庆丰收》、神话剧《水漫金山》等相继复排公演。

1978年,在被下放的木偶艺人陆续归队集结之后,演出样式的革新问题再度提上剧团的议事日程,经过半年的紧张制作和精心排练,大型神话剧《火焰山》终于创作完成,并于1979年元旦首演成功。该剧的创作是中国木偶艺术演剧史上的一个重大突破。

《火焰山》首先在舞台结构上突破了传统。过去的木偶戏舞台是平面式、无纵深的,同时又是单一层次的,因而缺乏立体感和纵深感,空间表现力受到限制。表现题材也就因此受到限制。《火焰山》在木偶戏史上破天荒的创造了天桥式的立体舞台。这种结构的特点是将原来位于画屏之后的单一操弄区改为前后两道横向架空的天桥,并在两道天桥的左右两侧各设一块活动踏板,使两道天桥既能彼此分隔又能互相连接贯通,而把提线木偶表演区域置于两道天桥之间的下方,同时加大演员操弄区域和木偶表演区域之间的绝对高度。这样,演员和他所操弄的木偶之间就不再存在一个画屏,从而形成一个观众视野可以直达天幕的纵深立体空间,为综合运用提线木偶、掌中木偶和杖头木偶乃至"人偶

同台"提供了舞台条件。①

新型的舞台为演员的调度、木偶的调度创造了新的可能。演员操弄木偶时不再是像传统舞台那样只能一字形摆开，而是可以提着木偶做前后左右的环形运动，使木偶与观众之间的距离发生较大的变化，时近时远，从而使舞台画面变得生动活泼。在《火焰山》中，舞台布景有近景、中景、远景等多个层次。当孙悟空或其他木偶形象处在近景时，使用形体最大的提线木偶或杖头木偶，处于中景时，使用形体中等的木偶，处于远景时，使用最小的布袋戏木偶，其间变化非常迅速快捷，如同魔术一般。孙悟空从远而近，一个筋斗翻过十万八千里的感觉非常逼真，是其他舞台艺术不可能做到的，大大发挥了木偶艺术的优势，而这种效果在舞台结构改革之前是根本不可能的。这一成功充分说明，只有在粉碎了"四人帮"、解放了思想、解放了艺术生产力，创作人员的创造性、积极性充分调动起来之后，才有可能做到。

当然，立体天桥式舞台只是泉州木偶戏舞台样式的一种，它并不能替代其他舞台样式。运用新型舞台的除了《火焰山》之外，还有《太极图》和进入 21 世纪之后出现的《钦差大臣》。立体的天桥式舞台比传统舞台高大，傀儡悬丝的长度明显加长，加上必须综合运用提线、掌中、杖头多种木偶，演员操弄木偶的难度也相应提高了。

20 世纪 50 年代漳州布袋戏艺人也进行了舞台改革。不但演员操弄木偶的姿势从坐式改为立式，使舞台得以加大、加深、加高，表演者从二人增加到四至八人，而且戏偶的加大和舞台美术革新也都成为可能。刚开始时，舞台表演区改为宽八尺，深三尺左右，并增加了边条幕，以后逐步加宽到九尺。1990 年，刘焰星

① 参见黄少龙：《泉州傀儡艺术概述》，第 251 页，中国戏剧出版社，1996。

在设计《钟馗元帅》一剧舞台时，根据剧团拍摄影视剧和他本人多年积累的经验，从剧情发展和表演的需要出发，进行全面的改革和创新。首先是打破原有的舞台框架，提供了多层次全方位的木偶表演区，于台座前开辟一个距地面 1.2 米高的第二表演区，同时取消了边条幕，用略带圆形的大天幕包含整个表演区的背景，使之成为前方后圆的扇形空间。其次，采用流动性场景，缩短幕间换景时间，保持剧情发展的连贯性。第三，用套线变形浮雕的艺术手法，用中间色调表现一种装饰图的韵味，以和戏剧动作有关的局部形象来点缀环境，采用景物的反透视法，变观众的平视、仰视为俯视，从而让观众得到全新的视觉效果。①

①　陈志亮等编著：《漳州地方戏曲》，第 55～59 页，海风出版社，2005。

第九章

高甲戏丑角艺术的
发展和剧种个性的演变

众所周知，中国戏曲是一个由三百多个剧种组成的庞大体系，每个剧种都有其独特的、鲜明的、不可替代的个性；剧种个性是剧种生命之所在，也是中国戏曲体系的丰富性之所在。倘若剧种个性消失了，泯灭了，那么，戏曲剧种也就消亡了。所以，认识和保持剧种个性，是维持戏曲生态的重要问题。

然而，剧种个性并不是天生的，更不是一成不变的，它是随着历史的变迁而发展演变的。福建的五大地方戏曲之一——高甲戏，就是一个典型的例子。

高甲戏也是闽南文化圈内最大剧种。在许多人看来，高甲戏的剧种特点是特别擅长丑角艺术，以致有人认为高甲戏就是丑戏。这个说法似乎很有道理：泉州市获得全国大奖的几台戏——《连升三级》、《凤冠梦》、《玉珠串》、《大河谣》、《金魁星》等，无一例外地以丑角的表演艺术取胜。然而，笔者在闽南做田野调查的过程中，却发现有另一种说法：丑角艺术只不过是高甲戏的剧种特点之一，大气戏、半文武戏也是高甲戏的剧种特点。甚至有人认为，对于高甲戏而言，丑角戏是后起的，数目少，不足以代表整个剧种的风貌。考察这两种说法，笔者发现一个有趣的现

象，就是持前一种观点的以评论者居多，持后一种观点的以高甲戏的从业者居多。如果说高甲戏的剧种特点就是丑角艺术，那么，这一特点是如何形成的？如若不是，那么人们的误解是怎样产生的？丑角艺术对高甲戏的发展究竟起了怎样的作用？我们今天应该怎样加以评价？

第一节　新剧目的创作与高甲戏丑角艺术的成熟

丑角艺术之所以被普遍认定为高甲戏的剧种特点，和建国后新创作的剧目有着直接的关系。20 世纪 50 年代，在戏曲改革中，一批新文艺工作者投身新剧目的创作，带动了高甲戏丑角艺术的发展，使之提升到一个很高的水平，具有深刻的内涵。各剧团涌现了一批各怀绝技、各成流派的名丑，标志着高甲戏丑角艺术的成熟。

高甲戏蹈袭南戏自由活泼的精神，它的丑角艺术不断吸收梨园戏、竹马戏、打城戏、提线木偶戏、布袋木偶戏在剧目、表演等方面的营养，从民歌民谣、民间舞蹈中汲取民间的智慧与诙谐的元素，对台、拼棚的激烈竞争，也给高甲戏丑角艺术的发展造成了压力和动力。20 世纪初，高甲戏舞台上就出现了著名的丑角演员陈坪、"琵琶丑"黄韵清等人。但高甲丑角艺术的真正形成还是在 20 世纪三四十年代。杨波在《试谈高甲戏丑角艺术的形成》文中说："谈到高甲戏丑角艺术的形成，不能不谈到柯贤溪、许仰川、施纯送等丑角表演艺术家。这几位名丑当初学艺时，其师并无一套完整的丑角表演程式可传，而今天高甲戏丑角表演艺术都已有了不同于其他剧种丑角表演的自成一格、自成体系的丑角表演艺术。这不能不说是他们这一代丑角表演艺术家的贡献。高甲戏丑角艺术的真正形成，我以为是以这几位艺术大师的成就

为标志的。"① 这相对于高甲戏剧种漫长的历史不能不说是晚近的阶段了。20 世纪三四十年代丑角艺术初步兴盛，固然为五六十年代的发展成熟奠定了坚实的基础，但高甲戏丑角艺术形成并不等于丑角艺术作为剧种特色得到确认，而是经过了一个发展过程。

新中国成立之后，高甲戏丑角艺术受到新文艺工作者的关注，一批专门为丑角量身定做的剧目，尤其是大戏的创作获得成功，奠定了丑角艺术在高甲戏中的重要地位。起初是一批传统剧目推陈出新的成功，继而是新文艺工作者创作的新剧目如《连升三级》的编导与上演。

高甲戏原本的折子戏、小戏中有不少深受观众喜爱的丑旦戏，如《骑驴探亲》、《妗婆打》、《笋江波》、《管府送》、《番婆弄》等。按照高甲戏的传统，当大锣大鼓搬演风云故事的大戏演到半夜，观众感到疲惫时，便有小戏轻快登场了。活泼明快的曲调、清新的民歌谣谚、诙谐生动的说白、夸张滑稽的动作，让人在俚俗哗笑中顿时感到轻松与愉悦。新中国成立之后，一批新文艺工作者满怀热忱参加剧团的工作，他们接受了新文艺思想，受过西方戏剧理论的熏陶，有的还参加过话剧的实践。他们投身戏曲改革后，不仅引入了新的戏剧艺术理念，而且带来了新的戏剧生产模式——由演员中心向编导中心的转变，更为重要的是在国家力量支持下进行新意识形态建设。在党的"百花齐放，推陈出新"方针的指引下，新文艺工作者们把这些挑情戏弄的"弄"、"送"小戏，加以选择，取其精华，去其糟粕，重新整理。一是主题思想的改变。例如改编《管甫送》时，就考虑到现实的政治需要，重视内容的出新和古为今用。二是人物形象的变化。在丑旦戏中，原本有不少丑角形象是生活于社会底层的百姓。如果说

① 杨波：《试谈高甲戏丑角艺术的形成》，《泉州地方戏曲》1986 年第 1 期。

在解放前对他们的嘲笑与戏弄混杂着对他们的蔑视，那么，在新中国成立之后，底层民众翻身解放做了新社会的主人，这种翻天覆地的变化，在推陈出新的过程中必然有所反映。具体表现为那些丑扮的市井小贩、渔民农夫等底层人物形象焕然一新，一方面保留了丑角诙谐风趣的性格特征，另一方面祛除了他们身上轻浮、好色等弊病，赋予他们新的道德风貌。这样的例子有《桃花过渡》中的渡伯、《许仙谢医》的徐乾等。与之相应的是延续传统高甲戏中对统治阶级的辛辣讽刺、戏弄，突出他们的道德沦丧、智识低下与其阶级本质之间的联系，以他们的愚蠢和失败来反衬人民群众的胜利。典型的例子如《笋江波》。三是形式的革新与规范化。在内容出新的同时，高甲戏丑行表演也开始从随意逐渐转向规范，从粗野逐渐转向斯文。更为重要的是赋予艺术形式以新的意义，使"形式"成为"有意味的形式"，特别是与新意识形态建设结合起来，使表演程式、配乐、人物造型等都成为塑造人物的有力手段，以表现旧制度的罪恶丑陋与覆灭的必然。人民群众作为整个事件的审视者或者正面人物的象征出现，获得嘲讽的愉悦和最终的胜利。

推陈是为了出新，传统剧目的改编固然重要，但新创作的剧目更能全面贯彻新的思想意图。王冬青编剧的《连升三级》就是一个成功的例证。从 1958 年到 1962 年，王冬青五易其稿，并得到了上海戏剧学院顾仲彝等专家的指导和帮助，[①] 后来该剧由俞子涛担任导演。王冬青以集中、尖锐的戏剧冲突，敷演故事，塑造人物，揭示反封建主题，"作为主要角色、贯穿整个戏的'戏串子'贾福古，我特别注意他的'串'。依靠他的'串'，这出戏才以这样的特定内容和形式展示在观众眼前；依靠他的'串'，

① 载于 1963 年 4 月 14 日《新华日报》的演出广告中还特别标注"上海戏剧学院辅助排练"。

他才不只是自我揭穿,更重要的是揭穿封建统治和科举制度的真实面貌。……他只是个'小靶子',而我们的矢镞所向,还有更大的'靶子'——以崇祯皇帝为首的封建朝廷的统治集团"①。一开始,创作者意图就很明确,而且与当时的政治导向、社会思潮是合拍的;革命话语、宏大叙事借助典型的历史人物,通过巧妙的剧情和精湛的表演,形象地展示旧制度的罪恶、丑陋,从而"入骨肆嘲讽",表明"人民眼最明"。

《连升三级》发挥了高甲戏的丑行的特长,从题材的选择、人物的塑造、剧情的结构,到误会、巧合、对比等喜剧手法的运用,都为丑角的表演创造了充足的空间,也正因此,夸张泼辣、明快幽默的丑角表演在表现人物性格的同时,也具有了揭示"本质"的意义。黄克保在《封建社会的群丑图——看高甲戏〈连升三级〉》中说:"贾福古的奇遇,就像一面哈哈镜,照出了一幅封建社会的百丑图"。"这幅百丑图,为丑角表演艺术的发挥提供了广阔的园地。这个戏的演出,几乎囊括了高甲戏丑角的各种类型。诸如公子丑、冠袍丑、方巾丑、家丁丑、破衣丑等等,即如生扮的崇祯,净扮的魏忠贤,也是丑化了的老生和花脸,可集丑角之大成"。②

优秀剧目成为高甲戏丑角展示的重要平台,表演技艺的创新只有与思想内容的深刻完美结合,才能达到最好的社会效应与艺术影响(特别是取消幕表戏后,定型本成为上演剧目的唯一依据)。其间编导的作用十分重要。无论是 20 世纪六七十年代王冬青的《连升三级》,还是八九十年代诸葛辂的《凤冠梦》、《玉珠串》,以及改编旧本的《金魁星》,剧本真正成为一剧之本。首先

① 王冬青:《在实践中学习——谈〈连升三级〉的创作体会》,《光明日报》1963 年 6 月 11 日。

② 黄克保:《封建社会的群丑图——看高甲戏〈连升三级〉》,《北京日报》1963 年 6 月 11 日。

是否定性主题，即嘲讽与批判是整部戏的基调，许多个别的嘲讽汇集成全面的否定。其次，在结构上以一人一事或一物贯穿全剧。再则，人物大多是类型化人物，而且大多是被嘲讽的对象，即使是剧中的嘲讽者，本身往往也是带有喜剧因素的，如胡氏。这就使得观众的注意力从关心"表演什么"更多地转移到"怎么表演"，丑角艺术在观众的视野中得以充分展示。最后，是巧合、反讽、对比等手法的运用。这里既有情节上的，也有人物形象上的，以及行为与意图之间的，但最后都落实到演员的表演当中。这自然使得以演员扮演为核心的戏剧艺术获得淋漓尽致的发挥与和谐完美的体现。

第二节　会演、展演对高甲戏丑角艺术的促进作用

戏曲改革之后，剧目生产有组织有计划地进行，各种调演、会演、比赛以及晋京展演层出不穷。地方戏曲剧种面临着重新调整自身定位与发展策略的问题。在这新旧交叠之际，高甲戏丑角艺术抓住机遇，由边缘进入核心，确立了自己在剧种中的重要地位。

一、高甲丑戏的获奖与晋京演出

高甲戏最初参加会演时，并没有那么有意识地偏重丑戏，而是经历了一个发展变化的过程。1952 年福建省举行第一届地方戏曲观摩演出大会，高甲戏以《寇准摘印》、《山伯英台》等参演。这两台大戏都不是丑行戏。1954 年福建省举行第二届地方戏曲观摩演出大会，高甲戏名老生董义芳，名丑柯贤溪、许仰川，名花脸吴远宋、蔡春枝等获演员奖，从行当来看，生、旦、净、末、丑基本平分秋色，丑角行当并不突出。但从《扫秦》、《桃花搭

渡》获剧本奖来看，似乎风趣、讽刺的丑戏得到了评委们的偏爱。

高甲戏丑角艺术在全国戏曲舞台上崭露头角是在 1954 年的华东首届戏曲观摩会演，演出剧目为《桃花搭渡》、《扫秦》。在这两个小戏中，陈宗熟扮演的渡伯幽默风趣，陈子良以破衫丑扮演疯僧。在 1956 年福建省第一届戏曲现代戏汇报演出中，以装扮女丑著称的柯贤溪在《草原之歌》中改扮老生亮相。从 1956 年到 1959 年参加福建省会演的高甲戏剧目则以反映农民起义、现实斗争的剧目如《东海渔帆》、《红霞》、《烈王林俊》等为主，并不突出丑角艺术，但被选为国庆十周年献礼剧目的则是喜剧《打茶馆》。

此时，丑角艺术已经进入高甲戏青年演员的课程体系。1960 年初高甲戏以《许仙谢医》、《送水饭》、《笋江波》、《孟良招亲》等几个新整理的丑戏参加福建省青少年演员、学员会演。1960 年 5 月下旬，福建省戏曲青年演员汇报演出，高甲戏以《许仙谢医》、《连升三级》参演。从此，丑角艺术传承有人。

1960 年 8 月起，厦门市金莲升高甲剧团赴上海、南京、北京、郑州、武汉、南昌等十个城市巡回演出，主要是晋京国庆献礼。带去的剧目 13 个，虽然《桃花搭渡》、《睇灯》、《昭君出塞》、《扫秦》这些折子戏多为丑旦戏，但晋京演出的重头戏却是如《海螺》、《屈原》等现实题材、历史题材的正剧，整体的风格仍较严肃，强调弓张弩拔间英雄儿女的纵横开阖。《审陈三》一剧有若干丑角作为点缀，如林大、李姐、知州、公差、狱卒等，均为丑扮，但主角毕竟还是陈三和五娘。这是福建高甲戏剧团首次晋京演出，并在全国范围巡回演出。

1961 年 4 月，晋江专区组成高甲戏代表队赴京演出，节目有《笋江波》、《扫秦》、《桃花搭渡》、《昭君出塞》等几出小戏。剧组原计划随同刘少奇主席访问印尼，出国前在怀仁堂专门为中央

领导演出四场。周恩来总理、陈毅副总理看后称赞高甲戏丑角表演，"周总理说：'高甲戏丑角表演很独特，科步轻巧表演十分滑稽，脸部各个部分都会说话，连胡须也会说话，满身都有戏，好看极了。看了令人精神振奋，心情欢快……'陈毅副总理特地到后台来探望演员，对大家说：'感谢你们带来一台好戏！'"① 后来由于形势发生变化，出国演出的计划取消。但国家领导人对高甲戏丑角艺术的喜爱，给高甲戏剧团的领导者，以及编导、演员们留下了深刻的印象。国家领导人的意见可能仅仅是针对某一具体作品而言，但在当时的历史背景下，对个别剧目的褒奖很容易变成对整个剧种的评价，从而造成青睐某行当的倾向。

　　研究高甲戏丑角的历史，不能不提及具有里程碑意义的《连升三级》。1963 年，泉州市高甲戏剧团带《连升三级》剧及折子戏往上海、南京、济南、天津、北京五大城市，做业务性巡回演出。一次在幕间休息时，中共中央宣传部副部长林默涵建议田汉写写文章。田汉、邓拓欣然同意，在《人民日报》撰文赞扬高甲戏丑角表演。随后许多作家、戏剧评论家相继在大小报刊发表文章，从各种角度褒奖高甲戏艺术。接着，北京电视台（中央电视台前身）选定《争尸》和《笋江波》作直播节目，通过电视介绍高甲戏。于是，高甲戏在北京打响。随后，剧团由公演转为慰问、招待、艺术交流性质的演出活动，演出的地点也从一般剧场转向国务院礼堂、人民大会堂、中央党校礼堂、海军俱乐部礼堂等处，《连升三级》屡次和中央首长及要人见面。高甲锣鼓响彻京华，为福建争得荣誉。而这份荣誉又为丑角艺术在高甲戏中的地位增添了一个重要的砝码。《连升三级》因丑角表演而生辉，高甲戏丑角艺术因《连升三级》而载誉而归。其影响波及各级文化领导机关、文艺界乃至社会，"尔后，凡是中央要人或其他贵

　　①　在吴迪所著《名丑生涯》一书中，有柯贤溪对于这段历史的回忆。

宾来泉，文艺晚会节目除以精品折子戏招待外，大戏往往非《连升三级》剧莫属"①。这就反过来对高甲戏造成一种艺术导向——似乎只有丑，才是高甲戏的艺术特色。此后凡高甲戏晋京表演，往往都选丑戏登台，追根溯源，殆起自《连升三级》。

二、丑角的会演比赛

1961 年 11 月，福建省文化局局长陈虹在厦门组织了闽南五个高甲剧团联合公演，这就是人们后来经常提及的首次高甲戏丑角大会串，据说当时是为对台广播准备节目录音的。这次丑角大会串意味着人们更加统一认识，高度重视丑角艺术在剧种中的地位。

1961 年 11 月 17 日到 21 日，泉州、惠安、晋江、同安和厦门五个高甲戏剧团，在鹭江剧场举行联合公演。剧目有《许仙谢医》、《陈三发配》、《笋江波》、《送水饭》、《妗婆打》、《扫秦》、《唐二别》等优秀传统折子戏和久未与观众见面的大型传统剧目《斩黄袍》、《大闹花府》。角色阵容整齐，有各行当、各流派的老艺人，也有崭露头角的青年演员。高甲戏名丑云集厦门，如柯贤溪、许仰川、陈宗熟、施纯送、林赐福、刘田鲟、姚金炼、黄大篇、蔡文煌、李珍蕊等人。联合公演期间，各剧团不但演出自己的拿手戏，而且不同剧团的老艺人与老艺人、老艺人与青年演员，会串演出，好戏连台。还组织了同一出剧目不同流派的展示，如名丑柯贤溪（晋江民间高甲剧团）和陈宗熟（厦门高甲剧团）分别在《扫秦》一剧里扮演疯僧，虽然表演不同，但同样极其精彩。联合公演期间，媒体给予很大的关注，《厦门日报》连续刊发报道文章和演出剧照，称这次联合演出为闽南戏剧界的盛举，丑戏尤为突出。

① 张伯萍：《〈连升三级〉沉浮记》，《泉州文史资料》新 16 辑，1998。

除了丑角大会串演出，从 11 月 15 日起，泉州高甲戏剧团在鹭江剧场公演《连升三级》和折子戏《许仙谢医》、《笋江波》、《妗婆打》等，受到欢迎。为了交流丑角表演的艺术经验，泉州、惠安、晋江、同安、厦门五个县市的高甲戏剧团的三十几个丑角演员，在 20 日下午和 21 日上午先后举行经验交流会，并举行片段演出，以观摩各流派不同风格的表演。名丑柯贤溪、许仰川、施纯送、林赐福、陈宗熟等相互交流演剧体会，表演了各人拿手戏的片段，交流了不同的表演风格。12 月，《福建日报》刊发这次五剧团联合公演的报道，着重介绍了柯贤溪、许仰川、陈宗熟、林赐福、施纯送五大丑角的表演艺术。

这是一次精心策划、组织的总结高甲戏丑角艺术的盛会。可以说，经此盛会，"高甲丑是有特色的"、"丑角艺术受人欢迎"成为新文艺工作者和艺人们的共识。

第三节　权威话语对剧种发展趋势的影响

权威话语的判断，对确定一个剧种的"特点"是至关重要的。而权威话语主要来自两方面：戏剧政策的制订者、执行者和戏剧艺术的研究者。他们的意见对剧目的成败、剧团的发展，乃至剧种发展的走向，往往是具有决定性的。

仅以《连升三级》为例，该剧创作、表演上的成就固然不可否认，但其影响的扩大则与戏剧评论紧密关联，"南海明珠"也须有"识货家"。

首先是专家们的肯定。如 1962 年 3 月福建省文化局局长陈虹邀请曹禺、老舍、阳翰笙、欧阳予倩、马少波等专家来泉州观摩《连升三级》。在福州的座谈会上，阳翰笙、张庚等称赞《连升三

级》"登峰造极","列入世界文学之林而毫无愧色"。① 高甲戏剧团的老团长张伯萍回忆说："（演出后）大约过了一星期，省文化局寄来一份座谈会记录，这份记录就是专家们在省局的发言摘要，他们对《连》剧大加赞誉。我记得曹禺有这么一段话：'你们福建省真了不起，出现了一个大悲剧《团圆之后》，今又出现了一个大喜剧《连升三级》，前者不亚于莎士比亚，后者不亚于莫里哀……'我们一看这段话，便知其分量。"后来老舍、郭沫若等专门为《连升三级》题诗褒扬。其次是在专业刊物上的评论文章和介绍。如在《福建戏剧》、《剧本》、《戏剧报》等刊发评论、剧照、剧本等。再则是巡演期间《人民日报》等报刊的宣传，有不少评论文章出自大家手笔。1963 年 5 月泉州高甲戏剧团巡回演出前后，田汉、邓拓、李健吾、黄克保、叶浅予、魏照风等在《人民日报》、《光明日报》、《北京日报》、《戏剧报》、《剧本》、《上海戏剧》等报刊发表评论文章或漫画作品，从各种角度褒奖高甲戏艺术。在介绍与评价剧目时，有的还提出了修改的意见，这对于该剧的进一步完善是具有启发意义的。其中以田汉和邓拓的文章分量最重，影响巨大。戏剧界的泰斗田汉把《连升三级》与果戈理的《巡按》相比较，以《连升三级》多出一个正面人物甄似雪为由，说它超过了《巡按》剧。还说："这一台丑角真是牛鬼蛇神，各极其妙。蔡友辉的贾福古，陈子良的王永光，刘再生的崇祯帝等都有特点，我还非常赞赏吴远宋的魏忠贤，他把这个大奸臣刻画得入木三分，川剧丑角戏的水平一般地比较高，高甲戏的丑角，纵难说超过川剧，但似无不及。"《连升三级》一剧的成功"使我们戏曲剧目的宝库又添了一颗南海明珠。"作家、学者、北京市委副书记邓拓在《人民日报》发表的文章中写道："最引起人们

① 参见《陈虹是〈连升三级〉的积极扶持者》，《福建日报》1966 年 8 月 5 日。

注意的是高甲戏的丑角。现在如果有人说，高甲戏的舞台，主要是丑角的舞台，这决非过甚其词。因为它几乎把丑角的戏演绝了，丑色在高甲戏中差不多达到了登峰造极的地步。"

评论代表的是一种他者的眼光，剧种特点的确定还须自我的表述。由于高甲戏获奖、晋京演出的剧目偏重丑角艺术，出于宣传策略，高甲戏在作自我表述时难免要凸显丑角艺术。久而之，这种宣传的策略便成为一种剧种特色的自我表述和自我确认，至于后来编撰的戏曲志书、戏曲词典所作的"权威认证"就更是理所当然了。

自我表述和自我确认往往被认为是比较准确的，其实并不一定。它完全可能引发某种误解。对高甲戏剧种特色、剧种个性的判断就存在这种误解的可能，比如：后来某些评论文章由于盛赞丑角艺术，便想当然地由现实推论历史，以为高甲戏的最初形态是类同于花鼓、采茶戏的"三小"。历史总是由生活于现在境遇中的人来叙述的，这种叙述固然不是无中生有，但隐含了现实人们的世界观、价值观和情感。从参加会演时出于宣传的策略着重介绍丑行，到各种权威的剧种辞典、介绍文章过分地强调高甲丑角对这一剧种的意义，其间有真实，也有想象，有刻意的凸显，也有无意的忽略。

新中国成立后有一篇将高甲戏置于全国各剧种中，比较系统地加以介绍的文章，即1952年文浩撰写的《闽南戏与闽南戏艺人的现状》，该文是这样描述的："（高甲班）……剧情大多偏于历史故事，较为严肃，颇有京戏的作风，也间有像京戏里的全武行大开打的场面。一般封建观念较深的中年以上的男子，对高甲班的演出，是特别感到兴趣的。"这里并没有专门提到丑角行当。1954年，高甲戏首次组队参加华东首届戏曲观摩会演，福建省戏曲改进委员会调查研究组提交了陈啸高、顾曼庄执笔的《福建高甲戏》一文，全文分三个部分，在第二部分列举了高甲戏的剧

目，其中丑旦戏占的比重较小，而且大多是小折子戏。文中认为，高甲戏之所以能够成为闽南剧种中观众最多的剧种，是因为它能广泛地吸收其他剧种的剧目，能够适应不同观众的不同需要，不过，发展到后来，显得有些庞杂。表演以武打为基础，形式较自由。但是到 1961 年 11 月丑角会串演出期间，在《厦门日报》上刊发的消息和报道便明显地凸显了丑角艺术。1962 年 3 月底，福建省编选戏曲集成，剧目清单中列入了《连升三级》。

1963 年泉州高甲戏剧团带着《连升三级》等高甲丑戏全国巡回演出。1963 年 4 月 16 日南京《新华日报》刊发消息《泉州市高甲戏剧团来宁公演》，说："高甲戏的各个行当中，以丑、旦戏最具特色。丑的表演，舞蹈性强，唱念诙谐，旦的表演，动作细腻雅致，舞蹈性也很强。"1963 年 5 月 25 日《北京日报》发表蔡展龙文章《高甲戏的"丑"》，文章说："'无丑不成戏'，由高甲戏的这句口头语中，可以想见丑角在这个剧种中所占的重要地位。"然后又具体分类介绍高甲戏各种丑角和表演技巧。王冬青在《光明日报》发表文章，介绍创作动机时首先就说"高甲戏的丑行是有特点的"①。

总之，我们大致可以认定，到 1963 年，也就是《连升三级》晋京演出之后，丑角艺术作为高甲戏的剧种特色，在本地域乃至全国形成了比较普遍的共识。

比较完整的表述见于 20 世纪 80 年代编撰的《中国戏曲志·福建卷》。原来，在剧目方面，高甲戏的传统主要是大气戏与武戏，以丑为主的大多是一些折戏、小戏。《中国戏曲志·福建卷》在相关条目中罗列了众多的大气、文武戏，但这方面的名角却列举得很少；相反的，传统的丑戏很少，而介绍的名角及表演却列

① 王冬青：《在实践中学习——谈〈连升三级〉的创作体会》，《光明日报》1963 年 6 月 11 日。

举得较多。在"高甲戏表演选例"一节中，所举的 7 个例子，仅第一个例子是介绍名老生董义芳的《陈庆镛过大金桥》，其他的《笋江波》、《骑驴探亲》、《真假王岫·王海赶路》、《连升三级》、《管府送》、《凤冠梦·状元游街》主要都是介绍丑行的表演。这种偏向固然与高甲戏丑角在解放后发展迅速，并且常有书面总结有关，但却给人以高甲戏以丑角为重的片面印象。1995 年 6 月，由马彦祥、赵景深担任顾问，黄菊盛主编，由上海辞书出版社出版的《中国戏曲剧种大辞典》在"高甲戏"条目的艺术特点一栏中特别指出："丑行表演的内容极丰富，分工颇细……"并详细介绍各丑行分类，而其他行当则写得简略。"何为高甲戏剧种特点"也就不言而喻。

丑角艺术成为高甲戏剧种的主要特色，这是在历史发展中逐步确立的。经过几十年的努力，高甲戏丑角艺术在编、导、表演诸方面已经有了深厚的积淀，的确已经成为高甲戏最重要的遗产。

那么剧种为什么要有特点？如果说是为了区分，那么区分剧种的目的何在，外在的评价与内在的需求之间是否存在一个共通的基础？所谓的剧种特征，固然来自对现象的归纳与抽象，但是它不应该是一个主观外加的标签。命名意味着一种规范的力量。他者的评价，特别是命名者背后的话语权力，无疑对剧种发展起着举足轻重的导向作用。剧种特点的认定与剧种发展纠缠生长，相生相克。然而，倘若某一"特点"被加分地强调，反而可能变成束缚发展的桎梏。无论是戏曲的整体或高甲戏这样具体的剧种，都存在着这个问题。但是，反过来，倘若淡化剧种意识，对剧种之间的差异不加以研究，对剧种个性缺乏认识，对剧种建设放任自流，那么，戏曲的发展可能走向模式化、平面化。人们现在普遍诟病的地方剧种京剧化问题，就得不到解决。因此，在研究剧种、正确地把握剧种个性与历史地把握剧种全貌之间，需要保持张力的平衡，防止片面性，坚持辩证法。

第十章

在发展、创新过程中
保护本土戏剧文化

2007 年，国家有关部门做出决策，建立闽南文化生态保护区，这一决策对于闽南戏剧文化圈的维护和建设同样有着重要意义。

在以上各章，我们讨论了闽南戏剧文化圈内各个本土剧种在历史发展进程中产生的变异，讨论了外来戏曲剧种和话剧、歌剧在闽南地区的本土化，强调了闽南戏剧文化圈对从外部传入的戏剧文化所具有的强大的包容作用、同化作用，以及积极借鉴其他戏剧文化、促进自身的创新与发展所取得的成效。在这一章，我们要讨论的是，闽南戏剧文化圈内的各个剧种，如何在发展与创新的过程中坚守自己的个性、特色，这是关系到本土剧种能否保护自己、生存下去的大问题。

第一节　在发展、创新中坚守剧种个性

闽南戏剧文化圈内的本土剧种都是小剧种，例如：梨园戏虽然号称"南戏的活化石"，有着悠久的历史，其艺术的古雅和精湛令人叹为观止，但是由于语言的隔阂，梨园戏只能在闽南方言

区和东南亚闽南人聚居区内传播，而且在其他新兴剧种、外来剧种的竞争、夹击下，其影响和半个世纪前、一个世纪之前相比，显然大为逊色。专业的梨园戏剧团在大陆只有一个，人称"天下第一团"。在台湾，不要说古朴高雅的梨园戏，就连比较通俗的高甲戏也已经绝迹。因此，怎样保护这些小剧种，是关系到如何实施国家决策、建设闽南文化生态保护区的大问题，也是闽南戏剧文化圈会不会因为方向错误而变质、瓦解的问题。

要解决这个问题，正确处理发展、创新与剧种保护的关系，是非常关键的。这个问题在海峡两岸都存在，但闽南地区也许更加需要加以关注。

"文化大革命"之后，闽南地区在戏曲艺术的改革、创新方面取得的成就可谓前所未有。就梨园戏而言，出现了王仁杰这样优秀的剧作家，创作了《枫林晚》、《节妇吟》、《陈仲子》、《董生与李氏》、《皂隶与女贼》等一系列新作，屡屡在国内获得大奖，其中，《董生与李氏》被评为国家舞台艺术精品。著名剧评家王评章说："王仁杰是福建剧坛最优雅的古典诗人；又是最激烈的文化卫士。"[①] 王仁杰的创作使古老的、只拥有一个剧团的梨园戏获得了新的生命。高甲戏也是好戏连台。突出丑角艺术的讽刺喜剧《凤冠梦》、《玉珠串》、《金魁星》、《大河谣》，以及正剧风格的《上官婉儿》等剧，都曾获得国家级大奖。最年轻的剧种——歌仔戏同样不甘落后，20世纪80年代以来出现了现代题材的《戏魂》、《月蚀》、《邵江海》和古代题材的《煎石记》、《保婴记》、《肃杀木棉庵》、《王翠翘》等优秀剧目。其中，《邵江海》入选国家舞台艺术精品剧目的候选作品，获得国家五个一工程奖，赴台演出得到台湾同行的好评，是近年来大陆歌仔戏的最佳新作。闽南的木偶戏创作也获得新的成就。泉州木偶剧团根据俄

① 王评章：《永远的戏剧性》，第204页，中国戏剧出版社，2005。

国作家果戈理的讽刺喜剧《钦差大臣》改编的同名木偶剧在国内引起轰动，被评为国家舞台艺术精品的备选剧目。

闽南地区三个主要剧种和木偶戏之所以能够在创作方面取得丰收，关键在于大胆的艺术创新——不但题材新，而且从审美观念到表现手法都有突破。

一、梨园戏《董生与李氏》

《董生与李氏》的成功首先要归功于编剧王仁杰，是他营造了巧妙的戏剧情境：董生监守自盗，从而构成责任与欲望的冲突。责任，是受彭员外的临终嘱托，监视其遗孀李氏的行动；然而愈是监视，愈是跟踪，便愈受李氏姿色的诱惑，欲望便愈是强烈而难以克制。接着，从自身的欲望推导出李氏必然无法守身而与他人私通的结论，于是从"狗跟屁"式的盯梢升级为张君瑞式的踰墙而入，在下意识的妒火中烧的心态下进行夜间"突击搜查"。而在李氏这方面，看似被动，实则主动。她早已猜透了董生的心思，董生的一举一动，她都看在眼里。她的心情是复杂的：一方面，是董生和学童们的琅琅书声感染了她，董生的忠厚和善良打动了她，使她不由得萌生了爱意；另一方面，董生是那么迂腐，恪守着对死去的员外的诺言，又使她感到气恼。当董生跳墙入宅、捉奸落空之后，李氏嘲笑他是"枉有贼心无贼胆，心想使坏使不了坏"，作一个男儿，只能是"贻笑天下"。这一番臭骂使董生顿时"浑身通泰"，不由自主地投入李氏的怀抱。这种揣摩对方心理的猫捉鼠般的游戏，这种爱恨混杂的心态，在《登墙夜窥》和《监守自盗》两出中表现得淋漓尽致，构成全剧最富于戏剧性的部分。而戏剧性的产生，不是由于你死我活的搏斗，不是由于针锋相对的论战，不是由于纯粹的内心冲突，而是由于特定的情境。董生误以为李氏正与奸夫幽会，决心"捉奸"，但他有两怕，一是担心李氏因此"玉殒香消、红颜泣血"，二是担

心万一捉不到"奸夫"，就会跳入黄河也洗不清。在墙的另一边，李氏则暗笑董生是"书生行藏"，"咫尺台天涯，一步一彷徨"，故意以笑声挑逗之，同时张开罗网，等待猎物。此情此景，在男女主人公之间形成一个戏剧的"场"，一种极强的张力，极强的戏剧性。戏之所以好看，盖源于此。

《董生与李氏》的成功还要归功于舞台设计的创新。设计者将闽南大宅院的结构和梨园戏古戏台的传统形式巧妙地结合起来，重新建构舞台空间，既清楚地交代了剧情的发生地点和规定情境，又为演员的程式化虚拟表演提供了充足的空间。虽然舞台上方装饰着古建筑的框架，可是，在下方的表演区看不到任何具象的实景。彭员外的府第，隔巷相望的学馆、围墙、墙上的门、墙角的梧桐树、李氏住的西厢房、彭府内的曲径回廊……一切都是虚拟的，都是由演员的说唱和表演体现出来的。舞台上只有一个长长的平台，前半部稍稍向外倾斜，后半部稍稍向内倾斜。平台两侧分别垂着长长的帘子，左边的垂帘后面，是乐队的座位，观众可以清楚地看到乐手们的身姿；右边的垂帘后面是通向李氏居室的过道。

这一空灵的舞台，为演员的表演提供了最自由最广阔的天地。董生隔墙偷听李氏的声音，接着用竹椅垫脚，在墙头窥视李氏，然后翻墙入宅、推门进屋，完全是虚拟表演，在梨园戏程式的基础上，创造了新的身段，既符合规定情境，又体现人物个性，形象生动，令人叫绝。

获得了空间上最充分的自由，演员就有了最大的创造的自由。在《监守自盗》一出，我们惊喜地看到一段董生和李氏的双人舞，在平台上急剧地从左到右，再从右到左，从内到外，再从外到内，整个舞台空间，任他们自由飞翔，把复杂的心态表现得淋漓尽致。乐队中只有一支笛子和一面梨园戏特有的"压脚鼓"为他们伴奏。节奏是极其热烈的，旋律反复了又反复。身段是在

梨园程式基础上的创造和发挥，虽然没有西方双人舞的托举和旋转，可是其表现力丝毫也不逊色。这一场面，首先要归功于舞台空间的解放。

二、歌仔戏《邵江海》

一台表现歌仔戏一代宗师的戏曲，由歌仔戏演员出身的青年作者曾学文担任编剧，写成歌仔戏，由福建省实力最强的厦门市歌仔戏剧团上演，这种组合真是再适合不过了。曾学文的独到之处是，他没有像许多传记体戏剧和电影那样，去表现主人公的一生，而是仅仅选取他艺术生涯中最富于光彩的年代。全剧在这样一个"富于包孕的时刻"戛然而止：这就是邵江海创造出新曲调——【杂碎调】并把它应用于歌仔戏的第一部定型剧《六月雪》（以前的歌仔戏都是幕表戏），由他最喜爱的女弟子春花扮演窦娥；而春花则由于不愿嫁给年迈好色的族长七爷，在逃跑途中被日本兵强暴而在演出中愤然自杀。最后，舞台用幻灯将邵江海生平用最简洁的文字向观众作介绍。以这样的方式处理素材，有利于表现邵江海对歌仔戏所做的贡献和为艺术献身的精神。曾学文的剧作采取了戏曲中还很少见的散文式无场次结构。每一场戏又分为若干场次。场次与场次之间，往往用特写光照射下的人物或道具来衔接，这就产生出如同电影镜头转换时淡入、淡出的效果，可以说是电影手法在戏曲中的一种运用。

独特的无场次结构形式是为了更好地表现抗日战争时期风云变幻的时代背景，并且在这样的背景中揭示人物心理，塑造人物形象。邵江海和县长、族长之间有矛盾冲突，和他的妻子之间有矛盾，和他的徒弟春花之间有误解，为了表现这种多侧面的戏剧纠葛，剧作者选择了无场次的戏剧结构。

看过《邵江海》的人，一定忘不了那把贯串全剧的道具——大广弦。这是歌仔戏中最具特色的乐器，它简直就是歌仔戏的象

征。曾学文写《邵江海》，数易其稿，但这个贯串道具始终保留。
为了保住得来不易的一把大广弦，邵江海忍受了胯下之辱；大广
弦被族长七爷折断，邵江海的感觉是"毁了琴弦断了肠子"；当
他得到春花送来的新的大广弦，又高兴得像小孩子一样在地上打
滚。在全剧的结尾，24 条系着大广弦的大红绸从天而降，24 个
青年男女席地而坐，奔放地演奏着；手执大广弦的邵江海从他们
当中走来，走向观众，把一曲大广弦的颂歌推向高潮。

　　《邵江海》的舞美也有成功的创新，设计者创造性地使用了
条屏。每个条屏都一米来宽、与舞台齐高，上面用喷绘方法印上
闽南建筑老照片的纵向正截面图，其高与宽的比例，看上去像一
根柱子。所有的条屏都可以随意地左右滑动，自由组合。此外，
还设计了一个印有宫庙照片的巨型景片，一个可以自由升降的古
戏台大屋顶景片和一个绘着门神的老式民宅景片。这些横向景片
与纵向条屏的组合，便构成了舞台空间的变化：有时令人感觉是
一个闽南风格的建筑群，有时像是一座由许多大柱子支撑着的宫
庙，有时像是古戏台、周围的立柱和戏台后方的墙壁，可谓变幻
无穷，极富表现力。在历史上，条屏的使用至少可以追溯到英国
的戈登·克雷，但是通常条屏是中性的，印上照片的条屏在戏曲
中还不多见。导演林兆华和舞美设计家黄永瑛的构思，应该说是
富于创造性的。

　　景片与条屏的组合不仅仅是为了表现客观上物理空间的变
化，而且还要表现主观上心理空间的变化，表现人物情绪、内心
感觉的变化。这一手法在过去的许多话剧中也运用过，然而在
《邵江海》中，条屏的运用并没有给人以雷同之感。绘有闽南建
筑风格图形的条屏左右相对，逆向运动，在歌仔戏特有的悲凉音
乐配合下，表现邵江海"内心的暴风雨"，产生了非常独特的
效果。

　　从历史上看，歌仔戏的舞台语汇是不那么丰富多样的。如果

我们把戏曲的唱、念、做、打即口头语言、肢体语言、音乐语言
看做戏曲的基本语汇，那么，在《邵江海》中，我们看到由体现
闽南建筑风格的条屏和景片组成的另一种舞台语汇。它们证明了
空间也能"说话"这个道理；又由于它们是闽南风格的，所以，
它们同时是最适合于歌仔戏的，绝非是对京剧或其他戏剧艺术的
简单模仿。

　　《邵江海》一剧在表演程式的运用上也有突破。过去人们一
再强调歌仔戏的草根性，强调它的俗的一面，似乎用程式就会违
背剧种的本性。《邵江海》一剧的成功，打破了这个神话。在
《邵江海》中，导演非常注意运用程式；在某些场面，甚至运用
了高难度的程式。最能说明问题的莫过于最后一场：春花在戏台
上扮演窦娥，在急骤的锣鼓声中极为出色地表演了水袖功，突
然，她抽出身上的剪刀，自杀身亡；此时邵江海如觉五雷轰顶，
手中的鼓棒落地，飞身扑向春花。邵江海扑向春花的动作是一个
戏曲中难度很高的侧翻动作，演员没有经过艰苦的训练是不可能
完成这个动作的。又如剧中表现邵江海拒捕时和几个汉子开打，
所运用的武打程式，也基本上是传统的程式。但是，导演并没有
使全剧的表演程式化，而是恰到好处地运用了戏曲程式。高度的
程式化不是导演的追求。

　　在许多场面，导演运用了舞剧的表现手段，用现代的舞蹈语
汇来代替传统的戏曲语汇。笔者以为，对于歌仔戏这样一个只有
百年历史，本来就没有严格程式的年轻剧种来说，是完全允许
的。上文提到，在剧终时由24名演员表演的大广弦舞就是个很好
的例子。观众看到，演员手中的24把大广弦只有琴身而并没有
弓，弓完全是虚拟的，演员用虚拟的舞蹈动作来表现弓的存在。
剧中有几个场面表现邵江海拉大广弦，采取了同样的方式。另一
个例子是演员台步的处理。剧中有几个场面，为了烘托人物情绪
的变化，导演让一群人物（大多是女性）上场伴舞。他们在剧中

既不是具体的角色，也不是剧本规定的人物，而是导演的安排，可是确实有力地烘托了气氛。必须特别指出的是，这些伴舞的人物，不是跳跃着上场的，而是静静地踏着音乐的节奏上场的，他们的脚步非常轻盈，轻轻在舞台上走着，没有发出一点声音，上身简直没有一点动作。他们可以在舞台上移动，可以坐下，可是都显得那么平静和泰然。即使是在最后一场，春花自杀的时刻，他们作为观看春花演出的观众，也没有特别激动的表示。当邵江海扑向春花，抱起她的尸体的时候，他们默默地上场，动作整齐地从三个方面围住戏台，缓缓地跪下，衬托出悲痛欲绝的邵江海和死去的春花。一静一动，对比鲜明。显然，这些人物不是具体的戏剧角色，而是在剧中起着某种符号的作用，体现了一种现代的、舞剧的思维方式，而不是传统戏曲的思维方式。第六场邵江海夫妇犁田的舞蹈，也是一个创造，当他们犁田时，在舞台深处有20来个民众上场，同样以舞蹈语汇表演犁田、播种、插秧等动作，造型优美，给人留下了深刻印象。

三、木偶剧《钦差大臣》

　　果戈理的《钦差大臣》是一部冗长的话剧，演出时间需要3个多小时，如今，它被改编成一出简洁流畅、妙趣横生的提线木偶戏，搬上了古城泉州的舞台，演出时间只有80分钟，这简直是一个奇迹，一个神话。

　　泉州木偶戏固然是我们引以自豪的国宝，它的技艺堪称世界一流，然而，改编和上演一部外国文学名著，绝非一件轻而易举的事情。并不是所有的文学名著都可以改编为木偶戏，这是因为木偶戏和"人戏"相比，有它明显的弱点；艺人的技艺再高超，也不可能让木偶的一举手、一投足都酷似真人，更不可能让木偶像人那样具有丰富生动的表情。所以，木偶戏很难演好正剧，特别是那种表现复杂心理活动的戏剧。俄罗斯的木偶大师们曾经试

图上演契诃夫的《海鸥》，结果遭到失败，便是一例。过去我们观看泉州提线木偶四美班演出的目连戏等剧目，之所以被感动，和我们亲眼看到木偶艺术家声容并茂的表演有关。四美班的木偶艺术家站在齐胸的围屏后面操弄木偶，他们的面部表情，执掌"勾牌"的姿势，手指的"线功"，都毫无保留地暴露在观众面前；演员不同程度地进入角色，他们的表情成为没有表情的木偶的补充，他们的表演和木偶的形体动作融为一体，深深感动了我们。

傀儡版《钦差大臣》采取的不是四美班的演出样式，而是镜框式的舞台，观众完全看不到演员的表情和手势，他们看到的只是木偶的动作。在这种情形下，创作人员充分地发挥了木偶戏的另一个长处，这就是形体动作在幅度上和节奏上的高度夸张。木偶能够做出许多"人戏"的演员难以做出的滑稽可笑的动作，这一特点恰恰是《钦差大臣》这出讽刺喜剧所最需要的，两者在风格体裁上恰好契合。我们看到，在傀儡版《钦差大臣》中，不但木偶造型突破了过去行当的模式，有不少新的创造，而且在形体动作上有许多创新。也就是说，喜剧角色的可笑性主要不是由于他们面部表情的变化，而是由于木偶表情的一成不变和形体动作的高度夸张相结合所造成的滑稽效果。笔者认为，这是傀儡版《钦差大臣》成功最重要的原因。

导演和演员功不可没。特别值得称道的是，导演吕中文是曾经导演过高甲戏《玉珠串》、《金魁星》等剧，屡获国家级大奖的艺术家。他将排演"人戏"的丰富经验运用到木偶戏中来，在动作设计和场面调度上有许多成功的创造。例如：在师爷率领衙役、兵丁寻找"钦差大臣"的第三场，场上十几个木偶快步如飞，时而悬空，时而着地，动作整齐而又显得僵硬滑稽，将县令、师爷一伙人的愚蠢可笑表现得淋漓尽致。又如第四场，在招贤客店，长梯的设计和运用十分巧妙：先是表现贾四的仆人朱五

爬上梯子，隔墙偷钓食物；后来，贾四误以为师爷等人是来抓他，吓得连忙爬上梯子；接着，又听到师爷称他为"钦差大臣"，忽然晕倒在梯子上面，衙役们只好把他连人带梯抬到县衙门去。这一场戏在空间上富于变化，又充分发挥了木偶戏的特技，造成了强烈的滑稽效果。

傀儡版《钦差大臣》的成功还得力于剧情的精心编排。编剧王景贤熟悉剧种个性，充分考虑到怎样发挥泉州提线木偶的长处，同时又充分尊重原作的精神，这是难能可贵的。当前，国内外都存在着不尊重原著、随意改编经典作品的倾向。有些搞实验戏剧的人提出"不是排经典，而是用经典排"的口号，也就是说，经典作品对他们来说只不过是一堆创作素材，如同一块面团，可以捏成任何形状，用以表现他们的构思。如此对待人类文化遗产，当然是不够严肃的。傀儡版《钦差大臣》的做法是，既保留了果戈理原作的情节框架，又将剧情发生的背景改在古代中国，人物也作了相应的改动。这样处理的好处，一是使观众感到比较亲切，二是有利于运用提线木偶的表演技巧。王景贤并没有满足于时空的转移和人物的中国化，而是精心地将情节加以创造性的重新安排。果戈理的原作有许多冗长的对话，语言精妙，只有俄罗斯人才听得明白，这些对白在改编时都删除了。相比之下，傀儡版《钦差大臣》的剧情显得洗练、单纯且更符合中国戏曲的审美精神。在人物塑造上也有所创新，例如：剧中人杨典史是乌有县一个最低等的小吏，一方面自称对县令钱三及其党羽的罪行深恶痛绝，只是由于人在矮檐下，不敢不低头；另一方面他又大肆贿赂，递上的所谓控告钱三的"文稿"原来是300两银票！王景贤只用几句对话，几个细节，就活生生地刻画出一个低等小吏独特的处境和心态：既仇视、嫉恨那些级别和本事都比他大的腐败官员，又无法不同流合污，无法不遵守官场的游戏规则。果戈理的原作中本无这一类型的人物，王景贤这一笔，确实是颇见

功力的，既创造了典型形象，又引起了观众对现实的联想和共鸣。

《钦差大臣》从话剧到傀儡戏的媒介转换，从近代俄罗斯到古代中国的时空转换、人物转换，需要解决的问题涉及历史学、社会学、民俗学、美学、戏剧学等诸多领域，涉及木偶戏制作与操纵技巧的大量问题。可以说是难题成堆。然而，经过全体创作人员历时数年，锲而不舍地反复修改、锤炼出来的中国傀儡版《钦差大臣》上演后，人们禁不住要为之鼓掌叫好。

《钦差大臣》的创作曾经走过一段弯路。主要问题有两个：一是语言问题，为了照顾不懂闽南话的观众，表演时让演员说普通话，可是，由于演员的普通话不过关，往往带着浓重的闽南腔，结果反而显得生硬；其二是音乐问题，创作过程中曾经使用大乐队，加入不少西洋乐器，运用西洋作曲法，结果反而失去了泉州木偶音乐原来的特色。剧团因此痛下决心，索性让观众看原汁原味的泉州木偶戏，说的是地道的泉州话，奏的是地道的泉州傀儡调。结果，本剧种特色凸显了出来，观众反映很好。

四、关于保护剧种特色的思考

《董生与李氏》、《邵江海》和《钦差大臣》的成功一方面证明了创新对于剧种发展的重要性，另一方面也引起我们对本土剧种在发展、创新中如何保护剧种特性这一重大问题的思考。笔者认为，这个问题已经相当严重，主要表现在以下几个方面：

第一，新一代主创人员不熟悉剧种特性，以"普通话思维"代替方言思维。过去闽南各个地方剧种都有自己的代表人物、代表性的剧作家，他们非常熟悉剧种个性，能熟练运用方言来写作。他们当中有的人堪称方言大师，譬如歌仔戏的邵江海，梨园戏的尤世赞、林任生，高甲戏的王冬青等人，其中有的还参与编撰过方言词汇、修辞、音韵方面的资料集成。遗憾的是，现在大

多数编剧在方言艺术方面都没有这样的修养。为地方剧种写剧本，用的却是普通话，遣词造句看起来符合规范，也很有文采，流畅而富于诗意，但一旦用方言读起来、唱起来，便极其别扭，非但没有方言的趣味，而且非驴非马、令人费解。这种现象并不是个别的、偶然的，已经到了必须加以正视、认真解决的地步。

这种现象之所以出现，和我们在闽南地区长期偏重推广普通话、提倡普通话，不重视保护闽南文化、闽南方言有直接的关系。孩子们在学校里学普通话、说普通话、用普通话思考和写作，家长们也唯恐自己的孩子掌握不好普通话，对他们施加压力。久而久之，在闽南长大的孩子不会说闽南话，或者说不好闽南话，就一点也不奇怪了。由此看来，本地剧种的编剧以"普通话思维"代替方言思维并不是一种仅仅发生在戏曲圈内的局部现象，它反映了闽南文化的某种颓势、弱势，再不采取措施加以扭转，我们所说的闽南戏剧文化圈乃至整个闽南文化都有衰落、瓦解、消亡的危险，这绝非危言耸听。

第二，聘请不懂闽南方言的剧作家执笔、为闽南地方剧种写作。不懂方言，写出来的剧本自然无法体现方言艺术。众所周知，许多优秀剧目不单单依靠表演，还要依靠语言的生动、形象和无穷的妙趣。王冬青先生写的《连升三级》，许多误会的产生和由此造成的情节的突转，都离不开方言的谐音。可以说全剧的喜剧效果都是方言的巧妙运用造成的。在这个意义上，不掌握方言艺术，就写不好方言剧本。从整体构思到具体的场面设计、细节的运用，都需要创作者熟悉方言。聘请外地专家担任创作指导时，特别要注意这个问题。

同样的道理，编剧不掌握好方言艺术，所写出来的剧本就难以配曲。对于戏曲艺术来说，方言的运用不但是文本的问题，同时是音乐的问题。这是因为剧种的声腔与方言有着直接的联系，地方剧种的声腔来源于当地方言的音韵，或者说受到方言音韵的

直接制约。不难想象，用"普通话思维"写出来的剧本，要为它配上地方剧种的音乐有多么困难。

第三，作曲家轻视传统，不重视钻研本剧种的音乐遗产，在创作中淡化剧种特色，片面追求个性化。为一个新编的戏曲剧目作曲和为一部歌剧作曲是不一样的。歌剧作曲要求原创性，既不允许作曲家重复自己，更不允许重复别人，哪怕是重复一个乐句，要求是很严格的。然而，戏曲作曲却对原创性没有这样苛刻的要求，不但允许，而且必须运用本剧种的曲牌，当然，同时要求加以必要的创造。也就是说，歌剧作曲完全是作曲家个人的创作，是个性的张扬、发挥，而戏曲音乐的创作则是作曲家个性与剧种音乐的共性的辩证的统一。这就要求戏曲作曲家熟悉本剧种音乐，尊重剧种特性。问题是，现在我们的戏曲作曲家往往过多地向歌剧作曲看齐，在发挥、张扬个性的同时忘记了、忽略了剧种的音乐共性。一方面表现为所写的音乐不像原剧种，甚至陌生到难以辨认，另一方面表现为乐队过于庞大、过于西化，让其他乐器压倒、淹没了最能体现本剧种特色的主要乐器。这都是歌剧思维压倒戏曲思维的结果。

第四，外请的话剧导演担任戏曲导演带来的某些问题。聘请话剧导演担任戏曲导演，已经是各地普遍的做法，闽南当然也不例外。必须承认，话剧导演的介入提高了戏曲的舞台艺术水平，有过许多成功的范例。从当年的胡伟民到今天的卢昂，都导演了不少戏曲剧目。上海戏剧学院的卢昂教授导演过包括昆曲在内的多个剧种的戏曲剧目，多次获得国家级大奖。卢昂排《董生与李氏》，最可贵的一点，就是坚守了梨园戏的剧种个性，挖掘了剧种的艺术潜力，发扬了剧种的艺术特色。他提出新版的《董生与李氏》应当"返璞归真"，回归戏曲的本性，这个口号提得好，对其他戏曲剧种也具有普遍意义。然而，不可否认的是，并不是所有的话剧导演都像卢昂那样注意尊重戏曲剧种的个性，已经出

现了某些将自己的个人意志强加给戏曲剧团的情况。在导演中心主义倾向严重、戏曲剧团对导演、编剧高度依赖的今天，出现这种情况尤其令人担忧。有些戏曲剧团并非缺少导演，但由于获奖心切，不惜重金请来话剧导演、特别是那些曾经获得大奖的名导演来为本团排戏，以为这样可以提高获奖的可能性，然而，结果往往不能如愿。就连有的剧种意识很强的剧团也被"名导"牵着鼻子往话剧化的路上走，等发现出了问题，才后悔莫及。在闽南的戏曲剧团中，已经出现了这样的苗头。

第五，表演的京剧化倾向。如果说闽南地方剧种不大可能在语言（使用方言）和音乐（使用本剧种声腔曲牌）方面京剧化而丧失自身特色的话，那么，在表演上京剧化的可能却是存在的。必须承认，京剧曾经在宫廷内精心加工多年，表演艺术已经到了炉火纯青的地步，出现了以梅兰芳为代表的一批世界级大师。国内没有哪个剧种可以在表演艺术方面和京剧媲美。但是，另一方面，我们必须看到，即使在表演艺术上，我们也要有剧种意识。在闽南诸剧种中，古老的梨园戏在表演上有自己的成套程式，是高度成熟的剧种，不可能被京剧化。关键在于其他比较年轻的剧种，例如歌仔戏，由于年轻，只有百年历史，因此从剧目到表演艺术，几乎什么都实行"拿来主义"，多方面地向老剧种学习，只有音乐坚持了自己的本色。但是，歌仔戏是否就注定不能发展出自己有特色的表演艺术体系？这是值得探讨的。按台湾同行的观点，歌仔戏有几大特点：一是以凡人小事为题材；二是通俗性、草根性；三是演唱用真嗓不用假嗓；四是表演的生活化、较少运用程式化的身段动作。上述四点显然是互相联系在一起的，前两点决定了后两点。表演的生活化意味着它更接近歌剧而不是接近戏曲。问题在于，歌仔戏的艺术家们显然不满足于生活化的表演（艺术毕竟要有别于生活），这一倾向在海峡两岸都存在。《邵江海》在这一点上非常突出，不但大量运用了戏曲程式，而

且运用了现代舞蹈的肢体语言。该剧的表演当然不能说是生活化的，但也不能说是京剧化的，如何加以概括，仍然是该剧评论中的一个薄弱环节。歌仔戏在音乐上特色非常鲜明，能否在表演上形成自己特色？这个问题，还要留待实践去回答。但是无论如何，京剧化的道路是走不得的。

艺术的生命在于创新，因此，我们要提倡和鼓励创新，要容许在创新中遭遇失败和挫折。但是，另一方面，我们在创新中要强化剧种意识、注意坚守剧种的特性。假如我们淡化了剧种意识，对剧种个性缺乏起码的尊重，由于追求创新而抹平了剧种个性，那么只能促使剧种走向毁灭。剧种个性是剧种的生命之所在，剧种的命根子，数以百计的戏曲剧种构成了中国戏曲的庞大体系，构成了中国戏曲的生态系统；一旦戏曲剧种像地球上的物种那样，一个接一个地灭亡，戏曲生态就遭到破坏，而这种破坏是很难逆转、无法挽回的。在发展、创新与继承传统、坚守剧种个性这个天平上，我们要注意遵守艺术的、历史的辩证法。唯有这样，我们才能保护好闽南文化生态，保护好闽南戏剧文化圈。

第二节　民间戏班的复兴与挑战

民间职业剧团的复兴是闽南戏剧文化圈一个突出的新现象，而在我国其他地区，很少看到同样的景象。

"文化大革命"十年，闽南文化生态遭到无情摧残，闽南地方戏曲的宝贵遗产萎缩到只剩下几出勉强"移植"过来的样板戏。在有"戏窝子"之称的晋江县，"文化大革命"期间甚至发生了一桩轰动全国的"黑戏事件"：一位坚持上演传统剧目的民间戏曲艺人被当成"现行反革命"逮捕，判处死刑。

1976年，"四人帮"被粉碎，雨过天晴，改革开放的新政策使万物恢复了生机。遭到破坏的闽南文化生态逐渐改善，数百万

群众重新得到宗教自由、信仰自由。形形色色的祭祀仪式、民俗活动恢复了，戏曲的锣鼓声又在乡间欢快地响起。很快地，数以百计的民间职业剧团成立了，新老艺人们活跃在广大的乡村，甚至出现在一座座城市的城乡接合部。

　　笔者或独立进行过调查，或参加过福建省有关部门共同组织的民间戏曲市场调研活动，考察的重点是，各地现有民间职业剧团数量，从业人员数量，演出的场次、收入、观众人数；各地民间戏曲市场形成和发育的情况；剧团管理、市场运营、上演剧目、艺术人才培养情况以及存在问题；各地政府文化部门对民间职业剧团的管理情况等。

　　从调查的情况来看，福建省东南沿海地区已形成一大片民间戏曲市场，它具备市场的各个要素，包括生产者（民间职业剧团）、消费者（各村镇的宫庙主、老人会）、中介者（专门为各剧团和乡村牵线搭桥的个体介绍者），此外还有舞美、灯光音响、服装、运输等相关服务产业。这一市场的存在，极大地丰富了城乡人民的文化生活，促进了经济发展。

　　福建省的民间戏曲市场主要分五大片：（1）厦门、漳州、龙海一带的歌仔戏（芗剧）市场；（2）南安、石狮、晋江、泉州等地的高甲戏市场；（3）莆田、仙游一带的莆仙戏市场；（4）福清、长乐、福州等地的闽剧市场；（5）东山、诏安等地的潮剧市场。其中，歌仔戏剧团（芗剧团）100个左右，高甲戏剧团150多个，莆仙戏剧团110多个，闽剧团120多个，潮剧团60多个，另有布袋、傀儡、皮影等偶戏剧团200多个及少数越剧团、黄梅戏剧团。闽南的剧团数量占了一大半。歌仔戏（芗剧）、高甲戏、莆仙戏、闽剧、潮剧团以每个团年平均演出250场、每场观众700人为计，合计全年近1亿人次。布袋、傀儡和皮影团以每个团年平均演出127场计，每场观众以50人计，合计年观众数超过100万人次。收取"戏金"的标准是：闽剧每场3000～4000元；

高甲戏每场 2000~4000 元；潮剧每场 2000~3000 元；歌仔戏每
场 1500~2000 元；莆仙戏每场 800~2000 元之间，布袋、傀儡和
皮影戏每场 490 元。如果加上占总量 10％以上的中介费和"三出
头"的收入，福建省的民间职业剧团每年可创造超过 4 亿元的经
济效益。以每团 35 名从业人员计算，约解决 2 万人就业。加上运
输、服装道具制作、灯光音响等，其从业人员数和产生的经济效
益还要更高。①

　　当前，福建沿海民间戏曲市场存在某些明显的发展趋向：一
是有不少专业戏曲人才"逆向流动"，由专业剧团流入民间职业
剧团，寻求更高的经济收入和更广阔的发展空间。漳州、泉州都
有不少这样的例子。专业导演被请去民间职业剧团导戏，一些剧
作家开始为民间剧团写戏。因此，各个剧种都出现了一些在声、
色、艺诸方面不亚于专业剧团一流演员的人才。二是演出场所逐
渐由野台转向室内固定剧场。不少地方建成了有固定顶棚的戏台
和观众座，以确保演出风雨无阻和方便剧团装台装灯。有的剧场
拥有数百座位。三是舞美、灯光、音响、交通运输的专业化分
工。出现了专门为民间剧团提供灯光、音响服务的专业队伍，不
但为剧团提供设备，而且派遣随团服务的电工，随时进行维护。
专门的运输队伍也已形成。四是管理从无序走向有序。文化主管
部门委派干部专门负责剧团、市场的管理和协调。税收的分成、
资金的管理制度化。每年深入各个演出点对演出质量进行考核，
同时要求剧团每年提供一个新剧目接受审查。五是赴海外演出逐
年增多，开始拓展海外市场。六是后备人才的培养走向正规化。

　　① 2005 年 9 月间，在福建省民间戏剧学会的倡议下，由民盟福建省
委牵头，福建省艺术研究所、福建省戏剧家协会和福建省民间戏剧学会共
同组织了为期 18 天的全省沿海民间戏曲市场调研活动。笔者有幸参与其
间，本部分内容也主要来自此次调研成果。参见陈耕、吴慧颖、骆婧：《福
建沿海民间戏剧市场调研报告》。

民间职业剧团在其兴盛的初期往往互挖墙脚，新演员进剧团后，得不到很好的培养就匆匆上台演戏，并常常因为待遇高低之类的问题而跳槽。近年来，情况有了明显的好转。例如：厦门翔安创办了吕塘民间戏曲学校，招收了30多名孤儿学员，聘请专业教师进行培养。龙海石码实验芗剧团和晋江小百花高甲剧团则采用团带班的方法，白天坚持练功，由师傅带徒教学。所培养的年轻演员都相当出色。

如今，在闽南戏剧文化圈内，呈现出公办的专业戏曲剧团和民间职业剧团并存的局面，公办剧团垄断戏曲市场的情况一去不复返。公办剧团和私营剧团之间的既互相竞争，又互相学习、互相促进，形成互补的关系。这样的戏剧生态，比起过去当然更有活力。

民间职业剧团的大量涌现和民间戏曲市场的日益拓展是可喜的，其原因概括起来主要有以下几点：

第一，改革开放以来，福建沿海地区经济发展迅猛，为民间戏曲市场的产生与繁荣奠定了必要的物质基础。福建沿海地区开放较早，经济较发达，人民生活富足，有富余资金投入请戏酬神的活动，福建的五大民间戏曲市场都集中在东南沿海经济发达地区。而闽西原有的客家汉剧市场的消亡显然与经济的滞后有很大关系。

第二，近年来政府对民间文化越来越重视，将民族民间文化的保护、传承工作提上议事日程。民俗活动因此得以重现生机，而作为民俗表演活动重要组成部分的民间戏曲演出必然随之恢复并日益活跃，形成市场。

第三，随着生活水平的日益提高，人民群众对文化生活的需求也日渐提高。戏曲艺术具有其他文化艺术门类所无法替代的功能和独特魅力，单纯依靠电视、电影不能满足民众多层次的文化需求，特别是无法满足民俗活动的需求。一方面由于电视、电影多以普通话播出，而相当一部分农村民众听不懂普通话，尤其是占人口比例越来越大的老年观众对戏曲情有独钟；另一方面，外

来务工人员日渐增多，他们打工之余缺乏文化娱乐活动，看电视、电影又不方便，免费的戏曲演出自然成了他们最好的选择。这种情况都为民间戏曲留出了相当广阔的生存空间。

第四，20世纪50年代以来，各级专业剧团和艺校等培养出大量优秀的戏曲艺人，近年来随着文化体制改革和市场经济的发展，他们纷纷离开剧团和艺校自谋出路，其中很大一部分流入民间职业剧团，成为演出骨干，充实了民间职业剧团，也为戏曲市场提供了人才资源。

民间职业剧团的复兴丰富了农村文化生活，推动了精神文明建设，有利于维护社会安定，也使民间信仰、习俗得到了保护和传承。这种景象让人感到兴奋，然而同时也存在着不少令人担忧的问题。

目前，民间戏曲市场存在的最大问题就是管理上的松散混乱。文化主管部门的有些领导首先关注的是专业剧团，长期忽视民间职业剧团，认为专业剧团才能代表本地区先进文化，而民间职业剧团只是为营利而生的乌合之众，因此，在大力打造专业剧团精品剧目的同时，对民间职业剧团放任自流。有的人仍将民间信仰简单看成是封建迷信，因而将民间戏曲演出看成是搞封建迷信活动加以禁止。在管理上，主要依据的是国务院颁布的《营业性演出管理条例》和文化部制定的《营业性演出管理细则》。其实，民间戏曲演出，不应简单地等同于一般的商业化演出。各地区没有统一的法规，以至于在管理上产生各种偏差。因此，加快立法，以法律、法规规范民间戏曲市场，已成为当务之急。

管理的混乱还表现在管理队伍的零散上。大多数地区将管理权委托给各个文化馆、剧管站，这些机构有的曾进行过有效管理，如今却因为费改税的取消而逐渐放弃了管理；有的地区将权利下放到村镇文化站，而文化站由于人手不足等原因，管理不善，于是民间职业剧团又成了无人看管的孤儿。各地收费不同，

办证的手续不同，监督的严松程度也不同，这给剧团的跨地区演出带来诸多不便，也使有些质量低下的剧团有机可乘。

民间职业剧团一般由团长经营管理，然而团长的素质参差不齐，大多数只有小学到初中的文化程度。有的缺乏本剧种的基本知识，不具备专业素质，为了赚钱，不惜违法违规、投机取巧；有的频繁更换团名，重复上演老剧目来蒙混观众；有的剧团不请导演也不要剧本，演出质量堪忧；有的假冒优秀剧团甚至专业剧团的名号，以假冒伪劣的艺术产品欺骗群众。

演员同样存在素质参差的问题。有的演员漫天要价，一旦无法得到满足，就撕毁合约，随意跳班。有的法制观念匮乏，面对拖欠工资等问题，不懂得用法律手段维护自身利益。

编剧、导演的艺术素质也亟待提高。他们当中的大部分是民间艺人，凭经验向各剧团提供剧本和导演。有的只是将别人的剧本或过去的旧剧本七拼八凑，以每本二三百元的廉价出售，丝毫不顾艺术质量。有些所谓的"快餐导演"两三天就排成一出新戏，其质量可想而知。

民间职业剧团通常采取招学徒随团培养的方式培养演员，学徒得不到系统、规范的训练，表演往往不到位。有些学徒学至可以登台演出后不久，就跳槽到其他收入较高的剧团，因此有些剧团逐渐放弃了这种培养方式。由于收入不高，年轻演员往往宁愿到工厂打工，也不愿在戏班中受苦受累。人才匮乏已成为制约民间职业剧团发展的瓶颈问题。

因此，总的说来，情况是鱼龙混杂、喜忧参半。上面列举的问题如能得到切实解决，那么，民间职业剧团就能撑起闽南戏剧文化圈的半壁江山；反之，广大的闽南农村就会成为艺术质量低下、内容庸俗不堪的巨型戏曲泥潭，闽南戏剧文化就有蜕化变质的危险。上文反复强调的"坚守剧种个性、保护闽南戏剧文化"，就有可能化为泡影。

结 束 语

正如本书绪论中所指出的那样，闽南戏剧文化圈是一个在时间与空间两个维度上展开的概念，也就是说，其形成与发展既是一个历史过程，又是一个地理过程。在闽南土生土长的戏曲剧种一方面在空间上向闽南人聚居的其他地域播迁，另一方面随着时间的推移在各种因素的作用下发生变异。戏剧文化在空间上的传播伴随着自身的变异，这种变异又反过来促成了它的传播。此外，20 世纪引进中国的话剧、歌剧在传入闽南戏剧文化圈之后也实现了本土化，成为方言话剧、方言歌剧，和原有的各种使用闽南方言的戏曲剧种一起，构成一个完整的地域性戏剧体系。

传承与变异是研究一个地域性戏剧文化圈时必须注意的核心问题。本书研究了传承与变异的关系，论述了造成戏剧文化变异的多种因素，其中包括方言、宗教信仰和民俗、人口迁徙、外来剧种的影响、官方政策、社会舆论、经济转型、与新媒体的结合以及艺术家主体的创新等等。其中，最核心的要素是方言；方言决定声腔，而声腔决定着戏曲剧种的个性特征。在某种意义上，方言、声腔的疆界就是一个地域性戏剧文化圈的疆界。基于上述因素的研究，我们可以说，戏剧文化圈是指聚居于特定地域、使用本地域共同的语言、具有相对共同的宗教信仰和民俗习惯的人群所共同拥有的戏剧文化在地域上的分布和历史过程。

闽南戏剧文化圈包含着众多的剧种。它们虽然都使用闽南方言，但各有不同的方音、不同的声腔，在剧目内容和表演艺术上也各有自己的特色和风格，由此形成了本剧种的个性特征。这些个性特征便是剧种的生命之所在，一旦个性特征丧失了，剧种也就消亡了；而一旦剧种消亡，戏剧文化圈也就不复存在。所以，

强化剧种意识、坚守剧种个性，是关系到戏剧文化圈存亡的重要课题。然而，我们必须看到问题的另一方面，这就是剧种的个性特征并不是一成不变的，本书的大部分篇幅所论述的，就是剧种的变异。在特定的历史条件下，剧种的变异往往是不可避免的。所以剧种意识不仅包含着传承的意识，而且包含着开放的意识、变革创新的意识。

国家设立闽南文化生态保护区，并不是要我们将已有的文化遗产封存起来，而是要创造更好的条件，使我们能够以积极的、开放的、创新的、发展的态度去保护遗产。真正的保护是一种动态的保护，是在发展与创新中的保护。戏剧文化遗产的保护同样如此。我们相信，在国家正确的政策引导下，闽南戏剧这一中华戏剧文化百花园中的奇葩，将会更加娇艳。

闽南戏剧文化圈包括了我国闽南、潮汕、台湾和东南亚闽南人聚居区的广大地域，拥有数千万观众。然而，对闽南戏剧文化圈的讨论，这还是第一次，本书的目的是抛砖引玉，希望读者朋友贡献智慧和力量，齐心协力，把闽南戏剧文化提升到一个新的高度。

原版后记

　　本书由厦门大学陈世雄教授与台湾大学曾永义教授联合主编，在确定选题后，由陈世雄具体负责全书构思、章节安排，并撰写绪论、第二章第二节、第七章第四节、第九章和结束语，由他的博士生吴慧颖撰写第一至第八章的其他部分，陈世雄加以修改并最后统稿。吴慧颖承担了本书的大部分工作，付出了辛勤劳动，在资料方面有许多新的发现，并提出了不少有价值的见解。这是要特别强调的。

　　曾永义教授与陈世雄教授、吴慧颖博士有多年交往、合作的历史，曾永义作为厦门大学的客座教授，曾多次在厦门大学观摩指导，作《从戏曲论治学》、《论折子戏》等学术讲演，受到师生们的热烈欢迎并获得高度评价。曾教授的座右铭是"人间愉快"，我们希望这种愉快的合作能够得以延续和发展。

<div style="text-align:right">

编　者

2007 年 10 月

</div>